图书在版编目（CIP）数据

艺术美学 / 田川流著. —修订本. —南京：东南大学出版社，2018.5

 ISBN 978-7-5641-7705-8

Ⅰ.①艺… Ⅱ.①田… Ⅲ.①艺术美学 Ⅳ.①J01

中国版本图书馆 CIP 数据核字（2018）第 065812 号

○ 江苏高校文化创意协同创新中心资助出版
○ 江苏"十三五"省重点学科（艺术学理论一级学科）资助出版
○ 江苏高校哲学社会科学重点研究基地"江苏省文化艺术发展研究中心"资助出版
○ 江苏高校哲学社会科学优秀创新团队"中国特色艺术理论建构与文化创新研究"系列成果
○ 普通高等教育"十一五"国家级规划教材

艺术美学（修订版）

出版发行：东南大学出版社
地　　址：南京市四牌楼 2 号　邮编：210096
出 版 人：江建中
网　　址：http://www.seupress.com
经　　销：全国各地新华书店
印　　刷：兴化印刷有限责任公司
开　　本：700 mm × 1000 mm　1/16
印　　张：21.75
字　　数：393 千字
版　　次：2018 年 5 月第 1 版
印　　次：2018 年 5 月第 1 次印刷
书　　号：ISBN 978-7-5641-7705-8
定　　价：58.00 元

本社图书若有印装质量问题，请直接与营销部联系。电话：025-83791830
本书有配套 PPT，选用该教材的教师请联系：TianChuanLiu@126.com
LQchu234@163.com

中国特色艺术学理论丛书编委会

主　　编：夏燕靖

编委会成员(按姓氏笔画为序)：

王廷信　刘伟冬　李立新　李向民

周　宪　夏燕靖　黄　惇　谢建明

彭　锋

序

刘伟冬（南京艺术学院院长）

艺术学作为门类学科的确立是很晚的事情。在2011年教育部和国务院学位委员会颁布的《授予博士、硕士学位和培养研究生的学科、专业目录》中艺术学终于从文学门类下解放出来，正式成为独立的第十三个门类学科。艺术学门类学科地位的确立不仅是学科本身内在发展的需要，也是经济社会发展对艺术学的迫切要求。在社会主义文化大发展、大繁荣的国家文化战略中，艺术的力量得到了充分的彰显，其不可替代的价值和作用也日益受到各方面的高度重视和认同。此外，这一学科建设成果也在很大程度上了却了艺术学领域许多老专家的心愿，他们为艺术学门类学科的建立奔走呼吁，撰文陈情，可谓是呕心沥血，不遗余力，其代表人物有于润洋、张道一和仲呈祥等诸位先生。事实上，作为学科的艺术学概念最初就是由他们提出的。

历史地来看，上个世纪20年代，艺术学作为一门课程已经在我国学术界出现，只是还没有形成专业或学科的概念。当时，宗白华先生从德国留学归来任教于东南大学，就曾以艺术学为题作过系列讲座，并撰写了体系相对完备的演讲稿。之后，马采先生也撰写了不少与艺术学有关的系列论文，并主张将艺术学从美学中独立出来，学科的意味已初见端倪。作为百年老校的南京艺术学院，对艺术学的关注和研究起步较早。早在1922年上海美专时期，俞寄凡先生就翻译了日本学者黑田鹏信的《艺术学纲要》，对系统介绍艺术学有着开先河之功。到了30年代，上海美专教授张泽厚先生又以自己独立的视角撰写了《艺术学大纲》，此乃我国学者撰写的第一部艺术学专著，也是我国艺术学的奠基之作，在艺术学学科发展史上有着开创性的意义。

与此同期,任教于上海美专的傅雷先生翻译了丹纳的《艺术哲学》,这部经典的艺术学著作被学界誉为"最有力的一剂补品",为我国艺术学的研究和发展起到了积极的助推作用,其影响力至今犹在。由此可见,我国的艺术学在其孕育阶段就积累了较为丰富的学术成果,而南京艺术学院在这方面也功不可没。从上个世纪90年代开始,有关艺术学问题的讨论和研究则更加系统深入,成果卓著,涌现出了一批以滕守尧、凌继尧、彭吉象、王一川、周宪、李心峰、王廷信、黄惇和夏燕靖等为代表的老中青学者。作为学科艺术学的概念和内涵也愈加清晰、明确,得到了学界和教育主管部门的高度认同。在大家的共同努力下,艺术学终成正果,作为门类学科得以确立,这为艺术学今后的进一步发展赢得了更多的机遇和更大的空间。在这一过程中,南京艺术学院也是积极有为,先后召开研讨会,收集资料,出版专著,提交论证报告,为艺术学科的最终建立作出了积极的贡献。

2011年,南京艺术学院获得了艺术学学科门类下的全部五个一级学科博士和硕士学位授权点,在全国高校中实属凤毛麟角,这既是荣誉也是挑战,我们每一个南艺人对此都有清醒的认识。艺术学升格为门类学科后,下设了五个一级学科,即艺术学理论、音乐与舞蹈学、戏剧与影视学、美术学和设计学。从学科的分类和传承的角度来看,我认为原有二级学科的艺术学应该归并或涵盖在了现在的一级学科艺术学理论之中,因为它们的研究对象、原理、方法和既有成果都是相互融通的。"艺术学理论"也不会因为加了理论二字就缩小了学科的边界,而它的内部结构也应该与时俱进地进行调整和充实,从原来注重基础理论研究拓展到应用理论研究;也就是说艺术学理论不仅要对精神生产起指导作用,同时也要对文创产业等物质生产起指导作用,这也是社会经济发展的必然要求和必然趋势。唯其如此,艺术学理论才会具有越来越强大的生命力。

南京艺术学院的艺术学理论一级学科是江苏省"十二五重点学科",学院为此设立了专项科研经费予以重点扶持,历经近五年的辛勤耕耘,终于开花结果,迎来了收获的季节。现在,我们隆重推出以南京艺术学院为主导的"艺术学理论丛书",这套丛书涉及领域广泛,既有基础理论研究,也有前沿问题探讨,对艺术学理论的内涵和外延做了很好的建构和界定,基础性、前沿性、多样性和应用性成为了一个亮点。我们出版这套丛书的初衷一方面是想呈现南京艺术学院艺

术学理论的研究成果，另一方面也是抛砖之举，想以此来引起大家对艺术学理论研究的再度关切和重视，从而推进中国艺术学理论研究的进一步发展。

问题意识成为这套丛书编辑思路的主线，我们采取问题导入的研究方法，以探讨艺术共性问题为路径，即由个别上升到一般，力求真正深入到艺术学理论视域下的问题探讨和理论阐释。在这方面，丛书选题有《艺术学导论》《艺术哲学》《艺术原理》《艺术类型学》《艺术鉴赏论》《艺术教育学》等。同时，丛书还注重学科的边界拓展，如《艺术文化学》《艺术社会学》《艺术经济学》《艺术管理学》《艺术传播学》《艺术宗教学》和《艺术文献选读》等著作，以艺术学的基本原理为指导，实现跨学科的交叉与融合，使艺术与文化学、社会学、传播学、宗教学、经济学等领域的研究产生紧密的勾连，将艺术学理论置身于更加广阔的学科平台与文化语境之中加以考量。

为了编辑好这套丛书，我们还延请校内外专家、学者为特约编审，尽管他们的学术背景和研究方向各有差别，但他们对艺术学理论均予以了长期的关注和思考，并在艺术学理论的研究中成果显著。他们在工作中给予我们的新思路和新方法让我们受益匪浅。这套丛书的作者基本是老、中、青三代学者相集合，其目的是"以老带新"，更好地实现南艺艺术学理论学科的薪火相传。

这套丛书得以出版，首先要感谢各位作者与编审的努力，感谢学校科研、财务等部门的关心。还要感谢东南大学出版社给予的大力支持，他们耐心而细致的工作态度让我感动不已，从而也确保了这套丛书的质量和面貌。事实上，这套丛书的出版只是南京艺术学院艺术学理论学科建设的一个新的开端，而闳约深美和兼容并蓄始终是南艺人的办学理念和治学姿态，我们相信，随着研究的深入和工作的开展，将会有更多更好的著作问世，从而为建设有中国特色艺术理论作出更大的贡献。

<div style="text-align:right">2017 年冬</div>

关于丛书的几点说明

夏燕靖

编撰艺术学理论丛书，是南京艺术学院艺术学理论学科"十二五"至"十三五"重点建设的基础理论研究项目，这个项目的建设要求，正如伟冬院长在丛书序言中所强调的，要从注重基础理论研究拓展到应用理论研究，不仅要对精神生产起指导作用，同时也要对文创产业等物质生产起指导作用。作为"十二五重点学科"建设环节，学校为此设立了专项科研经费予以重点扶持，这是对艺术学理论学科建设的最大支持。

从学科建设与发展角度来说，自 2011 年艺术学升格为门类学科伊始，至 2017 年已有六年时间。这六年，对于艺术学理论学科的建设与发展是至为重要的时期，恰如稚童从蹒跚学步，牙牙学语，成长为学龄童生，能健步行走，口齿伶俐了。即艺术学理论界从起初对于"什么是艺术学理论"、"艺术学理论的研究对象与方法"，直至"艺术学理论作为学科存在条件"等问题的探讨，逐渐转向对学科独立性的自觉探究，诸如，提出对"艺术边界与艺术性重建"、"艺术史及艺术学史的学理路经"、"中国传统艺术精神"、"中国古典艺术理论体系建构"，以及"艺术与交叉学科"等问题的争鸣与研究。并且，随着这些自觉性问题获得深入探讨，艺术学理论界的认识不断完善和清晰。当然，艺术学理论界对于学科建设与发展仍有诸多问题存在分歧与确证，这需要更多的包容和理解，求同存异，在争议中凝聚共识，从而推进艺术学理论学科的健康发展。

南京艺术学院艺术学理论学科，作为全国较早开展艺术学理论研究的院校有着自己的学术旅程和学术道统。自 2004 年成立艺术学研究所及后来相应成立的人文学院和文化产业学院，发展至今已有十余年的历史，从刚开始只有五六人建制，仅招收六七名硕士研究

生的二级学科点,发展成为今天拥有艺术学理论一级学科博士和硕士学位授权点、艺术学理论一级学科博士后科研工作站,并被遴选为江苏省"十二五"和"十三五"新增一级学科重点学科教学和科研基地。现设有:中国传统艺术史、中国现当代艺术学史、中国艺术经济史、中国传统艺术美学、中国古典艺术理论、中外艺术比较、艺术伦理学、艺术教育、文化发展理论与政策、文化遗产保护等博士研究生培养方向;同时设有艺术原理、艺术美学、艺术史、艺术批评、艺术教育、艺术馆与当代艺术思潮、文化艺术遗产、艺术管理和文化产业等硕士研究生培养方向。经过十余年的建设和发展,三个单位现有专兼职教师60余人,学科梯队结构合理,其中拥有博士学位的教授和副教授达到98%,并有多位教授为全国艺术学理论界知名学者。如何面向学科的未来发展,我们有三个基本确认:一是确认艺术学理论学科的基本内涵和视域,允许其外沿有扩展的可能;二是立足于综合艺术院校的特色,强调艺术学的研究方法,从艺术一般的规律出发,并伸向各艺术门类学科,以艺术个别的实证,将各种艺术中的规律抽绎出来上升到一般,正确处理好一般与个别的关系;三是从不自觉走向自觉,即自觉站在艺术学理论学科立场上,观照学科的课程设置、观照研究生学位论文选题方向和写作,处理好教学与指导研究生论文产出的关联性问题。

在学科发展中我们认识到,有关艺术学理论学科的建设与发展问题尚有许多值得深入探究的学术问题,以及亟待总结和提升认识的问题。本套丛书的编撰有切实的设想,就是针对这些问题形成有理论体系的论述,集结出版构成南京艺术学院艺术学理论学科的学术成果。丛书的作者以在职从事教学和研究工作的教师为主,将教学与科研紧密联系在一起,突出将教学成果转化为科研理论。同时,根据学科发展的需要,还将邀请国内外知名的学者专家加入丛书的撰写团队,使这套艺术学理论丛书的选题和内容更加丰富和饱满,成为艺术学理论界各层级读者喜爱的学术论著。故而,可说这套丛书是南京艺术学院艺术学理论学科建设成果的一次集体亮相。诚然,我们希望这套丛书也能走进课堂,为未来的艺术学人启明导航。

这套丛书内容涉及广泛,相关列项选题和预告出版书目,将在每册书后专题列出,以便读者了解和选购。

2017.12

目　录

绪　论 ……………………………………………………………… I

第一章　艺术活动与审美文化 ……………………………………… 1
　　第一节　艺术活动的审美内涵 ………………………………… 1
　　第二节　艺术活动系统 ………………………………………… 6
　　第三节　艺术活动的基本特性 ………………………………… 9
　　　　一、艺术活动是审美意识与审美创造的统一 ……………… 10
　　　　二、艺术活动是社会意识形态与主体审美精神的统一 …… 11
　　　　三、艺术活动是精神生产与物质生产的统一 ……………… 13
　　　　四、艺术活动是人的美感与审美快感的统一 ……………… 15

第二章　艺术主客体与审美规律 …………………………………… 21
　　第一节　艺术客体 ……………………………………………… 21
　　第二节　艺术主体 ……………………………………………… 25
　　第三节　审美关系 ……………………………………………… 32
　　第四节　审美规律与艺术规律 ………………………………… 37
　　第五节　艺术的审美表达 ……………………………………… 40

第三章　艺术掌握与审美创造 ……………………………………… 46
　　第一节　艺术掌握世界的方式 ………………………………… 46
　　第二节　艺术思维及其特征 …………………………………… 52
　　第三节　艺术生产 ……………………………………………… 58
　　第四节　艺术与科技的融合 …………………………………… 63
　　　　一、艺术与科技的异同 ……………………………………… 64
　　　　二、艺术与科技实现融合的多元维度 ……………………… 68
　　　　三、艺术与科技相异又相融的思维方式 …………………… 71

四、艺术与科技交融中的负面作用及其影响 …………… 74

第四章　艺术体验与审美意识 ……………………………… 78
第一节　艺术体验是特殊的审美意识 ………………… 78
第二节　艺术体验的过程 ……………………………… 83
第三节　艺术体验的层次 ……………………………… 88
　　一、初级体验 …………………………………………… 89
　　二、中级体验 …………………………………………… 90
　　三、高级体验 …………………………………………… 91
第四节　艺术体验的基本特征 ………………………… 93
　　一、流动与互化 ………………………………………… 93
　　二、直觉与感悟 ………………………………………… 94
　　三、激情和愉悦 ………………………………………… 95
　　四、创造和超越 ………………………………………… 96
第五节　艺术体验的本体性构成 ……………………… 97
　　一、"情" ………………………………………………… 97
　　二、"理" ………………………………………………… 98
　　三、"气" ………………………………………………… 99

第五章　艺术意象与审美情境 ……………………………… 101
第一节　艺术意象的美学内涵 ………………………… 101
第二节　艺术意象的生成和延展 ……………………… 105
第三节　艺术意象的形态和类型 ……………………… 110
第四节　艺术意象的基本特征 ………………………… 115

第六章　艺术形式与审美建构 ……………………………… 119
第一节　艺术形式的内涵 ……………………………… 119
第二节　艺术形式的审美特性 ………………………… 122
第三节　艺术形式的审美规律 ………………………… 126
　　一、艺术形式创造的物质媒介 ………………………… 127
　　二、艺术形式的基本因素 ……………………………… 128
　　三、艺术形式组合的基本法则 ………………………… 135
第四节　艺术形式的审美意义 ………………………… 142

第七章　艺术意境与审美超越 ……………………………… 147
第一节　意境范畴的生成和衍变 ……………………… 147

第二节　艺术意境的内涵与基本构成 …………… 151
　　　　一、意境的内涵 ………………………………… 152
　　　　二、意境的层次 ………………………………… 154
　　　　三、意境的类型 ………………………………… 157
　　第三节　艺术意境的审美特征 …………………… 159
　　　　一、情景交融 …………………………………… 159
　　　　二、虚实相生 …………………………………… 162
　　　　三、意与境谐 …………………………………… 164
　　　　四、韵味久长 …………………………………… 167
　　第四节　意境与典型 ……………………………… 171

第八章　艺术美范畴与审美类型 ………………………… 175
　　第一节　优美与壮美 ……………………………… 175
　　　　一、优美 ………………………………………… 175
　　　　二、壮美 ………………………………………… 180
　　第二节　悲剧、崇高与荒诞 ……………………… 183
　　　　一、悲剧 ………………………………………… 183
　　　　二、崇高 ………………………………………… 186
　　　　三、荒诞 ………………………………………… 191
　　第三节　喜剧、丑与滑稽 ………………………… 194
　　　　一、喜剧 ………………………………………… 194
　　　　二、丑 …………………………………………… 201
　　　　三、滑稽 ………………………………………… 206

第九章　艺术价值与审美理想 …………………………… 209
　　第一节　艺术的审美价值 ………………………… 209
　　第二节　艺术、准艺术、非艺术 ………………… 215
　　第三节　雅与俗 …………………………………… 225
　　第四节　民族的与世界的 ………………………… 228
　　第五节　艺术经典的价值 ………………………… 232

第十章　艺术类别与审美形态 …………………………… 237
　　第一节　艺术形态学及其美学分类 ……………… 237
　　　　一、造型艺术 …………………………………… 246
　　　　二、实用艺术 …………………………………… 257

三、音乐艺术 ……………………………………………… 268
四、舞蹈艺术 ……………………………………………… 273
五、语言艺术 ……………………………………………… 278
六、综合艺术 ……………………………………………… 282
七、数字艺术 ……………………………………………… 298

第十一章 艺术交流与审美实现 ……………………………… 303
第一节 艺术审美价值的实现 …………………………… 303
第二节 艺术交流与文本的开放 ………………………… 308
一、艺术作品的层次性特征 ……………………………… 310
二、艺术作品的意义的未定性特征 ……………………… 311
三、艺术作品的意义的再生成性特征 …………………… 313
第三节 艺术接受的主体性 ……………………………… 314
一、体验的深化 …………………………………………… 317
二、理解的能动 …………………………………………… 318
三、创造的生成 …………………………………………… 319
四、批评的自觉 …………………………………………… 320

跋 / 夏之放 ……………………………………………………… 321

后 记 …………………………………………………………… 325

绪　论

一

　　作为人类智慧和灵性的结晶,艺术给予人们的不再仅仅是美的馈赠和精神的欣悦,而是早已成为人类生存价值的表征和生命意义的昭现,在今天和未来的生活中愈来愈显现其瑰丽的光彩。

　　在历史的坐标上,艺术美学是古老的,又是新颖的。在通向科学的道路上,艺术美学显示出交叉的、互融的和动态的品格。

　　艺术美学的交叉性,体现为多学科的交融和汇聚。在以往的年代,它作为重要的质素,交融在哲学、文艺学、美学之中。而当艺术美学独立的学科意义被予以关注之时,它已经处在20世纪人类艺术前行的新的转折点上。在这个世纪,艺术美学领域派别蜂起、理论纷呈,作为独立学科的形成时期,艺术美学便不是一门孤立的和僵滞的学科,而是在众多体系建树基础上的理论精华的凝结和升华。在学科特点上,艺术美学表现为艺术学和美学的交叉。它一方面源于艺术学,是在对于艺术基本原理研究基础上的提升,而把探讨的重心放在研究有关艺术本体理论的方面来;它又源于美学,是美学学科的重要分支,但它不再注重于广泛审美文化的研究,而将重心置于审美文化的核心,亦即艺术上来。事实是,当人们普遍意识到,艺术是总体审美文化的核心时,艺术美学也就自然成为美学研究的中心。

　　艺术美学的互融性,表现在它对于各相关门类理论学科的借鉴和吸取。从艺术美学的发展史不难看出,许多艺术美学的理论和流派,均是直接从其他学科衍变而来的,是艺术与各学科相互交融的结果。20世纪一些艺术美学流派的理论本源都来自于相关

的其他学科,是人们将艺术学科与其他学科的研究相互交织和融汇的结果。随着19世纪工业社会的发展,文化学、人类学、社会学、心理学、解释学、现象学等学科均日臻完善,人们以此为源头,将对艺术的研究渗入其中,便使一些艺术美学的理论观念应运而生。人们凭借人类既有的理论成果,推进艺术美学理论的进展,不仅丰富了自身,找到了艺术研究新的视角和领域,同时也对艺术美学在20世纪的学科发展起到了直接的推动作用。

艺术美学的动态性,突出地显现于20世纪艺术活动的进程之中。与艺术的进程同步,艺术美学的发展也是迅捷的和色彩缤纷的。几乎艺术活动的每一项重要成果,都得到艺术美学的关注;而艺术美学的理论拓展,也均能促动艺术活动的衍变。这样,就使20世纪艺术美学表现出多元的和多视野的发展趋向。正是在19世纪美学和艺术理论获得动态发展的基础上,人们又充分借助现代科技发展的成果,以及社会的和心理的动态演进,一方面推进了艺术活动,使艺术创造呈现出多样的和复杂的态势,另一方面,也使艺术美学的理论建设得到了重要进展。可以说,在20世纪以前,艺术美学的研究是与美学的和艺术学的研究交织在一起的,而真正的科学的和完整意义上的艺术美学正是在20世纪形成的。

二

20世纪艺术美学的发展呈现出突出的特点。

向人的心灵境界的深拓。艺术直觉主义的代表克罗齐认为"精神就是整个实在",强调"直觉—表现"的模式,确认艺术即直觉,直觉即表现,艺术是直觉和表现的统一体;生命哲学的主要代表柏格森认为审美是一种特殊的直觉,人的生命之流是人的理性所无法把握的,必须凭借直觉;心理分析学的创始人弗洛伊德,把艺术归结为原欲的升华,以及无意识的本能,认为艺术家的活动是在本能的推动下进行的一种非理性的直觉活动。进而,荣格又创立了"原始类型"及"集体无意识"的学说;格式塔心理学借用现代物理学中"场"的理论和概念,认为人有心理"场"。物理场中包含着一种动力结构,人的意识也存在相似的动力结构,因此人对物理现象能做出整体性的反映。该学派对审美经验中的诸如"感性认识""直觉""知觉"等课题作出了较为科学的解释。

对艺术形式研究的拓展。俄国形式主义学派把文学和艺术看作是一个独立的系统,既独立于主体,也独立于社会。他们提倡从语言学角度来研究文学艺术,力图使形式因素成为艺术品的主体;结构主义美学强调必须从形式角度研究社会和艺术,主张文艺创作与评论涉及的并不是作品的内容,而是作品的形式、作品的结构模式,他们借助于结构主义语法分析叙事性作品,特别注重叙述学的研究;英美以艾略特和瑞恰兹为代表的新批评派,强调艺术品的内在价值,注重作品的独立意义,认为文学是语言的特殊形式;从卡西勒到苏珊·朗格,符号学美学运用符号的方式表达人类的经验和精神现象,认为艺术的符号是人类情感的表现。艺术创造的过程,就是以真实的情感进行情感的抽象,抽象出的形式便是情感的符号,艺术即为人类情感符号的创造。

对艺术接受和交流的关注。在20世纪60年代,接受理论的代表人物尧斯和伊塞尔以现象学和解释学为基础,提出了以审美主体欣赏和接受为研究中心的理论体系。他们反对以作品为研究中心的"本体论文学理论",强调读者在欣赏、接受过程中的能动性和创造性,认为读者的接受以及审美感受是文艺研究的中心,并对作者、作品、读者之间的关系予以揭示。

20世纪西方艺术美学的发展,不仅对于艺术活动的理论和实践的深化具有重要的作用,同时对于整体审美文化的创造也有很大的影响。其中有积极的作用,也有消极的因素。一个世纪以来艺术活动领域中流派众多、此起彼伏、色彩纷呈的景象,与艺术美学的推波助澜有直接的联系。在这种境况下,我们极有必要对此予以梳理,以廓清是非、明辨真伪,确立科学的理论认识。

20世纪以来,中国艺术美学的发展同样是举足轻重的。中国艺术美学的发展有着与西方不同的特点。首先,是对中国传统美学和艺术理论的充分研究和吸取。中国传统美学精神的博大精深和内容的浩瀚对于中国艺术美学是取之不尽的源泉,中国古代美学在许多方面为人类的艺术理论和思想的成熟作出突出的贡献,不仅在其艺术思想和特色方面确立了具有东方色彩的哲学美学的理论体系,而且在许多具体美学和艺术观念方面在世界上也独树一帜,如意象理论、意境理论等,直到今天仍居于领先的地位,对世界艺术的发展有着独特的意义;其次,中国艺术美学的成熟受到了包括西方各种流派艺术美学理论的影响,朱光潜、宗白华等现代著

名美学家正是在充分借鉴和吸取西方艺术美学思想的基础上,又与中国传统美学相结合,在东西文化贯通的进程中,创立了中国现代美学及艺术美学;再次,中国艺术美学的发展受到马克思主义的科学指导,许多美学学者自觉地以马克思主义的科学理论体系和方法论指导自己的学术研究,这是中国艺术美学理论研究得以健康发展的重要保证。事实表明,马克思主义不仅在辩证唯物主义和历史唯物主义的理论体系及方法论等方面为后人确立了科学的指南,同时也在艺术学、美学领域里建立了精深的理论体系,它对于当代各国艺术理论和艺术美学的研究均具有指导性的作用。事实上,包括西方国家艺术理论家在内的许多人都从马克思主义中获得了指导和帮助。

三

今天,艺术美学在我国当代社会的发展中,与其他许多学科领域一样,同样面临着重要的发展机遇。一方面是由于当代社会审美文化的多样化和不断繁荣,亟待科学理论的阐释与指导,同时,艺术活动发展的新的态势也赋予了艺术美学研究新的使命。而在当代,艺术美学的理论研究也将获得更有利的发展条件。进入新世纪以来,中国文化建设与艺术发展促动着社会经济、政治、道德等领域发生深刻的变化,时代和社会文化心理及公众审美需求的衍变也将对艺术活动及艺术理论、艺术批评提出更高的要求,它将促使艺术理论及美学理论体系不断走向完善与科学。

作为艺术学和美学的交叉,并实现对多学科的融合,艺术美学将继续在动态研究中得到发展。艺术美学是一门以科学的哲学理论为基础、致力于研究艺术本体审美特性的交叉性学科,它特别注重艺术的美感生成、审美创造及审美实现等重要课题。艺术美学应以科学的理论体系和思想方法为指导,融汇和吸纳人类文化及艺术发展史上所有学科和理论的有益质素,丰富和完善自身;艺术美学应充分借鉴各类学科的思想精华,对艺术本体性的诸多重要课题予以阐释和回答。它不应回避任何艰深的难题,而应通过对人类艺术史的全方位考察和俯瞰,对那些具有歧义的理论与实践问题予以研究和辨析;艺术美学作为一门动态的学科,应以积极的和能动的态势,将自身置于时代和社会发展的前沿,对当代社会正

在进行的艺术活动予以同步的研究和洞察,给艺术创作以能动的反馈,对艺术管理、艺术产业与市场、艺术交流与传播等相关艺术活动的实践给以及时的理论指导和分析;艺术美学还应对于日趋兴盛的艺术评论事业给予理论和实践的帮助,对于艺术批评队伍的建设给以指导,对艺术评论品位的提高作出应有的努力。总之,艺术美学应当在深拓艺术本体研究,以及繁荣和发展艺术文化,提高全民族的审美文化素质和艺术水平等方面起到积极的作用。

由此可见,艺术美学研究的根本任务和历史使命,在于以科学的哲学和美学理论为基础和指导,对于艺术活动的深层奥秘和审美特性予以揭示,同时促进艺术活动主体审美意识和创造精神的提升,以推进艺术活动在当代的进程,以及社会的审美文化心理和全民族审美素质的全面提高。

在艺术美学的研究中,我们有必要甚至完全可以充分借鉴和吸取西方当代艺术美学所有的积极成果,哪怕是不很成熟、不很完善,甚至是在实践中已被证明有重要缺陷和局限的理论,也可以借鉴。但是,这种借鉴是科学的扬弃,而不是照搬,更不是膜拜。对于任何艺术美学理论思想的吸取都应是科学的和能动的,即应视其在理论发展中科学的成分和因素有哪些,以及在当代艺术发展中的作用如何。其间,对于任何理论的借鉴都不意味着对其理论观念的照抄,更不意味着对于某个地域的"话语"的认同和皈依。那种认为只有西方"话语"体系才能够阐释和回答所有当代艺术问题的观点是不符合科学的。我们的艺术及艺术理论当然应当走向世界,在世界的这一领域中居于应有的位置,但走向世界不等于走向西方,更不等于走向西方的某些流派。

在艺术美学的研究中,我们仍应积极地、科学地吸纳我国古代艺术理论、艺术美学中那些极为宝贵的精神文化财富,不仅使我们自身认识和承继这一文化瑰宝,而且通过研究和传播,使世界了解中国艺术以及中国的艺术美学,让中国艺术美学理论在世界艺术理论中得以接轨和互融,使我国传统和当代的艺术美学思想在世界艺术发展的总体系中发挥积极的作用。

在艺术美学的研究中,坚持科学的理论指导和思维方法,仍是至关重要的。我们应当根据社会和时代的需求,以科学的方法和理论品格为基点,对于诸多研究课题予以科学的把握,将理论的缜密与思维方法的完善予以有机结合;应当持久地坚持该学科与其

他学科的交融和互通。艺术美学既不能代替相邻学科,也不能代替艺术各门类的理论学科,只能在与各相邻学科的交叉和互融中发挥自身的积极作用;坚持积极的和科学的研究态势,就要在动态发展中推进研究的进程,即不断发现和研究艺术活动进程中出现的新课题,以科学的研究及其理论建树予以阐释。唯此,才能保持该学科的生命活力。

在丰富、多元和缤纷的艺术长河中,艺术美学仍是年轻的,不仅有许多已经出现和活跃在人们艺术活动中的课题尚未得到科学的阐释,而且正在进行中的艺术活动呈现出更为复杂和多元的态势,更多的课题将有待于得到科学的回答。我们既面临着大量在艺术发展史上人们未能理清和存在较多歧义的问题,诸如一个多世纪以来困扰人们的审美经验、审美体验、审美心理、艺术掌握的方式,以及艺术生产和交流等,都是未能得到科学和全面阐释的课题。同时,一些富有中国传统美学特色的课题,如艺术意象、艺术意境等,也有待于进行更深入的研究。而在当代社会发展中出现的更多更新的课题,如艺术生产、艺术科技、艺术管理、艺术传播、艺术经济等,也具有很高的理论难度,亟待进入艺术美学的理论体系,予以分析和研究。艺术美学的研究尽管已有久远的历史,但作为科学和完善的理论体系的建设,还是初步的和稚嫩的,尚待更多学人在这一领域付出更大的努力。

第一章　艺术活动与审美文化

人类社会发展的轨迹表明,审美活动一直是与人类的生产劳动等社会实践活动紧紧相伴的。将审美活动置于人类文化的总体构架上来看待,就会发现,以艺术活动为核心的审美文化,是人类文化的重要分支,始终对于人类文化产生着深刻的影响和作用。

广义的文化,是指人类社会历史实践过程中所创造的物质财富和精神财富的总和;狭义的文化,是指社会的意识形态,以及与之相适应的制度和社会结构。文化的基本要素,表现在物质文化、精神文化、文化规范、文化习俗等方面,是广泛存在于人类生活的各个方面,体现了人与社会、人与自然、人与人、人与自我等各种关系的基本属性和内部联系的普遍现象。

审美文化,是将审美与文化相整合的产物,是审美主体立于人类整体的文化创造的高度,以审美方式对于客体世界进行认知和改造,以及对于自身文化创造精神和本质力量予以肯定的过程。同时,审美文化又是以社会文化为基础,以艺术文化为核心的高层次的精神文化形态。

因此,艺术文化,是审美文化的重要组成部分和分支。我们对于艺术活动的研究,也应将其放在审美文化的广阔层面上来审视。

第一节　艺术活动的审美内涵

艺术与审美,是一个密切相连又内涵相异的两个范畴。

如果说,人类的社会活动是一个大系统,审美活动则是一个分支系统。在审美活动这样一个分支系统中,艺术活动又是一个支

系统。而在艺术中，又包括了音乐、美术、戏剧、舞蹈、工艺与设计、电影、电视、文学，以及当代兴起的数字艺术等各种具体艺术门类的活动。

艺术是最大的支流；审美是艺术的母体，艺术是审美的核心与集中表现。社会的许多实践活动均具有审美特性，但未必是艺术。艺术是创造的，因而一些富有美感的自然物象和现实性的产品，如对于自然山水的审视和欣赏、某些自娱性的活动等，可以是审美，但不一定是艺术；艺术是非实用功利性的，因而那些对于生活美、社会美的创造和追求，如商业性包装、居室装饰、人的服饰与美容等，也可以是审美，但不一定是艺术。

人类的审美意识，需要通过艺术活动的实践来充实和丰富，包括艺术中美感形式和精神内涵的显现，均是审美意识的基本构成，艺术活动的运行，更是审美意识渗入的结果；人类的审美理想需要通过艺术活动实践来实现，艺术活动实践更需要审美理想的导航；人类的审美思维需要通过艺术活动的实践进入物化的过程，艺术活动的实践更要以审美思维为其基本动力和主要方式。

由此可见，审美，就是主体对于能够引起人的审美感受的事物及其审美关系的审视、认知和创造，一般指称为审美活动。艺术活动是审美活动的核心。

艺术活动，是人们运用审美的方式，对于客体世界（包括人自身）予以认知、反映和创造的过程。在这一过程中，人们将通过艺术的创造和接受，观照和确认自己的本质力量，并实现主体与客体、认识与情感、直觉与理性、合规律性与合目的性的和谐统一，是使自身的审美意识与理想得到净化和升华的自由自觉的精神性、实践性活动。

在艺术活动中，人们以多元的视角，全方位地面对客体世界，力图对客体世界作出审美的认知、阐释和反映，并予以超前的精神性把握与创造。艺术活动与其他物质活动和精神活动构成人类社会实践活动的整体系统，共同推进着人类历史的发展。

艺术活动是人类自由自觉的实践活动，在这种活动中，体现了人类强烈的生命意识。当人类处于蒙昧状态的时候，并不存在有意识的审美或艺术活动，其他实践活动也呈现为相当低下的水平，并未生成自由和自觉的意识。而当人类在以生产劳动为主体的社会实践中逐渐萌生自由自觉的意识，并将其实践化作自由的

实践时，人类才能够在这种实践中反观和确认自己的本质力量，获得愉悦和欢欣，并逐渐升华为审美意识。自由，从来都是相对的，自由是对必然的认识，只有通过在实践中对必然的掌握，亦即对于客观规律的认识和把握，才能够获得自由。同时，人类对必然的认识是一个过程，人们对客观规律的把握如同对真理的认识一样，正是在对真理和客观规律的不断认识中，才逐步地、较多地掌握真理、接近真理，但却不可能穷尽真理，不可能完全自由地掌握客观规律。也就是说，自由的相对性决定了人们自由的实践是有条件的，是一个不断发展和提升的过程。作为自由和自觉的意识，是人类从事创造性实践的前提，是人类精神的解放和超越性的体现，也是人的本质力量的外溢。人类的一切实践活动和对世界的推进，都是自由自觉的意识得以实现的结果。如果说，由于自然环境、社会环境与各种条件的限制，人类的自由自觉的意识在物质性的生产实践活动中会受到较多制约的话，那么，由于艺术活动的非功利性和对物质现实世界的超越性，就使艺术活动主体的自由和自觉的意识得以较充分的展现和张扬，使得现实中的人能够在超越物质现实的状态中驰骋想象，按照审美的法则和美的规律创造理想中的境界和精神性现实。

艺术活动所承担的使命是对于客体世界的认知、反映和创造，以及实现人与客体世界各个方面的和谐与统一。在艺术活动中，人们面对的是人与世界的各种关系，应当引起艺术家特别关注的主要是人与社会、人与自然、人与他人、人与自我这几个方面的关系。根据艺术的使命，一则人们要以审美的方式对这几个方面的关系予以深刻的认知和阐释，同时还要按照"美的规律"对其进行变革与创新。就艺术活动所涵盖的现象的广阔性而言，这是其他任何物质实践活动和精神实践活动都不能相比的。

人与社会的关系，也可视作人与人类的关系，这是所有关系中最根本的关系。马克思说，抽象的个人"实际上是属于一定的社会形式的"[1]，从社会存在和社会关系的角度分析和认识人的本质，正是最根本的途径。艺术家关注人与社会的关系，就要将人生置于社会与历史的宏观背

[1] 马克思：《关于费尔巴哈的提纲》，《马克思恩格斯选集》第1卷，人民出版社1995年版，第18页。

图1 苏里科夫:《女贵族莫洛佐娃》(俄国,1884—1887)

景及现实生活之中,让一个个鲜活的个体在社会的大舞台上充分显现其生命的存在和意义,透过他们的喜怒哀乐、悲欢离合、命运起伏,来展示人与社会密切联系以及人对社会的认识、适应、抗争和改造,通过一幕幕人生的悲剧和喜剧,揭示不同社会、历史的运行规律和本质特性,以此来感染和唤醒人们,使人们更多地思索人在历史中、社会中的地位和作用,以及人的生命的价值和生存的状态,从而转化为改造社会、改变自身命运和改善人们生存条件的精神力量。

人与自然的关系,是人类在由蒙昧走向文明的历程中首先面对的关系。人类要争取自身的生存权利和条件,就必然要不断调节人与生活环境中的地理、气候、生态、生存条件等各方面的关系,并通过对于各种因素的利用和改善,使人的生存环境更加美好,更加适应人类生存和发展的需要。物质的生产活动和科学活动是这方面最突出的表现方式。人类在这种活动中不断显现和确认自身的本质力量,并不断获得愉悦的美感。艺术活动中的主体也应特别关注这种关系,事实上,人与自然的关系也就是人与世界的关系,并非完全是指那些非精神性和非社会性的客体事物,而是应将人类生存环境中物质的和精神的、自然的和社会的因素有机地统一起来,使人们能够以审美的方式和手段综合地、多元地、深层地思考人类生存与发展的重大课题。诸如战争与和平、科技发展与生态平衡、人文精神与地域条件、生存质量与环境保护等等,许多

既宏观又微观、既抽象又具体、既令人感奋又使人焦虑的问题，都会为艺术家认真思索并作出审美的回答。

　　人与他人的关系，是一种更为具体和细化的社会关系。早在人类文明的初始时期，就因生产劳动和生活的需要而构成了人与人之间的各种关系。随着人类历史的进展，人与人的关系也在不断发生变化。其中，阶级关系、民族关系、群体关系、伦理道德关系、家庭关系等，都是人与人的关系的发展和演变形态。在人类历史上，人与人的关系始终是艺术主体表现和描写的主要对象，只有这种与人类生活息息相关的人际关系，才能够引起人们最直接的情感变化和审美关注。无数的人间悲欢、爱情纠葛、家庭离合、人生际遇、民间友情在艺术作品中异彩纷呈，令一代代人为之感慨和倾倒。艺术活动是社会活动的组成部分，在本质上就是人与人的关系的重要体现，人们正是借助艺术活动的审美和情感交流的效应，来进行人与人之间的精神对话和沟通，并以此达到人与人的相互了解，以及精神和灵魂的洞悉。也正是在这种意义上，人与人的各种关系才成为艺术家历久不衰的表现主题。在当代社会，人与人关系仍在继续发生着深刻变化，艺术家以此为焦点，可以顺利地切入社会本体的考察，展示色彩缤纷的社会众生相，并深入剖析社会与人的本质，对世人生命意识与价值取向的思考给以启示。

　　最后，是人与自我的关系，这是一种深层的和特殊的关系。马克思把人视为一种特殊的自然，人在以物质生产为主体的社会实践中，既以客体的自然为对象，同时也以主体自身为对象，人在认知和改造客体世界的同时，也对人自身不断予以认识和改造，使人从生理到心理及意识得到完善和健全。因此，人在社会实践中具有二重性，一方面他是实践的主体，同时又是实践客体。这一特性在艺术活动中表现得尤为突出。由于艺术活动本身就具有很强的个性化和情感化特征，特别是在一些表现性较强的艺术样式中，艺术主体往往将艺术创造或欣赏视作自身情感体验和精神审视的过程，处于这种状态，艺术主体同时也就成为客体与对象，自身的精神意识、人生轨迹、生存状态、灵魂的真切与晦暗、生命的闪光与衰微，均成为主体探寻和拷问的对象与内容。正是在这样的内省和自我剖析中，人们才能做到对自身的认知和改造，由精神的失衡与失谐不断走向新的平衡与和谐，在人格精神、人生价值追求等方面实现更高的超越。

第二节 艺术活动系统

在审美活动的系统中,那些渗透在大量的物质生产活动、社会性活动以及人们的日常生活中的审美精神和审美理想,表现出人类对于客体世界的驾驭能力和审美意识的提升,也是审美活动广泛性和深拓性的体现。由于这些方面的审美活动均与人类的物质生产和实际生活相联系,具有明确的实用性和社会的功利性,因而属于非独立性的审美活动。这些非独立性的审美活动是广泛的和动态的,它几乎渗透于人类实践活动的每一个领域,同时又表现出极强的动态性特点。随着社会的发展和审美水准的提高,人类实践中许多不具备审美特征的活动正在越来越多地渗入美感特色,在满足人们实用需要的同时,进入审美活动的体系,成为非独立性的审美活动;另外,也有一些非独立性的审美活动逐渐失去实用功利特性,进入相对独立的审美活动系统。这一系统,就是艺术活动系统。

作为具有独立审美活动性质的艺术活动系统,是一个庞大的、有机的整体。对于这一活动系统,我们可以从静态和动态两个方面来分析,也就是说,艺术活动具有静态和动态两个不同特性又相互联系的系统。

通过静态分析,人们看到,在艺术活动系统中,又并列地存在若干子系统,呈现为散状的放射形态,其中有:音乐活动、美术活动、戏剧活动、舞蹈活动、工艺与设计活动、文学活动、电影电视活动、数字艺术活动等,而这些子系统的下面,又分别具有各自的子系统。比如,音乐活动又可分为声乐、器乐、音乐史、音乐理论等不同的子系统;美术活动又可分为绘画、雕塑、建筑、设计、美术史、美术理论等子系统;文学活动也可分为小说、诗歌、散文、报告文学、戏剧与影视文学、文学史、文学理论等子系统。而在这些子系统下面,还可分为若干层次的子系统。艺术活动的这种静态分析,可以帮助我们清晰地认识和把握艺术活动的形态流变和框架结构,有机地识别各个子系统的性质和特点。

在动态分析中,可以把艺术活动视作一个进行中的系统,或一

个过程。如果我们把这一过程视作一根链条的话,那么这根链条就是由若干个具有相对独立性的环节组接而成的,每个环节之间有着十分紧密的联系,并通过环环相扣,连接成一个完善的、体系性的统一体。由于艺术活动本身就是一个动态发展的过程,因而人们对于艺术活动系统的分析更注重于动态分析。对于艺术活动动态系统的理解,人们一般停留在对艺术的创作、作品和欣赏这三个主要环节的阐释上,再加之艺术与社会的关系,这样就构成了社会、创作、作品、欣赏四个方面双向流动和相互作用的关系。

但是,随着时代和科学技术的发展,以及艺术生产与艺术传播过程的细化和复杂化,使得艺术活动内部关系发生了较大变化,各个环节之间的中介及其过渡显得更为重要。这种变化,尤其表现在由创作到作品,以及由作品到欣赏之间。在以往的时代,特别是在以农耕形式为主要活动方式的社会形态中,艺术家的创作到作品之间,作品到欣赏之间,只具有一定的中介,而不具有一个独立的环节。但在艺术活动得到前所未有的推进的今天,上述状态已经发生了深刻的变化。

首先,在艺术创作与作品之间,出现了一个艺术制作的环节。马克思艺术生产的理论告诉我们,艺术创作并不完全等于艺术生产。实际上,具有生产形态的艺术活动,不仅是指创作,而且还包括与创作密切相关的艺术的制作。艺术的创作应理解为是以精神性创造为主、以物质性创造为辅的过程,而艺术的制作则是体现为以物质性制作为主、以精神性创造为辅的过程。以往,由于艺术生产是以个体化操作为主要表现形态的活动,而且由于科学技术与物质生

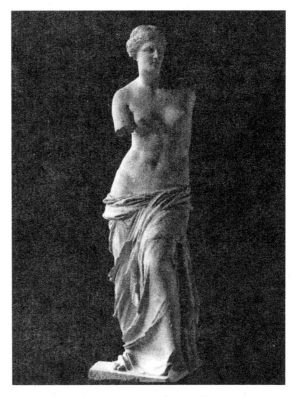

图2 亚力山德罗斯:《米洛斯的阿芙洛蒂忒》(希腊,约公元前150,又称《米洛斯的维纳斯》《断臂的维纳斯》《维纳斯像》等)

产力水平低下，艺术创作一般与个体的操作和制作联系在一起，因而人们往往将艺术家的生产活动等同于创作活动，而对其艺术的制作环节则视为创作的补充，并不把它作为一个非常重要的和独立的环节来对待。但在今天，一方面，由于艺术生产常常将个体性的创作与集体性的制作联系在一起，如，工艺、建筑艺术的个体性设计与集体性制作的结合，音乐、舞蹈、戏剧、影视艺术中个体性与集体性艺术创作以及集体性制作的统一，足可使人看到，艺术制作的独立性和重要性已经逐渐凸显出来，如若简单地将艺术的制作淡化于创作之中，显然是不合适的；另一方面，还由于许多艺术样式生产过程中科学技术的含量日渐提高，对物质条件的要求和倚重也愈来愈突出，因而艺术的制作对于作品的成功，起到愈来愈重要的作用。比如，数字技术、智能技术、网络传输技术等日新月异的发展对于音乐、影视、设计、动漫艺术的渗透，各种新型材料的出现对雕塑、工艺、建筑艺术的冲击，颜料的变化对视觉艺术的影响，都无可回避地显示出艺术生产对于物质、材料、技术、智能和工具的倚重。因此，继续忽略艺术制作环节的意义是不合时宜的。如果将艺术创作与制作并列起来，将其视为艺术生产的两个不可分割的阶段，同时视作艺术活动的两个必需的环节，将更有助于人们对于艺术活动的全面认识和有机把握。

其次，在艺术作品与艺术欣赏之间，也有一个十分重要的环节，即艺术传播。在以往的年代，从艺术作品到艺术欣赏，大都是一种简单的、直接的传播方式。音乐、戏剧等表演性艺术样式，是直接的、不存在中间过程的传播，其作品的传播是与作品的二度创作、制作同步进行的；美术作品的传播，作为展出，也是直接的和直观的，作为流传，则是简单的交换或友情性的赠往送来；文学作品的传播，是从个体性的交流，发展到印刷出版和流通，显然，这已经具有一定的现代传播的意味了。在很长的时间里，艺术传播并未引起人们应有的关注，这一方面是由于生产力水平及科技水平的局限，传播方式相对简单和原始，传播功能比较落后，未能对艺术活动产生较大的影响；同时，还由于人们的审美意识尚处在与一定的物质基础相适应的阶段，并未对发展中的艺术传播有更高的要求和超前的展望。几十年来，世界科学技术的迅捷发展对艺术活动产生了革命性的影响，以人们始料不及的变化改变着艺术活动的方式，以及艺术创造、艺术传播的技术和手段。数字技术、网络

技术、卫星技术等当代高新科技的发展以及在文化艺术领域对它们的运用,使当代世界的艺术文化形态有了根本的改观,其中最为突出的,除了网络及数字艺术的异军突起,便是艺术传播方式及其传播功能的重要变化。

在传播方式和功能上,由于广泛采用数字及现代传播等技术,一方面使得影视、网络、数字艺术成为当今世界最具有当代性和大众性的艺术样式,其中许多表现形式和艺术手法同时也为其他艺术所吸取和借鉴。作为载体,它的传播速度最快,几乎可以使全世界每个地区同步地接受同一信息;它的传播信息量最大,从理论上讲,其对信息的包容几乎是不可限量;它的覆盖面最广,就其技术来讲,已经可以覆盖地球的每个角落;它的传播方式多种多样,其性能也十分可靠。正是由于以上特点,通过数字及现代传播等技术传播各种信息,可以获得最大的增殖。因此,几乎所有的艺术样式都在试图借助上述技术的功能传播艺术信息。鉴于此,艺术传播在当代艺术活动领域,已经显示出越来越重要的作用和地位,它不再居于作品与欣赏之间显得无足轻重,而是在作品与接受的中间地带愈发显得举足轻重。它对艺术品的传播形式、规模、速度、周期、增殖量大小,以及对接受者的接受方式、欣赏情趣等,都具有极大的影响。因此,将艺术传播视作艺术活动的一个重要环节,也是势在必然。

综上所述,我们认为,艺术活动的动态性整体系统应当这样标示:客体世界——艺术创作——艺术制作——艺术作品——艺术传播——艺术接受。在这样一个系统中,第一,它是整体的,亦即是不可分割和不能断裂的;第二,它是交叉的,亦即在每两个环节之间是互融的,你中有我,我中有你;第三,它是互动的,亦即每两个环节之间均可相互促动、相互作用;第四,它是双向的,亦即整个系统也可逆向运行,由艺术接受作为起始,对传播等发生作用。

第三节　艺术活动的基本特性

当我们对于艺术活动的本质内涵与系统结构有了一定了解之后,还有必要继续进行艺术活动基本特性的本体性考察。这对于

深入剖析艺术活动的具体规律和特点,具有突出的意义。

一、艺术活动是审美意识与审美创造的统一

在艺术活动中,主体的审美意识与审美创造的统一对于主体的艺术活动起到决定性的作用。审美意识,是人在审美活动中形成并在审美过程中不断发展起来的思想和观念,是人的大脑对于客体世界美的事物能动的反映。这种意识是人们社会意识的一个组成部分,是与人的社会存在及其生理和心理基础分不开的。审美创造,是指主体在审美意识的导引和驱动下,从事创造性审美活动的具体实践。审美意识和审美创造的统一,是审美活动的基础,它表现为审美主体精神和物质、意识和实践的统一。艺术活动是审美意识和审美创造的集中体现和典型形态。

艺术活动是审美的,是人类长期审美实践的主要表现形态,是人的审美意识的具体实践。审美意识包括人在审美中的所有意识活动,如审美感受、审美体验、审美认知、审美观念、审美情趣、审美态度、审美判断、审美理想等,狭义的审美意识即指美感。人的审美意识的形成,首先以人的健全的感官、神经中枢、脑功能为生理基础,其次以人的审美感觉、知觉、表象、想象、判断、理解、情感等活动为心理基础,再次要以参加审美实践所获得的经验及其把握现实的感性方式为认识论基础,从而为审美意识的形成奠定必需的基础和条件。人的审美意识的形成和发展,还要以社会实践为前提。人类的社会实践是人的意识产生和发展的社会基础,审美意识是人的社会意识的组成部分,因而审美意识必然是人的社会实践,主要是审美实践的产物。审美意识以感性知觉为起点,主要以感性观照的方式对审美客体予以掌握,同时又包含着理性的因素,将认知和理解融入其中,达到感性与理性的和谐统一。在把握审美意识时,感性与理性的因素均不可忽视,对于感性的忽视,就会从根本上失去审美性;对于理性的放弃,更会使审美失去导引,让感觉无序的放纵。这两种倾向都是对艺术的危害。艺术境界是人的高层次的精神追求,只有具备良好的、健全的审美意识,才能使人的自由自觉的精神得到充分的体现和张扬,同时,人也就从艺术活动的各种审美属性中获得了形式美的享受,以及精神的敞亮和人格的升华。

艺术活动是创造的,是人们将审美意识付诸实践、实现物态化

结构形式的过程。这种创造是审美的,因而区别于其他物质实践活动的创造,是将人的审美意识的内部运动转化为创造性实践的活动。这种创造又应是独具特色的,超越前人的艺术成就,形成与众不同的风格,是审美创造的基本追求。审美创造具有自身的特点。第一,这种创造要以审美思维为前提,以推出具有浓郁的美感气息的精神性产品为目标。审美思维,是人的审美意识的体现,本身就蕴含着人的丰富的创造力。正是基于人的审美思维能力,才能开展多姿多采的创造活动。审美创造的最终结果,是营造出既具有强烈的美感特色又客观实在的审美形象或意境。第二,审美创造要以物质材料为媒介,亦即要以各种各样的物质材料作为创造性表现的载体,同时又要以物质性的工具和体现了对物质媒介驾驭能力的技艺为条件,这就使审美创造具有了较强的物质性。但在不同的艺术样式中,审美创造物质性的表现程度是不同。第三,审美创造要求主体应具有超越性的创造意识。由于审美创造是对于前所未有的艺术意象、形象或意境的创造,因此需要求主体应具有不同于一般人的创造意识,这种意识突出地体现在其审美超越性上,其中包括对于前人的超越,对于同代人的超越,以及对于自我的超越。

审美意识与审美创造的统一,亦即审美精神与审美实践的统一。在艺术活动中,审美意识是对艺术创造的精神把握和制导,审美创造是审美意识的物态化过程,以及对审美意识的物质性实体的具体呈现。

二、艺术活动是社会意识形态与主体审美精神的统一

艺术活动是人类社会实践活动的重要组成部分,同时由于艺术是人的精神和审美意识的外化,因而也是人类社会的一种意识活动。历史唯物主义告诉我们,艺术具有突出的意识形态的属性。在整体社会结构中,物质生产对于艺术及其发展具有决定和制约作用,艺术反映和服务于物质生产,并以适应特定历史社会的经济基础为其存在的条件。同时,艺术又与上层建筑、意识形态各因素之间相互作用,并对经济基础产生影响。但是,艺术是一种特殊的意识形态,它在社会意识形态中具有相对独立性。这表现在,当上层建筑随经济基础发生或快或慢的变化时,艺术的变革是相对缓慢的;艺术与某些意识形态相比,与经济基础的关系更具间接性,

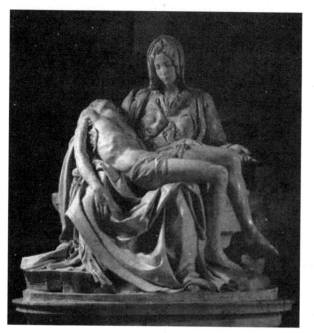

图3 米开朗基罗:《哀悼基督》(意大利,1498—1499)

艺术与经济基础的相互作用和影响,需要政治、社会心理等作为中介;艺术自身的历史继承性对艺术的发展起着直接的促进作用。艺术有别于其他意识形态,还在于,第一,艺术是一种审美的意识形态形式,它主要通过具体可感的审美意象、形象和意境来表达某种观念和情感,是社会生活和观念形态的折射;第二,艺术是一种以审美意象和形象掌握世界的方式,其物化了的审美形象和意境既是精神的,也有程度不同的物质特性;第三,艺术作为审美的社会意识形态,其形象及美感形式具有多义性,在对于客体世界本质的表现上呈示出既丰富、复杂,又模糊、多样的审美阐释。

当我们在强调艺术的审美意识形态特性的时候,又要特别注重艺术家或接受者主体审美精神的显现。艺术活动是人类的社会性实践,同时又是以个体的艺术创造为基本表现形式的精神性活动。在多数艺术样式中,均体现为个体性的独立创作,即使一些群体性的艺术创作,也是以每个人的独立创作为基础,然后加以集中和凝结而成的。在艺术活动中,每个人的主体审美精神都应得到充分的显现和张扬,这是艺术创造的必需。作为艺术活动的主体,艺术家的所有创造都渗透着人类劳动的性质,都体现着主体的本质。这一本质,正是以主体审美精神为其主要内涵的。艺术家的主体审美精神,是其审美意识、心理功能、意志力量和全部智慧的集中体现,归根结底是人的本质力量的显现。在艺术活动中,艺术家的主体审美精神既是艺术创造的原动力,又是推进艺术创造按照既定目标走向深入和成功的重要保证。不论是在主体的审美意识与客体世界的美感因素相交互化,使之生成新质的过程中,还是在审美意象的不断生成和重组、幻化的过程中,以及将审美意象物化为客体形象或意境的过程中,主体审美精神都是其灵魂。在我

们认识主体审美精神的作用和意义时,还应看到,主体审美精神既是个人的,又具有共性、群体性。任何人的艺术实践都是人类的实践,其人的本质属性、主体审美精神也都不可避免地具有社会性、民族性、时代性特色。

艺术活动的审美意识形态特性与主体审美精神,在本质上是对立统一的关系,表现为共性与个性的统一。一方面,我们既要承认艺术的社会意识形态属性,又要看到其间的特殊性。否认其意识形态性,就会导致艺术对社会、对政治和经济的偏离,事实上,没有任何人能够做到将艺术与意识形态和社会绝对分离,如果看不到其特殊性,把艺术等同于一般社会意识形态,就会抹杀艺术的审美及情感特性,使艺术成为政治等上层建筑的传声筒。另一方面,我们既要承认艺术活动中主体审美精神的个体性和独特性,同时又应看到主体审美精神中蕴含的大量民族性与社会性因素,以及主体精神与社会审美意识形态的内在联系。任何割裂这种联系、恣意张扬主体精神与个人意志的做法都是试图使主体创作脱离意识形态的规范,脱离群体的制约,其结果正像恩格斯曾经指出过的那样,势必走向"恶劣的个性化"。

三、艺术活动是精神生产与物质生产的统一

将艺术活动视作精神生产与物质生产的统一,是马克思美学思想的重要内容。早在《1844年经济学哲学手稿》中,马克思就将一切人的族类本质特征归结为人的自由自觉的生产活动,归结为人的能动的实践,并把艺术看作是人的有意识的"生产活动"的一种。在《德意志意识形态》中,马克思、恩格斯明确提出了"精神生产""科学劳动""艺术劳动"的概念,并论证了物质生产与精神生产的关系。在50年代末的《〈政治经济学批判〉导言》中,马克思阐述了意识形态同生产关系的关系,并第一次提出了"艺术生产"的概念。而在60年代的《资本论》中,马克思更把精神生产和艺术生产作为研究一般生产规律所经常探讨的问题。在以后的许多年里,马克思一直十分重视精神生产和艺术生产的课题研究,这是对艺术美学思想的重要贡献。

艺术活动也是生产,是指无论何种人类的社会实践都是生产性实践,艺术亦然。艺术既不是纯粹理念或概念的活动,也不是主体单纯的心灵创造,而是主体精神实践与物质实践的统一,是主体

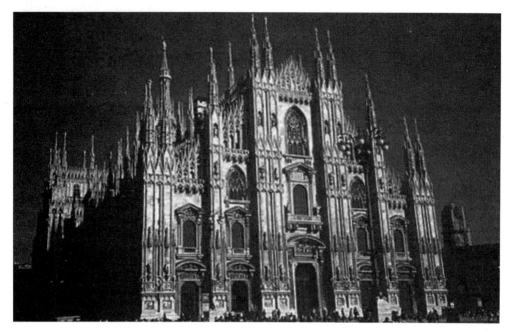

图4 米兰大教堂(意大利,1386—1897)

面对客体世界中具有审美质素的物象,借助于一定的物质媒体,通过艺术思维和艺术语言的运用,创造新的物态化实体的过程。因而,在这种意义上说,艺术活动也是生产。正如马克思在《1844年经济学哲学手稿》中深刻地指出的那样:"正是在改造对象世界中,人才真正地证明自己是类存在物。这种生产是人的能动的类生活。通过这种生产,自然界才表现为他的作品和他的现实。"[2]

艺术活动作为生产,首先从属于精神生产。由于艺术活动在整个社会结构中从属于上层建筑及意识形态领域,是一种审美的意识形态;由于艺术活动不追求实用的功利性,不以生产物质的实用品为目标,因而从本质上讲,艺术是属于精神生产范畴的。但是,艺术活动并不等同于一般的精神生产,它还有着不同程度的物质生产的特性。一般的精神生产,主要是通过理论的演绎、分析和综合,实现对于新的理论和概念的生产,其中物质的特性非常淡弱,基本不存在对物质媒介的倚重。艺术则不同。艺术活动中虽然有个别样式在表现方式上接近一般精神生产,如文学等。但即使是文学,也是始终以具体可感的客观物象作为观照

[2] 马克思:《1844年经济学哲学手稿》,《马克思恩格斯全集》第42卷,人民出版社1995年版,第97页。

的对象。而其他大部分艺术样式,均对物质性的媒体有较多的倚重。一些艺术活动主要从事富有美的形式的物质性实体形象的生产,其精神性内涵,是蕴含在物质性形象之中的。

艺术活动具有一定的物质性,但它又不同于一般的物质生产。就生产的对象看,不同的社会实践是与特有的客观对象相对应而存在的。一般物质生产的对象,是人们面对宏观的客体世界,根据人类的生存需要形成主体与对象的关系,其对象具有很强的针对性,并随着人类需求领域的拓宽而不断拓展。艺术活动的对象虽然同样是客体世界,但它主要是与客体世界中具有美的因素的物象相联系,并不强调其实用的需要;就产品的属性看,一般物质生产的产品均具有较强的实用性和物质性,即使有一定的美感追求,也是从属于实用需要的。而艺术生产的产品,则主要凝聚着审美的质素,具有很强的审美特性,以及非实用性;再就生产的过程而言,一般的物质生产,都是人类以自身的智慧、力量和技能,将客观的自然转变为人类能够驾驭的自然的过程,都是人的智能的物化。艺术活动虽然也体现为人的智能的物化,但却呈现出复杂的状态。其一,由于艺术活动自身的审美意识形态特性,使得艺术主体不能不把自己对于世界的认识以及审美意识物化到产品中去;其二,由于艺术活动的个体性特征,艺术主体也必定要将自己的艺术个性物化到产品中去。

四、艺术活动是人的美感与审美快感的统一

艺术的美感与快感,是一个恒久的理论问题,也是一个实践性课题,在当代致力于发展文化产业的背景下,更具有探讨的意义。

1. 快感、审美快感与美感

众所周知,美感是人在审美活动中形成的愉悦、喜爱、快乐等积极的审美心理活动,是人对审美对象肯定性的感受与体验;快感则是指人的听觉、视觉、味觉、嗅觉、触觉等受到事物的声音、颜色、形状、滋味、气味等刺激而产生的快适、舒服的感觉。

按照美国美学家桑塔亚那的表述,快感可以分为"生理的或肉体的快乐"与"审美的快乐"两种,前者是低级的只涉

及部分器官的快感,后者则是高级的,与精神相关的快感。[3]

快感具有生理学的意义的快适感,动物也有快感;审美快感,既融入了生理快感的因素,同时又包容着心理的愉悦感;美感,将审美快感上升到理智阶段,其间并不排斥而是包含着生理快感,是审美快感的深化。

生理需要是人类从事艺术活动的基础。快感主要与人的生理要求相联系,同时有时也与人的心理要求相联系,艺术活动形式美感产生的依据都是心理的,又都是生理的,艺术形式美的组合基本法则比如整一、对称、均衡等均是首先符合人的生理的需要,与人的生理的平衡与运动的需要相一致的。

在审美知觉阶段所形成的初级美感中即已伴随着快感,而当美感上升到理性不断融入的阶段,也并不排斥生理快感,而是包含着生理快感,是快感的升华。快感是美感的生理基础,审美快感既不同于一般单纯的生理快感,却又包含着生理快感,它是生理快感与心理愉悦感的有机统一,也就是美感的形式与内容的统一。

人的感官不仅能够感受艺术,而且能够创造艺术,从艺术中得到快感与满足。"动物和自己的生命活动是直接同一的。动物不把自己同自己的生命活动区别开来。它就是自己的生命活动。人则使自己的生命活动本身变成自己的意志和意识的对象。他具有有意识的的生命活动……仅仅由于这一点,他的活动才是自由的活动。"[4]即同属于本能的需要,动物仅仅能够出于本能的需要而从事一定的活动,只有人能够超越单纯生理的和物质的需要而进入更高层次的社会与精神的领域。

即使是在审美活动中对于人的情感的表现,也呈现为丰富的和多样的态势。人的情感既包括与理性交织且充溢着社会内涵的情感,也包含着与人的生理或感官欲望相联系的情感,它也是人的本质的组成部分。按照马克思的论述,"人的本质并不是单个人所固有的抽象物,在其现实性上,它是一切社会关系的总和"[5]。

[3] 桑塔耶纳:《美感》,中国社会科学出版社1982年版,第24-25页。

[4] 马克思:《1844年经济学哲学手稿》,《马克思恩格斯全集》第42卷,人民出版社1985年版,第96页。

[5] 马克思:《关于费尔巴哈的提纲》,《马克思恩格斯选集》第1卷,人民出版社1995年版,第18页。

亦即人的本质是永远不能够脱离人的社会生活及其人与人、人与社会相互关系的,即使是人的感官欲望等,也时常表现为一定社会关系的存在,与人们的理性精神相联系。完全脱离了人的社会存在与理性精神的感官欲望,只能是人的动物性的张扬。

超越快感而达到审美的层次,是人类审美意识的重大进步,体现出人类由低级向着高级阶段发展的轨迹。正是由于快感、审美快感、美感具有递进的关系与紧密的交织,同时又存在重要的区别,因而形成人们在艺术活动中的多元追求与思索,也促使我们不断厘清其间的联系与差异:

其一,快感是单纯的感官意义上的快适感,审美快感已经具有了丰富的心理意义上的愉悦感因素,而美感则是在快感基础上的提升,其间虽然还包容着一定的快感,但在其主体方面已经是精神层面的了。

其二,快感的生成是与生俱来的,是人的生理因素的体现与表征,而审美快感与美感的生成,则是在人类具有了丰富与高级的意识活动能力的基础上生成的,属于高级意识的显现。

其三,快感具有动物性,不具备社会与精神内容,美感则是人对事物的肯定性的感受、体验与评价,具有丰富的社会与精神内容。审美快感则居于其间,在快感的基础上融入了一定含量的社会与精神内容,同时生成了一定程度的心理愉悦感。

其四,快感的体验不必伴随着意象或形象,而审美快感及美感的体验必须伴随着丰富的意象和形象,同时,体验的重点与归宿也必须以一定的精神满足或意念的实现为目标,这些,均是一般快感所不具备的。

综上,纯粹的快感具有突出生理性特征,不具有精神内涵,而一旦成为审美快感,也就不可避免地融入了精神的内涵,势必与人们的价值追求、生活理想等等相联系。而真正的美感,既是审美快感的提升,又与其紧密相连、相互作用。

2. 人的审美意识的发展与深化

从快感,到审美快感,到美感,表现出人类审美活动及其审美意识的发展与深化。

美感有层次的区别,初级层次的美感是人们对艺术外在形式的悦耳悦目所产生的生理与心理快感,这个层次的快感即为审美快感;中级层次的美感是人们对形式所蕴含的意蕴予以理解与阐

释,其情调、趣味得以显现,但其间也蕴含着一定的快感的因素;而在高级层次,即人们对于其格调与意境的深化与高扬,此时完全属于心理美感的范畴。

仅仅满足人的快感的制品不是艺术,充其量是属于满足人的快适感的替代品,显然是低层次的。为了达到快感而从事的活动也不是审美活动与艺术活动,而是一种人的动物性本能的宣泄与渴求的运动。

单纯沉溺于快感的层面,虽然能够满足人的一些生理或心理的某些需求,但具有很大的危害。特别是在一般社会活动中,快感的含量压倒了美感的含量,只能导引人们原始欲望的膨胀和无节制的宣泄,甚至会冲垮人们理智的堤坝,对于人类世界的和谐与发展具有极大的冲击与破坏作用。

人的原始欲望是需要满足的,但同时也是需要节制的,否则就会导致欲望的泛滥,这不仅是艺术的蜕变,同时也是人的退化。人是具有高级意识活动和丰富理性的,正是由于人类在理智的意识和思维推动下,才一步步由低级阶段走向高级阶段,逐渐摆脱了与动物的区别。在漫长的社会发展历史上,人类不仅懂得了如何满足人们的欲望,同时也懂得了如何节制欲望,节制欲望的方式有多种,而审美与艺术活动是最好的方式之一。在艺术活动中,人们的确没有完全消解与泯灭人的原始欲望,同时,又能够得到充分的节制,使之在理智的控制下,适度地、有节制地掌控人的欲望。只有将其原始欲望上升到美感的层次,才能称得起艺术。

仅仅达到审美快感的满足,也不是较高层次的审美或艺术活动。在一般意义上,审美快感的满足,通常与人们的游戏、娱乐与休闲相联系,在当代文化产业发展的进程中,该方面的活动发展较快,正是出于人们的普遍需求。上述活动一方面具有实用的应用的功能,同时又具有一定的审美意味与快感,此类社会审美活动与产品创制,一般来讲还不是艺术。

娱乐文化属于审美文化的组成部分,但其审美含量不高。娱乐中也具有一定的审美文化元素,例如优美、喜剧等,但也存在一些非审美性的文化元素,比如游戏的元素、快感的元素等,正是因为娱乐中的快感是与审美的元素相互交织而出现的,因此可以称其为审美快感。

审美快感是人在审美活动中审美意识与人的快感的融合。因

其已经与审美活动相联系,而审美活动又是人的感性与理性活动的统一,精神追求与娱乐性形式的统一,因此在审美快感中,不可避免地具有了价值判断与精神取向。

而在美感中,审美的价值取向以及精神活动的判断已经具有了更重要的地位和份量,美感的构成,实际就是审美的精神含量与娱乐的形式创造的统一。其间娱乐也是不可缺少的,但与一般的快感不同,它已经通过与精神内涵的融合,形成人类一种重要的审美意识和价值取向。

3. 美感与审美快感的有机统一

艺术中不乏审美快感,一些接近于文艺娱乐的样式中,审美快感的成分是显然的,即使一些非娱乐的纯艺术形态的经典性艺术作品,也均具备一定含量的娱乐性审美快感的成分,这些因素的存在,正是在于对大众文化趣味的适应。

事实上,艺术自发生以来,就与娱乐密不可分。艺术中有娱乐,当然也就有审美的快感。但如果对快感的体现过分张扬、夸大,不仅不能实现美感创造的目的,反而会导致人的感官欲望的无度宣泄与放纵,严重损害艺术活动及其创制精神内涵的实现。在艺术活动及创制中赤裸地、表层化地表现人的感官欲望,以求满足人们的快感需求,是极具危害的,它能够极大地冲击或消解美感中的精神内容,将艺术活动蜕变为单纯感官享受的低层次活动,而使艺术活动中的认知、教育、伦理等功能变得无足轻重,甚至丧失其意义,成为快感宣泄的陪衬。

在当代努力发展文化产业的进程中,艺术产业及其市场成为国家综合实力增长的重要领域,同时,艺术活动与生产也成为提升大众审美文化素质及其文明程度的重要表征。我们当然要努力创造更大的文化与艺术产值,但同时又要清醒,决不能为了盈利而放弃对于艺术活动本质的坚守。

诚然,一些作品所涉及的社会生活本身就与性和暴力有关,不能不予以表现,否则就会弱化作品的内涵,问题的实质在于如何表现。在中国文化和艺术传统中,人们善于利用含蓄、隐喻的手法表现一些有关性的、暴力的内涵与诉求,以达到既彰显其特性,又不流于低俗的目标,这是足以令今人思索与借鉴的。某些单纯对于色情与暴力的表现并不是艺术,而是对人的非审美的劣性的张扬与夸饰。在艺术作品中极力表现色情与暴力,或者渲染与夸大其

作用,将色情当作艺术,正是摒弃了精神内涵的赤裸裸的欲望宣泄。而对暴力的过度渲染,同样也会大大消解艺术的审美特质与精神力量,是艺术创作枯竭与低下的表现。某些充满了各种有关性的暗喻与启示,有意导引人们进入某些方面的联想与幻想,其真实目的仍是在于增强感官的刺激性,以及对受众的吸引力,其人文精神追求与低层次欲望之间表现出深刻的矛盾。

应当强调,积极与健康的文化追求永远是必须恪守的准则,无论何时也不应以牺牲社会优秀文化的传承而作为增加文化产值的代价。同时,大众的文化需求一方面是需要适应与满足的,同时也是需要提升的,如果放弃了对大众正确和积极的引导,只会使艺术创作堕入非艺术的低劣欲望表现的泥潭。艺术表现必须恪守一定的原则:与民族的、大众的审美习惯相适应;与民族文化传统及国家文化政策相一致;与不同层次受众的审美心理相吻合。准确地把握艺术活动与作品中审美快感的因素,需要掌握一定的度。只要以满足人民大众的文化需求与提升大众的审美素质为己任,就能够找到正确的方向与表现方式。

第二章 艺术主客体与审美规律

　　艺术创造,是人类运用审美思维和技艺对世界进行艺术掌握的过程,也是人类从事艺术的体验、创制和交流的审美实践过程。艺术实践活动,是人类审美活动的集中表现。艺术活动中的审美主体与客体,共同组成了有机统一的关系,并在交融与互化的过程中推动着审美关系的发展和艺术活动的进程。艺术活动的实践和创新,既创造着艺术客体,同时也不断地改变和完善着艺术主体。正是艺术主客体的矛盾运动和统一,促使艺术活动始终在充满活力和生生不息的流程中得到丰富和发展。

第一节 艺术客体

　　艺术活动中主体的对象即艺术客体。艺术客体是与艺术主体相对应而存在的。在艺术创作过程中,艺术客体是指客观世界中存在的审美对象,在艺术接受过程中,则是指艺术家创作出来的艺术作品。

　　艺术是用审美的方式和手段对客观现实的审美属性作出反映的精神活动,在这种以独特的方式把握世界的活动中,艺术家首先就要善于在客体世界、现实生活中发现和遴选出那些具有审美魅力的,与自己的艺术观念、趣味和理想相对应的审美信息,以及可资作为创作素材的物象与景象、可供自身接受和欣赏的艺术作品,以此激发自己的创作激情和接受的欲望,丰富自身的构想,并

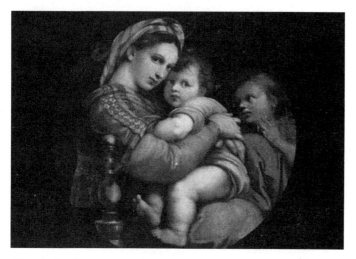

图5 拉斐尔:《椅中圣母》(意大利,1514—1515)

使自己进入最佳的审美体验状态。

艺术客体是多样的。应当说,人类社会和自然世界中具有审美特征的物象都能够成为艺术活动的审美对象。特别是人,即带有审美特征的人,是审美对象中的主体。因此,艺术活动具有广阔的范围和领域,以人为主体的社会生活,以及与人密切相连的自然世界,拥有艺术表现的巨大源泉和无穷潜力。艺术创造及其作品,更是反映了世界和现实生活的丰富性和多样性。

艺术客体是客观的。亦即艺术客体是独立于创作主体及接受主体而客观存在的,它并不以人的意愿来决定存在与否。事物的本体属性是在与人类的关系之外就存在的。但其作为客观物象,能否进入审美活动,还要取决于人的选择,取决于人类与该事物发生关系之后所产生的价值和意义。审美对象是与人类发生审美关系的事态与物象,与人类的精神生活有着密切的关系,它们对人类社会的存在以及对于人类生活是有价值、有意义的。

判定艺术对象是否具有审美价值和意义,主要应当从其与艺术主体的内在联系上来看待。美感是历史的产物,是社会生产力水平发展到一定阶段,人类具有了初步的精神自由的体现。当人类能够通过生产力水平的提高,开始从中意识到自身的存在价值和本质力量的时候,当人类可以通过劳动成果反观自身,对自己的本质力量作出验证的时候,人类就开始在情感上产生愉悦和欢欣,美感便由此而生。随着美感的逐渐丰富和发展,人在与客体世界发生各种联系的同时,也就有了情感方面的联系,并逐步建立起审美关系。人正是在这种审美关系中对客观的审美对象加以审视,将自己的审美质素倾注于对象之中,并在其间直观自身,意识到自己作为人的本质力量的存在,以及心灵、智慧和情感的光彩。

社会的各类生产实践活动,都是人类的创造性实践,艺术的活动也是如此。正如马克思所说:"劳动的对象是人的类(物种)生活的对象化:人不仅像在意识中那样理智地复现自己,而且能动地、现实地复现自己,从而在他所创造的世界中直观自身。"[1] 艺术家在自己的活动中,不仅构建着审美世界,而且能够面对这一世界,反观和确认着自己的创造活力,为自身的艺术智慧和才能感到欣悦。艺术活动是特殊的创造活动。只有能够显现人的本质力量的对象才可能引起创造者情感的反应,从而与主体发生情感的联系。只有与主体有着审美情感联系的感性物象才可能诱发艺术家的创作欲望,成为主体认同的审美客体,才会具有一定的审美价值和意义。

艺术客体的价值和意义的实现,有待于主体精神与客体的交融、互化,使艺术客体在与主体的化合中转化为审美意象,最终物化为艺术作品。在这一转化过程中,艺术主体的作用是关键。正是具有丰富的审美感受和创造能力的人,将主体与客体的审美质素予以交融与化合,使之生成新的质,并使审美意象得以显现。

认识艺术客体的价值、意义和作用,还应当正确把握艺术客体的基本性质。客体的性质是与主体相关的,正是由于艺术主体的需要和艺术创造的内在规律,同时由于客体自身的存在,规定着艺术客体的特性。

艺术客体是感性的。审美对象与非审美对象最主要的区别,就在于作为审美客体的物象应当是感性的。亦即它应当是具体的、可感的和鲜活的,而不应是抽象的和理念的。抽象性、理念性是理性思维的基本特征,是大多非审美活动所具有的思维方式,它主要作用于人的理智,而不是人的感觉。只有当艺术活动的主体将客体中大量的具有形象性和感染性的物象进行审美把握时,才可能使其呈现为具象的和直观的特点,而这正是艺术创造所需要的。

艺术客体在特定条件下,也是富有情感的。作为

[1] 马克思:《1844年经济学哲学手稿》,《马克思恩格斯全集》第42卷,人民出版社,1985年版,第97页。

具有感性色彩的物象,当与主体的审美情感形成对应和契合时,按照格式塔心理学派的理论,就形成同形同构或异质同构,客体在主体情感的渗入和影响下,也就具有了情感。其间,当人作为艺术客体时,客体也是富有情感的,当人的精神、气质、品格、感情、理想等因素得以显现,就已经具有了情感特征。但作为人的客体的情感若要进入艺术表现的范畴,也要与创作主体的情感形成对应和契合;即使人之外的其他大量客体物象,如自然界各种各样的景观,以及历史的和社会的各种事件等,其本体虽然不具备情感,但由于艺术主体以充满情感的方式对客体予以审视和观照,就将其情感色彩注入客体,使无生命、无意识的客体受到感染,客体也就具有了相同或相近的情感特色。同时由于在历史的衍变中,人类已将自身的情感赋予于相应的客体,在客体身上得以积淀,并试图通过客体反观自身,因而,客体的情感因素正是人的情感的折射。

艺术客体是社会的。在审美对象中,那些具有一定生活内容和历史内容的物象是社会性的,即使那些自然中的审美对象,以及具有相对独立美感的形式因素,从根本上说也具有一定的社会性。这是因为那些属于自然范畴的审美对象,在与人类发生各种关系的过程中,人们已经将自身的特性注入自然物象,自然物象也就同时打上了人的印记,在人类的认知和感觉中,自然物象也就具有了人的特点,以及社会的内涵。理解艺术客体的社会性,自觉地将主体与对象的关系置于与社会息息相关的范畴之中,有助于艺术主

图6 电影:《霸王别姬》(中国,1993)

体迅速接近和把握事物的本质。

艺术客体的审美价值是相对的和变化的。从一般情况看,艺术客体的审美价值既有其稳定性,也有其相对性和变异性。这是指在不同的历史时期、不同的地域和民族,同样的艺术客体,其审美价值未必是相等的。这是因为,不同的历史时期,其经济、政治、文化等各方面状况均有较大差异,人的审美意识和审美理想也有很大不同。不同历史时期的人们面对同一审美客体,会有不同的理解、不同的感悟和不同的情感投入,其审美价值当然就会发生变异;同样,处在特定地域和民族的艺术客体,如果与该地域和该民族公众的审美趣味与需要相适应,其审美价值可能很高。但当另一地域和民族的公众面对同一艺术客体,可能会因审美意识和趣味的较大差异,使艺术客体的审美价值发生变化。但是,富有较高审美价值的艺术客体也有其较强的恒久性和广泛性。某些作为艺术客体的经典艺术作品,由于其内涵的精深和博大,其审美价值可能随着时代变迁或者对其他民族的传播而愈加强化和增殖,显示其艺术价值的恒久性和广泛性。一些属于自然范畴的景观和物象,也具有这种审美价值的稳定性和恒久性。尽管人们的审美意识随着时代变迁而发展,但面对这种具有恒久审美价值的艺术客体,人们对它的审美理解和感受仍会不断加深,或者促动其生成更新,使之更具有时代感的内涵,以满足当代人们的审美需求。

第二节 艺术主体

艺术主体是指在社会的审美实践中形成的具有一定审美能力的实践者,一般表示在审美活动中具有主观能动性的个人。主体是与客体相对应而存在的,"人化的自然"与"自然的人化",表明主客体的互渗与互化,通过审美实践,主体与客体构成一定的审美关系,二者是辩证的统一,离开客体就无所谓主体,离开主体,客体也就不复存在。在这一对关系中,客体是基础,主体是主导,主体是在认识和把握客体的基础上发挥作用的。

在历史上,人们对审美主体有较多的研究。古希腊人对人的认识表现了初步的主体性思想。文艺复兴以后的欧洲,人们对思

维的主体性原则逐渐明确,特别是在康德美学中,主体性成为美感经验的主要特征之一。但许多人对审美主体的研究也往往失之偏颇,有的过分夸大主体的作用,有的则贬低主体思维的能动作用,抹杀其存在的价值。黑格尔认为主体是"绝对理念",18世纪旧唯物主义把审美主体等同于审美客体,甚至不承认主体性的存在。近代西方一些学者又否认美的客观性,认为审美主体是产生美的本源。真正揭示审美主体科学意义的是马克思主义。

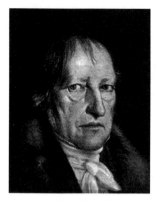

图7 格奥尔格·威廉·弗里德里希·黑格尔(德国,1770—1831)

马克思以前的哲学家,即使认识到审美主体的存在,也总是将主体看作是自我意识的主体,而只有马克思首次将主体看作是实践的主体。人在最初是不具备主体性的,只有当人在长期的社会实践中对客体世界及其规律性有所把握的时候,才逐渐具有了主体性。人通过对客体世界的认知和改造,在自然界打下自己的印记,并在对对象的观照中意识到自己的本质力量,使其主体性逐渐增强。在此基础上,还需具备一定的感知和思维能力,能对客体对象的审美特性予以把握,并具有意象生成和形象创造能力,才可形成审美主体。艺术主体,正是艺术活动中的审美主体。

艺术主体的确立,需有一定的生理基础为前提。正如马克思主义所多次阐明的那样,人类的器官的完善和艺术创造能力的形成,都是人们从事社会实践和劳动实践的结果。恩格斯曾精辟地阐述,"手不仅是劳动的器官,它还是劳动的产物。只是由于劳动,由于和日新月异的劳动相适应,由于这样所引起的肌肉、韧带以及在更长时间内引起骨骼的特别发展遗传下来,而且由于这些遗传下来的灵巧性以愈来愈新的方式运用于愈来愈复杂的动作,人的手才达到这样高度的完善,在这个基础上它才能仿佛凭着魔力似的产生了拉斐尔的绘画、托尔瓦德森的雕塑以及帕格尼尼的音乐。"[2] 可见,人所从事艺术活动的智能、视觉、听觉和触觉能力以及各部分器官和肢体的操作能力,都必须依赖于人的生理条件的形成。不具备这些条件,则不能参与

[2] 恩格斯:《自然辩证法》,《马克思恩格斯选集》第3卷,人民出版社,1995年版,第510页。

艺术活动。生理因素有所缺失，也不能较全面地参与艺术活动，或不能使艺术活动达到相应的层次。

艺术主体的存在，还需以社会存在为基础。马克思以历史唯物主义的立场深刻揭示出，"人的本质并不是单个人所固有的抽象物，在其现实性上，它是一切社会关系的总和"。[3]艺术主体面对的社会关系是丰富的和复杂的，既有经济的、政治的，也有文化的、伦理的，艺术主体的存在，要与各个方面的关系发生密切的联系，主体受到社会各个方面的制约和影响，同时也对社会施以一定的影响和作用。作为主体的人，他的思维和意识，也与社会相适应，具有相当复杂的形态。社会的衍变和发展，会使艺术主体的思维和意识发生变异，同样，主体也会对社会的变化作出这样或那样的反应，会以审美的方式和手段对社会的变化予以艺术的表现。任何艺术主体也不可能脱离社会而独立存在，其审美的艺术表现不可能与社会关系及其社会意识相脱离，即使是形式感极强、力图表现相对形式美的艺术作品，也会或多或少地留下社会浸染的痕迹。那种试图远离社会、声称纯而又纯的艺术是不存在的。

艺术主体同时又是极富个性的人。艺术活动是以个人进行的方式为基础的精神性活动，因而在审美过程中，艺术主体不能不具有非常突出的个性特色。每个社会的人都是独立的个体的所在，在每个人身上，都有一个丰富的精神世界，都有属于自己的本质力量，而每一个人的本质力量都是独特的，在其认知世界和把握世界的过程中，亦即实现对象化的过程中，都会具有自己独特的方式和特色，显示出自身本质力量的特性。艺术创造更是如此。艺术主体正是要在艺术活动的始终，充分显示其个性特色，直至将其个性深深地嵌印在艺术作品中，长久地显现其艺术个性的独特魅力。

艺术主体的个性特色体现在主体从事艺术活动的各个环节。其一，体现在主体的审美意识、审美理想和艺术趣味上。这种精神和意识方面的素质，是审美主体从事艺术活动的主导，决定着主体艺术创造和艺术

[3] 马克思：《关于费尔巴哈的提纲》，《马克思恩格斯选集》第1卷，人民出版社1995年版，第18页。

图8　卡尔·古斯塔夫·荣格（瑞士，1875—1961）

接受的基调和方向。其二,体现在主体艺术体验和观照世界的基本审美形态上。面对客体世界,主体所进行的审美体验可以具有不同的形态和层次,对于世界、人生和社会的认知及剖示,也可能有层次的不同,这正是其个性的表现。其三,体现在主体艺术思维及想象的能力和方式上。艺术思维的能力,表现在敏锐的感觉能力、迅捷的反应能力、丰富的想象能力、深刻的理解能力等方面,主体不仅可以运用艺术思维认识世界和创造世界,而且可以在思维的过程中认识和创造自身。其四,体现在其艺术技艺的特色和物化的模式上。在主体经过长期磨练所掌握的艺术技艺中,已经深深嵌上了个性特色,他对艺术语言的运用和物化方式的操作,都会不由自主地将这种特色渗透其间,这也是其个性特色的显现。其五,还体现在主体的审美物态化产品,亦即艺术作品之中。作品是艺术家精神世界的折射,文如其人,受众对于作品特色的把握和对艺术家创作个性的洞悉是联系在一起的。艺术主体个性特色的形成不是偶然的,其个人的气质和性格奠定了主体审美个性的基础,来自民族、社会、地域以及家庭、生活群体的各种影响是重要的因素,而个人在长期的生活、学习和艺术实践中的知识积累、情感积累和审美经验的积累更具有决定性的意义。

 艺术主体既是个别的,也是社会的。在"一切社会关系的总和"中,每一个人都是一个特殊的个体,艺术家亦然。较之一般个体的人,艺术家更具有特别的素质,他所从事的艺术活动带有很强的个性色彩,且具有独创意义,其个别性尤为突出。但是,社会的每一个人既是一个独立的个体,同时又表现为社会的存在。艺术家的这种共同性、社会性、群体性,或曰一般性,突出地表现在他与社会群体的相互影响和相互制约的关系上,是个别与一般的统一、个体与群体的统一。一方面,艺术家的审美倾向体现着社会和群体的某种倾向。艺术家审美意识和创作倾向的形成,除了主观的因素外,还有许多客观的因素,比如,像荣格所说的"集体无意识"的积淀和影响,以及时代精神、社会风尚、民族习惯等各方面的因素,都构成了艺术主体与群体之间的密切联系。在主体的审美意识和创作倾向中,处处可以看到他身上深深打上的社会、时代和民族的印记,以及与本民族和同时代的人们许多相似或相近的意识和习惯。

 另一方面,艺术家的思想情感也表现为社会和群体的某种情

感。诚然,个体的思想情感在其形式上表现为非常突出的个性化色彩,尤其是艺术主体的情感显现,更是不可重复和不可替代的,这也正是艺术创造极富个体性的根本所在。但是,如果深入考究主体情感的生成以及表现形态,就会发现,个体的情感,实际是与一定民族和时代的情感紧密相联的。正如苏珊·朗格在《艺术问题》中所指出的那样,"艺术家所表现的决不是他自己的情感,而是他认识到的人类情感"[4]。就艺术家的情感生成来看,其民族的情感积淀深深扎根于每个人的心灵深处,加之主体所处的时代和社会的精神对其情感模式形成的重要影响,便使艺术主体的情感生成在其个体因素的基点上打上厚重的群体的烙印;从其情感的表现形态看,艺术主体对社会、人生、历史和自然的错综复杂的审美对象所作出的情感反应和情感投入,虽以个体的形式出现,不乏个性特色,但因其心灵深处厚重的群体性情感积淀,制约着主体情感的模式、强度和倾向,因而其情感表现都不是纯粹的个人行为,而是他所从属的民族、阶级、阶层和群体的某种情感倾向的反映,同样,也是人类某种情感的反映。综上所述,作为个别性与一般性的统一,艺术主体的艺术个性必须得到充分的尊重,任何贬低个性的倾向都会遏制创作的发展;同时,也必须承认主体中艺术共性的存在,否认共性的作用和意义,就会导致恶劣的个性化的恣意泛滥。

艺术主体既是能动的,又是受动的。在艺术主体与客

[4] [美]苏珊·朗格:《艺术问题》,滕守尧、朱疆源译:中国社会科学出版社,1983年版,第25页。

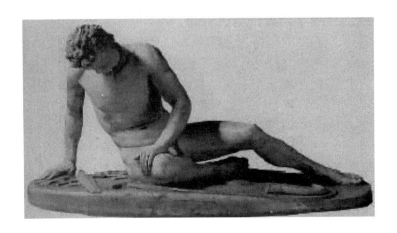

图9 雕塑《垂死的高卢人》(希腊,公元前230—前220)

体的关系中,主体显然居于主动的一方。这既因为主体是具有审美意识的和创造精神的人,同时也由于主体精神始终处于动态的、变化的和积极的地位,因而艺术主体在本质上是能动的。但其能动性也是相对的、有条件的,在许多情况下要受到各方面因素的制约和导引,因而审美主体又是受动的。从根本上讲,艺术主体是能动与受动的辩证统一。主体的能动性,主要表现在,其一,在与审美对象的相交契合中,主体的态度是主动的;其二,在审美意象的生成过程中,主体的意识是主导性的;其三,在艺术形象的物化过程中,主体的作用是创造性的。正是在这种意义上,艺术主体的艺术创造应当是自由自觉的精神追求和生命历程的心灵闪光。但艺术主体的能动性是有限的,而不是无所不能的,他在施展自己的才智、显示能动的创造活力的时候,又不可避免地要接受许多方面因素的制导。

所谓受动性,即指物质的、社会心理的和时代精神对主体的制约和导引,以及主体在各种制约和导引下积极的反映。可以说,受动是能动的前奏。物质方面的制约,主要表现在市场的规范和导引。由于主体所从事的艺术创造与物质产品的生产一样,也具有社会生产的性质,尽管艺术生产在一些方面与普通物质产品的生产有性质上的不同,但艺术生产同样要受到价值规律和市场规律的制约,商品交换和流通的法则势必要对艺术生产的取向、规模予以导引。艺术主体在坚持自身主体性的同时,不可能完全超脱和逾越市场规律的规范,而应一方面充分显示自己的艺术个性,另一方面又要积极适应市场规范的要求,使自己的艺术创作能够在艺术市场中表现出活力;社会心理方面的制约和导引,主要是社会的大众心理因素、审美习惯和需求对于艺术家的影响。习惯的力量是巨大的,社会心理的影响是无形的,却又是无处不在的。艺术家的活动表现为社会的存在,势必要受到社会心理的多方影响,包括大众的艺术品味、消费水平和艺术消费心理、艺术的价值取向、艺术的趋同心理等等,都会时时影响着艺术家的心态,艺术家不可能不顾社会心理的基本状况而自行其事,而要经常思考社会心理的变化节奏和流动方向,既恰如其分地把握社会审美需求的品位、价值尺度和基本规模,又适时掌握社会心理的基本流程和动势,使自己在基本适应这种状态的心境下从事艺术活动。反之,不接受这种制导,我行我素,只会一事无成。时代精神的制约和导引,是最

根本的制导。这是因为,时代精神是社会意识形态和主流文化的集中体现,是代表了当今社会文化发展基本趋向的主导性精神,任何时代审美文化的发展都是与时代精神相适应的,任何艺术家的创作活动都不可能避开时代精神的宏观指导与引领,而应在顺应时代精神的前提下进行有益于社会和人民的艺术创作。那些与时代精神背道而驰的创作活动是不可能得到人们认同,也是没有多少价值的。那种认为只有远离社会主流文化、试图以一些不谐和音来引起人们特殊关注的做法,是极端个人主义的哗众取宠和沽名钓誉,也是对社会、历史和人民缺乏责任感的表现。

艺术主体既是实践的,又是精神的。作为社会的人和物质实践活动中的人,其主体性不仅是指精神属性,同时也包括物质属性。人自身就是一种特殊的物质实体,这一实体同时又具有思维和创造实践的能力。将人看作是普通的物质实体,就会把人降低到动物的或生物性的自然属性上来;仅仅注重人的精神性因素,而对人的物质性和实践性视而不见,就会使人的意识和思维脱离社会实践而成为无本之木、无源之水。在艺术文化中,主体的艺术活动既是精神性的,也是物质实践性的,二者又是不可分离的。

其精神性,是指在艺术创造的全过程,凝聚了主体的全部审美精神和意识,如审美需求、审美理想、审美趣味、艺术品格、审美价值观念等,同时也是主体全部审美心理因素的凝结,从审美感觉、审美知觉、审美表象,到审美想象、审美情感、审美理解等,都在创作流程中具有重要的意义。可以说,艺术创造是审美主体全部智慧和才能的体现;其物质实践性,是指主体的创作活动从来也不仅仅属于精神和意识领域。一方面,物质的实践活动,是主体产生创作欲望的动因;另一方面,主体要通过审美实践,将自己的审美意识化为物质形态。也就是说,艺术家只有通过大量的生活实践和社会实践,才能生成生活经验并提升为审美经验,才能产生某个方面的创作冲动。主体又通过审美体验和审美想象,在自己的意识中不断形成艺术意象,继而凭借一定的物质材料和手段,包括技艺和方式,将意识中的审美意象以物态化的形式表达出来,成为具体的、可供人们欣赏和接受的艺术作品。艺术传达的过程,正是一个实践的过程。

在这一过程中,艺术主体的精神和意识是从事艺术创造的灵魂和主导,而物质性的实践是其审美意识最终得以表现的物质载

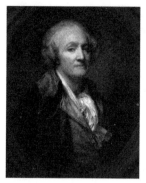

图10 德尼·狄德罗（法国，1713—1784）

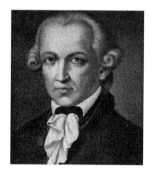

图11 伊曼努尔·康德（德国，1724—1804）

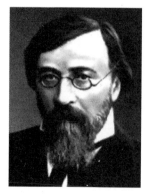

图12 尼古拉·加夫里诺维奇·车尔尼雪夫斯基（俄国，1828—1889）

体。这是一个有机的统一体，人们不能只重实践而不重精神，纯粹技艺性的、摹仿性的行为缺乏基本的创造性和思想性，严格地说，是一种缺乏灵魂的操作，不能构成真正的艺术创造。人们也不能只重精神而不重实践，停留在意识中的审美意象尚不是艺术，过分推崇精神和意识中的创造性意义而不能将其付诸于物态化过程，其意识中的创造性只能是无形和飘渺的幻影。总之，审美实践是社会实践的重要组成部分，主体从事艺术创造的活动，以审美的方式变革世界和变革自身的具体实践，是主体对社会和历史承担责任和富有使命感的体现。在这一实践过程中，主体必须遵循客观规律和美的规律，适应来自客观和主观各个方面的制导，以自己最大的努力，在不断提高自身审美意识和实践能力的同时，争取在相对适宜的条件下获得艺术创造的最大自由。

第三节 审美关系

审美关系是历史的产物。审美主体与客体的出现，是人类生产力水平发展到一定阶段的社会实践的必然现象。在漫长的人类社会衍变的历史中，人类首先通过生产劳动及其他社会实践，与客体世界构成了主体与对象的关系，并使自然的客体世界能够提供和满足人类物质生活的需要，具有了物质性的实用价值。同时，也就具有了能够体现人类智慧、力量和情感的精神价值，使人产生愉悦之感。在这一基础上，人类继续通过改造自然和变革世界的实践活动，使社会生产力水平不断提高，体现在物质产品中的实用价值和精神价值又持续生成审美价值。这样，人类所面对的不断变革的对象，就不再仅是具有一般价值，其中不少已经逐渐成为能够满足人类愉悦和情感需求的审美对象。与此同时，人类自身也就相应地成为审美主体。而作为

体现人类自身审美能力的心理结构和审美感觉,是在长期的审美实践中逐渐提高的,是人类全部历史的产物。"生产不仅为主体生产对象,而且也为对象生产主体。"[5]人们正是在变革客体世界、认识和创造审美物象的同时,也使人类自身的审美能力不断得到完善,从而确立了审美关系。

对于审美主客体的关系,近代西方哲学有不少的探索。法国哲学家、美学家狄德罗首先提出了"美在关系"的观点,他认为,美的最本质的特点就是现实之间的各种事物的必然联系,并将主客体之间的审美关系作为衡量美丑价值的决定因素。德国古典哲学在探寻主体与客体相统一的过程中,康德主张统一于主体精神,黑格尔主张统一于绝对理念。19世纪俄国唯物主义美学家车尔尼雪夫斯基则力求在现实生活中揭示主客体的关系。只有马克思在《1844年经济学哲学手稿》(简称《手稿》)中深刻地论述了"人的本质力量的对象化"这一命题之后,才使人们获得了认识这一课题的科学途径。

艺术主体与艺术客体是相互适应的关系。正如马克思在《手稿》中指出的那样:"对象如何对他说来成为他的对象,这取决于对象的性质以及与之相适应的本质力量的性质;因为正是这种关系的规定性形成一种特殊的、现实的肯定方式。眼睛对对象的感觉不同于耳朵,眼睛的对象不同于耳朵的对象。每一种本质力量的独特性,恰好就是这种本质力量的独特的本质,因而也是它的对象化的独特方式,它的对象性的、现实的、活生生的存在的独特方式。"[6]在这里,马克思深刻地阐释了作为审美主体的人的本质力量的性质,与作为审美客体的对象的性质应当是相互适应的关系,而作为一种特殊的、现实的肯定方式,亦即人的审美创造的产品,应当是由艺术主体与客体"这种关系的规定性"来决定的。而二者关系的规定性,以及对象化的独特方式,则主要的是由艺术主体本质力量的独特本质来起作用的。正是由于艺术主体的本质力量的特

[5] 马克思:《政治经济学批判》,《马克思恩格斯选集》第2卷,人民出版社1995年版,第95页。

[6] 马克思:《1844年经济学哲学手稿》,《马克思恩格斯全集》第42卷,人民出版社1985年版,第125页。

性与审美对象的性质相互适应,从而形成了独特的对象化方式,以及对象化产品或曰艺术作品的基本特性。

艺术主体与艺术客体的相互适应的关系,主要表现在几个方面。第一,感知与被感知。亦即主体与客体首先要构成感知和被感知的关系,在这样一种整体性的把握对象特点的过程之中,主体应感觉和知觉到对象的基本特征。第二,体验与被体验。是指主体与客体在感知的基础上上升为体验和被体验的关系,通过主体对客体深入的情感与智性的体验,形成二者之间在特性上的相通或相近。第三,理解与被理解。即主体与客体的关系继续递进和深拓,从而达到感性与理性的交融,产生情与理的交流和对话,以及富有领悟性的认知和理解。为了实现审美创造的目标,就必须在主体与客体之间造成一种融洽与契合的关系,唯此才能使二者在有机的交融中形成相通的态势,有助于主体本质力量的特性与客体的审美特性在相互适应中出现化合,以生成新的质。正是这种新质,成为艺术构思中审美意象的基因。

但是,辩证法告诉我们,一切相适应的事物同时又是对

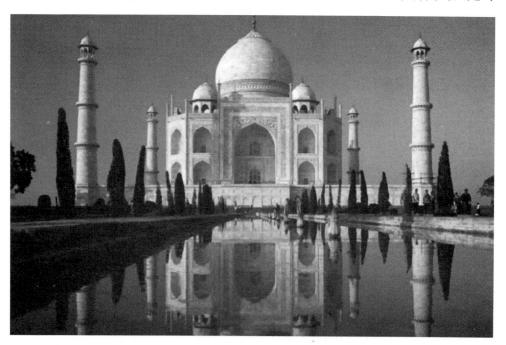

图13 泰姬陵(印度,1631—1648)

立的,而且其适应性是相对的,其对立性是绝对的。审美活动也是如此。艺术主体与艺术客体有时并不存在天然和谐的状态,相反,在一般情况下,往往呈现某些方面的对立和矛盾,有的甚至还存在相当严重的对立和冲突。应当说,这是一种正常的现象。面对主客体对立和矛盾的状态,往往出现不同的前景,其一,由于某些因素的作用,主体与客体之间的矛盾得以化解,对峙得以消弥,由对立走向一致,在即将形成的审美意象以及艺术形象中仍将主要地呈现出和谐美的状态;其二,主体与客体在情感与理性方面的对立难以得到根本化解,或者只能得到部分化解,对立状态仍将存在,亦即主体与客体在基本属性和性质方面是相异的,或者是部分相异的,因而在即将形成的审美意象及艺术形象中,或是以表现剧烈矛盾和冲突、塑造对立的和反面的形象与情境为主旨,或是将适应性与对立性相交织,创造纷纭复杂、多种艺术个性杂陈的浑厚多样、色彩浓郁的艺术形象和情境。事实上,那些以表现社会、历史及复杂人生为主题的艺术作品,特别是以再现和叙事为主要表现方式的艺术样式,大多呈现出这种状态。

艺术主体与艺术客体是同构的关系。同形同构,是格式塔心理学的一个重要范畴,源于该心理学的同型论。根据这一理论,美学家又提出了异质同构。格式塔心理学认为,无论是在自然现象或是在人类社会中,无论是人的生理活动还是心理活动,都存在着统一的"力"的结构,万事万物所具有的表现性均缘于这种力的结构。当对象的力的结构与人的知觉和情感的力的结构达到一致时,就会形成人的审美体验,审美主体会通过对于审美对象的外在形式,如形状、色彩、时空关系等的体味,感受到对象中的力的结构,获得美感。如果说,艺术主体与客体相互适应的关系主要是二者之间在基本特性上的相通,那么,主体与客体的同构关系则是在深层的、意蕴上的联系。

艺术主客体的同构关系,表现为动态性特点。即,在主体与客体形成同构的过程中,一般不呈现静态性,常常是在双向流动中相互碰撞、相互吸引,进行一种连续的契合运动,从而形成完美的和深刻的交融。艺术主客体的同构关系,又表现出随机性特点。也就是说,主客体之间的契合,一般是在主体进入深层的意象思维的状态下进行的,人的理性的导引已相对淡弱,这里既没有主体的预设,也不存在客体的某种具体规定性。但我们又应承认,随机的和

偶然的表象之中又潜藏着深刻的必然性。艺术主客体的同构关系，还表现出深层性特点。亦即同构性，本身就意味着事物意义的升华和深拓。它已不是表层的和基本特性的联系和沟通，也不是一般意义的对应和一致，而是在哲理和生命深层中的新的意义的诞生。

艺术主体与艺术客体是互化的关系。在艺术主体与艺术客体这样一对对立统一的关系中，既表现为客体对主体的作用，也表现出主体对客体的能动作用，即，二者是一种交互作用，或曰互化的关系，即主客体可以相互转化。任意夸大或缩小一方的作用，都会违背艺术活动的基本规律。在中国和西方美学与文艺思想发展史上，许多人都对这一规律有精辟的见解。唐代画家张璪的"外师造化，中得心源"说，对艺术创作中主客体平衡与有机的关系概括得精妙而深刻。黑格尔指出，要将"自然的和善和人的心灵的技巧密切结合在一起"，建立"主客两方面的最纯粹的关系"[7]。也是对主客体交互作用及互化关系的精辟论述。但在西方，既出现过"审美客体决定论"，也出现过"审美主体决定论"，甚至至今仍有这方面的流弊蔓延，这是对艺术规律的背离。

在主体客体的互化关系中，客体是基础，主体是主导。具有美感特质的现实世界与客体物象，是审美主体赖以活动的时间与空间，是艺术活动得以进行的基础和条件，而主体只能在客观条件和规律限定的范围内充分展示自己自由和自觉的创造意识，以及想象的能力和技艺，主体的能动作用不可能逾越社会和历史的限制，同时也很难超越自身审美意识、技艺水平和知识结构的局限，但主体却可以而且能够顺应各种规律，尽可能发挥自己的聪明才智，能动地、创造性地从事审美活动。在艺术客体中，自然地存在着美的潜质或潜能，一般的人未必能够从深层发现，而只有那些具有较高审美能力和技艺的人才能够将其予以深拓，使之得以展示。

在主体与客体的互化关系中，双向性是又一个突出特点。客体的作用不能排斥主体的作用，主体的作用也不能代替客体的作用。这是一个双向的动态流程，主体向客体

[7] 黑格尔：《美学》第1卷，朱光潜译，商务印书馆，1982年版，第326-327页。

转化,客体向主体转化,二者相互被改变,同时又改变着对方,客体的主体化和主体的客体化在连续的运动中朝着既定方向演进。正是主体与客体的合力,使得主体的特质与客体的特质均在艺术主体总的导向中得到化合,从而又生成新的质,为艺术构思做好充分的准备。

第四节 审美规律与艺术规律

在主体从事艺术活动时,必须遵循特有的规律,即艺术规律。艺术规律是审美规律集中和独特的表现,是审美规律的核心。对于艺术规律的探讨,不能离开对于审美规律的探讨。但宏观的审美规律并不能代替具体的艺术规律,对于艺术规律的研究是一项独立的和非常精细的工作。

从哲学的意义上认识审美规律,是对审美活动予以宏观的和本质的把握,有助于人们对于审美乃至艺术活动的本体意义获得深刻的了解。在《1844年经济学哲学手稿》中,马克思提出了"美的规律"这一美学范畴。马克思指出:"动物只是按照它所属的那个种的尺度和需要来建造,而人却懂得按照任何一个种的尺度来进行生产,并且懂得怎样处处都把内在的尺度运用到对象上去;因此,人也按照美的规律来建造。"[8]在马克思的这一著名论断里,指明了人类

[8] 马克思:《1844年经济学哲学手稿》,《马克思恩格斯全集》第42卷,人民出版社1985年版,第97页。

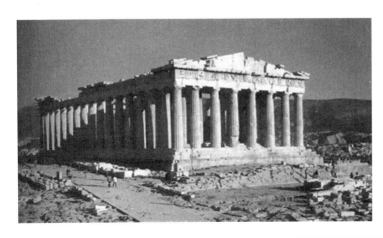

图14 帕特农神庙(希腊,公元前447—前448)

审美创造的根本规律。尺度，即指法则或规律，"种的尺度"，是指一定种类的事物的基本特征及其普遍性，"内在的尺度"则是指事物内部的、主要是人的更为深刻的本质特征。人不仅能够按照对象的"种的尺度"改变客体，而且能够按照主体"内在的尺度"，准确把握客体的内部规律，实现主体的意志，展现主体的本质力量。马克思创造性地将事物种类及人的内在的本质与美的规律联系在一起，这表明：第一，马克思是将美的规律放在客观的社会实践中来考察和予以阐释的，这就深刻阐明了美的客观性；第二，马克思将人类的社会实践和生产活动升华到美的创造的高度上来认识，是对审美意义的高度评价。也就是说，人类的一切社会实践和生产劳动，都应体现人的本质力量，都应符合美的规律，都可以是审美的创造。

可见，美的规律，既包含客体世界物象的生成发展的规律，也包括审美主体从事审美活动的规律，是两个方面规律的有机统一。在客体世界中，一切生命均有其客观的造型及形式变化的规律，即使人自身的美，也生成于自然，是自然物象发展的结果。但是，自然中的美是自发地运行着，不可能发展到美的高级形态。只有当人发展到一定阶段，具有了自由和自觉的创造意识的时候，只有当人将客体世界和具体物象作为自己认知和变革对象，并不断在实践中确证自身的力量和智慧的时候，只有当人将认知和变革客体世界所获得的愉悦和欢欣转化为美感，并在与客体世界的长期交互活动中不断与其中美的特质相互交融的时候，客体世界自然状态的美才能够逐渐走向高级形态。人类正是在漫长的岁月中，逐渐生成了具有审美意识的大脑、能够从事审美创造的双手，以及能够欣赏美的眼睛和耳朵，人不仅"懂得按照任何一个种的尺度和需求来建造，并且懂得怎样处处都把内在的尺度运用到对象上去"，即在尊重客体对象美的规律的基础上，同时将人的审美意识和理想作用于客体世界，才能使之不断生成新的和更高层次的美感形式与精神内涵。因此可以说，美的规律是人的自由自觉和有意识活动的本质反映，是人按照各种物种尺度并用主体尺度把握对象的规律，是真与善、自由与必然、主体与客体的统一。美的规律是一个历史的生成和动态发展的过程，因而人们对美的规律的认识也是应当不断深化和发展的。

在艺术活动中"按照美的规律来建造"，也就是应当遵循艺

的规律创造艺术产品。艺术规律是审美规律在艺术活动中的具体体现，从一定意义上讲，艺术规律就是真、善、美有机统一的规律。真，是指客观物质世界的本质及其运动的规律，在艺术中，是指艺术对于客体世界的本质及生活理想必然趋势的把握；善，是指客观事物和人类活动对于人类有益和有利，即人的目的性的实现，在艺术中，更多地是对社会发展的必然要求和人民生活理想的表现；美，是在真与善的统一、合规律性与合目的性统一基础上的自由形式，艺术中的美，应以真和善为前提，进而创造出具有丰富美感的形式与内涵。人类的一切实践活动，包括美的和艺术的创造，都必须以符合客观规律为基础，并应充分利用客观规律去实现自己的目的和理想，达到对善的追求。作为美的和艺术的创造，还应具有体现人类创造意识的自由形式，这样，就可以实现真、善、美的统一。在人类的一切实践活动中，美的实现是一种至高的境界。也正是在这一社会发展的宏观意义上，真与善的统一即为美。但在一般艺术创造的意义上，真与善的结合更多地表现为内容的因素，它只有与形式因素实现和谐的统一，才体现为美。有时人们对于真和善的追求，较多具有社会性内涵，未必是遵循艺术规律的创造性活动，当然也就不具有或较少具有形式美的特质。但在广义上，美是以自由形式显现的合规律性和合目的性的统一，美高于真和善，这是因为，只有美才能够使人与客体世界实现全面的和真正的和谐与一致。

艺术规律是一个庞大的系统，具有极大的涵盖和丰富的内容。我们在认识审美规律以及真、善、美的规律的同时，还应看到，艺术规律包含着许多具体的内涵。比如，在艺术活动系统方面，有艺术创造、艺术生产、艺术传播、艺术接受等方面的具体规律；在艺术思维方面，有艺术感知、艺术想象、艺术情感以及思维方式等方面的规律；在艺术的生成和发展方面，有继承与创新的关系、艺术生产和物质生产发展的不平衡关系、艺术掌握的方式、艺术交流等方面的规律。可以说，尽管规律都有其相对的稳定性和恒久性，但艺术规律并不是一个僵滞的、静态的概念，随着时代的发展和现代科学技术的进展，人们必然会对艺术活动不断提出新的要求，艺术内部自身，旧有的规律会悄然发生某种变化，同时也会有新的规律生成。因而，这是一个永远新颖的和鲜活的研究领域。

第五节　艺术的审美表达

作为人类掌握世界的重要方式,艺术活动始终呈现出特有的表现形式,同时也具有自身审美表达的方式。是否依据美的规律实现审美表达,应当成为人们审视艺术活动审美价值与倾向的基本依据。

审美表达体现了艺术的本质特性。在人们的审美表达中,蕴含着艺术家对于人与自然、人与社会、人与人、人与自我的价值与理想的积极探索与深拓,充溢着人们对于艺术样式与美的形式的不断追求与创新。美的形式不仅是人类审美创造的结晶,例如美的语言、声音、造型与色彩,处处体现着人们对于美的样态与生存方式的不懈追索,同时这种追求与创新也与社会发展、人际关系以及人的审美意识的提升密切相连。在艺术活动中,通常需要采用美的形式实现审美表达,创造富有美感的形象与情境、典型与意境,从而成为艺术活动基本价值体现与理想追求的必然途径。

审美表达通向人类的审美理想。艺术活动的终极性目的,在于通过对于客体世界(包括人自身)的审美化体验与创造,不断提升人的精神与素质,最终在全社会实现按照美的规律来建造。审美理想,是人们在长期的生活与生产中积淀而成的对于形式美感与审美精神的追求与向往。一方面,人们从美的形式中获得对于美的创造的认知与体验,另一方面,也从美的生活创造中获得对于未来前景的追求与创新,它集中体现了人的本质力量,是人的价值的最终实现。可以说,人们的审美理想,是艺术理想的核心,实施艺术的审美表达,正是对这一理想的追求与创造。

审美表达重在形式与内容的审美创新。艺术的审美特质的构成,既包括美的形式,也包括美的意蕴,是二者的统一。

作为艺术活动的存在,美的形式是其最为基本的构成。美的形式,起始于人类心理与生理的需要,与生活与生产活动紧密相连。美的形式不仅是人们的心理所需,同时也是生理所需,美好的情趣,可以为人们带来愉悦和欢欣,有助于人们的身心健康,有利于调适人们的精神与心情。正是美的语言以及其他美的形式,方

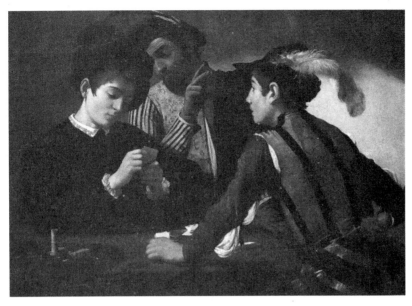

图15　卡拉瓦乔:《纸牌作弊老手》(意大利,1594)

能与人们的生理与心理的运行规律相一致,符合与适应人的精神需求,调节人们的精神,平复人们的心理,为人们带来欢悦,带来情趣,激发人们对生活的热爱,对美的事物与意趣的追求。也只有积极、健康、美好的文学艺术形象和意蕴,能够使人的性情得以陶冶,灵魂得以净化,进而获得精神与创造意识的提升。美的形式是人类精神创造的体现。人类探索美的形式的过程,正是人的审美意识与创造能力不断提升的过程。

审美表达,主要在于对美的形式的建构与运作。美的形式在艺术中的表现多种多样。美的语言,是以文学为代表的文学艺术中最为重要的符号化体现,它凝结着人类不同民族在长期的生产与生活中的精神创造,是对于普通生活语言的提炼和审美化。美的语言具有永不衰竭的生命力,蕴含着各个民族文化中的精髓,是人们对于社会生活的体验与表达的需要,同时也是人的价值的体现。语言的动人与美好,语言对于社会生活与自然的表述的生动与准确,能够滋润人的心灵,给人带来丰富的美感和享受;美的体裁与样式,同样与人们的生活及生产息息相关,伴随时代的变迁,与时代经济、科学技术的发展相适应,人们不断创造出新的体裁与样式,以适应人们不断增长的精神需求,这正是艺术活动的客观规

律使然，同时也是人们对于生活不断创新的体现。旧的体裁与样式消失了，新的体裁与样式生成了，正是体现出艺术发展的基本特征。美的结构，无论在文学还是艺术之中，均是艺术表现的骨骼与支撑，它一方面体现出不同样态的艺术建构，另一方面也呈现出艺术活动的千姿百态。人们正是在不同的艺术结构的建造过程中，形成了各具风采的艺术创造，而在不同艺术样态中呈现出的诸如节奏、旋律、调式等之于音乐，色彩、画面、构图之于美术，肢体动作、形体造型之于舞蹈，以及经由融合而相继出现的更多具有综合形态的艺术样式，例如戏剧、电影与电视艺术等，更是体现出人们在艺术形式上的创新与拓展。美的形式来源于生活，正是在生活之中，人们创造了美轮美奂的表现形式，它是生活对于人类的馈赠。人们享受着艺术之美，同时也在生活中创造着新的艺术美。美的形式建构还是对于人的审美创造力、想象力的验证。人的审美形式的创造力是无穷的，同时也是不断提升的，无论是艺术家，或是艺术接受者，均需要通过对于美的形式的追求与探索，作为其提升其精神与审美层次的重要途径。

人们对于审美理想的追求，不仅包括美的形式，同时包括审美的内涵与意蕴，如果说审美形式更多具有审美意识的积淀性与传承中的稳定性，那么艺术活动的内容因素则更具有时代性与创新性。正是形式与内容的一致，体现出人们审美理想的统一与完整。人们对于美的内容的表达，一方面是在人的社会生活中长期探索

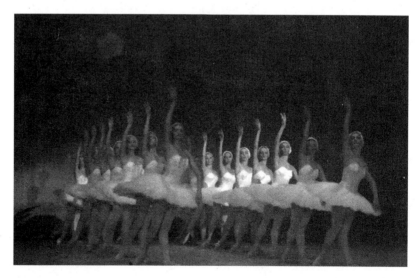

图 16　芭蕾舞剧《天鹅湖》（俄国，1876）

的结果,寄寓着人们对于生活与人的精神本体的期望与提升,同时也只有在美的形式充分融入的基础上方能得以实现。离开了美的形式的融入,美的内涵的创造便是空泛的与无价值的。

美的故事与情节,是艺术内容的基本构成。对于动人的、曲折的、富有悬念的故事的追索,是历来人们乐此不疲的追求,在丰富的动人的故事中,蕴涵着美的意趣,同时也充盈着人们的机智和期冀,正是那些丰富的动人的情节,给人们带来无穷的乐趣,人们从中获得了认知的满足以及社会价值的实现。而在那些美好的故事情节的创造中,处处显现着人们创造意识的迸发和智慧的闪光。美的情境,主要体现于表意类艺术活动之中,包括音乐、舞蹈,以及诗歌等,它重在创造美的情境,而非创造人物形象或情节,它不以具象表现取胜,而是以其美的情境感染人、陶冶人,它更多以其感人的音律、韵味和节奏表现人的情感世界或自然的美好。美的形象与典型,历来便是艺术创作追求的重心,体现了不同民族与时代的人的形象及其精神,时常显现出时代的印记和履痕,在当代,形象与典型更是表现于所有叙事类的艺术作品之中。由美的形象而提升成为艺术典型,更是人们对于社会生活与人类精神的精心创造,闪烁着永恒的光辉。美的意蕴与意境,是一切艺术作品创造与追求的目标,是人们在艺术活动中精心建构、营造和创新的结果,它体现出与人生、社会等密切相关的价值与形态。特别是意境,更是一切优秀的艺术作品致力于创造的至高境界,它能够昭示人生、社会与自然界的美好理想与终极价值,使人获得心灵陶冶与精神升华。

审美的范畴是多元的,审美表达也不会局限于一种模式。美的创造以优美为基础,同时不排除其他样态与范畴,可以创造更为丰富的美的元素。人们在利用各种艺术形式进行审美表达时,通常不满足于纯粹优美的表现,而是以优美的创造为基础,朝着更为广阔的方向前行,实现更为多样的审美样态的拓展,以创造丰富与多样的艺术精品。于是在艺术发展中不仅出现了壮美、崇高、悲剧、喜剧,出现了滑稽、幽默、诙谐,甚至出现了丑。而在新的时空中,又出现更多的形式的审美范畴,如荒诞之美、暴力之美、惊悚之美、悬疑之美等等。正是这些多样的审美样态与范畴的出现,为当代人们增添了更多审美的乐趣。但是,无论任何审美的范畴,均应回归于和谐之美,唯此方能令人获得真正美的感受,亦即一切艺术创

作均应以美的基本的优美为基础,向着不同维度拓展,但是最终又应通过中介的作用,实现审美活动向着和谐美的转化与回归。而在这一转化与回归的终点,集中体现了优美与更为多元的精神内涵的有机融合,从而形成新的和谐美感的创造与生成。

在艺术创作中,从来也不应排斥一般丑的及其他扭曲或异变的表达方式,但是,基于艺术活动历史使命与审美目标,又应要求所有的艺术表达均应完成向着和谐美感的转化与回归。即使是对于丑陋、邪恶和污秽的表现,也应通过艺术家的精心运用与表现,最终实现对于丑陋、邪恶和污秽的否定,完成向着和谐美感的转化与提升。这一方面是艺术家基于责任与良知的选择,同时也是人类艺术活动客观规律的必然要求。其间,艺术家应当善于把握各种不同审美形态与范畴实现审美转化的基本方式和路径。

丑的以及其他扭曲、变异的表达方式得以审美转化与提升的关键在于中介,亦即人的精神作用,其间,主要包括人的理解力、判断力和想象力等心理能力,正是基于人的这种精神力量的作用,使得人们面对各种不同艺术样态与范畴的作品,在其理解力、判断力和想象力的作用下,实现对于各种审美样式的解读、体验与理解,剔除其芜杂的成分,提炼出高尚与纯洁的内涵,令其与人类性、人性相通的因素得以首肯,将其符合人类社会进步的理念予以高扬,实现朝着更高层次美的境界的转化与提升。正是在这样的活动中,人的本质力量获得完美的体现与张扬,由此而完成向着和谐美感的转化。应当看到,这一转化并非是一般层面的回归,而是更高层次的提升,是对于一般和谐美的升华与充实,以形成更为充实与完满的美。接受者正是在这样的美感的创造与鉴赏中,获得新的丰盈的美感享受。

而在各种审美体验活动中,由于人的素质的不同,以及人们在理解力、判断力、想象力等方面的差异,也将形成对于同一艺术作品的不同理解,由此产生人们面对同一作品而出现的接受效果的不同。一方面,由于人们的理解力与判断力的差异,将会导致人们对于某些作品的茫然与不理解,无法完成向着和谐美感的转化与回归,以致出现错位的、不正当的认知,甚至反向的或负面的体验效果;另一方面,面对有的文学与艺术作品恣意张扬低劣的和丑陋的形式与内涵,极力追求丑陋、荒诞、怪异等因素的渲染,而不顾及大众的审美需求以及心理接受能力,也会造成艺术活动中低俗、荒

诞甚至丑陋现象的泛滥,走向与大众审美理解与接受完全相悖的道路,人们的拒斥甚至愤慨就是理所当然的了。

作为艺术家,最重要的是如何掌握恰当的度。不仅对于那些丑陋的、荒诞的、怪异的艺术创造应当特别注重把握表现的尺度,过分的渲染与表现显然会导致人们的隔膜与拒斥,或是带来不良的精神效应。即使是一些悲情、恐惧、暴力、惊悚等样态的表现也应特别注重分寸,过分的渲染也会将人们置于难以接受的境地。关于"度"的把握,既与人的知识结构、理解能力等有关,也与一定地域、民族审美习惯有关,还与一定时代的社会境况相关,如何准确把握艺术表达的"度",正是对艺术家的审美把握的能力、认知能力以及创新能力的检验。

是否具有较高层次的审美表达,体现了作家艺术家的品格与追求。文学与艺术从来便具有精神层次高下之分,其本质便在于是否遵循审美化创造的原则。美的表达方式及其审美化形式均体现了人的基本欲求与人类的共同意志。不断进行审美表达方式的提升,应成为作家艺术家始终不渝的目标。一切生活与生产中美的艺术形式,均是人们在生活与生产中探索与创新的结晶,与人的精神的根本需求相一致。正是那些美的表达方式与形式,一方面体现出人们对生活与生产中成就的充分肯定,另一方面与人的精神需求息息相关。作家艺术家应当在对审美表达基本方式充分认知的同时,形成对艺术的真、善、美追求的统一,不断实现审美表达与人类美的理想境界的融合与提升。

审美表达需要建立广泛的社会共识,形成对于审美追求与理想的广泛认同与理念坚守。无论任何社会,均存在与美的理想与形式相对抗的文化力量,这种体现了消极、没落与腐朽的文化呈现,不仅在形式表达中体现出对于人的心理与生理特性的背反,同时在精神内涵上更体现出价值观的错位与失衡。特别是处在与经济发展相并行与交融的艺术活动,既可以发展艺术、繁荣艺术,也可以制造垃圾,损害艺术的审美价值。因此,坚守审美理想,高度重视艺术产品的审美表达与精神价值等课题,已成为当代艺术发展的基本要务。

第三章 艺术掌握与审美创造

人类与世界的关系,是在长期的社会历史实践中形成的。正是由于人类在与世界的各种关系中表现出的自身的主体意识和创造性,才使得人类在认知和变革世界的实践活动中一步步获得更大的成功。历史表明,人类用来掌握世界的方式是多种的,它充分体现了人的自由自觉地从事创造活动的本质特性。对此,马克思曾在《〈政治经济学批判〉导言》中有过精辟的论述。当讲到作为人类掌握世界的一种方式,即理论(或科学)掌握世界的方式的特点时,马克思指出:"整体,当它在头脑中作为被思维的整体而出现时,是思维着的头脑的产物,这个头脑用它所专有的方式掌握世界,而这种方式是不同于对世界的艺术的、宗教的、实践—精神的掌握的。"[1]马克思的这一论断为人们对于艺术以及与相关意识形态的关系的研究提供了极其宝贵的启示,它引导人们通过对艺术掌握世界方式的探讨,更深入地把握审美与艺术创造活动的本质及其特征,并进而推动对艺术活动整体规律的研究。

第一节 艺术掌握世界的方式

人类所有的社会实践活动,都是人们力图掌握世界和改变世界的过程,都具有特定的掌握世界的方式。从上述

[1] 马克思:《〈政治经济学批判〉导言》,《马克思恩格斯选集》第2卷,人民出版社1995年版,第104页。

引文中可以看到,马克思将人类掌握世界的方式分为四种,即,理论的(科学的)、艺术的、宗教的和实践—精神的。人类最基本的实践活动是物质生产活动,其他社会活动均与物质生产活动有着密切联系,并要受到物质生产活动的制约和导引。审美的和艺术的创造活动,是人类社会实践活动中比较特殊的一种,同样是人类认知和变革世界的一个重要方面。在这种活动中,人们采取的是不同于其他社会活动的掌握世界的方式。

艺术活动和一般社会实践活动都是物质活动和精神活动的统一。在其他以物质的生产劳动为主体的实践活动中,物质是重要的,但并不表明没有精神活动的因素,事实是,任何物质性的活动同样具有精神因素的制导和影响。同理,尽管在多数艺术活动中,精神性的因素比较突出,但没有任何一种艺术样式不以物质因素作为媒介和工具,并且不能脱离物质基础的制约和导引。艺术活动和一般社会实践活动都是主体与客体的统一。主体与客体的统一或相交与互化,是艺术创造活动的核心,同样也是一切社会实践活动的根本。作为主体的人,与客体的物(也可以是人),始终是既对立又统一的关系,二者相依相存,不可分离,人通过生产的、科学的、社会的等各个方面的自由自觉的实践,将自己的本质力量作用于客体,改造客体,实现人的真和善的追求,同时也在这一过程中使自身得到改造。正是在这种意

图 17 库尔贝:《奥尔男的葬礼》(俄国,1855)

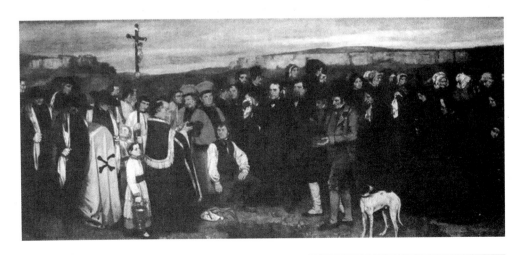

义上，一般社会实践获得的也是一种美，是广义的美。

但艺术活动毕竟不同于一般实践活动。首先，艺术活动尽管具有一定的物质性，但它始终是以物质性因素和形态作为媒介、工具和载体，并不以物质性的丰厚作为创造的目的，也不以物质的实用价值作为基本的价值追求，而是以审美的和情感的形象或意境的创造作为终极目标的。其次，艺术活动尽管也是生产，但它主要是精神的生产，艺术生产的方式、过程、流通及消费均以审美价值的实现为目的，生产形式多以个体性生产为基础，其产品结构既是精神性的，又是以其创新性和独特性为突出特征的。其他社会生产的产品则可以具有审美特性，但必须以服从实用性为前提。再次，艺术活动在其思维方式上与一般社会实践活动也有明显的不同。应当说，人类从事任何实践活动的思维特点和方式都是感性与理性的统一、具象与抽象的统一、形象思维与逻辑思维的统一，但在一般社会实践、主要是科学的掌握世界的方式中，理应以抽象的和逻辑的思维为主，以具象的和形象的思维为辅，这当然是由这类社会实践活动的基本特性决定的。比如，对自然的、社会的客观规律的探索必须是科学的、严谨的和严格遵循事物基本法则的，在这种活动中，一定程度的想象、幻想和情感的色彩是必要的，有时会起到推进事物发展的作用。但想象、幻想和情感只能限于一定范围和一定的强度之内，如有逾越，就会改变和扭曲事物的形态和性质。艺术活动则与之相反。在艺术活动中，理性意识与抽象思维具有不可替代的作用，它对体验的角度、题材的取向、想象的意味、情感的色彩、物化的方式等，都会予以指向和制导，使之在主体意识既定的范围内得到完善和深化。有时，这种指向和制导是在主体意识不到的状态下发挥作用的。

不同的实践活动，主体也将采用不同的掌握世界的方式。艺术活动中的主体采用的是艺术的掌握世界的方式。这种方式充分体现了艺术活动的本质特性，是艺术主体在自由自觉的意识下，将自身的本质力量对象化于艺术客体的具体方式。我们在分析这一方式具体特性之前，有必要对其他掌握世界的方式进行区分和理解。

理论的掌握方式，亦称科学的掌握方式，是马克思在阐释政治经济学研究方法的特点时提出来的，而且着重是从思维方式的角度来谈的。这是因为，理论的掌握方式显现出的主要是思维的方

式,它对于世界反映、认知和变革的方式,以及具体的实践方式,与其思维的方式类同,均具有极强的精神性。理论的掌握世界,主要就是通过语言和概念对客体世界的认识、反映和改造,是一种精神实践的过程。客体世界与物象一般体现为直观的表象,对其进行理论的掌握,一方面要以社会的物质实践为基础,另一方面又要以语言这种思维的抽象符号为媒介,还要坚持从具体到一般、从一般到具体的研究方法,采取分析、综合、归纳、演绎为基本要素的操作方式,自始至终显现出严谨的理论特色和精神性。

在思维方式上,理论的掌握方式通常采用抽象思维,它以具体的、直观的物象为思维材料,运用抽象概念进行推理、判断、分析与综合。具体说来,抽象思维虽然离不开直观的映象或表象,但它对于表象并不是依赖,对其把握也不是最终目的;理论掌握方式的主要思维过程是,面对客体世界,运用抽象思维的方法,先从个别到一般,通过对于客观物象不断予以分析和综合,"在第一条道路上,完整的表象蒸发为抽象的规定;在第二条道路上,抽象的规定在思维行程中导致具体的再现"[2],即把客观的表象加工成概念,完成理论掌握的第一阶段;然后再进入由一般到具体的第二阶段,即对生成的概念或抽象的规定性继续进行研究,运用于对客观社会实践的指导,并在实践中得到新的提升,导致具体的再现。理论掌握世界方式的思维的结果,不是审美化的艺术典型和意境,而是具有科学价值的思维的具体体现,即具体的概念、范畴以及由此而建构的理论体系。此外,从对客体世界反映的方式看,理论的掌握方式不是以艺术形象来反映社会生活,而是以理论概念和科学的结论对社会生活的本质予以揭示和反映;从认知和变革世界的实践方式看,理论的掌握方式不是将审美意象予以物化,实现美感与物质载体的统一,而是采用比较接近纯粹的精神性生产的

[2] 马克思:《〈政治经济学批判〉导言》,《马克思恩格斯选集》第2卷,人民出版社1995年版,第103页。

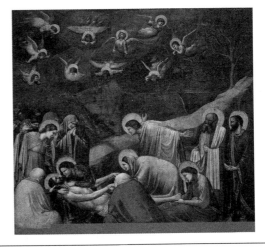

图18 乔托:《哀悼基督》(意大利,1305)

方式。

宗教掌握世界的方式，具有较强的特殊性。在人类历史上，宗教是产生于原始生产活动领域，并在人类的文明社会具有重要影响的社会现象。宗教一直与艺术有着密切的联系。原始巫术与原始仪式曾经是艺术起始的重要源头，而这些也恰好是宗教的前身。到文明社会，艺术和宗教分别在自身的领域中获得发展，但二者始终是相互作用和渗透的。艺术在不同时期和许多地域均直接受到宗教观念的影响，以表达对某种意识和观念的追求，而宗教也借助艺术的形式表现和深化自身，东西方出现的大量宗教艺术就是二者相互融合的结果。诚然，宗教在人类历史的发展进程中曾经起到重要的和积极的作用，但是，宗教毕竟是对科学的悖反，马克思恩格斯曾多次深刻阐述过宗教的本质。而在此马克思将宗教的方式也作为掌握世界的一种方式，主要是根据宗教在人类社会中的实际情况和影响，以及与其他掌握方式的联系来看待的。事实上，正如马克思所深刻指出的那样，"宗教是那些还没有获得自己或是再度丧失了自己的人的自我意识和自我感觉""宗教把人的本质变成了幻想的现实性"。[3] 可见，宗教的掌握方式是虚幻的，是对人的本质力量的扭曲。但从宗教的掌握方式的基本特点看，又有着与艺术或其他掌握方式的内在联系和区别。

在思维方式上，宗教的掌握方式既需要借助抽象思维来阐释富有理念性的宗教思想和教义，同时也需要以表象的和意象的运动与组合来构建富有幻想的宗教意识的空间。与艺术的思维方式相似，宗教思维也应以后者为主，即，采取表象或意象思维的方式。在思维的特点上，宗教与神话是一致的。马克思曾这样分析，神话"用想象和借助想象以征服自然力，支配自然力，把自然力加以形象化"，是"通过人民的幻想用一种不自觉的艺术方式加工过的自然和社会形式本身"[4]。可见，想象和幻想应是神话和宗教思维方式的重要因素。但宗教与神话也有较大区别，神话接近艺术，其意象思维是创造富有美感的意象和形象的过程，而宗教则主要是对神灵、偶像的美化和神化，这对人类社会的进展具有很大的消极作用。

[3] 马克思：《〈黑格尔法哲学批判〉导言》，《马克思恩格斯选集》第1卷，人民出版社1995年版，第1页。

[4] 马克思：《〈政治经济学批判〉导言》，《马克思恩格斯选集》第2卷，人民出版社1995年版，第113页。

在对世界的反映的方式上，宗教也与艺术相似，即，以物态化的形象反映世界，表现宗教自身的精神和意识。恩格斯在《反杜林论》中指出，"一切宗教都不过是支配着人们日常生活的外部力量在人们头脑中的幻想的反映，在这种反映中，人间的力量采取了超人间的力量的形式"[5]。世界上的各种宗教，无不将具有一定超自然和超现实力量的具体可感的形象作为崇拜的对象，并将在其身上体现的精神和意识作为征服自然力的无所不能的力量源泉。至于在掌握世界的具体操作方式中，宗教更是以各种虚幻和神秘的膜拜、祭祀与祈祷为主体，没有任何对客体世界的科学认知和实际的改造行动。对人自身的作用，也限定在自我约束和修身的范围，这实际上是人的自我异化。因而，"宗教是被压迫生灵的叹息，是无情世界的感情，正象它是没有精神的制度的精神一样。宗教是人民的鸦片"[6]。

实践—精神的掌握世界的方式，即，将具体实践与理论指导结合为一体的认知和变革世界的方式。在如何看待这一掌握方式的问题上，学术界曾有一些不同见解。我们认为，既然马克思是将实践与精神相并列地提出的，就意味着马克思对这种掌握方式既特别强调其实践性，同时也不轻视精神的和理论指导的意义和作用。实际上，在人类历史和社会发展的所有实践活动中，都是物质与精神的统一、实践与理论的统一，也正是在这一意义上，不少学者将这一掌握方式看作是与具体社会实践直接相联系的认识世界的方式。但是，马克思在这里毕竟更加强调了精神的作用，这就很难将"实践—精神"的与"实践"的画等号。但我们又看到，将实践与精神等量齐观也未必符合马克思的意愿，因为事实上我们很难指出何种人类活动能够做到实践性与精神性的完全等同。此外，理论的、艺术的和宗教的掌握方式同样也同时具有实践性和精神性，可以将它们看作是从实践—精神的掌握方式中分离出来的。分离的原因，正是这三种方式不同程度地偏于精神性，增大了精神的因素。而实践—精神的掌握方式，则较多地重视其实践性。因此，我们以为，把这一掌握方式界定为将具体实践与理论指导结合为一体的认知和变革世界的方式是合适的。在这里，

[5] 恩格斯：《反杜林论》，《马克思恩格斯选集》第3卷，人民出版社1995年版，第354页。

[6] 马克思：《〈黑格尔法哲学批判〉导言》，《马克思恩格斯选集》第1卷，人民出版社1995年版，第2页。

具体的社会实践与精神和理论的作用既是并列的,也有些许的定位的差别,实践应是首要的和主干的方面,精神应是积极的配合与促动的方面,所以,将精神理解为理论的指导比较适宜。

实际上,艺术的掌握方式也具有实践和精神相统一的特点,但它与实践—精神的掌握方式尚有许多不同。从整体上来讲,前者偏于精神方面的实践,后者偏于物质方面的实践。实践—精神的掌握方式在思维形式上虽然也需要表象的和意象的把握,但它主要的和基本的思维形式仍是抽象思维,其表象与意象主要是环绕物质需要的和实用功利而呈现的。在思维过程中虽然也有美感和情感的渗入,但其美感和情感并不构成这类活动的必需的因素,而且也不以美感和情感的显现为主要目的。实践—精神的掌握方式也需要实现表象和意象的物态化,并以其物态化形式反映、认知和变革世界,但它是以人们广泛认同的、以满足人们的实用功利目的为基本尺度、具有标准化特点的物态化形式来反映、认知和变革世界的;实践—精神的掌握方式在进入具体实践的过程之后,始终与物质的具象形态保持密切的联系,并以理论和精神为导引,遵循广义的"美的规律",以及实用的目的,推进物质生产的不断丰富和物质产品形态的不断优化和美化。

综上所述,我们可以看到,人类的艺术的掌握世界的方式,就是人类以审美的意识和手段进行认知和创造世界的基本方式,也就是人对现实的审美关系的掌握和变革的方式。具体来讲,这一方式主要包括主体对客体世界的审美感受和艺术思维的方式,以及艺术的物化和生产的方式。这二者的相互依存和互化,形成了艺术掌握方式的主要内涵。

第二节　艺术思维及其特征

在艺术的掌握世界的方式中,集中地凝结着艺术主体强烈的审美意识。审美意识,是主体对审美对象的能动反映和基本态度,亦称美感。广义的美感,包括审美感受、审美体验、审美认知、审美能力等;狭义的美感,则专指审美感受。美感是人在审美创造的实践活动中,通过对自身本质力量的直接观照和肯定,所产生的愉悦

之感。人类在历史和文化的不断发展中,使得自身的各种感官变得敏锐、富有理性和创造性,审美感觉也得到日益丰富和完善。人们可以更多地、更深层地凭着自身的美感能力从事艺术创造和艺术欣赏,从中领略无限丰富、美好和深邃的艺术内涵,获得精神的审美享受。实际上,艺术创造的过程,就是充分显现自身美感能力的过程。

与美感能力直接相连的,是主体艺术思维的基本方式和能力。在艺术的掌握世界的方式中,思维方式是极为重要的。有的学者甚至把艺术的掌握方式直接认定为形象思维的方式,足见思维在艺术的掌握方式中的位置和作用。艺术思维,是艺术创造的核心。在今天,艺术思维的研究仍具有很大的难度,因为这一课题的探索须依赖于思维科学的进展,而思维科学又是以生理学、心理学、人类学等学科的研究为基础的。一个多世纪以来,在现代科学的推动下,心理学等学科的研究确有较大发展,但由于生理学、脑科学等方面的局限,使得一些心理学家非常具有创见的理论也难免带有浓郁的理论演绎和推测的色彩,缺乏科学的验证。人类对自身研究的相对薄弱,很难为人类思维以及艺术思维的探寻带来很大的推进。即便如此,人们也必然要借助于多学科的综合成果,使艺术思维的研究有所进展。这对于正确地认识艺术掌握方式的本质和特征,是非常必要的。

艺术的掌握方式,在其思维方式上具有自身显著的特点。艺术思维是一种极其复杂和丰富的心理活动,它是主体与客体的统一、感性与理性的统一、心与物的统一、情感与认识的统一。艺术思维需要调动主体的多种心理因素,包括感觉、知觉、表象、记忆、想象、情感、理解、意志等,使之成为一个以审美为核心、以表象和意象为思维材料的有机统一的富有创造性的动态过程。意象思维和形象思维是艺术思维的主要方式。

确认意象思维和形象思维是艺术思维的主要方式,是基于艺术创造对思维的基本要求和一些具体思维方式的特点来考虑的。

第一,艺术思维是指艺术创造过程中的思维形式,显然,艺术思维的方式并非一种。通常人们把形象思维看作艺术思维最主要的方式,同时也把抽象思维作为艺术创造中不可缺少的思维方式,近年来,一些学者又把灵感作为艺术思维的重要方式,以弥补形象思维的不足。艺术活动的实践表明,形象思维是客观存在的,它主

要是指主体对客体世界中具体物象所具有的本质与现象、内容与形式相统一的客观表征的思维,在一些以叙事和再现为主、特别是以塑造人物形象为主要目的的艺术创作中,形象思维应当是主要的思维形式。但形象思维显然很难涵盖所有的艺术创造,在那些重在表现主体主观意识中的表象、情感或者意象的艺术创造中,形象思维显然是难以胜任的。意象是存在于主体心中的审美认识和审美感情的复合体,是主观之"意"和客观之"象"的统一,其"象"可以是具象的,也可以是抽象的。当主体意识环绕这种意象进行思维时,显然应当称之为意象思维。许多以表意和抒情为主的艺术创作,主要应采取意象思维。可以说,形象思维偏于具象的、客观的物象创造,意象思维则偏于抽象的和主观的意象创造,但二者并不能截然分离,它们往往是联结在一起并交替发挥作用的。因此,意象思维和形象思维应当同是艺术思维的主要方式。

第二,抽象思维是艺术创造中非常重要的思维方式,它对艺术家的整体艺术构思以及创作的每一个环节,往往都起到重要的导引作用。特别是在以叙事和再现为主的艺术创作中,抽象思维更显得举足轻重。不论是题材的筛选、矛盾的设置、时代和社会背景的勾勒,以及人物基调的确定、精神倾向的把握,都离不开抽象思维,理性认识与主体精神均可在创作中得到充分显现。此时,抽象思维常常是与形象思维乃至意象思维交替发挥作用的。即使在那些以抒情、表意为主的艺术创造中,抽象思维也是不可或缺的。有时它尽管不以直接的和前置的身份出现,或是不那么明晰地体现在主体的创作过程中,但抽象思维仍在或隐或现、或强或弱地导引着主体的思绪,把握着主体的情感色彩和力度,规范着主体的表现区域和精神格调。可见,抽象思维的作用是不能忽视的。但是,我们又应承认,艺术创造毕竟是以审美和情感表现为核心的实践活动,虽然抽象思维非常重要,但却不是最主要的。即使在以叙事和再现为主的艺术创造中,抽象思维也处于从属的地位,不可取代形象思维和意象思维的地位。事实表明,愈是接近纯粹精神性的产品的创制,如报告文学、杂文、随笔等,其抽象思维的成分就愈重,但只要它还属于艺术的范畴,就不能不以形象思维和意象思维为主要的思维方式。

第三,关于灵感。在艺术创造中,灵感现象确是经常出现的,它是人们从事艺术思维时,其思维状态进入到潜意识和无意识的

深层境界时所蓦然出现的情景,灵感现象具有突发性、亢奋性、易逝性和创造性。人们常会感到,灵感突现的状态,往往是创造意识最佳的时刻。同时也会感到,当思维沉潜到灵感状态时,主体对大量涌流的奇思妙想、智慧的闪光是难以驾驭和不由自主的。因而我们想到,思维作为一种具有强烈主体性的精神活动,势必具有较强的逻辑和思维规律,如果处在灵感状态,主体已经很难驾驭,又该怎样理解它的思维的逻辑规律呢?灵感当然是一种主体的精神性状态,甚至是对形象思维和意象思维的升华,但是否必须称之为思维呢?在意象思维提出之前,许多人对于仅仅将形象思维作为艺术创造的主要思维方式感到很不够,因而接受了灵感思维的概念。但当近年来人们提出了意象思维的概念之后,就会发现,往常人们对灵感思维的某些理解,利用意象思维的概念也可以得到圆满的阐释,某些用思维难以解释的现象,则可以归之于灵感状态的特殊功能。那么我们认为,对于艺术思维,可以在确认形象思维和意象思维的同时,也进而确认灵感作为主体的一种特殊精神性状态的存在,并充分肯定它对形象思维和意象思维的升华和深化的重要意义,将其视作艺术创造中艺术思维的必要补充,以及艺术意象得以生成所必经的道路和阶段。

艺术思维方式有其显著的特征。

1. 艺术思维是形象直觉和理性直觉的统一

不论是形象思维还是意象思维,都呈现出极强的直觉性,灵感状态更是审美直觉的集中表现。对于直觉,从柏格森到克罗齐,都有深刻的论述。柏格森创立了直觉主义的认识论,但他过分强调艺术创作中的非理性因素,这就具有了神秘主义的色彩。克罗齐把审美直觉提升到艺术本体论的高度,认为审美直觉是不依赖理性的意象性和情感性的直觉。弗洛伊德也从无意识心理机制论证了审美直觉的存在。大量艺术实践表明,直觉是客观的,而且直觉集中地存在于艺术思维之中。审美直觉是指主体在审美活动中由客观事物审美特性直接刺激主体感官所产生的感觉、知觉和表象。直觉现象在审美判断、审美理解中也有类似的显现。人们在审美过程中常常情不自禁地产生某种审美感觉,或是不假思索地对某种物象作出审美反映,都是直觉现象的表现。中国传统美学中的感悟或领悟等,也与直觉类同。形象直觉是指始终伴随着形象的

直觉,具有浓郁的感性色彩,事实上,审美活动一般都是从形象的直觉开始的。但形象的直觉只能对客观物象外在的审美特性予以反映,从而产生初级的美感。形象的直觉还需提升为理性的直觉,才能使审美创造呈现高级的形态。

所谓理性的直觉,是指在直觉性反映中已经将理性的、观念的和社会的精神内涵融入其中,具有了强烈的理性意识。实际上,审美活动特别是艺术创作中的思维是不可能没有理性的,不仅在形象思维中需要理性,即使是意象思维,甚至是灵感状态中,也不能排除理性的作用。但艺术创造中的思维过程毕竟有极强的直觉性,或曰非自觉性。这种非自觉的状态,往往是创造主体最佳的创作心理状态。在这一状态中,艺术家不应过分理智地、冷静地控制和约束自己,不应过多凭借概念和理论来思考作品中各个方面的关系,而要让情感与理性和谐地融为一体,让思绪和意念自然地流淌,以形成连贯的、符合意象与形象逻辑的审美之思的长河。其间,理性的存在与产生作用是客观的,即使在主体意识不到的情况下,也是在能动地、潜隐地导引主体思维的方向,以及把握主体思维的阈限。在通过思维所产生的艺术意象及其物态化产品中,自然也已将理性的因素潜沉于其间,并使形象或意境获得了由于理性的渗入而升华了的精神内涵。

2. 艺术思维是精神功利与物质媒质的统一

艺术活动不以追求实用功利性为目的,艺术思维亦应超越之。艺术与非艺术的一个根本区别,就是看其是否具有实用功利性。在原始艺术中,如远古人类环绕巫术、祭祀所从事的某些带有美的感性形式的活动,其终极目的主要不是审美,而是为了祈求上天或神等超自然力量的护佑,与之实现和谐与共处,或是为了生产、狩猎、战争、生殖繁衍等生存性需要而进行的活动,其行为、动作及表现形式虽然可以给人带来美感和愉悦之情,但其功利性目的也是非常明确的。因而,原始艺术不是科学意义上的艺术。真正的艺术是脱离了实用功利性的审美活动,艺术思维更是超越了实用功利性、进入理想境界的、富有生命意味的活动。但是,它虽然不与实用功利性相连,却又始终暗合着、蕴含着社会的精神的功利性。任何艺术,都不可能脱离社会存在与精神性的追求,都应承担社会历史和人类精神文明发展的责任,每一个艺术家都应具有这种强烈的社会责任感和使命感。任何试图回避这种责任,或者将其视

作不足道、不"纯艺术"、不前卫的观点都是缺乏社会责任感的表现。事实上，没有哪一个人能够在艺术思维中完全排除精神功利性，谁不愿承担社会的责任和精神文明建设的使命，就势必表现出其他方面的消极的精神性因素，或是恣意宣泄纯粹个人主义的情感和欲望，这当然也是一种精神功利性。

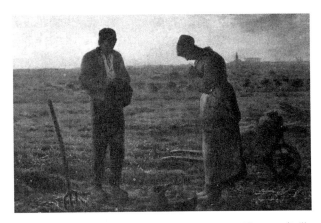

图19 米勒：《晚钟》(法国，1850)

在艺术思维中，主体除了应服从精神功利性的要求之外，还要从属于物质媒介特性或曰物质媒质的要求。当艺术主体进入思维状态时，他必须考虑这样一个重要问题，即，究竟采取何种艺术样式和语言形式来进行创造。艺术家擅长的艺术品类不同，欲采用的艺术样式不同，其物质媒体和主体使用的艺术语言、技艺手段也就不同。这就对主体的思维形式有了较强的规定性。他一方面要受到物质媒体基本特性的制约和局限，另一方面还要基于媒体特性的要求来考虑与之相适应的语言、工具、技艺等方面的特点。更为重要的是，由于不同艺术样式物质媒介的具体特性，以及欣赏主体采用的感知器官的不同，生成于主体艺术思维中的表象也就开始具有了与这种物质媒介相适宜的表现形态。音乐以经过选择和组织的人的声音和其他发声体的声音为媒质，并诉诸于人的听觉器官。艺术家在进行思维时所生成的表象就必须与之相适应，努力以音乐语言创造能够在时间中延伸，并以不同乐音建构而成的音乐意象；绘画以各种纸张、布面、颜料为物质媒体，以各种画笔为工具，且诉诸于人的视觉器官，艺术家在进行思维时也需首先考虑表象的生成要与这类特点相适应，以视觉造型语言创造出能够呈现于空间的、静态的、具有二维特征的画面意象。其他各种样式的艺术创造，也需根据物质媒介的基本特性，生成与之相宜的表象，并使之衍变成为该种艺术样式所需要的审美意象。

3. 艺术思维是美感与情感的统一

在艺术的掌握世界的方式中，对美感和情感的追求是基本的任务。贯穿于艺术思维始终的精髓，也正是美感和情感。二者既

是两个范畴,又联结在一起,不可分割。美感,是艺术创造的核心,是艺术的掌握方式区别于其他方式的根本所在。审美情感既是艺术创造的动力结构,又是美感创造不可或缺的组成部分。在艺术思维中,主体的审美感觉、审美态度、审美意识、审美理想、审美情感等均属于广义美感的范畴,正是由于主体的美感基质,决定着艺术思维的基本取向和审美意象的价值结构,而审美情感同时又是驱动美感生成和衍变的基本动力。从思维创造的结果看,艺术意象、形象和意境的构成,又是以美的内涵、形式和情感为突出表征的。因而可以说,美感和情感的统一,主体情感体验和审美感知的统一,是渗透于主体艺术思维全过程的基本因素。情感表现,是人类重要的心理活动形式,而审美情感不同于一般的情感活动,是在审美意识影响和制约下的情感活动,因而是一种高级的和深层的社会性情感。艺术思维中的主体情感,既不是非审美的情感,也不是纯粹的个人情感。作为审美的情感,已经将美感与情感有机地融为一体,使之脱离了一般的、表层的情感形式,而进入特殊的、深层的,亦即充满了美感追求的情感范畴。作为非纯粹个人的情感,虽然审美情感多以个人的、具体的和特定的方式予以体现,但进入审美范畴的个人情感已经具有了特定的社会性、民族性和群体性,任何以个体形式表现的审美情感都凝结着社会性特点。

第三节 艺术生产

艺术的掌握世界的方式,在本质上就是审美的认知、反映和创造世界的方式,艺术活动的根本目的,也就在于以艺术的方式,实现对客体世界的认识和创新。因此,艺术思维并非目的,而是手段,在艺术思维中形成的艺术意象或意象体系,将有待于以物质的形式和手段加以物态化呈现,使之能够以具体的艺术式样进入社会的流通和传播领域,并尽快为广大受众所接受和欣赏。整个艺术作品产生的流程,就是艺术生产的过程。

"艺术生产"是马克思主义美学思想的重要概念。马克思在论证艺术生产的理论时,充分注意到艺术生产同物质生产的某些相似性,认为艺术创造的过程也是实现产品物化的过程。艺术生

产与物质生产的重要区别,则主要在于艺术家要按照"美的规律"艺术地掌握世界。艺术生产,既不像一般物质生产那样完全基于实用的目的,生产人类必需的生活用品,也不像一般精神生产那样,是一种纯粹的理论演绎和概念论证,而是将自己的主体精神和审美意识渗透于生产过程,并物化为审美产品的活动。因而,正如我们在第一章探讨过的那样,艺术生产是精神生产和物质生产的统一。

艺术生产,就是以审美思维和审美物化为手段,进行艺术创作和制作的活动。艺术生产,是艺术的掌握方式的重要方面,是艺术创制的精神实践和物质实践的统一。艺术生产包括艺术创作和艺术制作,与艺术思维的角度有所不同。艺术思维主要面对艺术创作这一环节,尤其注重艺术构思,且重点是从思维方式的角度进入艺术活动的。从一定意义讲,艺术生产涵盖艺术思维的过程,但不能取代艺术思维的方式,艺术思维方式主要是对客体世界的认知和反映,艺术生产则主要是对客体世界的变革与创造。

由于艺术生产同时具有精神生产和物质生产的基本特性,因而在生产过程中就既要遵循精神生产的一般规律,也要遵循物质生产的一般规律;由于艺术生产具有与精神生产和物质生产许多不同的特点,因而艺术生产就不能完全遵循一般精神生产或物质生产的规律,而要在此基础上,遵循与精神生产和物质生产有密切

图20 罗马斗兽场(意大利,公元72—82)

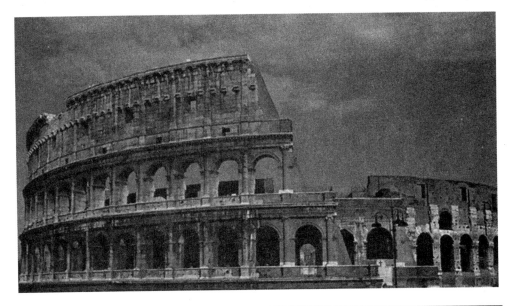

联系的、属于艺术生产特有的规律。艺术生产的规律，是艺术整体规律的重要组成部分，是艺术活动多种规律中的一种。艺术生产的规律，就是在艺术规律的规范和制导下，遵循精神生产和物质生产的基本原则，按照美的规律和艺术特性的要求，创制审美产品的一般性规律。艺术生产有以下几个方面的特点：

第一，精神性与物质性的统一。

由于艺术生产既从属于精神生产，又具有物质生产的特性，因而艺术生产是一种特殊的生产。它既有一般物质生产对客观材料、工具、技术的注重，又特别强调精神性因素在生产中的作用和意义。其精神因素，主要是指与艺术生产相联系的社会意识形态，以及历史的、民族的、时代的精神风貌和审美理想，同时也包括艺术主体的审美精神、思想倾向等。艺术生产必然渗透着上述精神性因素，同时又受到这些精神因素的制约和导引。艺术活动中的审美认识和审美教育等基本功能，充分体现了这些精神因素，即使在审美娱乐功能中，也不能排除这种因素的影响。在艺术生产过程中，应当将精神特性与物质特性有机地统一起来，使艺术生产的每个环节都能够在对物质媒介的基本质素充分利用的同时，又切实把握其意识形态的因素和精神倾向、美感倾向。然后，还要使最终的艺术产品既能在物质载体上充分显现形式美的特征，又可以能动地承载其精神性因素，这样才能完成艺术生产的基本使命。

第二，审美属性与商品属性的并重。

物质媒体对精神性因素的承载，主要是通过主体在媒体或实物上创造美的形式、以及融入思想内涵来实现的，因而美的形式与内涵的创造，是生产过程的核心。富有美感的艺术，具有积极的、正面的、永恒的意义，任何轻视作品中的美感表现，甚至变美为丑、以丑的追求为艺术终极目的的极端性做法，都是不符合人类精神的发展，以及人的生理和心理的基本需求的。在当代世界，一些艺术家出于对世界和人生的思考，以变形、扭曲等方式创制艺术作品，来表现对当代社会及人生精神异化的焦灼、痛苦和悲伤，有其积极的意义，丑和荒诞作为现代艺术的审美范畴即如此。但是，如果说适度的变形、扭曲和丑化还可以为人理解与接受的话，那么倘若超出人的生理和心理所能容受的范围和限度，则会使作品的意义和作用走向反面，或者不能称之为艺术。

艺术生产者在注重其审美属性的同时，还要特别重视其商品

属性。既然是生产,就必须遵循生产的法则和产品流通与交换的规律,其中,商品属性是极为重要的因素。艺术生产作为一种特殊的生产,既要遵循物质生产中商品流通的基本法则,又因其所具有的精神性因素,而不能完全依照普通的商品法则行事。在市场经济的条件下,大部分艺术生产都要纳入文化产业的轨道,其产品都要走向市场,接受市场规律的制导,参与市场的竞争,通过流通和接受来实现自身的价值。与此同时,艺术生产者的自身价值也随之得到实现和确认。与普通商品类同,其价值主要是以艺术商品的市场价格及其销售量来体现的。正是这一规律,制约和影响着艺术市场的基本走向,同时也对艺术生产者予以规范和导引。因此,重视艺术生产的商品属性,顺应社会需求,适时调整艺术商品的品种、特色和生产规模,有助于繁荣艺术市场,推进艺术事业的发展。但是又应看到,艺术商品毕竟不是普通的商品,艺术生产也不是一般的生产。艺术活动中无时不有的精神因素也在处处对社会发生作用,对艺术生产中精神因素的轻视,将导致低劣艺术品的泛滥,乃至对社会和人们精神的侵蚀。世界上许多国家和政府都严重关切这一问题,并运用行政和法制的手段,采取各种措施,加强文化产业与艺术市场的管理,使之在正常运行的机制下,得到健康的发展。同时也对那些不适宜进入市场的艺术品种和艺术作品,比如某些传统的、高雅的和需要保留的艺术样式,给予必要的扶持、资助和保护。

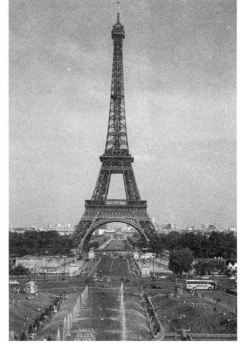

图21 巴黎埃菲尔铁塔(法国,1889)

第三,创造性与工艺性的结合。

在艺术生产中,不仅需要创造性的思维和创造性的物化形式,还需要熟练的技巧和精湛的工艺手段,唯此才能完成产品的最后制作。创造性与工艺性的结合,是艺术生产的重要特色。其创造性,主要体现在艺术创作的环节,其中包括敏锐的艺术感觉,奇特的艺术想象,超出凡常的意象组合,与众不同的物化形式。创造性,就要表现出其意象、形象和意境的创作具有新颖性和超越性,不仅是

艺术形式的新颖和超越，而且是精神内涵的新颖和超越；不仅是对前人的超越，而且是对当代人和自己的超越。创造性，又要表现出对富有美感的形式和内涵的追求，而不是漫无边际、恣意放纵的新异和奇特，如果其创作脱离了对审美的追求，那么无论怎样的新异和奇特，都是没有价值的。

艺术生产还包括艺术制作。在艺术制作中，也有创造的因素存在，比如技艺、技巧和方式的不断更新、改造和提升。但从整体讲，在艺术制作环节中，其工艺性是主要的因素。当然，工艺性同样包含一定的创造性因素，但工艺中确也存在一定的非创造性因素。工艺性的特点是：其一，工艺有一定的复制性和经验性，虽然工艺制作也需要想象，但作为复制，较多的是再造性想象，而非创造性想象；其二，工艺有较强的历史传承性，许多工艺方面的技艺都是一代代工艺师经过千锤百炼，并世代相传和积淀而成的；其三，工艺有很强的技术性和操作性，以及对材料和工具的依赖性，是艺术与技术的结晶。在艺术生产中，创造性和工艺性是不可分离的，即使在艺术创作的阶段，主体也要考虑到工艺和技巧的因素，以及材料和工具的制约；即使在艺术制作的阶段，也必须将创造性想象渗透其间，与其他因素交替发挥作用，以使艺术品获得最佳效果。

第四，个体生产与集体生产的交叉。

艺术生产中既有个体性的生产方式，也有集体性的生产方式。在个体性的生产方式中，绘画、作曲、文学写作等均是突出的样式。此类艺术生产，往往由艺术家个体就可以基本完成。他们从构思、创作到制作，主要依靠个人的力量和才智，一旦作品推出，便可完成生产的全过程。但应看到，这种个体性也是相对的，不仅当今许多个体性生产的艺术家开始借助于包括科技在内的多种手段，以获得更佳的艺术效应，而且当作品完成后，许多人更是借助于现代科技，实现规模性生产，或者转承于现代传媒，使之得到更大的信息增殖。一些属于集体性生产方式的艺术品类，如歌舞与戏剧的演出、影视的摄制等，体现了集体性艺术生产的优越性。比如，它具有较大的规模效应，有助于营造恢弘的艺术气氛；它可以集中多方面的艺术效能和众人的艺术才智，满足人们多元的艺术需求。但即使属于集体性的艺术生产，也是由众多个体性的创造凝结而成的，艺术家的艺术个性仍是集体性生产的基础。当然，如果艺术

个体的作用发挥欠佳,也会消解艺术主体的才智,以致影响整体的艺术效果。在宏观上,只有将个体的艺术生产与集体的艺术生产有机地予以交叉和统一,才能使艺术走向繁荣。

第四节　艺术与科技的融合

在当代,艺术与科技的融合已成为艺术发展的一个重要现象。这一现象是人类掌握世界基本方式不断提升的规律使然,它不仅深刻地影响与促动着艺术内部特征的嬗变,而且极大地改变着艺术活动与其他社会活动的关系。在艺术与科技实现融合的进程中,有若干方面的基本课题亟待研究与深化。譬如,艺术与科技发展及相互影响的历史;艺术与科技的一致性与相异性;艺术与科技相互作用的客观性;艺术与科技相互作用与影响的表现形态;科技思维对艺术思维的影响与化合;科技对艺术的作用负面影响与作用等等。

艺术与科技的融合,极大地增长了艺术生产力,带来艺术创作形式的革命性变化,艺术生产的成倍增长,艺术传播效应的极大提升。科技的融入,加速了日常生活审美化的进程,使得一些原来不曾属于艺术的文化活动及其形式开始成为进入艺术的序列。艺术不仅可以直接将业已成熟的科技成果运用于艺术,而且可以将其不断提升的思维方式与创新模式运用于人们的艺术想象之中,启发人们的想象力和创新意识的提升,推动艺术生产方式的深刻变化与生产效能的快速增长。在产品艺术创新的审美范畴上,出现了科技美与时尚感的统一、实用性与体验性的统一、材质美与生态美的统一、合规律性与合目的性的统一等特征。

艺术与科技的融合,加速了艺术传播和艺术市场的进程,拓展了艺术传播与艺术市场的规模,加快了艺术产品的流通节奏,与普通的生产活动有了更为普遍和广泛的联系。正是由于科技的进入,带来艺术生产及其产品的不断丰富,更多物质性的创造成果融入了文化和艺术元素,大量出现由非艺术变为准艺术的现象,拉近了人类一般生活及生产活动与艺术的关系,带动艺术需求与消费的迅捷增长,促使艺术市场走向更大的规模和繁荣。

艺术与科技的融合,也大大加快了经济活动文化化的进程。正是由于科技的推动,使得更多经济活动可与艺术自由贯通,相互融汇。在各种融入大量科技元素的新兴艺术样式带给观赏者全新审美感受的同时,也使许多传统艺术样式获得重新审视和改造,不仅冲破了传统美学对艺术和艺术品的基本界定,将一些本来并不属于艺术范畴的人类社会物质生产活动及其建树纳入艺术的范畴,甚至赋予某些经济活动审美的和艺术的特质,出现了经济文化化现象,从而大大提升了经济活动及其产品的文化内涵和审美意味。

一、艺术与科技的异同

正是因其各自独具的特点,令其一直在两条平行的路径上各显其能,也正是由于二者具有较多的相同点,方可在历史与当代始终如影相随,并为对方注入一定的推动力。

艺术与科技有着较多的质的共同点:从其存在特征看,二者都是人类掌握世界的基本方式;从其源起看,科学与艺术都源于人类对社会和自然的认识与探索的欲求,都是人类认知与创造能力的进步与提升;从其作为人的价值体现看,都充分体现了人的本质力量;从认识论角度来看,都充分借助了人的创造性思维;从其宏观目标来看,都表现为对真、善、美的追求,而其终极目标,都旨在人类精神与生存质量的全面提升。

艺术与科技又具有鲜明的差异:从其基本目标来看,艺术重在创造审美的精神财富,科技重在创造物质财富;从其思维方式看,艺术以形象思维为主体,同时融入逻辑思维,科技以逻辑思维为主体,同时借重形象思维;从其价值呈现看,艺术重在提升人类的审美创造能力及精神文明层次,科技旨在改进与提升人类的生活方式;从其运作过程看,艺术活动主要通过人的审美创造达到塑造艺术形象与艺术意境的目的,而科学则通过对物质的创造与改进,达到创造更符合人的生活与生产需求的新的物质产品的要求。

正是由于艺术与科学有着较多的共同点及相近之处,因而在人类文明的发展进程中始终交融在一起,相依相存又相互作用。及至当代,在新的社会与文化状态下显得更为强烈。在许多方面,科学技术与艺术的追求几乎完全重合与一致,一些创造性产品,既是精神的,又是物质的;既是艺术的,更是科技的。大量具有惊人

的美的形式创造的器物与工艺品,几乎代表着其所处时代人类创造的最高水准。同时由于艺术与科技存在一定的相异之处,也才促使二者始终居于人类创造活动的两条轨道上并行不悖。其间既有碰撞与竞争,又有融合与互渗,显现出各自的发展轨迹。

艺术与科技的融合,一步步提升了人们的审美能力和艺术创造能力,是对人的审美精神和素质的不断超越。

艺术创造与科技创造可以在一定层面和意义上实现贯通。审美创造并不是艺术活动专利,审美大于艺术,不止是艺术才可以实现对美的认知和创造美。但艺术活动及其创造则具有最为突出的审美创造的意义。在社会活动领域,美感与美的创造是广泛的,也是极为丰富的,诸如对美的精神、美的伦理、美的人际关系的创新,均属于审美创造的范畴;在自然领域,不仅那些未经人们加工的自然形态,可以经由人的认知与审美观照,成为美的景观,同时更多自然景观经过人们的适度加工,可以变得更加符合人的意愿和审美标准,从而具有了美的创造的价值;而在一些更为特殊的科学与技术创新领域,许多创造活动也能体现出审美的意义。这是因为,人类一切创造性的物质与精神活动,在其本质上均向着符合人的意愿和本质需求的方向嬗进,与人的审美创造相连接。人们在科技领域的持续创新,不仅在对真的追求上力图符合社会与自然规律,而且不断将善的和美的意愿融入其间,使之既能够满足人们的实用需求,同时也在一定程度上满足人们对美与善的追求。正是在这一层面上,科技的创新与提升,可以与艺术实现贯通。

当人类还未将科技与艺术区分开来的时候,无论是在西方还是在中国,艺术与科技的创新被人们视为一体,具有类同的价值与意义。孔子提出的"六艺",正是将艺术与科技置于同一系统。西方早在毕达哥拉斯学派的科技创新中,如数学等方面的研究已经发现,数学的某些运算过程、结果呈现,例如许多关于数的排列方式,竟然十分符合人类的形式美法则。而在更多的技艺创新中,例如中国四川三星堆遗址文物,更是呈现令人叹为观止的景观。其间既有对美的艺术造型及光影的追求,又充分体现出在金属冶炼、制作方面的高超技艺。因其更多地偏于审美功能及艺术价值的呈现,而未强调其实用功能,因而其主体应属于艺术。

即使当人类将艺术与科技逐渐分野,使之成为各自具有特质的创造性活动时,人类也未能将二者截然分离,而是始终你中有

我、我中有你,你推进了我,我拉动着你。及至达·芬奇的创造,更是十分清晰地表明,一个人兼做艺术家和科学家是完全可能的。然而,艺术与科技的分离毕竟是人类的巨大进步,它表明人类可以在更为丰富和具体的领域实现不同的创造,其创造的方式、路径、结果、目标、思维方式等均显现出一定的不同。

艺术史上的每一次重大进步,大都与科技的进入有关。基于科技的作用,可以使得艺术的创作方式、工具、材料以及制作技艺、传播媒介与形式得到较大的改善,甚至带来人的艺术思维方式的提升。如果说,正是科学与技术的不断创新,推动着人类在其改造自然与改进人类自身生活方式与生存质量等方面获得不断提升,而艺术创造则在丰富人们的精神生活,提高人们的精神与审美素质和创新能力方面,具有更为显著的优势。而在这一进程中,人们既能通过科技的提升,改造着人类的物质世界,同时也通过艺术创造,提升着人们的审美创新能力,这就表明在许多方面二者依然是相通的。甚至可以说,正是由于二者的互渗与互融,方可促使人们综合创造能力的不断提高。

艺术与科技的连接具有鲜明的特点。

科技一般不与艺术直接产生连接,更多是采用与科学的衍生物,即技术与艺术创制活动发生更多的连接;同时又以科学知识、科学精神、科学方法与艺术的思维和观念层面相关联。

作为第一个渠道,人类始终将偏于物质层面的技术与偏于文化层面的技艺融为一体,例如传统的工艺即如此。近代以来,第一次工业革命的兴起,数学、物理学、力学、化学的迅捷发展,直接推进了新艺术运动的诞生;第二次工业革命中,光学、电学、化学等领域的成就,催生了以电影、广播、电视等为媒介的艺术样式的兴起;伴随信息时代的来临,数字技术、互联网技术、智能技术等催生了电子出版物、数字影音、网络传输、游戏等众多文化新业态,促使艺术呈现出崭新的气象。与此同时,艺术技能、艺术形式的创造法则,也不断融入科技活动之中,促使科技产品更具有美的意味和情感渗透力。

作为第二个渠道,科学观念、科学思维对艺术的影响有时甚至具有先导的作用,主要作用于艺术家的观念及其思维方式,当代艺术活动中的艺术家思维方式的拓展,与此有直接的关系。随着艺术观念的变化,也就直接或间接地影响了艺术创作与制作的运行

图 22 大型实境演出:《印象西湖》G20 版——《最忆是杭州》(中国，2016)

及其成果。同时,作为科学研究,也需要不断接受艺术观念及其思维方式的影响。艺术活动中人们关于真与美的关系的认知,以及美的形式对人的精神提升的作用,均对科技活动产生积极的影响。

艺术科技并非是指艺术与科学技术的简单结合,而是其深层的融合与化合。

艺术在与科技因素相互融合中,并非是二者的相加,而是两个体系中多种因子的有机化合。其间,技艺与技术的互融,促使新的技能与表现手段脱颖而出;艺术语言与科技语言的互融,使其超越了客观世界的语言体系,令人产生对历史与未来的穿越式畅想;艺术想象与科技思维的互融,大大丰富了艺术思维的功能,使人能够洞察更广阔的审美境界;艺术时空与科技时空的互融,驱使艺术之神驰骋于更浩瀚、更多元的世界。不仅在影视与其他视频艺术中,而且在越来越多的艺术样式中,均可出现艺术与科技深度化合所营造的艺术珍品。

艺术同样深层地融于科技。可以说,艺术对科技的渗入及其影响也是全方位的、多层面的。正是在艺术思维的促动下,科技思维如同增添了双翼,成为推动科学与技术研究的巨大动力。许多科技产品融入了审美与艺术的元素,使之成为具有实用及审美双重价值的产品,大大增强了人们对其认知与接受的程度,增进了兴趣与亲和力,成为兼具物质与艺术双重内涵的产品。在文化产业与文化创意蓬勃发展的当代,审美与艺术对科学研究及其技术的发展更是具有举足轻重的作用。

二、艺术与科技实现融合的多元维度

艺术与科技的融合在当代表现的尤其突出,甚至改变着人们对艺术本质的认知。大量科学技术的因素进入艺术创作的进程之中,极大地影响着艺术创新的水准与规模,改变和催生着新的艺术样式的出现,丰富了人类社会艺术生活的方式,提升了艺术活动的质量。

关于艺术活动中对科技因素的吸纳,以及科技对艺术活动的渗入,可以从多个维度来加以考量。

其一,从科技活动的不同技术因素来考量。

数字技术。随着计算机技术的日益发展,近二十余年来业已成熟的数字技术已经进入艺术活动的方方面面。数字技术以影视动漫等影像及视频类艺术为先导,同时为各类艺术的创作与创新提供了十分便捷的工具,渐次渗入于设计与工艺制作、舞台演艺、环境设计、会展设计等领域,成为当代艺术创作的重要方式和推手,大量虚拟的、奇观化的艺术样态及其形象应运而生。与传统艺术创作相比,其创新效能与生产效率具有无以伦比的优势。各种与之相关的智能技术的广泛应用更为艺术信息采集、艺术遗产保护等增添了得力的工具。

传播技术。伴随电视传播的迅速普及,以互联网技术、卫星传播技术等高新科技催生的现代媒介已成为所有艺术活动赖以有效传播的重要媒体,进而以手机为表征的个人接受与传播媒介更是为艺术传播的便捷增添了巨大的可能,不仅使得艺术活动传播的规模、范围和速度等均以令人目眩的态势发展,同时也为艺术创作带来广阔的空间和前景。

网络技术。互联网技术不仅用于传播,同时网络技术具有独特的艺术创制的功能,在其推动下,已然为广大创作者开辟了崭新的艺术天地,使之成为具有多样性创作模式和可以生成综合性艺术效应的广阔平台,不仅可以通过采用数字技术等多样化的艺术与技术相结合的创作手法,实现各类视频、音频艺术作品的自由创新,同时推动各类传统艺术在这一平台上实施改造与转型。

材料技术。各种由光学、声学等技术的发展而生成的新型材料,不仅为影视艺术动漫艺术制作奇异的景观提供了巨大的助力,而且为舞台技术、剧场技术的革新带来无限生机,还为各类设计与

工艺艺术的创新开辟出十分可观的前景。甚至更多新型材料的出现,将使一些富有时代气息的新型艺术样式的出现成为可能。

其他如生物技术等也已进入艺术活动领域,为艺术创新增添新的内容。

其二,从艺术创作与生产活动的不同环节来考量,可以看到,在当代各类艺术活动的每个环节,均会不同程度地借助于科技,融入技术的元素。如此做,将大大提高艺术创新的效能与水准,提升艺术作品的观赏性和感染力。

艺术创意与策划。处在这一艺术活动的准备阶段,虽然应以艺术创意及制作人的精神创想与精心策划为主体,但实质上人们已经不能离开对科技的倚重。一方面,人们需要借助艺术活动的统计学、信息学等方式完善和推进自身的创意与策划;另一方面,又要将大量的科技思维的因素与创新性想象融为一体,还要将整体艺术创作全过程可能使用的科技方式、技术因素纳入自身的创意与策划之中。

艺术创作与制作。即指在艺术的创作与制作中,需要大量使用科技的工具、方式、材料和各种因素,以及将科技思维充分融入于艺术思维之中。无论是一些在创作和制作方面有着明显分野的艺术样式,还是在艺术创作与制作几乎融为一体的艺术活动中,都对科技的融入充满期待,尽最大的可能体现科技的效应。而在一些需要后期制作的艺术样式中,更是几乎完全依赖于科技,例如虚拟艺术的制作、奇观景象的展示等,均由科技发挥其主导性作用。

艺术传播。借助科技的力量,几乎可以改变传统艺术传播的基本方式。在其传播的范围上,可以覆盖世界任何角落;在其传播的速度上,几乎可以与艺术活动实现同步;在其传播的质量上,虽然难以达到演艺艺术与造型艺术所要求的传播的直观性,但是科技的力量也在努力弥补这一缺憾,以最大的可能实现逼真与直观。

其三,从艺术活动的不同样式来考量。

艺术科技还对各门类艺术直接产生不同程度的影响。即使是传统艺术,也难以回避科技的进入。

影视艺术、动漫游戏艺术。该类艺术本身就是科技的产物,它在光学、声学、物理学等发展基础上生成,又在上述科技的发展中得以发展。而在数字技术、网络技术、智能技术的推动下,更是如虎添翼,成为当代世界最具大众性、娱乐性和产业性的艺术。这些

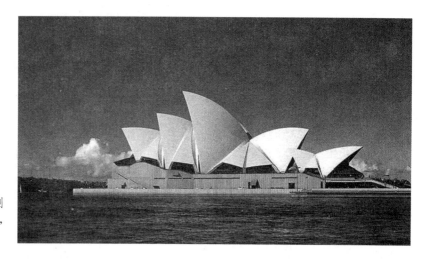

图 23　悉尼歌剧院（澳大利亚，1959—1973）

艺术样式的创新，一步也离不开对科技的倚重。甚至可以说，正是基于科技的发展，决定了上述艺术发展的基本走向和速度。

设计与造型艺术。无论是传统工艺设计，还是具有当代意义的环境设计、工业设计、会展设计、服饰设计、商业设计、建筑设计、装帧设计等，有的本身就是应用技术与艺术结合的产物，而在一些属于艺术含量较重的样式中，例如工艺品设计，也已大量融进了科技元素。在传统造型艺术中，当代雕塑对材料及建造技术的要求愈来愈高，即使在一些传统绘画中，科技的因素也大量存在于颜料、装饰以及复制品制作、艺术品鉴定等项环节之中。

以音乐、戏剧、舞蹈为代表的演艺艺术。今天的演艺舞台，已经迥异于几十年前。人们不仅对剧场设计有着很高的期待，在音响技术、声音传送等方面制订严格的标准，而且对舞台技术、光影技术更是予以不懈的追求，这些均要依赖科技的支撑。数字技术对舞台的调控，不仅营造出十分绚丽的空间，而且也为演员提供了更优越的表演空间。

而作为传统的尚难以融入科技的艺术样式，例如文学、剧作、作曲以及绘画等，也无法离开科技的影响。它们将更多作为其他艺术样式的母体艺术而存在，为各类艺术提供一度创作的成果，艺术家不可不考虑在其进入二度创作或者改编为相关艺术样式的时候，如何融入科技因素，必须为其预留出较大的空间。甚至在这些艺术家的创作中，也已较多出现对科技因素的直接汲取，在其内容与形式的创造中予以表现，大量科幻类艺术作品的涌现便是明证。

三、艺术与科技相异又相融的思维方式

科技的发展,大大改变和丰富着人们的艺术思维方式和创作方式。艺术与科技活动是相融的,同时又是相异的,是两种不同的方式。马克思关于人类掌握世界的四种方式的论述,阐明了理论的、艺术的、宗教的、实践—精神的等四种掌握世界方式的差异与连接。科学活动无疑是对世界的重要探索方式,它既与理论的掌握世界的方式有关,也与实践—精神的掌握世界的方式相关联,而在科学活动的基础上形成的技术活动则更多属于实践—精神的掌握世界的范畴。科技活动中的思维方式,应为科技思维。

科技思维又包括科学思维与技术思维。作为科学思维,要充分遵循逻辑性原则、方法论原则、历史性原则。科计思维体现出人类思维的三个重要维度,即理论思维、实验思维、计算思维。科技思维包括科学思维与技术思维。技术思维与科学思维既有一定区别,又构成各自的特征。人类对世界的掌握既包括人们从事此项活动的思维方式,也包括与此相关的操作方式。科学思维与技术思维的差异与连接也正是体现于此。

同时,科技思维又与思维科学的三个方面直接相关,即抽象(逻辑)思维、形象(直感)思维以及灵感(顿悟)。在一定条件下,抽象思维的部分功能可以用计算机来代替人脑的工作。而形象思维则主要依据人的经验和直感而产生智能与创造物,因其独具个性化、情感化等特点,所以较难以计算机来替代。灵感是形象思维的深化,由显意识到潜意识的提升,既大量涌现于艺术创作之中,也可体现于科技创新中。

作为技术思维,既要以科学思维为指导,又要具有独特的内涵规定、构成要素。技术思维体现于技术实践的进程中,需要以一定的技术理念、研究方法以及大量的信息分析为基础,以一定的操作方案为依据,还需利用各种合适的工具与材料,从事技术的创新与改进。

作为艺术的掌握世界,一方面凸显出自身的特色,另一方面也与理论的和实践—精神的掌握世界的方式息息相关。艺术活动与科技活动的动机和基本目标有较大不同,其思维方式既有相同之处,也有明显的不同。

在思维方式上,艺术思维虽然是以形象思维甚至灵感为主体,

但是从来也不能排除理性思维的地位和作用。在艺术活动中,理性思维常常起到辅助的、隐形的作用,能够使人的艺术思维和创作中始终不离开理性的掌控。而在某些时候,理性思维甚至可以直接显现出主导性作用,引领艺术创作的方向和基本线索,掌控人的思维走向,使其沿着既定的轨道前行,不能逾越这一规范。特别是在一些具有较强的历史和社会真实内容的表现和呈示中,更是如此。它包容着人们对世界、历史、社会规律的科学认识,以及自觉的遵循。

作为艺术活动与科学活动的运行模式,具有一定的相似性,但又存在很大的不同。在其运行进程中,不仅艺术活动需要丰富的想象,科技思维同样需要充分的想象。大量科技活动的创造与发明,均得益于科技工作者的想象。当他们受到外界的某种启示,便会激发起创造欲望,激活自身的想象,试图通过对某种物质或精神因素的改进,以实现创新的目标。正是在这一层面上,艺术想象与科技想象极为接近,其差异较多体现于审美情感的比重不同。而在当代较多融艺术与科技为一体的创新性活动中,人们的艺术想象与科技想象难分难解,几乎成为一体性的活动。

而在进一步的创造进程中,艺术的创造与科技的创新则呈现出一定的差异。对于科技活动来说,更多需要理性的、符合客观物质活动内在规律的种种方式加以创新,这种创新不是虚拟性的,而是实际的,不是在想象的基础上继续驰骋,甚至信马由缰,而是必须依据物质及材料的本来特性加以改进和创造;作为艺术的创新,人们更多需要采用形象思维甚或灵感的方式进行创造,其思维及其创作的结果,是营造一种具有丰富美感的,以一定物质材料为载体、以一定技艺为手段、以满足人们的审美需求为目的的艺术形象,抑或是一种美好的意境,而不是一种以应用为目的的实物或氛围。

而在当代,技术与艺术的结合,艺术思维与科技思维的交融,致使人们逐步打破传统的既有的创造过程和创造方式,以及创造的结果。作为创造的过程,人们将更多地将艺术的思维亦即以形象思维为主体的思维方式与科技思维,亦即以理性思维为主体的思维方式融为一体,或者交叉运行,即有时以形象思维为主,有时则以理性思维为主。在这一思维及其创制过程中,需要以一定的物质材料作为载体或工具,但作为一般传统艺术创作,其物质性材

料大多仅具有一定的辅助作用,而不是艺术的主体。但在某些艺术与技术更完美交融的艺术创制中,物质性材料和与之相关的技术则起到更为重要的作用,有时甚至具有主导性意义。正是由于技术与材料的作用,其作品的创制更具有浓郁的物质特性,甚至具有更多的使用价值。正是基于此,艺术与科技融合有可能推出更多新型的艺术样式和作品。

我们不妨将艺术创造和科技创新分别设为一条线上两端的点,二者本来是各具特质的活动,由于艺术思维与科技思维的不断交融,导致在艺术思维和创作活动中,艺术创制不断增添科技思维的内涵,向着更具有物质性和实用性的方向嬗进,而科技思维及其活动也在通过不断融入艺术思维和审美元素,向着更具有艺术性和审美性的方向嬗进。在二者相交会的中心点,可以视为艺术性与科技性的均等,其作品呈现既具有艺术的丰富内涵,也具有浓郁的科技含量。在当代,并非具有更高科技含量的作品一定是优秀的作品,反之亦然。但从通常来看,较多汲取科技元素的作品,更符合人们审美和实用的双重需求,则是人们的共识。

一般来看,在上述这样一条轴线上,影视动漫类创作,可视为居中的位置,其物质的和艺术的元素较为均衡,可以同时满足人们对艺术的和技术的双重欲求;而较多设计类作品,例如建筑设计、城市设计、环境设计、服饰设计等,则偏于物质的与技术的一方,在以满足人们实用目的为主的同时,尽可能增进其审美元素;音乐、戏剧、舞蹈,以及绘画等类艺术,虽然也融入了一定技术和物质的元素,但从整体看,依然更贴近于艺术和审美一方。无论偏于哪一方,均不是判定其作品价值高下的依据,并非具有较高艺术含量的作品就一定是大众需要的作品;同理,并非具有较高技术含量的作品就一定是优秀的作品。在当代社会发展背景下,大众对艺术与审美的需求更趋向于多元,人们既需要更倾向于艺术化的作品,同样也需要科技含量较高的作品。实现艺术与科技的深度融合与化合,有助于提升作品的表现力与感染力,已是不争的事实。

与此同时,实现科技的艺术化,亦即在科技活动中更多地融入艺术的和审美的元素,对于科技活动的发展也具有重要的作用。实践表明,艺术思维及其元素进入科技领域,对于科技促进是多方面的。其一,对科技创意与策划的推进。艺术想象与审美思维较多进入科技活动之中,将延扩科技人员的视野,激活科技人员的思

维方式,促使人们将科技思维与艺术思维加以融汇,拓展科技思维的视域,推动人们创造能力的提升。其二,对科技研究与产品生产的推进。科技创新运行过程中艺术元素的递增,将提高科技研究及其产品生产中的审美化程度和人性化水平,使之始终与满足人的精神需求相连接,不仅可以源源不绝地将审美内涵融入产品制作的过程之中,而且可以缓解科技运作中的枯燥及乏味,提升人员的精神健康水准。其三,艺术元素对科技活动的融入,将提升科技产品中审美与艺术的水准。其间,科技成果不再是冰冷的、没有情感的纯粹物质的产物,而是由于融入了审美的和情感的因素,使其变得生动和富有感染力,更多体现出符合人的精神需求的个性化特色,增进科技产品对接受者的亲和力,使人们对科技产品产生愈来愈强烈的欲求,所谓日常生活的审美化即如此。其四,对科技成果传播的助推。由于艺术和审美元素的融入,令其在实施传播的过程中,激发受众释放较为强烈的接受欲望,更多富有人性诉求的因素通过审美元素的进入而得以延展,生成更大的文化或艺术的附加值,促使科技成果经由传播实现价值的倍增。

四、艺术与科技交融中的负面作用及其影响

在艺术科技理论不断深化的过程中,不可忽略这样一个基本现实,即科技的进入,一方面给艺术创新带来极大的甚至是革命性的促进,另一方面不必讳言,科技的进入对艺术活动及其发展也必然带来一些负面的作用与影响。认识这一现象,冷静地、理性地认识和正确对待科技在艺术中的作用,积极地发挥科技在艺术创作中的作用,进而在从事艺术活动中,对其可能产生的负面影响设置必要的预案,使其负面效应降低到最低程度,将对艺术的健康发展起到十分积极的意义。

科技的大量进入,将会在促进艺术发展的同时,对艺术的想象产生负面影响。应当看到,在传统的艺术创作中,人们主要依靠的是个人的自由想象,以及对不同艺术样式中相适应的工具、载体及材料的借重。虽然传统的艺术活动已经做到对科技元素不同程度的汲取,但还是表现在与科技的一般性结合及其对某些技术的采用,而从未像今天这样,科技已实现全方位的进入。在此面前,人们一方面为能够大量采用先进的和便捷的方法又快又好地创造出新型的艺术形象与产品,另一方面也在为此而付出一定的代价,其

中最突出的便是,产生对技术的过度依赖,从而滋生出思维的惰性。科技的融入,特别是数字技术的大范围应用,将会促使抽象思维与技术思维进入人们的思维之中,与艺术思维融为一体。这一则大大丰富了人们艺术思维的内涵,同时也在一定程度上替代了人们的部分思维,甚至对形象思维及其想象也有重要的影响。应当看到,这种思维的嬗变虽然对艺术思维形成拓展,但在一定程度上也制约了创作者的思维能力,迫使创作者在技术的主导下,因循技术的轨道,形成对技术的较多依赖,产生思维的惰性,从而淡化艺术想象的能量。西方马克思主义美学理论告诉我们,无论工具理性、技术理性,都是人的自由意识和精神演变与发展的结果,但如果任其工具理性膨胀,就会退化为支配和控制人的力量。不仅在科学发展,而且在艺术发展中均应警惕这一现象。

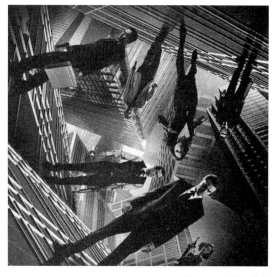

图 24 电影:《盗梦空间》(美国,2010)

科技的大量进入,对艺术生态的影响也具有鲜明的两面性。作为艺术生态的良性表现,其一,体现了各种不同艺术样式的共存与和谐发展;其二,表现为不同地域文化艺术活动的相对平衡与各自优势的凸显;其三,表现为艺术生产活动中各个环节的相对稳定与相互协调一致;其四,表现为艺术生产、艺术消费与艺术市场的合理布局与共同增长等等。科技因素的进入,对激活艺术活动的生态结构,以及激励人们利用更为先进的方式加快艺术创新的速度与节奏,及其激活艺术生产与市场,起到十分显著的作用,而在另一方面,科技的过度进入也将对既有的生态造成较大冲击,既可能打破既有的平衡态势,致使部分得到科技浸染和滋养的艺术样式获得突飞猛进的发展,同时也会令某些不易于接受科技因素的艺术样式濒于衰落,使艺术生态遭到过度的冲击;或者将一些不适应某类艺术样式的技术因素强加于该类艺术样式的诸多环节和领域,迫使其出现对技术的依赖,致使其内在的艺术样态和审美方式遭到扭曲,甚至改变其本原的特

质;或是以复制性技术与机械化批量制作代替富有个性的单一性创作,致使一些传统艺术样式在铺天盖地的科技的横扫之下陷于无奈和被动,迅速走向消亡。任何过度的失去节制地引入科技手段,极易打破各种平衡,出现艺术活动生态环境的失衡与紊乱。

科技的进入,虽然可以促使艺术创制获得大幅度的增长,同时也易于导致艺术创作模式及其产品的同质化。由于技术因素的过多渗入,艺术家将会受到同类技术因素的影响,形成对技术的认同,致使创作模式与方式的类同,其结果,不可避免地出现艺术作品的同质化现象。其产品类同于工业及作坊的生产,一般均要具有模式化的规范,以及统一的技术要求,为的是批量生产,产出更显赫的经济效益。事实上,艺术生产一旦进入模式化与批量化的过程,其同质化现象就不可避免。而人们对艺术作品和物质产品需求的最大不同即在于,人们对物质产品的需求更多表现为同一性和实用性,而对艺术产品的需求则更多体现为差异性和个性化。在当下,即使一些属于物质性的产品,由于人们试图更多显现其个性特色与审美情感,也会较多注入某些个性化表现方式和色彩样式等,力图显现其独具的风格,更何况艺术创作!作为充满了审美意趣的艺术创作,一旦失去个性而走向同质化、模式化,艺术创新势必出现危机。

科技的大量进入,易于出现艺术表现的表层化和过度娱乐等弊病。一些人们面对科技因素的进入,只是看到其对艺术形式创新的促进作用,而忽视其内涵的深化,致使创作停留于肤浅的层面。如果只注重某些艺术形式和技巧的改进,即使是一些似乎十分炫目的作品,剥离其奇光异彩的外表,呈现的依然是内涵的干瘪与乏味。影视艺术中某些奇观化现象的营造,大都与科技因素的进入有关。其结果,一方面极大地丰富了感官的享受,另一方面又易于导致对娱乐化的过度追求,以及对思想内涵的放弃,出现浅薄化弊端。科技的进入,绝非仅仅能够促进艺术形式的改观,而在深化精神内涵等方面,也具有突出的作用。但是,由于某些人的急功近利和浅尝辄止,仅仅借助科技手段,在色彩、声音、画面、造型等方面下功夫,特别是善于利用其技术的作用创造奇观化景象,而使这些炫目的形式掩盖其内容的贫瘠,精神意义的不足,以及人物形象与精神的浅薄。对此,应保持清醒的认识。

为了推进艺术与科技的有机交融与相互促动,在艺术创新中,

首先,需要符合艺术规律,又要遵循科技规律,避免功利化意识和对技术的过分倚重。艺术的本质是审美的,而非技术的,不应以技术因素压倒或取代艺术因素,还要充分顾及艺术生态相对平衡的发展,避免出现对不同艺术样式的厚此薄彼。其次,科技的融入需要符合人的需求和人的接受心理,同时顾及不同层次和年龄的人们对艺术科技化的认知,坚持以人的健康与美好的精神需求为基础,而不是对科技方式与手段的滥用。最后,艺术与科技的融合需要适应社会和时代发展的基础。既要充分推进这一融合的进程,又要基于社会经济状况和科技水平,审时度势,做出合理的规划与举措,而不是拔苗助长或盲目追风。

第四章　艺术体验与审美意识

在对艺术深层内涵的研究中,艺术体验是一个十分重要的范畴。也可以说,艺术体验是艺术本体论的核心。这是因为,艺术体验既是审美心理深层结构的显现,又是审美主客体双向交互运动的过程,因而,对艺术体验的考察,就是对艺术本体乃至艺术本质的研究。在历史上,人们对艺术体验有过许多富有成效的研究,但因科技发展和人的思维等各方面的局限,使这一方面的研究呈现出复杂的状态。19世纪西方体验美学的代表人物狄尔泰十分重视艺术活动中的体验性特征,并将体验上升到生命本体论来认识;人本主义心理学家马斯洛将审美体验称之为"高峰体验"[1]。并将这种体验视作人生意义重大的顿悟。近年来,由于人们对艺术本体研究的关注,因而对这一课题更加重视,使之成为艺术美学研究的中心课题之一。

第一节　艺术体验是特殊的审美意识

人类所从事的艺术活动,是人类审美意识的生成和运动的过程,而艺术作品,就是人类审美意识的物化形态。从这一命题出发,我们才能够正确地把握艺术的本质,将有关艺术本体问题的研究向深层拓进。

作为审美意识,是主体对客体的审美反映或认识的过

[1] 转引自克雷奇、克拉奇菲尔德、科维森等:《心理学纲要》(下册),周先庚等译,文化教育出版社1980年版,第472页。

程,它导引和制约着人们审美活动的思想与观念,包括审美过程中意识活动的各个方面,如审美感知、审美观念、审美情感、审美理想等。在一般意义上,审美体验也属于审美意识的范畴。但是,审美体验显然与前者有较大的内涵的差异。一般意义的审美意识,是人们社会实践及审美实践的产物,是人的思维在审美实践中对客观世界的审美反映,体现为审美的经验形态。它具有一定的能动性,可以在实践中由感性上升到理性,可以反作用于客体世界,推动人们进行自由自觉的审美创造活动。人类的审美活动始终贯穿和包含着审美意识的活动,受到审美意识的引导、制约和影响,艺术则是审美意识最集中和最鲜明的物态化形式的体现。

审美意识是以美感经验为核心的表示审美主体与审美客体之间审美关系的整体性范畴。审美意识与审美经验比较接近,审美意识表现为主客体在审美关系中产生的整体性意识,而审美经验则是审美实践经验和心理经验的统一,二者有时是相通的,但侧重有所不同。审美意识是广义的美感,包括审美中意识的各个方面和各种表现形态,表现出偏于静态的和凝定的特性。审美意识常常将审美经验形态(如审美感知、审美情感、审美理解、审美理想等)作为重要的指称内涵,而审美经验则集中地体现为主体对客体的认识、反映和把握,更侧重于指向审美的创造,显现出更加积极的态势,审美经验对于审美意识,既有一定的从属性,也具有相对独立的意义。将审美经验完全等同于审美意识是不妥的。

审美体验也不完全等同于审美经验。在英语中,经验与体验是一个词形,一般作名词时称经验,作动词时称体验。在中国,经验也为名词,而狭义的体验为动词,广义的体验也可作为名词。可以说,审美体验是审美经验的特殊表现形态。显然,审美体验与审美经验有非常密切的联系,它们都体现为主体与客体之间的审美关系,都是主体对客体世界的心理反映和认知,又都具有一定的积极的态势,同时也都与审美创造有直接的联系。但是,二者又显现出明显的差异。

第一,审美经验具有被动性。它的形成,与主体的生活实践及生活经验有关,常常是主体在不具备审美的自由环境和缺乏审美创造的自觉意识的情况下获得的,未必是主体的本来意愿和主动索取的结果。审美经验往往由非审美经验转化而来,正是由于主体在生活实践中自然地获得大量的非审美经验,又由于主体审

意识的作用,使其中的一部分转化为审美经验,并成为主体审美意识的组成部分。审美体验则不同,它通常是主体在具有既定设想和明确意愿的情况下,为了一定审美创造的目标而进行的一种主动性的行为。因而审美体验常常体现为积极的、主动的和具有明确意图的审美行为或过程。

第二,审美经验具有积沉性。审美经验的获得,一方面,是主体经过多年的无数次的审美感受的积累,以及不断对其补充、筛选,并产生一定变异的结果,主体感受生活的能力以及生活范围和内容的不同,对审美经验的积累与内涵的形成有极大的影响。另一方面,审美经验的获得还有赖于民族的、群体的审美经验的积淀以及对其产生的熏染和影响。而审美体验则不同,主体的每一次体验性活动都具有较为明确的目的,都试图使之直接地服务于自己的创造实践,并努力将体验的内容和方式与审美创造相吻合。

第三,审美经验具有相对的静态性。在经验的获得以及对主体审美创造活动产生影响的过程中,审美经验往往呈现出较为缓慢的、静态的情形,其主体情感色彩的渗透也多体现出潜沉性,深深地潜隐于主体的意识之中。在一般情况下,审美经验不对主体的创造活动产生直接的和明确的审美制导,而是以自然的、潜移默化的形式对其发生影响。而审美体验则体现出较强的动态性,在主体体验的形态与内涵上,依据具体环境和对主体心态的影响,较多呈现出丰富的和变化的特色,主体体验的力度时常动荡不已,其情感也随之起伏跌宕,展现得淋漓尽致。

第四,审美经验具有相对的稳定性。它与审美意识类同,可以形成一定的客观自足性的存在,并保持相对独立的形态。它可以导向审美创造,但需要以审美体验为中介和必经的环节,也可以不导向审美创造,在相对稳定的状态中得到充实和丰富。但审美体验则不同,它一般体现为动态的过程,在动态变化中迅速获得新的审美感受和信息,并及时予以筛选和整合。同时,除却一般欣赏主体外,创造主体并不以体验本身为其根本目的,而是以此为过程和手段,使其自然导向审美创造。审美创造是体验的最终目标。

第五,审美经验具有社会性。它可以是个体的,但个体的审美经验也要接受社会性的影响和制约,具有一定的社会性。它也可以是群体的,体现为一个民族和地域的人们共同拥有的审美经验,是一定社会的人们从事共同的审美实践并积累而成的,同时也为

社会许多人所认同。而审美体验虽然也与社会性因素相关,但它主要体现为个体的,与个性化的生活实践、审美实践相联系。同样,它也要以个人的审美情趣和审美理想的追寻和实现为基本旨归。

但是,审美经验与审美体验又确实具有非常密切的联系。正是具有了一定特色和一定量的审美经验的积累,才可以使个体的审美体验具备特有的审美意识积淀和审美心理定势,并以这种特有的积淀和定势作为自己进行体验的基本依据和规范。而在审美体验中,主体要根据创造的需要而设定其体验的内涵、方向、情感色彩及力度,并对大量散在的、个体的和群体的审美经验予以整合与筛选,使尽可能多的与自身体验相关的审美经验对其体验产生影响。因此可以说,审美经验是审美体验的基础,审美体验是审美经验集中、凝炼和具有一定指向性的表现,是当下的、特定的审美经验,是审美经验强烈而深刻的动态演进过程。由此可见,审美体验是审美经验的特殊表现形式,同时,也就成为一种特殊的审美意识。

图 25 达·芬奇:《蒙娜丽莎》(法国,1503—1507)

艺术体验,是主体在艺术实践中审美体验的具体表现,它涵盖了审美体验最基本的内容与精髓,是审美体验的集中表现形态与核心。与审美体验一样,艺术体验也是一种特殊的审美意识。

将审美的或艺术的体验视作特殊的审美意识,还应从体验与其他审美意识具体范畴的比较中来把握。特别是审美的感知与想象,与艺术体验较为接近,更需要加以认识和区分。

1. 体验与感知

审美的感觉和知觉,是人在审美活动中所特有的意识和能力。审美感觉是具有美的因素的客体事物基本特征在人的头脑中的主观映象和审美反映,审美知觉则是主体对客体事物综合特征与完整形象的整体性把握。审美感觉和知觉都与主体的审

美经验相联系,艺术的经验是经由审美感觉并主要靠审美知觉完成的,艺术体验也是伴随着审美感知而进行的。艺术体验具备审美感知的诸多特征,它们都是主体与客体交互运动的自由形式,都是主体对客体的认知和反映,都具有主体的情感投入,都具有一定的主动的和积极的态势。但是,审美的或艺术的体验显然不同于审美感知。其一,审美感知一般止于对客体事物的整体性把握,而艺术体验还要通向审美的想象、理解和判断;其二,审美感知一般不承担对审美意象或意象体系的营造和构建,而艺术体验则要以营造和构建审美意象或意象体系为主要使命;其三,审美感知一般不通向审美创造,而艺术体验则往往通向审美的物态化创造。可见,审美感知还处在审美意识的初级阶段,常常是缺乏内在联结的,而艺术体验则是贯通性的,它始于审美的感觉和知觉,但又不止于此,它在感知的基础上,继续挺进和深拓,将审美意识的所有环节予以激活和贯通,使之普遍感染上主体丰富而飞动的灵性、多彩而绚丽的情感,并以此为中介,打开审美创造的通道,使人的奇异的创造潜能豁然洞开,展现一片真、善、美的理想境界。

2. 体验与想象

通常,二者呈现更为复杂和微妙的关系。有时因为二者的类同,以致难以将其分开,有人甚至直接将艺术体验认作想象。应当承认,艺术体验确实与想象有着许多相似之处,特别是作为想象,是在感知基础上的演进和提升,它已经具有了营造、构建审美意象的使命,并直接通向审美的整体创造,对意象体系及其物态化创造都有着重要的渗透和导向作用。其积极的和主动的态势更为明确,主体的情感因素也愈加强烈。但想象与体验毕竟存在着微妙的差异,将二者完全等同不利于对艺术创造奥秘的揭示。首先,想象是偏于艺术主体的行为,是主体审美意识对客体世界的主动投射和具体把握,而体验则是主客体在自然基础上的相交和互融,更注重二者之间的和谐与互化;其次,想象是以一般客体物象作为自己的伴随物以及创造的媒介,而体验则常常将更为广阔的客体世界,比如人的情感质素作为体验的对象;再次,想象是偏于表层的行为,它包括联想和幻想,较多地侧重于具体物象的创造,即使是超越物的精神性创造,一般也不脱离物的基础。而体验则更侧重于人的心理和意识深层的探寻,尤其注重对宏观的精神领域内涵的体味与感悟,以及精神的内省和境界的升华。由此可见,体验与想象是

两个相互交叉但又涵盖不同的概念,在其外延上,艺术体验的指涉广于艺术想象,在其内涵上,艺术体验的深度超过艺术想象。但在具体的创造过程中,艺术想象又有艺术体验难以替代的作用和意义。

在与审美意识其他范畴的比较中,我们还可以看到,艺术体验与诸如审美理解、审美情感、审美判断等,均有相互交叉、融合与互化的现象存在,但其差异也比较明显。作为一种特殊的审美意识,艺术体验与审美意识的各个范畴均有密切的关联,但又不能相互取代。可以说,艺术体验是贯穿于审美意识所有环节的主客体相交互化的心理活动,是对审美信息的处理和审美新质生成的过程,它以其丰富性、灵活性和创造性的突出特色,在艺术活动中起到核心的作用。

第二节 艺术体验的过程

体验,是一种生命活动的过程,体现为人的主动、自觉的能动意识。在体验的过程中,主客体融为一体,人的外在现实主体化,人的内在精神客体化。人类的体验有多种,如心理体验、道德体验、社会体验、科学体验等,但只有人的艺术体验最能够充分地展示人自身自由自觉的意识,以及对理想境界的追寻,因而可以称之为最高的体验。人在这种体验中获得的不仅是生命的高扬、生活的充实,而且还有对自身价值的肯定,以及对客体世界的认知和把握。因此,我们不仅应把艺术体验视作人的一种基本的生命活动,而且还应将其视作一种意识活动,人们一方面基于对自身生命状态的把握,同时又基于对客体世界的认知,将二者相互联系,并置于一个共同体之中,使人从自身的存在和命运出发去感受生活,观照和探寻客体世界的奥秘,从而获得对自身生命和社会的具有综合价值的审美追求和创造性成果。所以,将艺术体验单一地视作个体的生命活动,或是认知的意识活动,都是不全面的。

由此可以看到,艺术体验是一种生动的、富有灵性的生命与意识的活动。在这一活动中,艺术体验作为主客体交互运动的表现形式,从来也没有停滞于一个静止的状态,而是始终以一种动态

的、生气勃勃的姿态运行于艺术活动的全过程。在这一过程中,艺术体验一般可以分解为四个相互联结的环节。

1. 体验的发生,也可称作"虚静",表现为审美注意的出现。

这是人们进入审美体验的准备,或曰发生的阶段。在这时,由于主体为某一具有审美因素的事物所吸引,表现为通常状态的意识活动业已中断,其审美意识得以萌发,专注于这一事物的具体特征,并能排除一切杂念,摒弃功利纷扰,忘怀身外之物,胸中廓然明朗,渐次进入理想的审美之境。在中国古代美学或艺术理论中,这一现象被称作虚静。虚静说源于道家哲学,老子说:"致虚极,守静笃,万物并作,吾以观复。"[2]意即只有心灵虚静,才能把握万物运行的规律。庄子强调"夫虚境恬淡寂漠无为者,万物之本也"[3],并提出"心斋"与"坐忘";荀子的"虚一而静"[4],韩非子的"虚以静后"[5],都是近似的哲学观点。南朝梁刘勰在《文心雕龙》中将其引申到美学意义上来认识,说"寂然凝虑,思接千载""陶钧文思,贵在虚静"[6],对审美主体心态虚静的重要性加以强调,使虚静美学观得以形成。唐司空图说"气澄而幽,万象一镜"[7],刘禹锡有诗云"虚而万境入"[8],宋苏轼也有诗称"静故了群动,空故纳万境"[9],其他如静思、静虑、凝念、凝神、澄思、幽思等概念,均形象地描绘了虚静的意义。唯有虚或空,方能吸纳天地万物,只有在静中,才可满目群像涌动。虚静与澄怀相接,不进入虚静之境,便不能澄怀,更难以体悟充满生机的世界之美,以及万物运动的规律。随着虚静与澄怀的实现,主体的情感因素及时渗入,鲜活的审美感性质素在胸中纷飞,主体的创造欲望逐渐生成并愈加强烈,审美创造的灵性也不断得到激活,艺术创作的时机成熟了。

2. 体验的兴发,也可称作"感兴",表现为审美共感的延宕。

在这一环节,联结着审美的感觉与知觉,而最为重要的,是审美的通感。通感也可称作联觉或通觉,在心理学中表示各种感觉间的相互联系与相互沟通,是指感觉条件反射中感觉器官相互作用的一种现象,是两种或两种以上分

[2] 老子:《老子》,第十六章。

[3] 庄子:《庄子·天道》。

[4] 荀子:《荀子·解蔽》。

[5] 韩非子:《韩非子·扬权》。

[6] 刘勰:《文心雕龙·神思》。

[7] 司空图:《李翰林写真赞》(明)。

[8] 刘禹锡:《秋日过鸿举法师寺院便送归江陵引》。

[9] 苏轼:《送参寥师》。

析器在生活经验中建立特殊联系的结果。分析器,是感官将获得的信息通过神经系统传导到大脑,引起大脑皮层的兴奋之后所形成的,不同的感觉器官接受的刺激也不同,它们将信息传入大脑,形成不同的分析器。但由于大脑神经系统是一个有机的整体,不同区域发生兴奋,也可以引起其他区域感觉神经的兴奋,这样,就可以产生通感或联觉。但哪两种或更多的感觉发生沟通,需由主客体各方面的因素而定。当代著名学者钱钟书说:"在日常经验里,视觉、听觉、触觉、嗅觉、味觉往往可以彼此打通或交通,眼、耳、舌、鼻、身各个官能的领域可以不分界限。颜色似乎会有温度,声音似乎会有形象,冷暖似乎会有重量,气味似乎会有锋芒。"[10]格式塔心理学派也认为各种审美知觉可以相通,这是因为各种审美知觉虽然异质,但却同构,亦即由于某种"力的结构"的类同,形成了同构,可以在神经系统中引起相同的电脉冲。其"异质同构"和"同形同构"的理论便得以产生。中国古代美学中的"感兴"说由来已久,感就是心有所动,即通过生理的感官对外物的感知,所引起的直接的心理反应。这种感与动,有明显的直觉性特点,直接与感官感知到的形、色、声等表象产生情感反应。兴的含义,人们有多种理解,其中最主要的:一是以"兴"承"感",主体对物象所感而触发情思,即感物兴情;二是主体在自我体验中因感动而兴怀,即感兴起情。感兴是一种感性的直觉或直观,是人的精神和生命力的兴发与升腾,是人的审美感觉和审美能力富有创造性的展现,因而在感兴的阶段,也就是实现和完成审美的通感或联觉的阶段。人们在这个阶段,可以通过视觉和听觉等感觉方式的相互沟通,综合地、多维地、动态地感知客体世界,从而对大量审

图26 徐渭:《墨葡萄》(明)

[10] 钱钟书:《通感》,《旧文四篇》,上海古籍出版社1979年版。

美信息予以有机的整合,实现艺术意象的生成。

3. **体验的深化,也可称作"神思",表现为审美构想的拓展。**

体现在艺术体验的领域,审美构想是在审美共感基础上的深化和兴发,其中,想象、联想和幻想等因素都是审美构想的重要心理形式。我们把想象等审美意识放在艺术体验的一个重要环节中来研究,是从体验这一生命的和意识的活动在想象中的意义和作用来看待的,是属于两个概念范畴的相互交叉,并非是说体验可以完全包容甚至替代想象。艺术活动中的审美想象,主要是指创造性想象。创造性想象是通过对感知记忆中的客观事物的表象予以分析、综合、抽象和概括来实现的。审美想象是一种直觉性活动,时常在非理性的状态中进行;审美想象不带直接的功利目的,是以情感为动力和中介的。在审美想象过程中,艺术主体的体验活动继续拓进,并逐渐进入"高峰体验"的状态,主体的生命意识和精神得到酣畅淋漓的展现和发挥,其理性意识也紧紧相随,把握其体验的导向与力度。正是这种艺术家深层的体验,使艺术想象充满鲜活的、生机勃勃的意味,主体与客体之间的一切对峙都得到充分化解,从而使艺术想象的过程成为艺术家真诚地坦露心迹、毫无遮掩地宣泄生命热力的过程。在中国传统美学中,与审美想象非常类同的概念是"神思"。南朝宗炳在《画山水序》中曰:"万趣融其神思",刘勰则在《文心雕龙》有专论,"思接千载""视通万里",即指神思可以超越时空和直接经验的界限,进入无限广阔的活动空间;神思需要保持虚静的状态,即"澡雪精神",并应得到"气"的支持;神思要以感兴为前提,"情以物迁,辞以情发",主体只有在与外物的交流和撞击中才能产生艺术灵感;神思活动最终要产生审美意象,所谓"神与物游""神用象通",即说明心物融合所实现的意象生成。"神思"说中处处体现着主体艺术体验的意味,倘若没有主体的"气""情""思"等深度体验的因素,就无从完成对客体物象及情态的体悟,艺术创作显然只是一句空话。

4. **体验的高峰,也可称作"物化",表现为审美灵感的迸发。**

艺术家的体验活动,实质上是在审美意象体系得以形成并欲加以表现的时刻达到高峰状态的。在此时,主体与客体的一切对立与矛盾都已消解,在主体的心灵世界呈现出清彻和明丽的朗朗天地,主体与客体、心与物,均实现有机的化合,达到物化的境界,亦即人与客体世界的合一。这种主客合一,实质就是人的精神与

图27　怀斯:《克利斯蒂娜的世界》(美国,1948)

宇宙精神的相契合,是人的创造意识高度自由的体现。在此时,主体的精神和意识得到充分的解放,审美的心理机制获得最优的状态,其创造能力有如神助,得到最佳发挥,各种灵感和奇思妙想纷至沓来,各类意象体系、意境、生动的形象均相继产生和成熟,人的生命意识和活力迸发出伟大而灿烂的光芒。与这种物化的、体验高峰状态紧紧相连的,是艺术的表现。处在体验高峰状态的人们往往情不自禁地要运用媒介方式将其审美意象予以表达,艺术表现正是艺术家将艺术审美意象最终转化为具有物质存在形态的、可供人们欣赏的艺术形象或艺术情境的过程。艺术表现也属于艺术本质层次的重要组成部分,仅仅把艺术体验视作主体内心的直觉是不妥的。艺术表现并非内心审美意象的机械复制,而是主体生命体验活动的延伸和深化,是将相对模糊的艺术体验向清晰的物态化的审美意象转化的过程。没有艺术形象、意象或情境的物态化生成,主体的体验活动便不会停止。作为艺术家精神性创造活动的高潮,主体既要将业已成熟的审美意象体系加以建构,使之具有一定的内容和形式以及恰当的物质载体,成为充分显现美感的物态化意象、形象或情境;又要对艺术的物质媒体本身的美感质素,比如不同色彩、声音、形貌的质素加以体味,以使物态化意象、形象或意境获得最佳的表现形式;还要继续对美意象的深层内涵

的加以领悟与深化,使之在更高的亦即哲理的层面上获得永恒的审美价值。这些,都离不开主体的深度体验。

艺术体验的四个环节实际是不可分的,同时也是相对的,人们完全可以有另外的分解方法。但环节的存在毕竟是客观的,特别是在我们对艺术体验作本体性的分析时,更应意识到,艺术家的体验过程,体现为主体的全部心理因素和功能的投入,其间也必然呈现为渐入、延宕和进入高峰的过程,对于这一过程的研究,实际就是对艺术家创作活动中的生命意识与心理流变的研究。

第三节　艺术体验的层次

我们在研究艺术体验所经由的过程的同时,还应深刻地看到,由于主体审美意识的差异、创造能力的不同,以及不同样式、不同体裁和题材创作的具体特性所致,相应地也就产生了艺术体验层次的不同。关于艺术体验的层次,中国古代美学曾经有过许多精辟的论述,而这些观点又有着很多相通之处。庄子曾说"无听之以耳,而听之以心,无听之以心,而听之以气"[11],这就自然地将审美活动中的具体感受和体验分为三个层次,即主要诉诸于感官体验或感受的"听之以耳"、重在心灵和意识的体验或感受的"听之以心"、升华于人格和精神体验的"听之以气"。南朝美术理论家宗炳在《画山水序》中也把人们的审美感受或体验提炼为"应目""会心""畅神"这三个层次,对庄子的审美思想有了具体的发展。在中国传统美学思想的基础上,当代学者李泽厚先生将三个层次归纳为"悦耳悦目""悦心悦意"和"悦志悦神",这三个层次就是我们所说的初级体验、中级体验和高级体验。但在实际上,三个体验的层次不是绝对的和能够截然分开的,它们之间有连接、有递进、有交叉,也有并存,因而我们对艺术体验的理解,应以动态的和变化的视角来看待。

[11]　庄子:《庄子·人间世》。

一、初级体验

主体的初级艺术体验,表现为人们对客体物象(含艺术作品)的形式美感的体验。当客体物象呈现于主体面前时,人的感官受到刺激,其视觉、听觉、触觉等首先接受并予以反映的,是由客体物象的形式因素所输出的审美信息,感官将获得的信息通过神经系统传导到大脑,引起大脑皮层的兴奋,这样,就会使主体迅速进入体验的状态。客体物象的形式因素蕴含的审美信息,因其物质性的媒介和载体不同而呈现不同的质素,也将对人的不同器官予以刺激。以声音为媒介的乐音,诉诸于人的听觉器官,以色彩和形貌为媒介的形象,诉诸于人的视觉器官,更有一些综合的和较为复杂的客体物象,能够同时诉诸于人的视听器官。主体当然可以而且应该从客体物象中感受到更为深刻的、社会的和人生的内涵,但人们首先感受到的,必然是其形式因素。同时,由于形式因素所具有的相对独立的意义,以及形式美感对人们精神愉悦的作用,因而,对形式美感的体验就成为可能。尽管我们将其视作初级体验,但这种"听之以耳"的或"应目"的体验,同样可以满足人们一定的审美精神需求。同时,这种体验往往是人们进入更高层次体验的基础,是人们难以逾越的一个阶段。

在艺术世界不乏这样的现象,有的艺术家通过对客体世界的感受,主要吸取了客体物象的形式美因素,并借助于自身对形式美技艺的把握,创作出具有相对纯粹美感的艺术作品。艺术家致力于表现的,是让人赏心悦目的审美情趣或由形式美感带来的和谐美。不论是创造主体还是欣赏主体,都能够从中获得美的体验。由于人类生理和心理的基本因素,对美的形式的需求和欣赏欲望是人类的天性,这正是人类的艺术活动历经数千年而不衰的基本原因。无论今后的艺术如何发展,这一基本需求也不会改变。我们有理由要求艺术活动进入更高层次,但是却不应忽略这一层次,人们在这一层次同样可以实现艺术的审美体验,获得应有的审美享受。

在初级体验的层次,人们主要是对物象的色彩、形貌、构图、线条、节奏、旋律、语言、构成等诸多形式因素的体味和领悟。人们依赖于自身的审美经验和审美意识的积淀,已经形成了对上述形式因素是否具备美感的基本判断和理解的尺度,因而可以通过对美

的形式的吸纳、创造和欣赏，进入精神性的体验，使之与自身的审美情趣和习惯相吻合，从而感受到人对自然的把握的自由，以及人的价值和本质力量的存在，获得审美的愉悦之感。事实上，纯粹形式美的艺术活动从来都是相对的，即使在此类活动中，也不能完全排除社会的、人生的因素，只不过这些因素较为淡化而已。人们也往往不满足于对纯粹形式美的体验，而要试图从抽象的形式中找到与人的意识的联接和独具的意味，这样，就使主体的体验具有了与中级体验交叉和向更深层体验过渡的意义。

二、中级体验

主体的中级艺术体验，表现为人们对客体物象（含艺术作品）精神内涵的体味和领悟。面对具有审美质素的客体物象，主体首先表现了对外形式，亦即色彩、声音、形貌、质地等方面的审美感受，为客体物象所呈现的形式美感所振奋、感动和欣悦，这是初级的表层体验。但当主体不满足于这一层次的体验，而要向更高层次拓进时，就要突破纯粹形式感的因素，透过表层的美的质素，逼近其深蕴的精神实质。这时，作为人们的体验活动，已经超越了对外形式的初级直觉式的体验方式，进入了对物象的深层内涵的体验。主体以自身审美经验的积淀和既有的审美心理定势，持一定的审美态度，采用特有的审美评价方式，沉潜于深层的精神体验与领悟性把握之中，表现出主体独有的审美价值观念，同时获得了超越一般形式美感体验的更为强烈、深沉的体验形式。其间，客体物象或艺术作品扣人心弦或震撼心魄的力量，以精神的、认知的和形式的多重美感给人以强劲的冲击或陶冶，从而实现主体精神的飞跃和心灵的慰藉。

中级体验突出地表现在主体"心"和"意"的领悟及体味，它已不是单纯的形式美的感染，以及主体感官的愉悦，而是进入了"心"的体悟的领域。这一方面要依赖于大脑中枢对客体物象审美信息的迅速分析及处理，使之能够在瞬间由对表象的一般感受而达到对物象的整体性共感；另一方面，主体还要依据自身社会性存在的诸多因素，融入社会、历史、人生等精神性思考，以及主体特有的情感质素，也包括人的无意识的本能性的欲望和需求。这样，就使物象不再仅仅具有愉悦性美感，而是悄然生成更多的精神性美感，从而使主体的体验提升到"听之以心"的或"会心"的层次。

图 28 莫奈：《日出·印象》（法国,1872）

随着人们审美能力的提高,其心灵的包容量也在扩大,人们对一些偏于抽象的或是"丑"的艺术样式也能够在体验中予以化解、领悟和接受其有益的成分。这无疑是人们的艺术体验能力丰富和提升的表征。

在人们的艺术体验中,中级体验是最常见的。作为初级的艺术体验,人们常常不满足于其体验的表层性,即使是对形式美感的审视和体验,也要体悟其纯粹形式与人的精神的联结与互通,这就可以使其体验的层次得到提升。而作为高级的体验,则因其层次较高,需有相应较高的文化与哲学的修养才可达到,或者才能领悟,因而只有少数人方能达到这一层次。而中级的艺术体验,则是人们经过努力普遍能够达到的。无论是艺术的创造者还是欣赏者,人们都力图通过艺术的体验,达到一种精神的敞亮和对审美理想的追求,因而人们便借助于对艺术意象、典型与意境的创造和领悟,实现形式与精神、心与物的浑然一体,促动主体对社会和生活真谛的洞察,提高自身对人生和存在价值把握的自由。

三、高级体验

主体的高级艺术体验,表现为人们在审美体悟的基础上达到

的精神超越的人生感性境界,是对"志"的陶冶和对"神"的至高境界的自由追求。"神",即自由的精神,所谓"听之以气"和"畅神",正是对精神的超越,庄子笔下描述的"逍遥游",便是这种至高境界的体现。中国传统哲学中的"气",表现在主体方面,包含着主体精神因素的全部。主体的高级体验,无疑具有深层的哲学意味。其一,它表现为道德理念与现实的超越。其间,由于体验不断向着深度和广度拓展,主体的情、意、德、才均得到陶冶和充分展示,主体对合目的性的道德理念与合规律性的宇宙精神的追求,都逐渐得到确认,个人的本质力量与存在价值也在不断的追求中得到反观和肯定。随着体验的深化,主体将继续推进认知与意念的超拔,实现更高的境界追求。其二,它表现为主体与客体在审美本质上的化合与同一。在这种"畅神"的境界中,一切主观与客观、心与物的对峙均已消解,主体对天、地、人之间关系的把握达到自由和自觉的状态,通过主客体的交互运动,主体与客体均在获得新质的同时,也部分地失去了旧质,已不再是本原意义上的主体与客体。主客体经过有机的化合,产生了新的质,实现了同一,其突出特征就是在审美意象生成的基础上又有机地重组和凝结为审美意象体系。

在高级体验的过程中,通常表现出崇高感与和谐美,具有积极的和正面的意义。这是因为,艺术活动本体就是人类自身对自由自觉的审美意识的追求,以及对人的精神和终极价值的肯定,因而,作为最高的艺术体验,必然是对这一使命最完美的实践。在中外艺术史上,几乎所有卓越的艺术家,都在这种深层的艺术体验中获得精神境界的超迈与升华,几乎所有传世的艺术精品都以对崇高与和谐美的建构体现着对人类进步与发展的永恒追求。

一般来说,高级体验只有少数人才能做到,这是因为进入"畅神"的境界,需要主体具有较高的文化和哲学素养,同时还需具有高尚的人格、坦荡的襟怀,以及至真至美的精神情操。否则,就很难理解和洞察艺术审美体验中的至高的美学境界,更无从领悟广袤无垠的宇宙意识。《庄子》《田子方》篇描绘的"真画者"的"解衣般礴",表现了画家创作时的心怀坦荡、无拘无束与恣肆汪洋,宗炳《画山水序》主张的"澄怀味象",也表现了艺术家心无旁骛和对客体世界仰观俯察的自由境界,这些都是对进入高级艺术体验的主体的极高要求。

第四节　艺术体验的基本特征

艺术体验是一种人类的高级审美精神活动,在其基本特征上,它既与那些非审美的精神体验大不相同,也与其他审美领域的体验活动有一定差异。认识艺术体验的基本特征,对把握艺术活动的本质有着积极的意义。

一、流动与互化

艺术体验的流动性,是指它始终处在一个动态延宕的过程之中。而互化,则是指主体与客体在动态延宕之中实现二者的相互化合。艺术体验的流动性,是主客体实现互化的前提;主客体的互化,是艺术体验流动的结果。这种流动与互化,主要体现在几个方面。首先,作为艺术体验的母体,即审美经验,虽然呈现相对稳定性状态,但对于个人的审美经验来说,需经过长期的审美实践积累,其动态演进中主体与客体的无数次互化是不言而喻的。而作为民族的和群体的审美经验,则是世世代代无数个体审美经验的总和,且需要经过漫长的审美历史发展过程,以及无数次的沉淀与整合方能形成,其动态的演进与变化更是无时无刻不在进行。其次,艺术体验的流动与互化,有的可以在瞬间完成,达到对意象之美的深刻领悟,以及人生追求的至真体味,有的则需较长的甚至一生的时间,才能完成自然、社会、历史与个人之间的和谐交融,实现个体精神的真正自由与敞亮。第三,艺术体验具体过程中主体与客体审美信息的沟通,也呈现流动的状态。审美信息,是建立在主体对客体审美质素的识别与创造的基础上,并与人类的活动图式有关的信息。信息的双向运行与交流,就是一种运动。理想的人类活动图式,是肯定着人的本质力量和丰富个性的活动结构,主体对这种活动图式中的信息加以体验与吸纳,并对大量信息予以沟通、聚合、遴选与类分,进而经过互化,使主体与客体都自然地改变原来的质素,按既定的方向,向着对方转化,从而生成一种新的质。这种信息的流动是隐形的,是在主体的审美意识活动中完成的。

流动就是变化,就是运动。运动能够使艺术体验呈现积极状

态,使创造活动充满活力和勃勃生机。运动能够使艺术家的才智和创造能力得到尽情发挥,催动艺术精灵的产生。成熟的艺术家大都有这样的经验,在创作时,应当尽力为自己造成一种环境和契机,使自己尽快进入艺术体验的最佳状态,从而驱动思维,激活想象,让灵感的电光石火闪烁得时间更长、光焰更亮,这样,才能使艺术意象在不可遏止的情感氛围中得以产生。

二、直觉与感悟

艺术体验呈现极强的直觉与感悟的特性。审美直觉,是西方近代以来美学界非常关注的课题,克罗齐、叔本华、柏格森等人都有较多的研究。克罗齐认为直觉即表现,即美,即艺术,把美和艺术看作是直觉的产物。对于艺术体验,当然不能完全看作是直觉,但体验确有很强的直觉性。如前所述,审美直觉有感性直觉和理性直觉之分,感性直觉是不经过理性的分析和判断,对客观物象的形、色、声等外在审美特点的反映与模写,只能产生初级的美感。理性直觉则是在已经具有一定的理性积淀、对事物的特性有所认知的前提下,对事物的美丑所作出的直觉反映。显然,艺术体验主要的是理性的直觉,亦即已经包含了一定社会与历史内涵,是一种渗透着理性的直觉。中国传统艺术理论中的"感悟",与直觉非常接近,是基于中国哲学理念的对艺术体验特性的阐释。"悟",原指对禅理的顿然感悟,在艺术美学中,是指主体创作兴会盎然、经体味而思绪的豁然敞亮,中国古典美学中通常称之为"妙悟"。直觉与感悟所关注的是事物的感性形式的存在,不依赖抽象概念,其成果也不以概念的方式来表述;直觉与感悟是迅捷的、直接的,基本不存在中介和阶段;直觉和感悟具有模糊性,"只可意会不可言传",人们难以用语言完全准确、清晰地表述其内涵。

在艺术体验中,直觉与感悟具有积极的意义。体验,本身就是人的意识深层的活动,是主体在潜意识甚至无意识状态下的行为。直觉和感悟是在大量理性和经验的积淀的基础上进行的具有一定意向性的活动,因而它既不是完全盲目的、无序的,也不是理性化的,对于推进艺术体验沿着既定的意向拓展,不仅是必需的,同时也是积极的。王国维曾说:"古今之成大事业、大学问者,必经过三种之境界:'昨夜西风凋碧树。独上高楼,望尽天涯路。'此第一境也。'衣带渐宽终不悔,为伊消得人憔悴。'此第二境也。'众里寻

他千百度,回头蓦见,那人正在,灯火阑珊处。'此第三境也。"[12] 王国维称之为的三个境界,实际也正是艺术家进行艺术体验的过程,前两个层次,是艺术体验的艰难历程和经验的积累,而第三个层次,正是艺术直觉与感悟的表征。

[12] 王国维:《人间词话》二六。

三、激情和愉悦

艺术主体的体验,一方面是对客体物象美感质素的体验,同时也是对特定情感的体验。情感将作为体验的原动力和精神内涵的组成部分贯穿于艺术体验的始终。在情感因素中,最为突出的是激情和愉悦之情,它们就蕴含在艺术情感之中。

激情是主体在将主客体审美质素相交互化的过程中情感动荡和激越的表现,而愉悦之情是具有和谐美感的情感因素的体现,二者是紧紧相连和难以分开的,有时也是界限不清的,它们都是艺术体验中审美快感的表现形式。审美快感与生理快感不同,生理快感是满足生理欲求之后获得的快感,在本质上是功利的。而审美快感虽然也要以生理快感为基础,但在本质上是为了满足人们的精神需求,是使人的心灵得到净化的高级情感。将一般生理快感混同于审美快感,是将人的情感降低到动物性的做法,是对艺术体验审美意义的消解。艺术体验中的主体情感活动是以主体对客观物象外在感性形式的感知为前提的。以物象的感性形式作为激发情感的动因,进而融入其他精神因素,实现"寓情于景""情景交融",是中国古代诗论和画论所积极倡导的。在艺术体验中,由于主体与客体各种因素所致,情感的表现状态和力度往往不同。激情一般是在体现了崇高和壮美的具有悲剧、正剧色彩的艺术作品中得到强化,愉悦之情则常常在体现了和谐美的富有喜剧色彩的艺术作品中得到渲染。事实上,除了激情和愉悦之情,在情感领域中还有其他一些情感因素,即使激情和愉悦之情,在不同的环境中也有不同的表现形式。因而可以说,艺术体验中的情感是极为丰

图29 贝奈戴托·克罗齐(意大利,1866—1952)

图30 王国维(中国,1877—1927)

富和多彩的,它在一定程度上影响着主体艺术体验的基本走向和意味。

情感是主体对客体及其审美关系的一种心理反应,激情或愉悦之情的生成都是在体验中不自觉地、油然而生的,具有很强的直观性或直觉性。随着体验的深化或环境的变化,情感质素也随之变化,或力度增强,走向激情;或力度平缓,呈现为愉悦、快适之感。不论何种情感,均要与特有的客观情境相吻合、相适应。《文心雕龙》云"登山则情满于山,观海则意溢于海",就是指主体的情和意是与客观物象相互交融与互化的结晶。

四、创造和超越

创造与超越,是艺术体验又一个重要特征。将创造与艺术联系在一起,是指人们在艺术实践中创制前所未有的审美意象、形象或意境的能力。创造也可理解为艺术生产的动态过程。创造就是超越,没有超越就谈不上创造。因而创造与超越实质上是一体的。艺术的价值主要在于审美创造的超越,艺术体验的生命也在于超越。

其创造和超越,主要表现在几个方面:

其一,在体验中做到对现实世界事物本质的集中、凝聚与深拓。现实世界事物表层的状态与意义是不难体察的,但要做到对客体世界本质的审美把握,则要求主体以艰辛的探索和成熟的审美意识,透过现象的表层,发现那些潜隐在事物深层的本质特征,并将其予以集中与整合,直至领悟和揭示其最具本质性的意义,这便是超越。

其二,在体验中实现对人生真谛的体悟和对生命意义的追问。作为人的生命活动的重要形式,艺术的体验过程实质上就是对生命的体悟,主体在这一过程中,通过对生命存在方式、生命力量的表现形式,以及生命价值等方面的探寻,逐步逼近对生命本体奥秘的揭示和对理想的生命形式的构建,以达到自身生命的完善和生命质量的提高。

其三,在体验中使审美物象的艺术感染力获得强化。审美物象,可以是审美对象,也可以是艺术作品。它们都是在主客体的互化运动中物我合一、形神合一、情理合一的结果,因而可以产生强烈的艺术感染力。特别是经过主体刻骨铭心的心灵体验和披肝沥

图31 鲁本斯:《阿玛戎之战》(德国,1617—1618)

胆的人生哲思,从而使其作品的艺术感染力更强,已经超越了物象本身,它不是存在于物质载体之中,而是溢出物质或形式,营造出更为高远和深邃的境界。老子所云"大音希声、大象无形"[13],指的就是这种境界。所谓"超以象外,得其环中"[14],也是指"神"对于"形"的超越。作品中强烈的艺术感染力,正是源于"神"的无穷韵味和魅力。

[13] 老子:《老子》,第四十一章。

[14] 司空图:《诗品二十四则》。

第五节 艺术体验的本体性构成

艺术体验作为人的审美意识的活动,具有很强的本体性意义。在主体体验的深层,涌动着由"情""理""气"等基本元素结构而成的综合体,它既是体验得以生成和运行的动力源,也是主体体验效应的基本表征。"情""理""气"既有各自的独特功能,又是一个不可分割的整体,其功能只有在综合的状态下方能发挥最佳效应。

一、"情"

情即人的情感因素,艺术活动中的情感是审美的情感,

而不能是普通生活中的情感。普通生活中的情感可能也很强烈、很突出、很感人,但它未必是艺术中可以适用的。生活中的情感只有经过主体的陶冶、提升,渗入审美质素,才有可能成为艺术创造中的情感。

情感在艺术创作中如此重要,以致于许多人将情感的表现视作艺术的本质。在艺术活动中,其一,情感是作为主体萌发创作动因的元素出现的。在此,情感是诱发主体动机产生的触媒,正是由于主体面对客体对象,情有所动,方能生出以艺术形式表现情思的欲望。其二,情感是主体进入艺术体验的动力。在整个体验过程中,情感像燃烧的烈焰,持续地、源源不绝地为主体提供艺术体验及想象所需要的动力,情感的底火一旦熄灭,体验也就失去激情而走向枯竭。其三,情感在艺术体验中是凝固剂,它能将主体的心理状态加以调适,对有助于主体体验的因素予以凝结,而对无助于体验的因素则予排除,使主体的体验过程更加集中、凝聚和富有特点。其四,情感是艺术体验效应的表征。主体体验的直接效应,是通过主客体审美信息的互通互融,实现审美意象的生成,而在意象之中,已经内蕴了主体的情感因素,表现出特有的情感力度、强度和色彩感。

情感的作用并未止于主体的体验阶段,它将继续前行,推动着主体的创造朝着既定的目标发展,直至实现艺术意象的物态化,将情感凝定于作品的形象或意境,使之充盈着鲜活的和生机勃勃的气象。

二、"理"

与情感直接相互作用的是理念。尽管体验活动的表层是情感的氤氲,但主体的艺术体验不可没有理性或理念。理念是艺术家世界观、宇宙观的体现,是主体对自然、社会、人生的理性认识。艺术家的任何创作动机的出现,都不是无缘无故的,都是基于主体对某种客体的感受而生成的,其间既有感性的和情感的因素,同时也有理性的思考。

理念在主体体验过程中的作用有以下的特点。其一,理念是主体产生创作动机的因素之一。当主体面对客体对象,并以自身的审美意识与客体的审美信息发生交融与化合时,主体的审美意识既包含着审美情感,同时也包含着审美认识,即理念。审美动

图32 苏州园林:《网师园》(中国)

机的发生是审美情感与审美认识共同作用的结果。其二,理念在体验过程中是必要的规范、制约和导向。在一般情况下,主体的理性因素并不浮在表层,而是沉积于主体意识的深层,因而不论是体验的初始,还是艺术意象的生成及其物化,主体的理念都是在深层对其体验的全过程予以规范和制导,它一方面规范着体验的基调,另一方面制导着体验的方向。其三,主体艺术体验的结果和效应并不明晰地体现理念,而是将理性或理念的因素潜沉在艺术意象之中。艺术意象作为意与象的结合,其意的部分已经包含了主体审美认识的成分,只不过它是融化在艺术意象之中的。即使在艺术意象的物态化表现中,理念的因素仍旧潜隐在形象和意境的深层,而不是使理念浮出水面,直露地加以表现。

三、"气"

作为艺术体验的本体性构成,气是一种更深层的因素,是在情与理的基础上的深化。关于气,是一个中国哲学史上贯穿始终、内涵十分丰富的范畴,同时也是一个多义性的范畴。哲学上的气范畴,是中国古代"天人合一"的大宇宙生命意识的表现,是中国古人对于宇宙和生命本体的基本认识。以生生不息的气或元气来阐释世界,就构成了中国古代独具特色的哲学意识。在这种哲学意识引导下,便逐渐形成人们理解和阐释万物的思维模式。当气范畴自由地进入审美领域,就使中国传统审美心理结构的深层充盈着气,气的作用几乎贯穿于艺术活动的全过程,而在人们的艺术体验的环节,更是起到至关重要的作用,成

为一种本体性因素。

 首先，气是对审美主体生命力与创造力的本源的概括。中国古人常用气来表达人的精神状态和整体特点，认为人身之气与自然之气都是自然元气的表现，对审美主体之气作出多层次的表述，并认定气对于创作的重要作用。所谓神气、精气、逸气、清刚之气、浩然之气等，均是指审美主体的内在之气。主体之气，既指其先天气质，又指其后天形成的个性，如道德、人品、修养等，实质上涵盖了艺术主体全部的生理、心理和精神因素，其中包括情、志、意、德、才、胆、识等。艺术家正是通过将自身之气与客体世界之气的贯通，从而获得对主体与客体世界把握的自由，达到庄子所说的"听之以气"的境界。其间，我们似乎感觉到这种主体之气与马克思讲到的"人的本质力量"之间的某些类同之处，二者都是对人的智慧、力量和精神气质的本质概括。艺术家凭借自身之气，可以与宇宙精神相接，将自然、社会与人生尽揽胸中，并在心灵与世界的神妙和奇特的化合中，生成对世界的崭新领悟。

 其次，气是艺术意象及作品生命力的源泉。在艺术体验直接生成的艺术意象及其物态化形象中，气更是作为其生命力的本原，支撑起意象或形象的全部神韵。中国古人十分重视气在作品中的作用，所谓"文以气为主"（曹丕）、"气韵生动"（谢赫）、"情与气偕"（刘勰）等，都将气的作用置于本体的角度予以强调。人们对艺术作品的品评，也多用气来表述，如气势、气脉、气象、骨气、豪气、雅气、仙气、道气、悲怆气、古拙气、脂粉气、盖世气、阳刚之气、阴柔之气等。意象及形象之气，实质是主体之气对作品的灌注，作品之气归根结底是主体精神的充盈和外化。气在作品之中，是使意象及形象得以丰满、充实和鲜活的源泉，是立体地萦徊于作品中的生命线。

 气范畴，是中国古人宇宙观的体现，它与当代人们的审美思维如何对接与贯通，尚需人们作出更深入的研究。

第五章　艺术意象与审美情境

当我们在艺术创造本体的研究上继续深拓时,就会进而看到,艺术创造的目标,还在于艺术成果的出现。对于艺术创造的成果,以往人们通常认作艺术形象,其实,依据艺术品类的不同,其最终艺术成果的形式也有所不同。应当说,艺术成果是分别以艺术形象、艺术情境或艺术意境出现的,而这几种形式,又都与艺术意象有着密切的联系。可以说,艺术意象是艺术成果构成的最初始的和最基本的单位,或构成形式。

第一节　艺术意象的美学内涵

艺术意象是中国古典美学中的一个非常重要的概念和范畴。早在《易传》《庄子》中,就有了关于意和象的论述。《易传·系辞》中云:"圣人立象以尽意。"在这里,立象,是指对感性形象的表现,运用形象,有助于表达主体的情感与思想。庄子云:"荃者所以在鱼,得鱼而忘荃;蹄者所以在兔,得兔而忘蹄;言者所以在意,得意而忘言"[1]。所谓"得意忘言",是指可以内心意会。魏晋南北朝时期玄学家王弼将其发展为"得意忘象"。王弼讲道:"夫象者,出意者也;言者,明象者也。尽意莫若象,尽象莫若言。言生于象,故可寻言以观象;象生于意,故可寻象以观意。意以象尽,象以

[1] 庄子:《庄子·外物》。

言著。故言者所以明象,得象而忘言;象者所以存意,得意而忘象。"[2] 其间,王弼对于"意"与"象"和"言"的关系予以阐发,表明意要靠象和言来传达,象与言是为达意而存在,是达到意的必要手段,这对于人们理解审美活动中的意与象有一定的启发。

如果说以上的论述还属于哲学的范畴,到了刘勰,则进入了审美和艺术的领域。刘勰在《文心雕龙·神思》篇中讲到:"独照之匠,窥意象而运斤;此盖驭文之首术,谋篇之大端。"[3] 此间的意象,已经表述为审美主体之心意与客体物象的交融与合一,与当代人们的理解基本吻合。与"得意忘象"说着重强调意和象的差异所不同的是,刘勰在承认二者存在差异的同时,突出强调了"意"与"象"的融合。

唐代王昌龄云:"久用精思,未契意象,力疲智竭,放安神思,心偶照境,率然而生。"[4] 意即意象在心智不畅之时未必能够得到,只有促动神思的勃发,方能生成。司空图讲道"意象欲出,造化已奇"[5],是指意象的形成可使世间出现奇特的景观。

宋郭若虚评价张璪的作品"尤于画松,特出意象"[6]。范晞文的"景无情不发,情无景不生"[7] 与姜夔的"意中有景,景中有意"[8],都将客观物象与情、意的互通互融的关系作了阐释。

到了明代,王廷相对诗歌的意象美作出了深刻的阐述,他认为:"夫诗贵意象透莹,不喜事实粘着,古谓水中之月,镜中之影,难以实求是也。"当他分析了诸多诗歌和诗人对意象的追求之后又指出:"言征实则寡余味也,情直致而难动物也。故示以意象,使人思而咀之,感而契之,邈哉深矣,此诗之大致也。"[9] 王廷相对意象的理解与刘勰不同,刘勰认为意象是属于构思过程之中的产物,重心在于意,而王廷相则认为意象体现于艺术作品之中,是寓于形象之中的。

明清两代,意象范畴愈来愈受到重视,人们在论诗以及论述其他艺术品类时常常以意象为尺度,由此而深入阐发对艺术美本质的认识及其探求。李东阳称赞韩愈的"雪"诗"意象超脱,直到人不能道处耳"[10];何景明论诗时说"夫意、象应曰合,意、象乖曰离,是故乾坤之卦,体天地之撰,

[2] 王弼:《周易略例·明象》。

[3] 刘勰:《文心雕龙·神思》。

[4] 王昌龄:《诗格》。

[5] 司空图:《诗品·缜密》。

[6] 郭若虚:《图画见闻志》。

[7] 范晞文:《对床夜语》卷二。

[8] 姜夔:《白石道人诗说》。

[9] 王廷相:《王氏家藏集》卷二十八。

[10] 李东阳:《麓堂诗话》。

图33 董其昌:《秋兴八景图》(明)

意象尽矣"[11];胡应麟云"古诗之妙,专求意象"[12];清潘德舆曰"用前人成句入诗词者极多,然必另有意象,以点化之"[13]。

显然,意象范畴在中国古代美学理论中占有十分重要的地位。这一方面是中华民族在生生不息的社会实践和审美活动中特有的产物,体现了我们民族独特的审美理想和艺术风格,另一方面也是中国古代哲学,特别是天人合一的哲学精神对艺术活动的渗透与影响。

意象范畴在西方艺术美学理论中也占有重要的地位,但成熟较晚。康德曾深刻地探讨了意象的特征,指出:"我所说的审美的意象是指想象力所形成的一种形象显现,它能引人想到很多的东西,却又不可能由任何明确的思想或概念把它充分表达出来,因此也没有语言能完全适合它,把它变成可以理解的。"[14]

在克罗齐的直觉理论中,意象性被认为是审美直觉的本质特征之一,认为"意象性这个特征把直觉和概念区别开来,把艺术和哲学、历史区别开来"。"艺术是直觉中的情感与意象的真正审美的先验综合,对此可以重复一句:没有意象的情感是盲目的情感,没有情感的意象是空洞的意象。"[15]到了20世纪的第二个十年,英国和美国出现了意象派诗歌这一现代诗歌流派,是英美现代诗歌的开端,他们的主张被称为"意象主义"。该流派的重要代表人物美国诗人艾兹拉·庞德认为,意象派创作应直接表现主客体事

[11] 何景明:《与李空同论诗书》。

[12] 胡应麟:《诗薮》。

[13] 潘德舆:《养一斋诗话》。

[14] 转引自朱光潜:《西方美学史》(下册),人民文学出版社1979年版,第399页。

[15] 克罗齐:《美学原理·美学纲要》,外国文学出版社1983年版,第216、233页。

[16] 荣格：《西方心理学家文选》，人民教育出版社1983年版，第410页。

[17] 荣格：《心理学与文学》，三联书店1987年版，第121页。

[18] 荣格：《心理学与文学》，三联书店1987年版，第122页。

[19] 苏珊·朗格：《艺术问题》，中国社会科学出版社1983年版，第126页。

物，绝对不使用任何无益于表现的词，按照富于音乐性的短语的节奏，而不按照节拍器的节奏写诗。他特别反对在诗歌中使用任何抽象词。他对意象的注释是"在一瞬间显现的理性和感情的复合体"，认为诗歌创作是"一种意象被重叠在另一意象之上"，从而形成"语言力量极大值点"的综合体。他还于1915年将中国古代李白、王维的诗歌翻译出版，认为中国古典诗歌是意象创造的范例。意象派诗歌不仅在西方有较大的影响，而且对中国"五四"前后新诗的发展有一定的促进作用。意象主义也传到十月革命后的苏联，叶赛宁等一批诗人和画家曾经成立意象主义团体，发表宣言，出版杂志和诗集，在二十年代颇有影响。

在荣格的"原始意象"的理论中，原始意象就是集体无意识的历史积淀的产物，是"人类表象的潜能"[16]，他认为，"每一个原始意象中都有着人类精神和人类命运的一块碎片"[17]，真正的艺术来自心理深层的"原始体验""从无意识中复活原始意象"[18]，这显然是一种假设和推测，有一定的神秘性，但却为很多艺术家和艺术理论家所认同。

苏珊·朗格对意象理论的研究更为深入。她在其符号主义美学著作《情感与形式》（1953）一书中就曾多次谈到意象的问题，而在1957年出版的《艺术问题》中进一步对意象作了全面的分析。她说："在'想象'这一字眼中，包含着一个打开新世界的钥匙——意象。"[19] 她将艺术意象与艺术符号相联结，认为："艺术中使用的符号是一种暗喻，一种包含着公开的和隐藏的真实意义的形象；而艺术符号却是一种终极的意象——一种非理性的和不可用言语表达的意象，一种诉诸于直接的知觉的意象，一种充满了情感、生命和富有个性的意象，一种诉诸于感受的活的东

图34 克里姆特：《女人的三个阶段》（奥地利,1905）

西。因此它也是理性认识的发源地。"[20]这就清晰地阐明了艺术意象的深层涵义。

我国和西方关于意象的理论虽有差异,但在本质上则是基本一致的。特别是庞德倡导的意象主义诗歌运动,便受到中国传统意象理论和诗词创作的启示,这有助于中西意象理论的沟通和交融。不论是从我国的传统美学理论,还是从西方美学理论中,均可明晰地看出,艺术意象是艺术想象的成果,是艺术主体情感世界孕育的结晶,它源于艺术家独特的审美观照;艺术意象有时是指尚未实现物态化的内在的审美心象,有时也指氤氲于物态化的艺术建构中的美的意味。由此,我们便可以得出这样的认识,艺术意象,是艺术主体的审美认知和审美情愫与客体物象实现化合的心理形态,同时也氤氲于这种心理形态的物态化表现之中。艺术意象是主体艺术思维及其情感活动的结果,是凝结了主体生命意识和审美理想的感性显现。

[20] 苏珊·朗格:《艺术问题》,中国社会科学出版社1983年版,第134页。

第二节 艺术意象的生成和延展

意象并非只在艺术活动中才存在,而是存在于一切具有创造性的实践活动之中。诸如生产实践、科学实验等活动,均存在大量意象活动的现象。但存在于非艺术活动中的意象活动,与艺术活动中的意象既有着类同的一面,又有着明显的区别。它们在意象的孕生、意象的拓展、意象的叠合等方面,均有着明显的差异。

在主体的心理运行中,从感知、表象,到想象,意象便孕生于想象的过程中。意象既是主体对客体物象的客观反映,同时也是主体主观情思和意念的注入。

意象的生成,要依据不同的物质媒介材料,同时凭借该物质媒介材料的内在质素和美感信息,以此为中介,将主体的精神与意念与客体的审美信息和质素互融、化合,以形成意象的胚芽,使之在其间孕生。

艺术意象的孕生和不断拓展,表现为特有的运行模式。

最初,在一定的客观条件和契机得以形成之时,艺术主体基于自身的审美素质和审美能力(包括审美观察能力、审美感觉能力、审美悟性等),在与客体的初步碰撞和相交中产生一定的审美需要,并依据自身所熟悉的艺术创造形式,及其赖以承载的物质媒介的基本特性,在初步的主客体双向运动中,通过不断的孕育和交合,终于在主体的心理流程中,由审美感觉到审美知觉,再到审美表象,这一表象,已经是蕴含了主体的审美认知和情思的、融入了客体美感信息的且富有鲜活的生命意味的审美表象,可以说,这便是艺术意象的胚芽。也有论者认为,审美表象的形成,便是意象,而在我们看来,它还只是一种初级的意象,或者称之为"单一意象"。单一意象的出现,是进入艺术创造氛围的良好开端,是艺术家得以自由创造、驰骋于艺术广阔时空的基点。但单一意象毕竟呈现为初级的、简单的和孤立的状态。在一般形式较为简单的艺术种类或形式中,如一首小诗、一曲短歌等,单一意象有时可以直接在艺术形式中发挥作用,成为最为初级的艺术形象的基本内涵。

接着,在主体审美认知与情思的促动下,艺术意象继续着自身的运动和发展。

事实表明,在更多的艺术创造中,单一意象显然是不足道的,它不能产生更为丰富的意蕴,难以促成厚重与丰满的艺术形象。因而,在意象的自身运动中,随着众多的单一意象得以生成,在这些单一意象之间,又会依据主体的意念和美感的基本趋向,产生有机的互相融合与渗透、化合等现象,并且在这一运动中获得新质,化合为新的意象,使这一意象显现出更为复杂和更为丰厚的特点,对此,我们称之为"复合意象"。由单一意象向复合意象的提升,需要通过各种方式,比如交融、联接、叠加、渗透、取舍等,使更多的单一意象发展成为复合意象。在由单一意象提升为复合意象的过程中,并非所有的单一意象均可以同步地走向复合意象,即使可以走向复合意象,也不是等距离的提升,有的单一意象可以成为一般的复合意象,有的则可以成为较为复杂的复合意象,其间,复合意象复杂与丰厚的程度如何,取决于该单一意象在走向复合意象的过程中经历的交融、互渗、叠合与联接的频率和范围如何。因而,复合意象,已经不再是主体审美意识与客体物象审美信息的简单化合,而是在这一化合的基础上的深化与提升。

当复合意象发展到特别复杂和厚重的时候,这一意象已经很

第五章　艺术意象与审美情境　107

图35　拉斐尔:《雅典学院》(意大利,1510—1511)

难用一般的复合意象所解释和涵盖,它势必要继续前行,直至走向意象体系。意象体系需要由内涵更为丰富、构建更为复杂的意象群来构成,它体现出艺术创造主体复杂的心理流程和复杂的思维活动。综观意象运动的整个流程,可以看到,并非所有的单一意象都可以导向复合意象,其间必然有更多的单一意象遭受耗损,同样,也并非所有的复合意象可以导向意象体系,有的复合意象可以以独立的形态作用于艺术形象的形成,有的复合意象则会遭受耗损。不断有一些旧的意象消隐和淘汰,也不断有新的意象生成和发展,这才构成意象运动错综复杂、蔚为大观的奇妙景象。从单一意象到复合意象,再到意象体系,既要经历复杂的心理运动的流程,又显示出积极的思维模式。在不同的艺术创作中,其意象的形态及容量也是不同的,在比较单一和简约的艺术作品中,其意象一般也呈现出比较简约的状态,而在比较厚重和复杂的艺术作品中,其意象活动也往往呈现出比较复杂的状态,常常要由众多的或单一或复合的意象构成,而且会形成意象层层叠加、错落有致、疏密相间的现象,以致形成丰富的、构建极为复杂的意象体系。因此,再由复合意象到意象体系,更显现出意象活动的丰富性和复杂性。

有论者认为,从复合意象或意象体系均可以导向意境。本书

认为,意境一般是在体现于物态化的亦即艺术作品中的意象之中的,这是因为,意境是一种更高层次的、形而上的艺术现象,它一般很难产生于艺术创造主体的头脑和心理之中。有关意境的特性,我们将于以后专论。

艺术意象的生成和创造的过程,是人的大脑高度兴奋、思维十分活跃的流程。艺术意象的生成不能离开人的思维活动,只是这种思维不同于一般的逻辑思维,而是呈现为一种特殊的和复杂的状态,可以说,这是一种意象思维。所谓意象思维,是指以意象为基本材料,并以意象创造为基本目标的思维活动。如果说,艺术思维是一个丰富的和多元的思维形态,那么,意象思维则应该是艺术思维的一个重要的组成部分。

意象思维是一个不断将单一意象导向复合意象,继而导向意象体系的过程。在这一整个思维流程中,呈现出几个突出的特点。

第一,意象作为思维的基本材料,存在和活跃于思维活动的始终。

第二,意象思维不以一定的概念为基点,同时,也不以概念的分析、综合、归纳、演绎为基本过程,而是以主体对客体物象的感知为起点,以对审美表象的感悟、联想、想象为基本过程,鲜活的意象正是产生于以审美想象为主体的过程之中。

第三,意象思维作为思维活动的一种类型和方式,既具有一般思维的普遍规律,同时也具有自身独特的特征。

第四,在意象思维的过程中,情感的作用是举足轻重的。一方面,情感是意象构成的重要质素,作为主体的意念或意趣,审美情感是不可或缺的,它是构成主体意念或意趣的重要组成部分。没有审美情感的"意",是不完整和不健全的"意",它不可能导向艺术创造。另一方面,情感特别是审美情感,又是意象思维最为重要的内驱力。作为思维的完整流程,不可缺少多方面的原驱力,而情感正是多种驱力中最为深层的和贯穿思维始终的一种内驱力,它一则以其动力作用,驱动着意象思维活动的持续进行,同时又以特定的情感模式,影响和规范着意象思维运动的基本形态和情感取向。

意象运动的形式,呈现为复杂的和缤纷的状态。在意象思维的整体流程中,意象的运动呈现出各种不同向量和向度的运动模式,它是艺术主体高峰体验和创造性思维活动的表现。其主要的

图36 普桑:
《阿尔卡迪亚的
牧羊人》(法国,
1630—1640)

运行方式有如下几个方面。

其一,叠加。即,单一意象或复合意象之间的重合与相叠。在一般的意象运动的过程中,单一意象显得单薄和浮泛,不足以表现独特和富有美感的人生、社会、自然及人的精神,而将那些近似的意象加以叠合,便可以使之得到充实和完善,其意象便不再是原来意义上的意象,同样也不等于类似的意义上的简单相加,而是已经形成一个新的意象,而且这一意象已经具有了自身的独立性和实在性。

其二,联接。即,单一意象或复合意象之间的相连。在单一意象之间或复合意象之间,甚或单一意象与复合意象之间,均存在着相互联接的可能。这也是当原来的意象仍不足以表现主体的意念和情思时,如果将某些在一定意义上接近的意象加以联接,当会丰富这一意象,使之向着意象群或意象体系发展。不同质的意象可以联接,关键在于这些意象虽然在质上不同,但由于它们在其他某些具体特征,以及这些意象所处的环境及氛围等方面有一定的相近或相邻之处,因而也存在可以相互联结的可能。

其三,互渗、互融与化合。即,单一意象或复合意象之间相互渗透与融合。如果说,上述两个方面还是属于意象的"物理"性或者量的变化的话,那么,互渗与互融则应属于"化学"性的亦即质

的变化。但即使属于质的变化,也很难完全改变原来意象的特质,只是在这种化合的过程中使某些方面的特征得以改变,而在另一些方面,仍会保留着原有的特征。意象之间的互渗与互融,是一种更高层次的意象运动,是创造新的意象的必经之路,叠加和联接均不能代替意象的互渗和互融。

第三节　艺术意象的形态和类型

　　艺术意象的基本形态和类型,是指我们在对意象的认知过程中,可以把握到的范围和类别。从整体来看,可以将意象大致分为三个方面,即艺术创造的主体意象、物态化意象、接受者的再生意象。

　　艺术创造的主体意象,是指艺术创造主体在艺术创作的过程中所产生的意象。这种意象,生成于艺术家的意象思维的运行之中,属于主体头脑中的精神现象或意象思维的产物。该意象的生成,不论是单一意象,还是意象群或意象体系,均以几个方面的迹象为突出特征。其一,该意象在主体头脑中已经虚化地承载于特定艺术形式的物质媒体了,也就是说,艺术家在进行意象思维时,不可不时时考虑到负载该意象的物质性因素;其二,该意象具有明显的审美指向性,亦即它已经染上了主体的审美意趣和审美理想,并按照主体的意向朝着既定的方向行进;其三,该意象已经具有了鲜明的情感特征,并依据一定的情感态势影响和规范着意象的整体美感取向。

　　物态化意象,是指氤氲在艺术作品或艺术形象中的意象。这种意象,显然是创造主体意象的物态化结果,是艺术家将自己头脑中生成的意象外化为艺术形象之后,潜隐在形象本体中的意象。这种意象当然是主体意象的延展,但并非是主体意象的翻版。事实上,当主体意象通过物化形式凝结于形象之中时,不可能是原来意象的复制,作为一种主体头脑中的意象,其包孕的审美信息在通过物化手段、以物质媒介的形式展现出来时,其审美信息不可避免地要有不同程度的耗损和改变,而当艺术形象得以形成之时,其内蕴的艺术意象势必会发生这样或那样的变化,因而,物态化的意象

尽管在其本质上应与主体意象保持对应和一致,但其意象特质的变异也是非常正常的。

接受者的再生意象,则是指在艺术欣赏者接受艺术形象时所生成的意象。这一意象,是基于接受者既有的审美能力和欣赏水平而出现的,它当然也是前者意象的延展,在其本质特征和表现形态上应具有一致或近似的特性,但由于接受者不同的审美趣味、知识结构和审美心境,其再生意象的生成也不会是主体意象和物态化意象的复制,而势必具有了接受主体自身的某些特质。更加之接受主体往往在接受过程中还要进行再创造,亦即对艺术意象按照自己的意趣和理想予以加工和演绎,从而使之具有了强烈的接受者的主体色彩。

艺术意象的基本形态或类型,如果从主体体验的角度看,主要有视觉意象、听觉意象和联觉意象(或曰通感意象),其他还可以有触觉意象等,但不是艺术创造中的主要使命。

艺术意象的这一规定性,主要是依据艺术创造主体所赖以创造形象的物质性媒体的特质所形成的。艺术家擅长于使用某种艺术形式来创造艺术形象,这主要是由于其在驾驭某种艺术形式或物质媒介方面有特殊的能力,同时也与创造主体认为某种形式更有利于表现某种意象有关。同是创造意象,因为所使用的物质媒介和艺术形式不同,会使审美意象产生极大的不同。在某些特质上相同或相近的艺术形式,其艺术意象也势必比较接近,反之,艺术意象就会产生很大的差异。这种现象,在以往的意象理论研究中往往受到忽视,这是因为以往人们一般是以文学意象的研究为中心的,而我们认为,仅仅注重文学意象的特点是不够的,它很难代替其他艺术形式或门类的意象特点,其他艺术由于其符号体系、形象模式等方面的差异,也就必然带来意象体系的重大差异,只有从意象的生成中便开始区分开来,才能将各艺术形式的不同予以有效的阐释。

视觉意象,主要存在于以造型为主要形式和手段的艺术创造思维活动中,诸如绘画、雕塑、书法、工艺与设计、建筑等艺术形式,都应以视觉意象的生成为最基本的和初始的特征。造型艺术家以自己对客观物象特有的关注方式来感知世界,特别是对色彩、线条、形状等可视因素具有很强的感知能力,他们对世界的审美观照,正是以对各种物象的可视的美感因素的审视和创造更具美感

的意象和形象体系为主要方式的。因而,当他们产生审美欲望及艺术创造动机之后,势必以自身对客观物象的可视性因素的敏感、兴趣和技艺,对客体的可视性因素予以关注,并将客体的可视性审美信息与主体的审美经验、意念和情趣相互交融与化合,以生成一种新的质,这便是承载于一定的虚拟的物质媒体之上的可视性意象,亦即视觉意象。承载于媒体的视觉意象具有一定的具象性、可视性特点。在主体的意识中,这种意象始终是动态地存在于艺术思维或想象之中的,它既是一种虚幻的可视性物象,又是一种意念和意趣的呈现。

听觉意象,主要存在于音乐的艺术创造思维活动之中。作为听觉艺术的音乐,其意象的阐释更为复杂,它不像视觉艺术那样可以使意象承载于一种想象中的物质性的媒体,并虚化地呈现于主体的头脑之中,而是要以乐音特有的形式感和由乐音的有机组合,幻化而成的变幻无穷的旋律、节奏等,而意象也就自然地生成于旋律、节奏等形式因素之中,它是附着于诸多形式因素,并与其形式因素共生共长的,伴随乐音形式的完善,自然地出现一个意象群或意象体系。事实上,音乐的各形式因素在本质上也是物质的,离开了物质性的介质,亦即依赖各种物质性媒介或手段对乐音形式的表现,其形式因素也将不复存在。由此,可以将这种意象介定为听觉意象。由于听觉意象附着于以乐音为基础的形式因素,因而这种意象便始终以乐音形式为基点,并环绕着乐音形式而不断叠合、联接和交融。与视觉意象比较,听觉意象更具有模糊性、或然性和情感性,可以说,它也是一种情感性意象。

通感意象,或称联觉意象,是指以通感为基础而生成的意象。通感是指在感知物象和意象形成过程中各种感觉的相互渗透和互化,即包括视觉、听觉、触觉、味觉等在内的各种感觉的交融,因而也称联觉。由通感而生成的意象,系由各种感觉共生而成,与各种感觉均有程度不同的联系。在艺术创造和思维活动中,主体产生通感是常有的心理现象,即使在造型艺术的创造或音乐创作中,有时也不仅仅是单纯地产生视觉意象或听觉意象,而不时会有通感的现象发生。这表明,各类艺术创造在其心理状态和思维形式上是有许多共同之处的,同时,由各种感觉的集合体而派生出的意象,不仅是可能的,而且具有更为复杂的形态和更为丰富的内涵。人们在从事文学、戏剧和影视的创作活动中,其意象的生成,正是

依赖于多种感觉主要是视觉和听觉的综合,其意象的性质当然应是通感意象。通感意象呈现出复杂的状态,特别是文学意象,其赖以附着的物质性媒体是承载着语言的文字性符号,它与其他艺术的显现性符号显然不同,是一种论述性符号(当然,某些文字也可以是具象性符号),因而它与物质性媒介的联结更为间接,是以文字符号体系作为表现整体物质世界基本手段的。也正是由此,文学家对意象的创造,是在一个想象的空间对整体物质世界的把握。

图37 傅抱石:《月落乌啼霜满天》(中国,1960)

艺术意象的基本形态或类型,从其呈现的状态看,又可分为情态性意象和义理性意象。无论何种意象的基本构成,都应是主体心中的"意"与客体的"象"的结合,或者说,正是由于主体心理的审美意识与客体物象所蕴含的美感信息的互动、契合,才可以将本质相异的两类事物形成"同构",而意象正是互动、契合或同构的结果。"意"和"象"在意象的形成中都是不可或缺的,只是在不同形态的意象中,有时可以突出"意",有时则可以以"象"为重心。

进而我们还会发现,艺术家心中的"意",其实质是艺术家审美认识和审美情感的统一。审美认识,是艺术家对自然、社会和人生在审美层面上的认知和偏于理性的把握。这种认识,不同于哲学和社会科学意义上的认识,因为它是审美的,其认知的过程应有美感的和情感的因素渗入,是审美的感性认识和理性认识的统一。审美情感,是艺术家在对现实生活予以审美观照的基础上所生成的情感。这种情感,也不同于一般生活中的情感,生活中的情感可能是强烈的,但未必是富有美感的,只有对生活中情感予以艺术的提炼和处理,才可能上升为审美情感。审美认识和审美情感在意象的创造中都是十分必要的,但由于作品特点的不同,有时可以突出审美认识,有时则可以突出审美

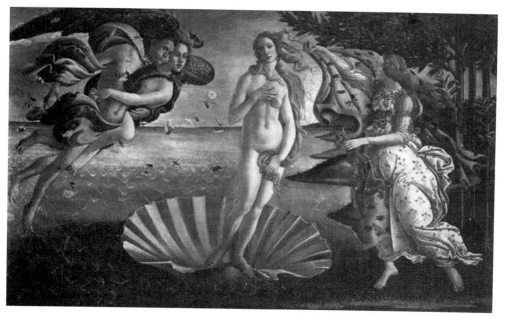

图38 波提切利:《维纳斯的诞生》(意大利,1485)

情感。

情态性意象,主要出现在表现性、象征性较强的艺术作品中。这种意象的构成,不以清晰、准确地再现客体物象为目的,而以渲染和表现主体的情感为主旨,因而在这类意象中,一方面,"意"往往大于"象",另一方面,在主体的"意"中,又往往侧重于审美情感。在这样的意象创造中,艺术家一般非常重视主体情思与客体物象的契合,又时常将重心侧于主体情思一方,努力从深层开掘情感和情愫的个性化特色,以及对时代和社会心理的广延和辐射,而对"象"的逼真性、客观性以及理性内涵则不甚在意,或者正是对其朦胧性和不确定性颇感兴趣,使之恰好与主体情思的氛围与情感状态相吻合。情态性意象在音乐艺术中表现得最为突出,它甚至有时将客体的"象"忽略不计,似乎完全是情感的流淌和宣泄,但是"象"的因素还是有的,只是主体更多地将其潜隐在心理深层,甚至连主体本人也似乎觉察不到。而在舞蹈艺术中,主体的情感以其形体的展示为载体,虚拟化的形体显然是从属于情感要求的。中国画艺术的意象也是典型的情态性意象,画家并不强调笔下山水或花鸟特别的形似,而常常以其传神或曰情感丰富为其追求的目标。有时对客观环境

的描绘也非常自由,不受现实环境、四季节令等方面的限制,潜心于对其情感和韵味的渲染。诗词中情态性意象的表现是不言而喻的。即使在那些再现性较强的作品中,也不乏情态性意象的出现,主体在作品中对诗化或散文化特色的追求,正是对情态性意象的创造。

　　义理性意象,则大都集中在那些再现性比较突出的艺术作品中。这类意象的构成,一般比较注重对客体物象的真实再现,以及对自然和社会情境的客观反映,因此在这类意象中,往往"象"大于"意",比如文学、戏剧、影视均如此,但有时"意"也可以大于"象",最为典型的是那些象征性和观念性的艺术作品。同时,在义理性意象的创造中,主体一般要偏重于审美认识,而将审美情感置于其次。或者说,艺术家对这类意象的创造,存在两种不同的情况,一种是那些再现性较强的艺术作品,由于强调客观物象的真实,因而在艺术家创作心理中既注重物象的具象性特色,又要对其注入较多的理性因素,使其承载了更多的社会和历史的内涵,其意象显然是义理性的;另一种情况是,在那些象征性和观念性很强的艺术品中,其意象一方面是偏于抽象而远离具象的,同时主体又通过那些抽象的形式努力表现自己内心的深层思考,赋予形式更多的理念性特色,因而这种意象也应是义理性的。这种情况在美术中比较突出。无论是哪一种义理性意象,主体虽然侧重于审美认识,但都不可能完全排斥审美情感,而是往往将情感色彩潜隐在意象之中,含蓄地加以表达。在那些综合性的具有较大容量的艺术创作中,艺术家通常既注重创造义理性意象,同时也适时地创造出一些情态性意象,使这两种形态的意象在作品中既互通互融,又交替或交叉出现。这样,就会极大地丰富作品的审美内涵和信息容量,提高作品的审美品位。

第四节　艺术意象的基本特征

　　艺术意象的特征,集中地表现出艺术创造的审美关系和丰富的美感价值,其中最突出地表现为意象的审美性、情感性、哲理性、象征性和多义性。

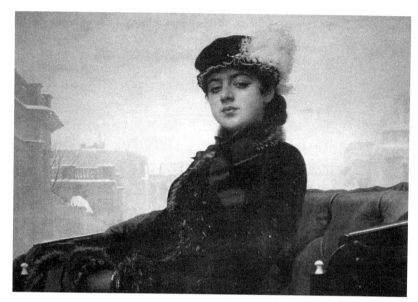

图39　卡拉姆斯柯依:《无名女郎》(俄国,1883)

意象的美感性。艺术意象同其他社会科学和自然科学研究中的意象现象最重要的区别之一,就在于艺术意象是富有美感的意象。这种意象的美感特性表现在,它能够给人提供愉悦感,进而可以升华为审美感。这种审美感,不仅可以是和谐的美,也可以是悲的美、崇高的美,以及滑稽和幽默的美,甚至有时一定程度的丑也能够带来美的感受。这种富有美感的意象,一旦出现在主体的意识之中,便可以对主体的艺术思维产生重要的影响,使富有美感的思绪荡漾在意识之中,对主体的创造性想象带来更为积极的作用。

意象的情感性。在艺术创造中,美感与情感似乎是永远不可分离的,艺术意象的创造和生成也不例外,其美感是充满了情感的美感,其情感也是富有美感的情感。离开了美感的情感,只能是一般社会和伦理的情感,不具有艺术的意义。在意象的创造中,美感和情感显然是共生的。但在某些创作中,特别是那些义理性较强的创作,情感似乎显得比较淡薄,这一方面表现出在这类创作的意象的生成中,其意象更具有理性的特色,同时也予以昭现,其情感的存在具有更大的潜隐性。

意象的哲理性。艺术意象的生成,意味着这一意象向着较高层次的提升,一定的哲理性的出现,就是其意象内蕴得以提升的表

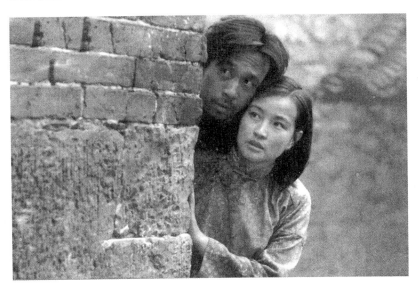

图40　电影:《芙蓉镇》(中国,1986)

征。哲理性的生成,未必是清晰的和富有体系的,但其哲理意味的趋向却可以是明晰的。它一则是艺术主体精神中哲学意识和哲理思考的沉淀和外溢,同时也是为艺术形象、艺术意境出现后哲理的意味更加浓郁和丰厚奠定扎实的基础。随着意象的不断厚重,其哲理的意义也就愈加深入和广博,它标志着艺术主体对自然、社会和人生的思索愈加趋于成熟。艺术意象生成之时哲理的含量及其深度,对于主体创造艺术形象和艺术意境的成功与否显然具有重要的影响。

意象的象征性。意象具有了一定的象征意味,是指该意象在生成和不断叠合、交融的过程中融入了更广博更丰富的意蕴,其意蕴不仅使该意象得以拓展,而且可以在更高远的领域内得以延伸,使之生成了与原来意蕴既有联系又具有特别指向性的含义。这种具有象征意义的意象,其原来的含义与象征意义既不尽相同,又在某些方面有着内在的联结,有时可能是由于形式方面的因素(比如色彩、声音、形状等),有时也可能是某个方面意义的因素,使意象获得了意义的延伸,具有了某种特指性。此时,意象的象征性显然还是初步的,可能是不够清晰的,但随着意象的不断丰富和成熟,其象征意义也会随之而明晰和厚重。

意象的多义性。意象是多义的,艺术意象更是如此。其多义

性是由艺术思维更富有感性色彩,以及艺术想象的模糊性和或然性决定的。意象是具体的,但不表明它是具有独立含义的。即使是单一意象,也已具有了多义的指向,而到了复合意象和意象群,就更具有明显的多义性。意象的多义性,并不表明其多种含义不具有内在联系,而是指在一种或两种主导性含义的基础上派生出了更多的含义,它们之间不仅具有密切的联系,而且可能相互影响、相互制约,或是相互转化。正是由于意象的多义性,才会生成艺术形象的多义性,以及艺术意境的丰富性。

第六章　艺术形式与审美建构

艺术是具有一定秩序的结构。在艺术活动和艺术作品中,艺术形式是极为重要的因素,它与艺术内容构成为艺术活动或艺术作品的整体,是艺术内容的内在结构和外在表现,体现为艺术的内形式和外形式的有机融合与统一。

第一节　艺术形式的内涵

在哲学意义上,内容和形式是不可分割的整体,同时又是可以转化的,亦即内容可以转化为形式,形式也可以转化为内容。正如黑格尔在其《小逻辑》中指出,"内容既具有形式于自身内,同时形式又是一种外在于内容的东西。于是就有了双重的形式""内容非他,即形式之转化为内容;形式非他,即内容之转化为形式。"形式表现为"现象的自身联系""形式就是现象的规律"[1],艺术也是如此。在艺术活动中,艺术的形式和内容都不能离开对方而独立存在。艺术形式不是外加的,而是作为艺术内容自身的形式而存在的,同时也是由艺术内容转化而来。黑格尔所指出的"双重的形式",可以理解为艺术形式的内形式与外形式的互化,即在一定条件下,艺术形式可以转化为艺术内容,艺术的内容也可以转化为形式。或者说,在一定意义上,艺术的形式也就是内容。所谓"形式就是现象的规律",即指艺术

[1] 黑格尔:《小逻辑》,商务印书馆1980年版,第278页。

形式表现为审美或艺术的现象内部各要素之间的联系。因此,艺术形式,就是艺术主体在对客体对象予以观照和把握的过程中,按照艺术内在各要素特有的审美规律,采用有序化手段创制而成的具有相对稳定的艺术结构,是艺术内容的内在结构和外在表现,是艺术活动或作品存在的状态和方式。

艺术的内形式,在特定意义上也可以理解为艺术的内容,但它确又具有很强的形式因素,因而简单地将其介定为一般的内容,容易使人产生理解上的歧义和割裂感。当艺术家进入创造活动时,其最初对于艺术表现对象的把握和理解是模糊的和浑沌的,既不可能将内容和形式梳理清晰,也不可能对之做出有序的组织。一方面,艺术家的心灵在主体对客体对象的把握过程中应富有节奏地产生律动,而这一律动尚没有一种既定的形式作为它的载体;另一方面,艺术家此时的审美体验也没有一种现成的形式来加以承载,这样,就迫切需要主体在此刻迅速建构一种形式,使之能够负载和表现主体的心灵律动与审美感觉。一般说来,一位成熟的艺术家往往具有一定的形式创造的经验,能够较为熟练地运用一种或更多的创造形式的技能,因而他们常常会采用相对稳定和熟悉的形式化方式,来进行即将展开的艺术创造。

在创造欲望和情感力量的冲击下,艺术主体将自身的主观意念与客体的美感信息相融合,从而使艺术的胚芽开始形成和萌生。这种初始状态的艺术胚芽很难说是内容还是形式。随之,在艺术主体的意念中,将根据自身审美意念的组织结构和欲采用的艺术表现手段,使艺术主体对能够驾驭的艺术各要素予以连接,使存在于主体头脑中的艺术样式得以生成,它呈现为有一定组织形态的、具体可感和富有个性的审美形式,它既是内容的,也是形式的,我们称之为内形式。内形式即结构。而当主体进入物化过程的时候,其内形式也将进入作品,作为与艺术内蕴紧密相连的那一部分形式因素存在于作品之中,同时也与外形式相映衬,或是发展成为外形式,共同建构艺术形式的整体框架。应当说,艺术创造的内形式是存在于艺术家意识之中的,是外在形式因素与艺术家心灵结合的产物,它既表现为对象的形式的人化,也表现为人的心灵和审美意识的对象化。它对于主体的审美意识和精神而言,是形式,而对于即将外化为艺术作品中的形式而言,又具有内容的因素。

由内形式到外形式,是一个有机的运行过程,二者既是这一过

第六章　艺术形式与审美建构

图41　特纳:《海上渔夫》(英国,1796)

程中难以分割的整体,又各具特色。内形式是外形式的基础、内核与前提,外形式是内形式的外化、物化和延展。如果说,内形式与内容的因素较难分解的话,那么外形式则相对具有更大的独立性。由于通常人们面对的总是艺术作品中的形式,亦即外形式,因而我们研究的重心也就大多集中于外形式,而对内形式的研究则处在从属的位置。

　　与艺术的内容相比较,艺术的形式,特别是外形式有时具有相对的独立性。这是因为,艺术形式的形成,是人类在长期的社会实践中对自然和现实中形式的认识和把握,随着时间的推移,人们逐渐将这些形式从现实的感性事物中分离出来,使之与具有明显社会功利色彩的艺术内容相脱离,这样,它便具有了相对独立的性质,成为人们可以单独进行观照的审美对象。但这一独立性是相对的,因为即使某种形式脱离了与具体内容的联系,也并不表明该形式完全不存在内容的因素,只是其间的内容因素已经非常淡弱,并且早已将其内容因素悄然积淀在感性形式之中,成为在表层显现上已经与内容没有什么关系的纯粹的形式。但由于它深深潜隐的内容因素是客观存在,因此我们只能称其独立性是相对的。同时,由于艺术形式比较内容来说又具有相对的稳定性,亦即它一旦

形成，就会持久地在人们的审美活动中得到认同，显现其美感特性。当然，艺术形式也会变化和发展，但其变化的周期往往是较长甚至是不易为人察觉的，因而呈现出较强的稳定性。

第二节　艺术形式的审美特性

　　艺术形式之所以为人们所认同，是因为它富有较强的美感，对于社会的人来说，艺术形式具有突出的审美特性。艺术形式的美感及其审美特性的存在是艺术具有恒久不衰的魅力的根本原因所在，是一切艺术活动得以正常运行和发展的前提与基本条件。

　　美的形式与形式美是有一定差异的。美的形式是指体现了合规律性、合目的性的本质内容的自由的感性形式。无论是体现了美的事物存在的方式和状态，以及内容诸要素之间的联系、结构和组织的内形式，还是呈现为美的事物感性外观表现形态的外形式，都是这种自由的感性形式的创造。一般来说，美的形式不能离开内容而独立存在，脱离了内容的美的形式是空洞的和缺乏意义的；同时内容也不能离开形式，而要借助于美的形式来表现其丰富的精神内涵。

　　形式美则不同。一方面，形式美也有一定的内容体现，另一方面，形式美又有相对的独立性，而这两方面又是相互统一的。这是因为，形式美所体现的是形式本身所包含的内容，而不像美的形式那样有具体的、特定的内容需要体现。形式美自身包容的内容是朦胧的、潜隐的、不清晰的，它有时就是某一民族或地域历史的审美经验的积淀，是特定民族或群体审美情感和心理的体现；有时又是上述情感和心理与艺术主体自身生活经验和审美体验相互交融的结果。其间，形式的美感是主要的，但不能因此就否认其内容因素的存在。如果孤立地去谈形式的美，将会导致对形式美的片面理解。

　　但美的形式和形式美在本质上又是一致的。它们都是人类基于审美和艺术创造的需要，在对自然界和现实生活的观照中对富有美感的形式的发现和创造，是人们的审美情感和审美心理与客体对象双向交流并予以提升的表现，同时又都表达和承载了一定

的内容因素,因而,我们在考察艺术形式的时候,是将二者同时予以研究的。

艺术形式的美感特性是有史以来人们非常关注的课题。早在古希腊,毕达哥拉斯学派就提出,"美是和谐与比例",他们最早发现的"黄金分割"比例就是一个普遍适用的形式美的规则。他们还认为,一切立体图形中最美的是球形,一切平面图形中最美的是圆形。亚里士多德认为,美的主要形式是"秩序、匀称与明确"。文艺复兴时期的达·芬奇提出"美感完全建立在各部分之间神圣的比例关系上"[2]。18世纪英国画家荷迦兹认为最美的线条是曲线。他们都从一定的角度看到形式美感的重要。但他们有时也过分夸大了形式美的独立性,甚至将其作为唯一的审美对象,如克罗齐所说"审美的事实就是形式,而且只是形式"[3],这就势必导致形式主义。

作为审美创造的重要使命,艺术形式的建构就是美的创造。但仅止于此,仍不能从根本上将形式创造的本质以及与内容创造的关系加以辨析。从19世纪末以来,西方一些美学家在形式方面提出了许多新概念和新观点,对于认识形式美的实质有了突出的进展。

英国艺术批评家克莱夫·贝尔提出艺术是"有意味的形式"[4]。他认为,一切视觉艺术所共同具有的性质,就是"有意味的形式",即指线和色的关系和组合,亦即构图所产生审美效应。在贝尔看来,这种形式并不是纯粹的,而是与艺术家头脑中的情感相互联系的,并且提出"有意味的形式"是一种"审美的感人的形式"[5],人们对于这种"有意味"的"终极感受",是"宇宙的感情意味"[6]。因此,贝尔所强调的形式就具有了独立于理性并具有审美的情感和感性的意味。这一思想,对于理解艺术形

图 42 米隆:《掷铁饼者》(希腊,公元前 450)

[2] 达·芬奇:《芬奇论绘画》,戴勉译,人民美术出版社 1979 年版,第 134 页。

[3] 克罗齐:《美学原理》,作家出版社 1958 年版,第 15 页。

[4] 克莱夫·贝尔:《艺术》,中国文联出版公司 1984 年版,第 4 页。

[5] 克莱夫·贝尔:《艺术》,中国文联出版公司 1984 年版,第 4 页。

[6] 克莱夫·贝尔:《艺术》,中国文联出版公司 1984 年版,第 63 页。

式与内容的关系,赋予了新的内涵。

格式塔心理学派提出了"异质同构"说,他们认为,尽管物理世界与人的心理世界是不同质的,但两个世界的力的结构是可以达到一致,或相通的,其相通,就是形式的契合,亦即完型。阿恩海姆等人认为人的心理活动中有张力的存在,人们在接受了审美的形式之后,就可以唤起人们心中的张力,亦即调动起人们的感觉和情绪,而这种感觉和情绪就是融合在审美形式之中的。

符号学美学认为,艺术是一种纯粹形式,其符号形式有着自身独立的价值和语言,即指艺术就其本质和整体而言是一种符号,亦即是一种象征性语言。这种语言与推理性语言不同,它的象征对象是艺术主体的心理内容和心理运动,因而它在本质上是主体的情感的表现。苏珊·朗格提出"美是有表现力的形式"[7],并把艺术品作为情感的意象来看待,将这种意象称之为艺术符号。但艺术符号不是一般的符号,而是一种意象,是通过媒介创造出来的生命和情感的客观形式,也可以说,艺术符号是一种生命符号。

由此可见,艺术形式美的创造,主要是遵循美的形式规律,对于审美意象以及审美情感的创造,其间美的意味或韵味的生成,既体现了艺术形式美的基本法则,同时也是人的情感和生命的凝结。具体来讲,艺术形式美的实质表现在几个方面。

第一,艺术形式的美是独立的审美价值与精神内涵的统一。

事实上,不论是美的形式,还是形式美,都是人类对客体世界整体性审美认知和把握的一个方面,而不是它的全部。艺术形式的美从来都不是单纯的形式的美,而是与一定内容的因素紧紧联系在一起的。这是因为,首先,内容与形式相统一的原则是宇宙万物的客观规律,内容与形式的

图43 鲁本斯:《卸下圣体》(德国,1611—1614)

[7] 苏珊·朗格:《情感与形式》,中国社会科学出版社1986年版,第460页。

相互依赖和统一是适用于任何领域的,而如果试图在某些艺术创造中排除内容、提炼出纯粹的形式,是违背客观规律的;其次,真正艺术的美,并不在于具有多少形式因素,而是在于内容与形式的统一,具体来说,就是真、善、美的统一。不论任何形式,即使是以抽象形式的方式出现,人们对它的认识也不可能脱离真和善的方面而孤立地去接受形式的美,相反,如果说人们能够对于某些抽象的形式可以产生直观的美的感受的话,正是人类在历史的进程中,对那些体现了真和善的内涵、与内容和谐统一的形式的提炼和积淀的结果,是合规律性与合目的性的统一。其间,形式的美不仅是快感和单纯愉悦的美,而且是充盈着丰富精神内涵的美。

诚然,艺术形式的美常常体现出独立的审美价值,其表现形态,有时是对内容因素的淡化,有时则是与具体艺术形象的疏离。但是我们又应看到,对内容的淡化并不等于与内容因素的完全脱离,与具体艺术形象的疏离也不表明对精神内涵的排斥,即使是以完全独立的形式出现的作品,也会充分表现出艺术主体的思想意识和精神追求。因此,如果将这种形式的表现与一定的精神内涵分离开来,从而否认抽象形式美中精神内涵的存在,就会导向形式主义、唯美主义,甚至出现恶劣的形式主义,扭曲艺术的本质。

第二,艺术形式的美是形式的抽象性和人的精神性的统一。

作为艺术作品中的形式,的确具有较强的抽象性。但这种抽象性并不意味着脱离一定的精神内涵。人们对抽象形式美感的认同以及对其规律性的把握,正是在长期的社会实践中,对自然和现实生活中无数体现了真、善、美的事物和过程中的形式特征归纳和抽象的结果,同时也是与人的生理和心理结构的功能和需要紧密相连的。

在自然界和现实生活中,无数客观的事物有着自身生命活动所具有的形式运动规律,从而形成了一定的形式结构,而当这种形式运动和形式结构与人的生命活动中所展示的形式运动和形式结构发生相通或"同构"的时候,就会产生感应,形成有机的交融或化合,这既是出于人们对于美的形式的情感需要和审美需要,同时也是人们对于客体世界的认识不断获得自由的体现。正是在长期的历史实践中,通过无数次的对于形式特征的认知和提升,才使得人类对于形式美的认知形成厚重的历史积淀。一方面,人们不断地认识客体世界和事物的形式特征,并不断地抽象为形式美,另一

方面,人们又以形式美的规律为指导,创造更高层次的美。这样,人类对于形式美的认知和创造才能得到持续的发展和提高。

第三,艺术形式的美是自然和现实形态的美与艺术主体独特审美个性的统一。

在自然世界和现实生活中,不同事物的形式特征是客观存在的,不依人的意愿为转移。但客体中美的形式特征能否被人们认识,则与审美主体的文化心理结构有很大的关系。不同的人在感受外部世界的形式特征时(如色彩、声音、形貌等),只有当客体的形式运动和形式结构的特征与主体对于形式运动和形式结构的认知相一致时,亦即当外部形式因素的刺激与主体的生理和心理相吻合并得到积极的反应时,主体才会与客体形式特征发生化合,从而在主体心理中产生审美愉悦或曰审美快感,进而形成形式美感。而如果主体心理对客体形式特征无动于衷,或者发生拒斥时,当然就无法在主体意识中产生形式美感。

由于人们的社会存在、民族归属、地域特点、文化结构等诸多方面的差异,不同艺术主体对于外部世界形式特征的接受、认知与化合也会呈现差异,具体表现为人们对形式美感的把握有所不同,这正是艺术主体独特个性的体现。但是,由于人们的社会存在,由于人们共同或相近的民族归属、生活习性、地域特点,便使得具有相同或相近生活方式和社会存在的人们有着较多的共同点,对于形式美的认识也就比较接近。反之,生活方式和社会存在差异较大的人们,对于形式美感的认知和把握,也会有较多的差异。因此,在对于形式美的认识和把握上,除了艺术创造主体的个性之外,还存在突出的民族个性、地域特性。当然,在历史的文化交融和互通的过程中,人们的认知也在不断丰富和扩展,但个性依然存在。共性的扩展并不能消解个性,个性的不断丰富才能为共性的发展提供深厚的基础。

第三节 艺术形式的审美规律

在艺术活动和艺术作品中,艺术形式的创造及其美的表现是通过一定的物质媒介、形式因素及其诸形式的组合关系来实现的。

在这样几个方面,集中体现了创造艺术形式的内在规律和特点。

一、艺术形式创造的物质媒介

艺术活动及艺术作品中的形式创造,离不开对物质性介质的依赖和借助,其中,材料和工具是最重要的物质性媒介。物质性媒介的意义在于,它在一定程度上决定了艺术主体进行创造的总体取向,以及艺术作品的物质形态。当艺术主体产生创造的欲望,并将自身的审美体验上升为艺术意象的创造时,他首先要确定自己将要以何种物质形态为媒介,以及采用何种艺术表现手段。不同的艺术表现形式,均与一定的物质媒介相关联,要受到物质形态的制约和影响。若要进行绘画创作,就要考虑使用何种质料的绘画材料,以及使用什么种类的笔或颜料等;如果从事雕塑创作,则要首先确定使用什么雕塑材料,是石料、木质或是其他,同时又应确定与该种材料相适应的工具。这样,创作主体才可能进入下一个程序的工作。

材料媒介是艺术形式的物质载体,许多材料本身就具有相当重要的形式美因素,它直接影响甚至决定着艺术创作的成功与否。不仅在相异的艺术种类中,材料是迥然不同的,即使在同类或相近的艺术种类中,其材料的性质和质地也会有很大的差别。以不同品质的材料制作而成的同类艺术作品,将会在艺术品位和水准上产生很大差异。

比如在绘画方面,绘画的底子和颜料是其主要的材料媒介。依据绘画种类的不同,其底子的质地和颜料的品类也各不相同。油画一般以亚麻布、木板、硬纸为底子,而以油质颜料为主要颜料。亚麻布的纹理在涂以颜料以后仍很分明,本身就有特定的审美价值。而油质颜料既富有光泽感、对比度,且覆盖力强,因而具有很强的表现力。中国画的底子有宣纸和绢等,特别以宣纸为主。宣纸精致细密,易渗水墨,笔墨和色彩浓淡相宜,富有变化。而中国画的颜料则以墨为主,辅以矿物或植物制成的有色颜料。墨的使用可以通过用墨的浓淡变化,表现大千世界的姿态,其含蓄、隽永的风格渗透其间。有色颜料的使用,也可以与宣纸和丝绢等搭配相宜,使作品丰富多彩。

同是造型艺术,雕塑对材料的倚重就更加突出,而材料本身的审美特性也就更为重要。雕塑材料质地的不同,显示了迥异的美

图 44 顾闳中：
《韩熙载夜宴图》
（五代，局部）

感特点。即使同是石料，不同的种类也表现出不同的美感。花岗石表层粗砺，质地坚硬，适于表现雄浑博大、粗犷坚毅的气势；而大理石表面光洁，晶莹温润，更适宜于展现优美的情调，以及雍容华贵的气派。

其他各种艺术的材料媒介，均有自己的特色。在音乐方面，作为器乐，各种材质制作而成的乐器，既表现为材料媒介，同时也有工具媒介的特性；而作为声乐，其物质材料，就在于演唱者自身的声带和胸腔。舞蹈、戏剧、影视等综合性较强的艺术种类，其材料媒介的使用体现出多样和复杂的状况，除了将人的形体作为重要的材料媒介外，对其他各种材料的使用也愈加广泛。特别是以数字技术、智能技术的普遍使用为重要特征的各种艺术的创作与生产，其材料和工具的复杂性就愈加突出，在艺术创制中的作用和地位也愈加显著，其媒介性的美感特色以及深厚的潜能尚需人们在艺术实践中不断加以认识。

二、艺术形式的基本因素

艺术活动和作品中最基本的形式因素是声音、色彩、线条、形体和语言，它们均属于表现手段的媒介形式。我们所说艺术形式具有独立的审美属性，正是通过上述形式因素体现出来的。

1. 声音

在此我们所说的声音，是人通过自己的发声体或者一定的乐器所发出的声响。客体世界也有许多发声体，但客体世界中的声音不是通过人创造出来的声音，有的虽然也很悦耳，但绝大部分的自然音响是紊乱的、无序的，缺乏基本的和谐感，有的甚

图45 康斯太布尔:《干草车》（英国,1821）

至是噪音,与人的生理和心理的需求是相悖的。即使是自然界中比较悦耳的声音,也是简易和浅显的,绝然不像音乐中的声音那样富有表现力。许多在音乐中经常出现的音程关系、和弦等,在自然界是找不到的。

因此,音乐中的声音不是对自然和现实生活中声响的摹拟,任何简单摹拟和照搬客观声响的做法都缺乏基本的审美感,更不能构成艺术。我们称音乐中的声音为乐音,音乐就是乐音的运动形式,即指这种声音已经具有了超越自然声响的表现功能,它只能来自于人的创造,是人们在长期的生活实践中,对自然界声音提炼、加工和升华的结果。

乐音作为一种重要的表现方式和材料进入艺术创造的领域,是与人的社会实践和生活实践紧密相连的。在长期的人类实践中,人的感情与人的声音具有了微妙的契合关系。对于一定质素的声音的适应和需求,既是人的生理机制的要求,更是人的心理的和情感的需要。声音的上扬或下降,力度的增强或减弱,节奏的急促或舒展,都与人的情感的变化相联系。如果使声音按照人的情感的需求,循着一定的程序有规则地振动,就能够使声音与人的精神相通相契,使声音逐渐成为表现人类情感的最重要的符号。在音乐中,旋律、和声等形式都具有重要的审美质素。旋律表现为不同

音高的运行轨迹,它通过音程关系的变化,创造出悦耳动听的声音。与色彩和线形等形式因素相比,声音与人的生理和心理机制有着最直接的联系。音乐无需经过推理的形式,便能够通过情感的感应或曰感觉的对应,实现对内在心理运动和感觉世界的复写或艺术表现的既有目标。不仅乐音是如此,其他艺术种类中的声音,比如戏剧和影视中的人声,同样能够表现人的内心世界中情绪的复杂和情感的丰富。言为心声,人物之间的对话,不同人的语调的节奏、力度的调适和把握,常常能够反映出人的不同气质和个性,以及对世界和人生的基本态度。因而,艺术中的人声,也不是对生活中人的声音的照搬,同样是对生活的提炼和升华。同所有的艺术形式一样,声音也有其相对的独立性,或曰相对的形式美感。乐音通过有机的组合,其旋律、节奏所体现的和谐的特性,本身就具有令人感到愉悦的美感。只是无论这种声音再抽象,也是人的某种情绪或情感的表现。

2. 色彩

色彩作用于人的视觉器官,是构成造型艺术形式美的基本元素。在物理学的意义上,色彩的本质是不同波长的光,没有光,也就没有色。人的色彩感,是人的视觉对于客观物体所反射的光的一种主观反映。色彩的缤纷,可以产生和谐的或多样统一的美感信息,使人的感官顿觉快适,使人的精神感到愉悦,因而人们历来十分重视色彩在艺术中的作用。不仅对于绘画而言,色彩是极为重要的因素,而且在其他造型艺术中,甚至在戏剧、舞蹈、电影等综合类艺术中,色彩也是不可或缺的。即使在不能直接表现色彩的文学和音乐中,人们也试图通过文字的描绘以及乐音的渲染,使人感受到色彩的斑斓。

色彩的缤纷和对于人的视觉感官的吸引,在于其色彩渲染的丰富性。色彩既有物体固有的颜色,称为固有色,也有光源色,即一定发光体投射出的色彩,同时还会因为空间距离

图46 考尔德:《火烈鸟》(美国,1973)

图47　电影:《哈利·波特》(美国)

的变化,使物体的色彩发生微妙的变化,以及物体由于受到环境的影响,也会产生些微的变化。诸多方面色彩的千变万化,使得人类生活的大千世界绚丽多彩,极大地丰富了人类生活的内涵。绘画中的红、黄、蓝三色称作三原色,两种原色相配,可以得出间色,也称第二色;两种间色相配,又可得出复色,也称第三色。由于人的感觉的因素,人们一般将红、橙、黄色视作暖色,而将蓝、紫视作冷色,绿色则为中性色。不同冷暖的色彩,在表现客体世界及人的情感时,将会产生不同的效果。一幅画面的色彩,会呈现出一种总体倾向,人们称之为色调。色调可以按色相分,如红调子、绿调子等;也可按明度分,如明调子、暗调子;又可按纯度分,即冷调子、暖调子、中性调子。如此多层面、多角度的色彩追求,将会使艺术中的色彩组合大大丰富,既在色彩的多样组合方面呈现出自然界和现实社会不可能出现的状态,同时艺术主体又会赋予其不同的象征意义,使色彩的内涵更为深刻和厚重。

　　色彩在人类的社会实践中,与人的情感有着紧密的联系。长期的生活磨砺,使人类视觉印象深深地积淀了对色彩的不同的情感反映,赋予不同色彩特定的含义,甚至与一定的社会内涵相联系,于是色彩便成为影响世人情感状态的重要因素。红色使人想起火焰和热血,不由感到兴奋和热烈;黄色使人想到金子和太阳,顿觉华贵和温馨;蓝色使人想到天空和海洋,宁静和悠远的意味油

图48　智永:《真草千字文》(隋)

然而生;绿色使人想到植物和田野,扑面而来的是生命的清新和生机勃勃;白色使人想到雪片和云朵,那是一种纯净和圣洁;黑色使人想到夜晚和星空,则会令人感到神秘和阴郁。同时,由于不同民族和地域的人们特有的生活习性和审美习惯所致,对于一定的色彩也会有着特定的反映。比如对于白色,西方人更多地认定其圣洁,中国人则将其与死亡相联系,用作丧服的颜色;对于黄色,西方人更多地与财富相联系,中国人则将其引伸为帝王之色,视作皇权的象征。

3. 线条

线条是点移动的轨迹,是一种更具抽象性的艺术形式。人们对线条的感受和理解具有一定的间接性。自然界中绝大多数形体的组合并不直接是由线条勾勒而成的,用线条绘成的形体是人们对该形体呈现于背景中的轮廓加以概括的结果,因而线条的抽象意义更为突出。在艺术作品中,线条的延伸是主体对客体的精练和准确的把握,显示出人的感受、想象和驾驭线条的能力。

在漫长的历史衍变过程中,人类赋予各种线条以不同的审美内涵,并将其逐渐沉淀和稳定下来,成为人们对于这些线条的共识,因而线条的运行实际上是人的生命意识运动的外在形态,与人的情感和情愫密切相关。

线条的基本类型是直线、曲线和折线,它们都具有各自的审美属性。从直观上看,直线挺拔,曲线委婉,折线强劲,分别给人以不同的美感。而在具体作品的表现过程中,不同线条的审美内涵更为丰富,在一件作品中较多地使用类同的线条,可以体现出独具的风格。直线流畅、率直,始终如一,整齐利落。横的直线呈现出稳定的结构,坚实且开阔。在作品中采取横的直线结构,意在突出其恒定与稳健。竖的直线昂扬向上,具有升腾、高耸的意味。作品中竖的直线多用来表现山体、建筑或其他形体的畅达、伟岸和纵向的冲击力。斜的直线一般缺乏稳定性。

曲线包括波状线和蛇形线，二者都富有很强的变化感，波状线像水波一样起浮，且具有节奏和规律，蛇形线变化更多，像蛇一样蠕动。曲线给人的视觉以舒缓与柔和，且通过变化使人的视觉不断感到新鲜，不像直线那样呆板和容易使人感到疲倦，因而英国的荷迦兹认为蛇形线或曲线是最美的线条。圆，是一种封闭性曲线，它同时构成一种形体，其饱满、充实、圆润和周而复始的秩序感也使人感到无穷的美的意味。折线显得尖锐、强硬和严整，由折线构成的形体各具特色，正方形使人感到大方和稳健，正三角形使人感到坚实和庄重，倒立三角形则使人意识到即将倾倒的可能。

在绘画中，线条是极为重要的形式因素。人们运用比之色彩更为抽象的线条予以造型，显示出十分精辟的概括能力。而作为东方特有的书法艺术，其本身就是典型的线的艺术。中国文字由象形而走向纯粹的线的结构，不再模拟客体世界，同时也就脱离绘画而成为独立的艺术，以其独特的形式，既表达语义，又抒发性情，表现出中华民族丰富的审美创造力。

4. 形体

线条的延伸组合，可以构成形体、色彩或光影的组合，也可以成为形体本身，因而形体既是对色彩、线条和光影予以丰富和有机组合的结果，同时它又是一种较为复杂的形式因素，渗透于各种艺术之中。形体既包括人的形象，也包括客观物体的外形和状貌。形体存在于大多数艺术种类之中，除却音乐和文学有着间接的造型功能外，其他造型类和综合类艺术样式，更需对形体的建构下很大的努力。舞蹈和戏剧是人将自身的身体直接作为表现的对象，这是一种特殊的形体构成。影视中人的形体，则是人的表演与色彩和光影的组合。

由于形体具有较为复杂的特性，因而它所蕴含的审美内涵也就更为丰富。作为形体的美感质素，同其他形式因素一样，也是人类在长期的社会生活和生产实践中逐渐认识和提升的，是人类基于合规律性、合目的性的基本要求，对自然界和现实生活中物象的审美观照的结果。人们对一定的形体认定其美与不美，首先取决于该形体的基本形式感是否让人感到快适、和谐、悦目，而这一感觉，正是人类长期审美积淀的结果。比如按照"黄金分割律"的定律来看，某一长方形体，其整体与较大部分之比，等于较大部分与较小部分之比，也就是长方形的短边和长边的比例，应与长边和短

图 49 电影：《乱世佳人》（美国，1939）

边之和的比例相等,亦即 1∶1.618 或 5∶8。这样的形体结构比较符合人的视觉生理和心理的要求,因而也就成为人们普遍认可的美的形体。但如果将这一比例关系绝对化,要求其适用于一切方面,那显然是错误的。

人的形体是最复杂和最美的形体,它体现了多样统一的规律。在人的形体中,既有对称,也有对比,既有比例关系,也有和谐与韵律,因而它是富有美感的形体。在舞蹈及其他综合类艺术中,人体的动作是更加丰富和复杂的形式因素。舞蹈中的动作偏于表现,戏剧、影视中的动作偏于再现,但不论是何种艺术样式中的动作,都是自然界和现实生活中形体运动的审美的呈示和提升。舞蹈及中国戏曲中的形体动作最具有虚拟性,是将自然和生活中的形体动作精心提取、高度凝炼的结果,它通过人的形体美的展示,以及动作的速度、幅度、力度、方向,集中、含蓄和浓烈地表达出人物的情愫和情感。

5. 语言

从本原的意义讲,语言就是以语音为物质外壳,以语词为基本单位,以语法为结构规律的人类交际手段。在艺术中,除却人们借代性地将所有艺术种类中的形式因素和表现手段等称之为艺术语言之外,狭义的语言,就是专指文学性的媒介手段,以及其他艺术

中人的话语的表现。

文学的语言是使用文字和词汇对客体世界的描写,不是对客体世界实际形态的呈现,因而就艺术符号而言,文学符号是表述性的艺术符号,而不是显现性的艺术符号。文学语言具有表义性、动态性和间接性等特点。作为表义性,是指文学语言的物质性载体——文字和词汇,本身就具有表义的功能,亦即能够表达特定的与人的思维和现实生活直接相连的含义。有的文字和词汇所具有的含义并不只是一种,而是两种或更多,呈现多义性。文学和词汇的组合,又更增强其表现力,可以构成变化无穷、丰富多彩的篇章;作为动态性,是指文学语言的表现不是静态的,而是流动的,不是单一的,而是变化的。其流动性,使其具有了时间艺术的特色。文学的描写与音乐的表现类同,可以在时间的延展中娓娓道来。其变化性,使之具有造型丰富的特点,文学的造型,正是通过对无穷变幻的语言的驾驭实现的。作为间接性,是指文学语言不可能直接展现客体的形貌,而是要通过语言的描绘来实现。在词语的描写中,艺术主体将自身的情感和哲思蕴于语言之中,语言便作为载体,承载了大量的艺术信息。艺术接受主体并不能直接通过视觉接受这些信息,而是首先接受了语言,又通过大脑的作用,将这些语言予以翻译和解码,从而得到其间的艺术信息。

在戏剧或影视中,其剧作本身就是以文学语言来表现的,当成为舞台或影视艺术时,剧本中描写的部分化作了可视性形象或情境,而人物的话语部分,则成为舞台和影视中人物的对白。这种对白,也是典型的语言。它既不是文字化的语言,也不是生活中话语的照搬,在剧作中,它已经成为经过提炼的具有间接性的艺术语言,而进入表演性艺术之后,它不再具有间接性,而是直接通过人物对话的形式予以表现。可以说,这种语言,既是生活语言的集中、提炼和升华,也是剧作家和演员共同的审美创造。

三、艺术形式组合的基本法则

艺术形式的基本因素,体现了艺术意象、形象和意境存在的基本方式,同时也是艺术表现的手段性媒介。而真正的艺术作品,还要使其形式因素遵循一定的规律加以组合,方能形成富有魅力的佳作。艺术形式的组合规律体现为多种法则,简单或单一的作品可以以一个方面的法则为主,兼用其他方面的法则,比较复杂或宏

大的作品则可以将多种法则交替或交叉使用,以增进其艺术表现的能量。不同种类的艺术作品,虽然其形式因素存有差异,但在艺术形式的组合规律和基本法则方面,则具有较多的共同性。

1. 整齐纯一

图50 卡诺瓦:《美惠三女神》(意大利,1814—1817)

亦称齐一、单纯齐一、整齐一律。这一法则体现为最基本、最简要的形式组合,意在造成明朗、井然的状态或严整、划一的气氛。整齐,就是事物的各个方面都很有秩序,且按照统一的模式和规定性安排布局;纯一,即比较简略和单一,不存在过分繁琐和复杂的铺排,也不表现为明显的差异和对立。军队中列阵的布局和许多行为方式集中地表现为整齐纯一的美,这既是军队承担特殊使命的需要,同时也昭示出军队威武雄壮的气势,以及军人昂扬的风姿和无往不胜的力量。艺术中的整齐纯一也有大量的表现,群舞、大合唱、交响乐、团体操等,均是通过较多的人演绎同一种动作或音乐,造成一种规模效应,渲染某种气氛或情境,以增进艺术品的表现力,达到单一的表现所不可能企及的效果。建筑中按照齐一的原则予以布局,给人以祥和、稳定的感觉。音乐、舞蹈按照固定的节拍进行表演,也是齐一的表现。

反复,是整齐纯一的一种特殊形式,它表现为同一种形式因素的多次出现,且富有一定的节奏感。连续出现同一种形式,就会使人的感官受到连续的富有节奏的刺激,以产生不断加强的感觉,造成动态的一致。在音乐、诗歌、舞蹈中,反复这一形式都是经常使用的手法。即使在其他艺术中,有时也会使用反复。

但是,整齐纯一缺少变化,时间稍长,或过多地采用整齐纯一,容易使人的感官疲劳,觉得单调和呆板,以致产生倦意。因而在艺术创作中对这一原则的使用也需适度,掌握一定的分寸。

2. 对称均衡

对称原为数学上的概念,是指在一条中轴线的上下或左右,其形式呈现为均等。在自然界,对称是一种客观的、常见的现象,

是生物体自身结构的一种合规律性的存在方式,无论动物、植物,还是人,均在其形状或形体上表现为对称。对称给人以安宁、和美、舒适的感觉,因而进入审美和艺术领域,对称的现象也大量存在。比起整齐纯一,对称已经有了一些变化,不再过于单调,但仍显得比较刻板和过于稳重。

均衡在一定意义上,是对称的延伸,较对称又多了一些变化。在对称中,一般呈现为形式的一致和量的对等,这也是均衡,称之为对称均衡。但均衡还有更多的表现方式,有时不必追求形式的完全一致,但在量上则应大致对等;有时在量上也不必均等,可依靠其距离支点的远近,形成实质上的对等,这称之为重力均衡;还有的时候,有意突出其对立和差异的部分,表层看极不均衡,但由于其相互依存和相互比衬,以致在人的感觉中造成相反相成的效果,形成本质上的均衡,这被称作对比均衡。

图51 米开朗基罗:《朱利亚诺·美第奇陵墓雕塑》(意大利,1520—1534)

在艺术创作中,对称和均衡的表现都大量存在,它们显然比整齐纯一更富有变化,因而也就更多一些美感。但单一的对称和均衡的使用不宜过多,特别是在当代社会,人们更多地趋向于变化有致,如若将其与其他形式美的法则结合使用,则会收到更好的效果。实际上,对比均衡已经是比较高层次的形式美规律,因为它在艺术中体现的是对立的统一。绘画中光影的明与暗、色彩的冷与暖、戏剧中情节的起与伏、人物动作的徐与疾等,都是在追求对比的均衡。如此看来,对比均衡已是多样统一中的一个重要方面了。

3. 节奏韵律

节奏是一种有规律的反复呈现,具有很强的秩序感。它在反复运动中注重在时间及空间中的变化组合,体现出事物发展的客观规律性。不同的节奏传达出不同的情绪。而在节奏的变化中融入特有的情韵和情调,使之通过声韵和节律的变化,具有了某种声音的色彩感,这就是韵律。

节奏和韵律存在于多种艺术形式之中。自然社会万事万物

图 52　阿格桑德罗斯等:《拉奥孔》（希腊，公元前 1 世纪）

都有其发生发展的规律和秩序,这种规律和秩序的运动,就是普遍存在的节奏。艺术活动及艺术作品的节奏体现了艺术自身生命运动的方式,及其完整性和生动性。节奏在音乐中表现得最为明显,是音乐艺术的生命。节奏在音乐中最基本的形式是节拍,节拍是乐曲中周期性出现的节奏序列,是按一定时值循环重复的音的排列与组合,声音按照节拍的快慢强弱有规律、有秩序地变化和运动,并形成对乐曲主旋律的反复强调,其间,速度和力度都具有重要的意义。由于舞蹈与音乐的天然联系,所以舞蹈对节奏的要求是不言而喻的。在诗词艺术中,节奏和韵律也构成其存在的主要方式。诗词中那些具有一定高低、轻重和时值的语音的排列和匀称的间歇与停顿,就是其节奏感的体现。而那些相同音色的反复出现、句末同韵同调的音相应和,则为韵律,中国诗词中押韵、合仄、排偶等,正是韵律的体现和创造。事实上,在建筑、戏剧、影视中,都须注重节奏的把握,亦即对于结构和情节的延宕,按照其内在规律行事,同时也是对人们生理节奏和心理特性的适应。这些艺术样式虽然对节奏的体现不如上述样式明显,但其节奏是潜隐在结构与情节之中的,它在深层制约着艺术作品的延展。

4.调和对比

调和对比是矛盾着的事物的两种状态,或在矛盾中趋向统一,或在统一中呈现对立。调和是把相近的不同事物相并列,将差异引向一致,对比是把差异更大的事物相并列,使其在统一体中呈现强烈的对比和差异。在艺术活动和艺术作品中,调和对比是人们经常采用的形式美法则。

艺术主体在创作中是否采取调和对比的方式,应基于艺术家的个性,以及创造艺术形象、艺术意境的需要。调和手法的使用,可以使本质特性接近与形式特点相近的事物相并列和相融合,由于其特性的接近,便不会使人感到生硬和勉强,其相交相融恰好给人以舒适、亲切和协调的感觉。绘画中相近或相邻色彩的搭配,可以产生另一种相近的色彩,其变化的过程显得柔

图 53　提香:《神圣的爱与世俗的爱》(意大利,1512—1515)

和与自然。建筑艺术中注重建筑体及其色彩与周边环境的相宜,戏剧艺术中把握情节演进的有致,均是采用调和的原则与手法。在其本质上,调和正是对和谐美的追求。

与调和相对应,对比的原则正是较多地强调鲜明、对立和冲突,以给人造成较强的视觉、听觉等感官的冲击,达到震惊、醒目和振奋的目的。在各种艺术品种中,对比都是常用的手法。比如绘画中红与绿、黄与紫等色彩的设置,均会收到对比的效果,而黑与白的截然对立,更会造成强烈的对峙。音乐中节奏的急剧变化,音程的大起大落,也会令人震撼。戏剧中情节起伏的出人意料,人物命运的变化莫测,均会造成剧烈的情感冲击。这些同样是创造特定艺术形象和意境的需要,特别是对于具有崇高和悲剧色彩的艺术品,更是创作者所努力追求的。

5. 比例

比例是事物的整体与局部、局部与局部之间在体积、重量、长度等量的方面的关系。符合人的感官和心理要求的,亦即合规律性、合目的性的比例关系,就是美的比例。在自然世界中,有许多事物之间的比例关系是富有美感的,人们的艺术活动,更在比例方面努力创造符合美的规律的作品。由不同比例关系建构的艺术品,在审美品位上往往有很大的差异。

在各种艺术品类中,建筑、绘画、雕塑、工艺等对比例特别注重,音乐艺术也比较注重对比例的把握。古埃及的金字塔建筑在各种比例关系的设置和掌握上,达到了令现代人震惊的水平,不仅

图 54　故宫建筑群(中国)

在比例的准确性方面,而且在其符合美的规律上,都是极为高超的。人类不同民族和地域的建筑风格虽然迥异,但在其比例关系的把握上,都是努力体现其审美理想和意识的。北京故宫庞大的建筑群,其各个建筑体之间错综复杂的比例关系,都要服从故宫整体的建筑格局的需要,并要符合这一建筑群所内蕴的社会精神和皇权意识,同时,还体现出那个时代审美意识和审美创造的最高水准。雕塑、绘画等造型艺术,均应在构图和布局时非常注意比例的协调,即使出现些微的比例变化,或是需要对人体或物体做出变形的处理,也应服从于整体的审美构思和创作意图,而不应过分随意。当然,完全拘泥于比例的准确,未必能够创作出高层次的作品,无论是在自然界还是在艺术中,比例的美与和谐都是相对的,即使"黄金分割线"也不是唯一美的比例,过于追求比例的和谐会抑制主体精神和情感的表现。

6. 多样统一

多样统一,是形式美的最高原则,是对形式美其他一切规律的集中概括,也是艺术创造的辩证法思想的体现。宇宙天体和人类社会,均是整体性、多样性和动态性的统一,艺术创造对多样统一的追求,正是与宇宙运行客观规律的适应和一致。多样,即指事物之间的差异性和个性;统一,则是指个性事物间所蕴含的整体性和共性。多样统一,才能真正体现事物的本质特征,它一方面展示出形象的诸种形式因素的多样性和变化,同时又在多样性和变化中取得与外在事物联系的和谐与统一。多样统一,也能折射出形式因素与社会性的内在联系,可以反映出不同民族、不同时代、不同生活经历的人们共同的审美心理,以及存在的差异。

多样统一最终将通向和谐,亦即在事物的运动中,使所有的差

图 55　摄影:《云南古镇》(Weerpong Chaipuck,泰国)

异和对立逐渐消失,成为协调一致的有机整体。同时,它不仅体现了形式方面一致与和谐,而且更深层地促成了艺术作品内在精神与事物本质的统一,这样,就可以使人们的审美情思得以寄托,审美理想得以实现。中国传统哲学中对于天、地、人关系的构想,对于"道"的理解,对于社会和人际关系的阐释,均对中国艺术精神的形成和艺术形式美的发展起到极为重要的制约和导引作用。

　　在所有的艺术品类中,多样统一都是对其形式美的最高追求。不论是艺术品的基本形貌,还是在其质量或动势等方面,都可以通过对多样统一的创造性把握,将各种原本不和谐、不一致的事物导向整一与和谐,使人们领略到由多样统一带来的和谐与整一的美感。在艺术创作中,如果仅仅合乎具体的形式美法则的要求,而与多样统一的原则相悖,也不是美的和高水准的艺术品。遵循单一的形式美法则,有时是可行的,特别是在比较简单和短小的艺术作品中,按照一至两个方面的形式美法则行事,即可达到既定的目标。但在那些相对复杂和宏大的艺术品的创制中,则要较多地、交叉性地将各种形式美原则予以组合,以达到最佳的表现效果。事实上,对于上述各种形式美原则的有机组合,也就趋近或实现了多样统一。

第四节　艺术形式的审美意义

艺术形式是人类审美的精神创造,是艺术的整体创造不可或缺的重要方面。艺术形式具有很高的审美价值和意义,它是人类的审美能力和智慧的结晶,凝结了人们的审美理想和创造意识;它既是艺术内容得以表现的载体和中介,又具有独立的意义;它既是人类历史和各民族审美意识和习性的积淀,又充盈着时代与社会的审美精神和风尚;它不仅令人感到快适和愉悦,同时又能将人的情感和生命的意味得以凝聚和张扬。

关于艺术形式的审美意义,人们是从社会实践和艺术实践中逐步加以认识的,也是从艺术形式对于社会进步和人类精神文明水准的提高所具有的不可替代的作用来看待的。19世纪以来,人们对于艺术形式审美意义和价值的认识存有许多歧义,今天人们仍有必要对其加以厘清,以增进我们对于形式本质的理解。

关于唯美主义,曾经是十分盛行的观念,至今仍有一定的影响。

我们已经看到,艺术形式虽有其独立存在的价值,但对艺术纯形式的追求,很难脱离艺术的内容因素而孤立存在,因而艺术形式美的独立性只能是相对的。19世纪下半叶出现的"唯形式论",即艺术上的形式主义或唯美主义却认为,"形式"是构成艺术并决定艺术美与不美的根本。19世纪末英国唯美主义的主要代表王尔德就主张"为艺术而艺术",强调形式的独尊地位,认为"形式就是一切"。唯美主义艺术家强调艺术的非功利性,这是他们最重要的理论原则。在他们看来,任何有用的东西都是没有价值的,艺术应当保持自身的独立性和自主性,使之成为一个封闭系统,与艺术之外的世界隔绝。特别是,艺术不应带有任何政治的或伦理的色彩,艺术的终极目的就是艺术自身,亦即艺术形式的美。为此,形式主义和唯美主义艺术家特别强调语言的和形式本身的审美功能,注重艺术语言的规

图56　奥斯卡·王尔德(爱尔兰,1854—1900)

范和艺术形式的雕琢,一味追求语言的韵律美和造型的外在美,甚至不惜牺牲其精神因素,以满足人们感官的舒适与惬意。

这种对于形式美感的刻意追求,具有很大的局限性。一方面,它极大地束缚和限制了艺术家对艺术品社会性深层内涵的开掘,使艺术仅仅满足于对恬适和快感的要求,而将艺术所能够达到的对于广博和丰厚的社会历史内容的展示排斥在外,这就大大缩小了艺术的功能和社会历史的价值;另一方面,它也限制了人们对于个体心理世界的深拓,它既不主张在作品中表现自我、宣泄个人情感,也不同意表现与社会人生相关的社会心理,只是满足于对优美的形式的欣赏,这也使艺术的表现失之肤浅,萎缩了艺术的功能。

诚然,唯美主义在19世纪的出现,也是对当时盛行的实用主义和过分看重功利性的一种反拨,具有一定的社会批判的积极意义。但将对形式的强调推向极端,就会在艺术中彻底排除理性,而使感性走向浮泛。另外,唯美主义对于纯形式的强调,只能是一厢情愿,任何艺术创造都不可能完全排斥理性,一位艺术家,即使刻意追求形式的完善,也必然会将这样和那样的理性和个人的情思渗入其间,而不论个人情愿与否。

关于变形与丑,更是困扰着许多人的审美精神和艺术思维,成为人们关注的焦点之一。

19世纪末以来,一些西方现代主义流派在形式的创造方面作出许多探索,如立体主义绘画的代表毕加索等人在形式的创造方面给人耳目一新的感觉,某些抽象艺术的表现也有许多独到之处。但也有一些艺术家,为了表现自我,表现被社会扭曲的现实和人格,不惜采用扭曲的形式来渲染客观现实的畸型和丑

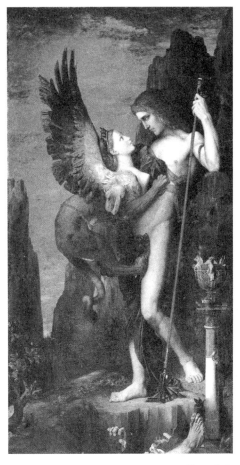

图57 莫罗:《俄狄浦斯和斯芬克斯》(法国,1864)

图58　马格利特:《集体发明物》(比利时,1934)

陋,以展示个体对于客体世界的感受和抗争。在这种意识的导引下,现代艺术不再以传统的美的形式作为自己的表现方式,而代之以那些怪诞、残缺、芜杂、畸变的形式。他们以反传统、反理性、反审美作为自己的艺术主张,其大量的理论和艺术实践,不仅使世人对于这些艺术的理解产生困难,而且也对艺术的本质是什么生成极大的困惑。

　　在艺术形式的创造中,不仅可以,而且应该有变形、有夸张,这也是审美创造的需要。人们不可能只需要和谐的美,对于其他类型的美的创造也同样需要,比如悲剧的、幽默的、诙谐的甚至是丑的形式,同样属于审美的范畴,这些方面形式的创造,同样是美的创造。事实上,在人类艺术的发展历程中,无论哪个民族的艺术,都将变形、夸张等作为必需的手法和技巧,也都将对于丑的适度表现作为艺术追求的重要方面。在不同品类的艺术创作中,适当采取变形的手法和丑的形式,可以在作品中与美的和正常的形式形成对比,以衬托和高扬美的事物,可以通过对丑的事物的贬斥,达到对美的事物的肯定,同时某些适度的丑的形式和形象也具有滑稽、幽默、诙谐、荒诞等特色,这本身就属于审美的基本范畴。对于变形和丑的形式的适度表现,可以达到对受众强烈的感官冲击,实现令人震惊、感奋和深思的目的,满足人们较为高层次的审美需求。反之,如果完全离开或排斥对于变形及丑的表现,将会大大缩

小和局限艺术美创造的领域。

可以说,丑,已成为审美范畴中的重要组成部分。但是,对于丑的形式的创造和表现,是应当有一定限度的,这在审美的领域可以称作审美界限。或者说,对于艺术形式的创造,在形式的美感与丑陋之间,有一个重要的界限,艺术家对于美和丑的把握,需要有一个"度"。把握好这个"度",就是适度。也就是说,艺术家在创作时需要有清醒的意识,即要明确:其一,什么是美的,什么是丑的,在自己的作品中,哪些方面需要采取变形的和丑的表现形式,要表达自己的什么思想,实现哪方面的审美追求;其二,作为大多数的受众,对于美的形式有怎样的适应性和期望值,如果一味追求和谐、美艳与悦目,可能会使人们的审美心境过于平静,反而会使人们产生倦意,达不到审美的较高目标;其三,作为自己作品的接受者,他们对于丑的形式的容纳和承受的心理能力有多大。不同民族、不同时代、不同年龄和文化层次的人们,对于丑的形式的承受能力也有所不同,但世人对于美的和丑的形式的感受却也大抵有着相同或相近的标准。因此,一般来讲,如果适度地表现丑,不使丑的形式感超出人们的心理容受程度,那么,这种表现就可能是滑稽、幽默与诙谐,即使是以丑的表现为重心,只要适度,同样属于审美的范畴,会给人们带来多样的审美享受;相反,如果不加控制地、不顾人们承受能力地表现丑,或者视丑为美,将形式的变形推向极端,或者孤立地表现丑,那么就将导致整体作品的丑陋不堪,造成人们的困惑和不解。这样的作品,不仅不能达到对社会现实和人格心理的深层揭示,反而会严重阻隔人们与作品的沟通,使作者的创作意愿难以实现。

图59 萨尔瓦多·达利:《内战的预感》(西班牙,1936)

试图通过变形的和丑的形式的表现，来表达和阐释主体的某些观念，是一些现代主义或后现代主义艺术家的重要思路。这些艺术家与现代主义宣称的反理性的主张有所不同，有时反而将对于理性的高扬置于重要的位置。在他们的许多作品中，由于较多地使用了变形和丑的形式，使作品显得怪异、杂乱或畸型，令人不仅感受不到美感，反而感到困惑、费解和莫衷一是。或许艺术家确实欲将深刻、丰富或超前的精神观念融入其中，但是，他们的愿望很可能难以实现。首先，采用过于变形和丑的形式的表现手段，以此作为自己精神观念的载体和表现某种思想的中介，可能会由于形式的丑陋，难以唤起受众的审美欲望和愉悦的心境，从而阻隔了作品信息与受众的互动，不能实现交流和沟通；其次，艺术作品是以审美表现为主要使命的，具有丰富的感性和情感表现的特色，它即使能够承载一定的理性内涵，也只能是有限的和不清晰的，如果要求艺术也要像社会科学研究论著那样深刻、清晰而系统地阐释对社会、人生的哲理性思考，不仅是勉为其难，更使其无法承担，只能是艺术家的一厢情愿而已。

　　奇怪的是，一些现代艺术家对于社会大众认定的丑的形式和事物似乎并不认为是丑，而是认为很美，这就只能用"嗜丑"来解释了，应当从其心理的基本状态来考察。还有一些艺术家，明知是人们难以接受的丑的形式和形象，却仍要肆意表现，意在用所谓的现代观念来否定审美传统。其实，传统不仅是应当传承的，而且是变化和发展的，固守传统是迂腐的，彻底否定传统同样是违背客观规律的。人类对于美好事物和美的形式的追求，是顺应人的思维和意识发展的客观规律的体现，硬要将其扭曲和阉割，正是对人的本质的扭曲。

第七章　艺术意境与审美超越

在艺术美学的整体系统中,意境,是一个最具有东方美学色彩的重要范畴,同意象一样,是中华民族对人类美学和艺术的突出贡献。尽管在东方其他民族的艺术以及在西方艺术中,意境所涵括和包容的艺术现象均不罕见,但只有中国艺术和美学的精神才对意境作出了最为完善和深刻的阐释,而且唯有意境理论,才能够对于艺术活动中一些独特而重要的问题作出精辟和科学的剖示。艺术活动和艺术研究的历程表明,意境理论及其体系,理应在艺术美学的整体系统中占有重要的位置,而当今西方学术和艺术界对意境的认识以及对于艺术创造的指导是肤浅的,这显然不利于东西方文化与艺术的交流,也不利于西方艺术的发展。因此,我们应充分认识意境理论在当代艺术活动中不可替代的作用和价值,赋予意境理论以恰当的学术位置,使之能够与西方艺术美学理论相互衔接和交融,这对于人类各民族艺术的发展是具有重要意义的。

第一节　意境范畴的生成和衍变

作为中国艺术精神的昭示,意境美学有着渊源流长的衍变过程。它的生成和不断完善,既是中国传统哲学制导和影响的结果,也是中华民族审美创造的结晶。意境理论正式成为一个美学范畴,是在明清时期。但意境说的初始,可以追溯到先秦。意境作为中国特有的美学范畴,是以中国传统哲学为基础的。先秦道家、魏晋玄学、隋唐佛学,都与意境的生成有重要的渊源关系。与之同时,意境理论的成熟,也得益于全民族审美和艺术的创造。诗词歌赋、

图60　宗白华（中国，1897—1986）

舞蹈音乐、绘画戏剧、散文小说，无不浸润着意境的灵魂，又赋予意境理论以生命。正如当代美学家宗白华先生所说："中国艺术意境的创成，既须得屈原的缠绵悱恻，又须得庄子的超旷空灵。缠绵悱恻，才能一往情深，深入万物的核心，所谓'得其环中'。超旷空灵，才能如镜中花，水中月，羚羊挂角，无迹可寻，所谓'超以象外'。色即是空，空即是色，色不异空，空不异色，这不但是盛唐人的诗境，也是宋元人的画境。"[1]

在先秦，老庄以元气论为基石的哲学与《易传》对于意、象与言的关系的论述，是意境说产生的萌芽。老子将"道"视作万物和生命的本原，"道"是有与无的统一，亦即实与虚的统一，人的生命的最高境界即得"道"，而"道"则是不可言说的。庄子更进一步地阐述了美与天地之道的一致性，肯定了天地之道的"大美"，由此可见，审美的最高境界，即对"道"的追求。在言和意的方面，庄子又说，"言者所以在意，得意而忘言"[2]，《易传》中也有"立象以尽意""言不尽意"之说，他们均认为，语言虽然能够表达思想和情感，但当人们要对情感和意念进行更深层的体察时，语言往往是难以表现的，只能在内心加以体悟。

到了魏晋时代，意境论始露端倪。玄学思潮及佛学均对意境说的产生起到催化作用。玄学界王弼强调"无"为万物本体，佛学界则认为，世界应是"非有非无""有无合一"，他们均把能够体悟到世界"无""有"的统一视作最高境界，为意境论基本内涵的界说奠定了基础。王弼还提出"言者所以明象，得象而忘言，象者所以存意，得意而忘象"[3]，这就发展了庄子的"得意忘言"说，将人生的追求超越言和象，指向更高的境界。刘勰的《文心雕龙》和钟嵘的《诗品》所提到的"意象""滋味""风骨""神韵"等概念，以及谢赫在绘画的"六法"中提出的"气韵生动"，为意境说基本内涵的形成铺平了道路。

意境论的真正形成，是在唐代。在禅宗哲学中，认为语言、文字均难以表达佛理，只有充分调动个体的心

[1] 宗白华：《中国艺术意境之诞生》，《宗白华选集》，天津人民出版社1996年版，第178页。

[2] 庄子：《庄子·外物篇》。

[3] 王弼：《周易略例·明象》。

理因素,才能够体悟到佛性。由于道、玄、佛、禅等诸家学说的影响,在中国艺术中早已出现的对于虚与实、象与言、象与意、意与境、情与景等方面关系的追求,更引起充分的讨论。唐代王昌龄在《诗格》中首先使用了"意境"这个词,认为诗有"三境",一曰物境,二曰情境,三曰意境。物境,即指诗中令人赏心悦目的景象;情境,即指景与情相融后使人因"娱乐愁怨"而产生的情感状态;意境,则是"张之于意而思之于心,则得其真矣",即指在复杂而微妙的心理活动中所生成的某种意味。王昌龄对于意境的描述虽不尽意,但显然已经进入意境本体。当时,唐代诗人和文人已有"仙境""胜境""灵境"等关于"境"的普遍应用,而王昌龄则将意与境相连,强调意对境的作用,表明王昌龄的理论探索既是必然的,又是一个重要的突破。皎然对意境说的贡献十分突出,他提出"诗情缘境发""缘境不尽曰情",他的诸如"文外之旨""采奇于象""情在言外""气象氤氲""意度盘礴"等论点,表明他的理论深度已接近意境创造的核心。唐权德舆也提出:"凡所赋诗,皆意与境会。"[4]晚唐司空图说:"五言所得,长于思与境偕,乃诗家之所尚者。"[5]他还通过《二十四诗品》阐释了诗歌的风格和诗境的特色,提出了"象外之象""味外之旨"的观念。其间,他们强调意和境关系的相融与相偕,将对意境认识又深化了一步。唐美术理论家张彦远提出绘画要追求"气韵生动",标榜"意存笔先,画尽意在",他对"意"较多的论述,均是对艺术主体客体互渗互融关系的深刻见解。

宋代对于意境说的采用,已经比较普遍,许多人是将意境作为艺术创造的核心来看待的。北宋苏东坡在《题渊明饮酒诗后》中说:"因采菊而见山,境与意会,此句最有妙处。"[6]南宋叶梦得在《石林诗话》中论述诗歌创作方法时也肯定了"意与境会"的艺术追求,姜白石要求诗歌"意中有境,境中有意",他们的论述对意境说基本内涵的丰富都有一定的贡献。

南宋严羽在意境论方面的建树尤其突出,他指出:"诗者,吟咏情性也。盛唐诸人惟在兴趣,羚羊挂角,无迹可求。故其妙处莹彻玲珑,不可凑泊,如空中之音、相中之色、水中

[4] 权德舆:《左武卫胄曹许君集序》。

[5] 司空图:《与王驾评诗书》。

[6] 苏轼:《东坡题跋》卷二。

之月、镜中之象,言有尽而意无穷。"[7]其间,他以禅理说明"象""象外"相统一的意境特征。他在提出"兴趣"说的同时,又提出"妙悟"说,认为"大抵禅道惟在妙悟,诗道亦在妙悟",诗的意境只有靠感性体悟才能达到。这些,都是意境说的主要内涵,严羽的论点,标志着意境论基本思想的成熟。

明清时期,意境作为美学范畴正式出现。明代朱承爵在《存馀堂诗话》中使用意境范畴时说:"作诗之妙,全在意境融彻,出音声之外,乃得真味。"清初笪重光在《画筌》中论述了绘画领域中关于"意境之合"的追求,并说:"空本难图,实景清而空景现;神无可绘,真境逼而神境生",他们对于"意境融彻""虚实相生"以及神境、妙境的阐述,均涉及意境的核心内容和结构特征。

明末清初的王夫之关于情与景的关系的论述,是对意境审美特性的阐发,在中国艺术美学发展史上有很高的价值。他在《唐诗评选》中说:"景中生情,情中含景,故曰,景者情之景,情者景之情也。"他还讲到"情景一合,自得妙语"[8],强调情在诗中的重要地位,在情景交融之中,意境也就自然生成了。王夫之还十分深刻地提出"有形发未形,无形君有形"[9]的思想,这对于人们认识意境的层次有着重要的启示。清人蔡小石认为意境应有三个层次,他的论点是在唐王昌龄和王夫之论述基础上的发展。

清末王国维成为意境理论的集大成者,他撰写的《人间词话》,确立了意境论在诗论文论中的中心地位。王国维开始明确使用的概念是"境界",认为境界是中国诗词的最高范畴,认为"词以境界为最上,有境界,自成高格,自有名句。"[10]他在《宋元戏曲考》中对戏曲中意境的特点加以阐释,认为元剧之妙,"一言以蔽之曰:有意境而已矣。何以谓之有意境?曰:写情则沁人心脾,写景则在人耳目,述事则如其口出是也。古诗词之佳胜者,无不如是"。他认为,"文学之工与不工,亦视其意境之有无与其深浅而已"[11]。这实际上已经将意境置于文学和艺术的本质与核心的位置来认识了。明清以来,人们对意境重视的程度愈来愈高,普遍认为作品中意境的有无及深浅是判定其质量高下的最重要

[7] 严羽:《沧浪诗话》。

[8] 王夫之:《明诗评选》。

[9] 王夫之:《古诗评选》,卷2,第15页。

[10] 王国维:《人间词话》。

[11] 王国维:《人间词话新注·附录》。

的尺度。

在现代,我国一些美学家对于意境范畴的研究取得很高的成就。朱光潜先生在《诗论》中提出:"情景相生而且契合无间,情恰能称景,景恰也能传情,这便是诗的境界。"宗白华先生基于中国传统美学的精华,对意境美学的生成和意义予以深刻和独到的探讨,他指出:"艺术家以心灵映射万象,代山川而立言,他所表现的是主观的生命情调与客观的自然景象交融互渗,成就一个鸢飞鱼跃、活泼玲珑、渊然而深的灵境;这灵境就是构成艺术之所以为艺术的'意境'。"[12]

两千多年来意境理论萌芽、形成到成熟的衍变过程,标示着我国古典艺术理论和美学思想的不断发展,以及人们审美意识和创造能力的不断提升。历代学者对于意境论内涵的充实和完善,为这一理论最终确立为独立的美学范畴作出了各自的贡献。意境范畴确立于清末,而在现代又得到科学的阐发,既使人们系统而深刻地领悟其价值、内涵和特性,又得以导引当代艺术的发展,以及不同民族间的艺术交流,其意义是十分深远的。尽管现当代一些学者对于意境的理解尚有差异,但其整体把握正趋于一致。即使从不同角度得出相异的论点,也可使其理论体系更加丰满和坚实。

[12] 宗白华:《中国艺术意境之诞生》,《宗白华选集》,天津人民出版社1996年版,第173页。

第二节　艺术意境的内涵与基本构成

在我国,关于意境的研究虽然已有相当长的历史,但有关意境的许多问题仍未得到解决和获得共识,这是与意境理论本体存在的无穷奥秘分不开的,同时也与历史和时代所能达到的科学水准相关。不少方面的探索还有待于科学的发展,才能最终得到阐释,而历代学者为此作出的巨大努力,正是为意境理论走向完善和科学铺平了道路。有关意境的内涵、意境的层次和类型的构成等,都是人们特别关注的问题。

一、意境的内涵

认识意境的内涵,需要理清有关概念。意境理论在长期的历史衍变中,不同时代的学者从相近或不同的角度予以关注和研究,其间难免出现某些概念交织的现象,这一方面表明历史上意境研究的纷纭复杂,同时也说明此概念内涵的多义性。意境与意象,这是两个内涵比较接近的概念。其实,这两个中国美学史上的重要范畴,既有内在联系,又有明显的区别。可以说,意境产生于意象,但又超越了意象。意境与意象的差异是客观的。第一,意境与意象不是一个层面的范畴,意象主要是主体在审美创造初始阶段生成于主体艺术思维中的产物,而意境则是出现在艺术创造的终点,是主体智慧、生命和创造力的凝结与昭现;第二,不论是主体意象还是作品意象,与意境相较,意象偏于具体、感性和空间性,而意境则偏于抽象、虚化和本体性,意象稍"实"一点,意境更"虚"一点。当然,在意象与意境之间很难找到一个明确的界限,有时人们对那些韵味久长、令人感悟的艺术创构也称之为意象,实际已经具有意境的特点了。

意境与境界,是两个交叉更多的概念。在中国诗歌研究史上,人们历来用意境和境界作为诗境的称谓,有时连研究者本人也犹疑不决。王国维在《人间词话》中有时称"词以境界为上",有时又使用"意境"。也许这是学者本人根据需要采取不同的称谓,也许是不同时期的习惯用法。一般来讲,"境界"在其外延和复杂性方面大于"意境","境界"原是佛学中的术语,具有佛学的特殊内涵,将此移入诗歌研究,其内涵必然具有佛教禅宗的某些意味。另外,有研究者认为,"境界"比起"意境",似缺少一些情感方面的色彩。因而当代人们多倾向于以"意境"来涵盖艺术之境的研究,可以避免一些歧义。但是不管怎样,"境界""意境"的内在联系与含义的互通是主要的,有时人们将其视作同一概念或将两个概念交叉使用,也在情理之中。

意境与典型,也是70年代末以来人们较多涉及的问题。对于典型的认识及其与意境的关系,我们将设专节探讨。

关于意境的含义,古人多有论述,未有定论,看来这是一个多义性的概念,由此深拓进去,就会发现,意境是一个宏大、广博和精深的美学范畴,人们对它的认识,理应从多元的和多侧面的角度来

图 61 陆治:《幽居乐事图》(明)

把握。唐王昌龄的"物境""情境""意境"说,可看作是对意境内涵的理解;清王国维从情与景的关系中,区分出"有我之境""无我之境""有我之境",是指以表现个体的主观色彩为重心、抒发强烈情感,实现物我贯通的境界;"无我之境",是指将个体的主观情感隐于作品的物象之中,追求以景传情,情景交融、意与境浑的境界。如果对历代学者的研究成果加以概括,可以看到,意境大体包含以下几个方面的含义。

其一,意境是指艺术作品中情景交融、内涵丰厚的艺术世界。这一界定,是从艺术作品的建构所达到的层次和境界而言的。在富有意境的作品中,应当从其形象体系表现出对"象外之象"的追求,亦即达到对具体和实在的形象的超越,以实现人们心中之象的生成;富有意境的作品,应实现情和景的完美融合,并使整体艺术建构达到和谐与自由。因而这一界定,可以理解为意与境的结合。正如王国维所说:"境非独谓景物也,喜怒哀乐,亦人心中之一境界。故能写真景物,真感情者,谓之有境界,否则谓之无境界。"[13]也就是说,情与景,是实现意境创造的基本因素,情真意切,形象真实,同时做到二者的有机交融,是艺术意境的基本特征。

其二,意境是指艺术作品中韵味久长、富有强烈感染力的情感和想象的世界。这一界定,不注重艺术形象逼真,突出主体在艺术作品中融铸而成的情感世界,强调在这种情

[13] 王国维:《人间词话》。

感世界中所昭现的人类感情和深层的社会心理，以及由此烘托和营造的富有美感的整体艺术氛围。这一界定，对意境的理解是指具有充盈和丰富的情感与意念的境界。宗白华先生在《中国艺术意境之诞生》中多次谈到与之相关的思想，"一切美的光是来自心灵的源泉：没有心灵的映射，是无所谓美的"[14]。意境是"灵想之所独辟""独特的宇宙""艺术意境的创构，是使客观景物作我主观情思的象征"[15]，宗先生是将艺术主体情感和想象世界的丰厚作为艺术的生命来看待的。

其三，意境是指艺术创造中意与境、物与我浑然一体、虚实相生的艺术化境。这一界定，将艺术主体的情思和创造性隐入其间，重在突出通过艺术活动的进程和最终目标的实现，所达到的超越时空和意与境浑的审美氛围和艺术化境。在这一界定中，甚至跨越了主体与客体，突出强调主体的意念与情感溢出客观的实在，并以其艺术建构实现最终审美氛围的创造。这种氛围，对于人们审美感受的理想追求而言，无疑是臻于完美的境界。

可以看出，意境的含义是，在各类艺术中，创作者以各种形式和方法融铸而成的情景交融、虚实相生、韵味久长、意与境谐，能深刻昭示宇宙和人生意识，并使创作与接受主体神情充盈而飞动、物我贯通、进入超越性时空的艺术境界。

二、意境的层次

关于艺术意境的层次的构成，宗白华先生曾指出："艺术意境不是一个单层的平面的自然的再现，而是一个境界层深的创构。从直观感相的模写，活跃生命的传达，到最高灵境的启示，可以有三层。"[16]宗先生的这一思想，是他对于古代学者美学思想的总结和阐发。唐代王昌龄认为诗有三境，即物境、情境和意境，这已经是对于意境的层深结构的准确的阐释。宗先生对意境三层次的把握，还受到清人蔡小石《拜石山房词序》的影响。蔡小石在《拜石山房词序》里写道：

[14] 宗白华：《中国艺术意境之诞生》，《宗白华选集》，天津人民出版社1996年版，第172页。

[15] 宗白华：《中国艺术意境之诞生》，《宗白华选集》，天津人民出版社1996年版，第174页。

[16] 宗白华：《中国艺术意境之诞生》，《宗白华选集》，天津人民出版社1996年版，第176页。

"夫意以曲而善托,调以杳而弥深。始读之则万萼春深,百色妖露,积雪缟地,余霞绮天,一境也。再读之则烟涛汹洞,霜飚飞摇,骏马下坡,泳鳞出水,又一境也。卒读之而皎皎明月,仙仙白云,鸿雁高翔,坠叶如雨,不知其何以冲然而澹,脩然而远也。"[17]

[17] 转引自《宗白华选集》,天津人民出版社1996年版,第176-177页。

不论何种艺术品类,在艺术家的精心创构下,都会出现层次有所不同的意境。

首先为"实境",即指那些在作品中可以用艺术形式构建的具体实在的物象,以及人生的状貌,在与主体的情感交融之后,所出现的物象缤纷、形象飞动、韵味久长的画境和诗境。王昌龄称之为"物境",宗先生称之为"直观感相的渲染"。对此,古人也称之为"象内之象"。在艺术活动中,如果将艺术家的创作停留在对客观实体与人生的如实描绘上,尚不能构成好的艺术品,更不能创造出意境。创造"实境"性的意境,必须使艺术家的意绪超越出"象内之象"的有限空间,将主体的情思移入客体物象,物化于客体,使之与主体精神和情怀融为一体,实现主体的情与客体的景和谐统一,其意境自然会油然而生。"情景交融"即指这一现象。无论诗歌、绘画,都可以创构出既形象生动又情真意切的实境,中国古典诗词和水墨画,大多显示出这种意境的追求。即使是戏剧、影视、小说,也可以在塑造艺术典型的同时,于特定的人物、氛围和环境中突出其"实境"性的意境创造。

其次是"情境",即指由如诗如画的景象引发人们的审美情感,美感愉悦与情思的奔放融为一体,情感溢出形象之后所生成的意境。对此,不妨直取古人王昌龄的观点,称之为"情境",宗先生则称之为"活跃生命的传达"。这样的意境,古人也称"象外之象"。唐刘禹锡

图62 李成:《寒林骑驴图》(宋)

所说"境生于象外",司空图所说"象外之景,景中之景",严羽所说"水中之月""镜中之象",王夫之所说"景外设景",都是对这一意境形态的阐释。在这种意境形态中,具象的、客体的实在均已隐入于主体的情思奔涌之中,而与主体情感融为一体,并以情感的张扬和宣泄为其主要特征,以形成物我两忘、心物相契、思与境偕的境界。在艺术创作中,许多艺术家借重于形式的变化,刻意淡化具象色彩,突出抽象因素,强调表现和象征意义,都是对于这一意境的追求。中国古典诗词中不乏这样的作品,许多写意山水画也具有突出的抽象特征,可以达到这样的境界。

最后为"至境",即指主体进入审美体验与感悟的巅峰,人的神思和灵性得到淋漓尽致的高扬,实现心灵彻悟与精神自由的境界。对这一境界,王昌龄称之为"意境",宗先生称之为"最高灵境的启示"。同时,人们也称之为"境外之意""无形大象"。这是人类艺术活动的最高追求和所能达到的最高境界,因此不妨称之为"至境"。这一境界,与前两个层次的意境并无明显的界限,是在前者基础上的提炼和升华。通过对于这一境界的追索和登攀,人们方能在艺术活动中得到最高灵境的启示,获得心灵和生命的超越,在"天人合一"的哲学精神的统摄下,实现与自然社会、宇宙天体的和谐统一,亦即庄子所说的"听之以气"的至高境界。人们在艺术活动中对这一境界的创造,体现了人类生生不息的生命意识,以及对审美理想锲而不舍的追求,这是人类精神不断得以升华的重要因素。

意境的层次,标示着在不同的艺术作品中,意境所能达到的高度,以及呈现的特点。一般说来,实现意境的创造,并不是多数艺术作品所能达到的水准,只有为数不多的优秀作品,才有可能创造出意境。在不同的艺术品类中,意境追求的层次可能会有所不同。意境当然是艺术创造的终极性目标,但不是唯一的目标。比如典型形象与典型环境等,也是许多艺术创作的任务和目标之一。对意境的追求,是可以与其他方面价值目标的追求结合在一起的。即使是相同品类的艺术创作,也会存在对意境层次追求的不同,究其原因,或者是对作品具体要求的不同,或者是创造意境的能力和手法的差异。因此,我们不能单纯因为作品在意境方面达到的层次而判定其整体水平和价值的高低。人们当然应该对作品有更高的意境追求,但对具体作品,还应具体看待。

图63　电影:《卧虎藏龙》(中国、美国,2000)

三、意境的类型

意境在其生成和发展的过程中,逐渐向着复杂的和多元的方向递进与嬗变,意境的类型随之而增多,其适应性也不断增强。这一方面表现为人类审美心理和审美感情的丰富和提升,同时也是人们审美创造能力不断提高的表征。自中国古代社会以来,意境的嬗变表现出两个方面的特征:其一,意境的类型由单一的向多元的方面递进,即由初始时比较简约的和单纯的意境追求,逐渐出现多类种和复杂结构的意境形态;其二,意境的含义由平面化状态向着多层面、多义性的形态递进。因此,在今天,意境的内涵与外延均较古代有了极大的丰富,认识其类型特点,也应基于此而作出客观的分析。

1. 写实型意境

写实型意境即指在一般具有写实性、具象性特点的艺术作品中所创造的意境。这种意境的突出特点是"情景交融",即将主体之情有机地融入客体之景,进而生成新的质素,创造出不同于原有情和景的新的意绪和情思,其间蕴藏的丰富内涵即意境。戏剧、影视、小说,以及以绘景、状物为主要目的的诗歌、绘画等艺术样式,均可以创造情景交融的意境氛围。同时,在一些以表现社会内容与人物形象为主的写实性艺术中(如小说、戏剧、影视等),对于人物应以塑造典型为主,但同时也可以通过人物行为、语言、状貌与环境的关系的表现,营造出对社会人生有着深刻昭示和富有哲理意味的氛围,这同样属于写实型意境。

图 64　卡尔纳克神庙(埃及,中王国时期)　　图 65　电影:《一条安达鲁狗》(法国,1928)

2. 象征型意境

象征型意境即指在一般表现性、写意性的艺术作品中所创造的意境。这类意境主要表现为"虚实相生",艺术家在作品中不以表现客体物象为主要目的,主体的神思和情感时常溢出并超越客观实在,驰骋想象,采用适度变形、夸张与重组等手法,以集中和理想化地表现主体的审美情思,并由此凝结和提升出那些对自然、社会、人生予以深层观照的哲理性意绪,使之成为极富象征性的意境氛围。以抒情为主的诗词和写意性、表现性的绘画以及音乐,是以表现主体的情感和意绪为主要内容的艺术样式,在这样的艺术作品中,客体物象一方面可以置于从属的位置,也可以根据表现主体情感的需要予以适度加工和变异,使之具有更多、更浓郁的象征意味。即使在文学和综合性艺术中,也可以创造象征型意境。或以物象或景象作为象征体,或以人物作为象征体,生活场景也可以成为象征体。经过精心创构,便可使象征型意境脱颖而出。

3. 抽象型意境

抽象型意境即指在那些抽象意味较强或纯抽象的艺术作品中所创造的意境。在抽象型艺术作品中,纯粹的形式因素及其构成,是营造其意境的基本条件。特别是在建筑、抽象性绘画与雕塑、工艺及设计中,除却其实用性的功能外,艺术家的基本动机和构想,就是排除任何具象性因素,以"有意味的形式"或符号,创作能够表现其意念、思维或审美理想的艺术作品,并力图营造出更深刻更富有哲理性意味的意境。这样的意境,因其没有具象性因素作为参照,所以称之为抽象型意境。也正是由于缺乏具象性,才使这类意境的内涵更为宽泛和不确定。许多无标题音乐和现代主义音乐,

同样具有这样的特点。音乐本身就具有极强的抽象性,而在上述音乐形式中,其意境氛围的抽象性就更为纯粹。在文学和综合性艺术中,也可以创造抽象型意境。电影中运用色彩的变化与渲染,加之与影像的有机组合,可以使一些形象和场景更具形式感,进而抽象为纯粹形式的意味,使特定的场景和氛围自然形成虽然宽泛却具有一定规范的意境。在当代艺术中,还有一些以表现朦胧、怪异、荒诞为主要特征的艺术作品,从事这方面创作的艺术家试图表现更深刻的哲理性和观念性,这类作品更具有象征性和抽象性的意境色彩。

第三节 艺术意境的审美特征

关于艺术意境审美特征,也是一个众说纷纭的问题。当我们逐渐进入意境本体时,就会意识到理清这一问题是重要的,它对于我们区别意境与其他相近和相邻的审美范畴的关系,自由自觉地遵循和驾驭意境的规律,使之在当代艺术的发展中呈现其光辉,都有着积极的意义。

在自然界和人类社会,任何事物的本质和特征都是相连的,事物的本质是各种具体特征的总和与抽象,而特征则是其本质的具体呈现。对事物本质的认识,一般应从对其具体特征的分析入手。

一、情景交融

意境与典型、意象等审美范畴的重要区别,即在于意境将情感的表现和升华放在首位。意境范畴同样重视对客观景物及人的描绘,但意境创造不满足于对景物及人纯客观的、自然主义的再现,而是注重将景物及人的描绘与主体的情感相互交融,使之生成具有新的质素的情境,即意境。典型创造同样注重主体意念的渗入和与客体实在的交融,但是:其一,典型创造中主体意念的渗入是隐蔽的、不露声色的,而意境创造中主体情思与客体景物的交融是张扬的和尽力渲染的;其二,典型创造和意境创造中的主体精神都是重要的,都是审美情感和审美认知的统一,但在典型创造中,审美认知多于审美情感,而在意境创造中,审美情感多于审美认知。

意境范畴突出主体审美情感的表现和升华,是通过与客观景物的和谐交融来实现的。没有客观景物作为主体情感的对应物和载体,其情感就会成为空洞的、缺乏美的形式感为中介的一般性情感,而非审美情感。

真实是艺术的生命。在意境创造中,同样要把情感与景物的真实置于重要位置。其真实,应是符合客观规律的、本质的真实。首先,是情感的真实,即为主体在特定氛围中发自内心的、毫无矫饰的情感的流淌;景物的真实,即为合乎自然和社会客观规律的真实,亦即主体对于客体世界认识的真实。有时对于自然之景的适度变体或夸饰的表现,正是与主体情感交融的结果,体现为主体对客体景物认知的心理真实,这恰是意境创造的必需。但在情景交融的艺术意境中,景物一般不应作过多的变体或变形,而应基本遵循客观实体的状貌。

王夫之在论述情景时说:"景生情,情生景""情、景名为二,而实不可离。神于诗者,妙合无垠。巧者则有情中景,景中情"[18]。可见,古人是把情景交融视作艺术意境的核心来看待的。我们在论及意境的这一突出特征时,也可以将其分作两个主要类型来分析。

其一,景中有情,即"景生情"。是指艺术家在创作时,致力于客观景物的描绘和表现,以景物的真实见长,而将主体深沉、浓郁的情感潜于其中,不加铺排和张扬地加以表现。这类意境在诗歌、小说、绘画、戏剧、影视中都比较常见。山水诗和山水画有许多相通之处,中国古往今来的艺术家大多钟情山水,一则表现山水的瑰丽、神奇、壮观或奇诡,一则寄情于山水之间,敞开胸襟,抒发情怀。如宗白华先生说,"只有大自然的全幅生动的山川草木,云烟明晦,才足以表象我们胸襟里蓬勃无尽的灵感气韵""山川大地是宇宙诗心的影现;画家诗人的心灵活跃,本身就是宇宙的造化,它的卷舒取舍,好似太虚片云,寒塘雁迹,空灵而自然"[19]。

李白在其名诗《黄鹤楼送孟浩然之广陵》中吟咏道:

故人西辞黄鹤楼,烟花三月下扬州,
孤帆远影碧空尽,唯见长江天际流。

[18] 王夫之:《姜斋诗话》。

[19] 宗白华:《中国艺术意境之诞生》,《宗白华选集》,天津人民出版社1996年版,第175页。

其间,黄鹤楼、烟花、孤帆、碧空、长江、天际等,构成一幅景象旖丽多彩的画卷,而主人送别友人时痛苦、忧郁和怅然的心绪油然而生,充溢在字里行间,又引发人们生出一种愁怨之外的空灵和超然,其意境充实而悠远。与李白的意境创造相关,历代许多文人和画家时常将山水的空旷、深幽、巍峨或宏阔与个体不同的情思和心绪相联系,以表达和宣泄个体特定的心境。这几乎成为一种通行和惯常的表现方式。即使一些综合性艺术作品也不例外。中国戏曲本身就是将诗词、音乐、绘画予以有机交融的产物,自不必言。在当代,利用电影的色彩、光影和画面表现奇异的山水景物,以烘托和渲染特定的人物情思,是电影艺术家的重要表现手法。电影《林则徐》中表现林则徐禁烟失败后送别友人的一场戏,就借取了李白诗中的意境,获得了极佳的艺术效果。

其二,情中见景,即"情生景"。艺术家在创作中有时虽然是在写景,但并不直接描绘,而是通过抒发心中的情思,让人联想到与主体情感意味相通的景色。中国传统诗词中,这种意境的创作较常见。诗人或直抒胸臆,倾吐心中块垒,或触景生情,宣泄胸中幽怨,其间生成的意境,更显得深沉和悠长。陈子昂的千古绝唱《登幽州台歌》是这种意境创造的典范:

前不见古人,
后不见来者,
念天地之悠悠,
独怆然而涕下。

在这首诗里,人们看不到具象的景物,甚至可能理解为是一首纯粹抒情言志的诗歌。但如果我们将其题目与全诗联结在一起,并将抒情主人公置于诗中,就不难感受到一幅表现了天地沧桑、人世艰辛的画面扑面而来。主人公立于高台,望乱云翻卷的苍茫大地、浩渺天穹,思古往今来的铁马金戈、朝代更替,叹文人志士的来去匆匆、英雄末路,一腔幽愤和沉郁之情充溢于整个画面。正是诗人将实景隐去,才可以字字如珠玑的诗句引发人们无尽的遐思,想象中的景色如在眼前,逼真、生动而丰满,且有身临其境、与诗人同歌同泣同诉同怨之感。

而在那些以抒情为主旨的音乐艺术中,许多作品同样可以获得情中见景的意境。中国传统古曲,如《高山》《流水》《十面埋伏》等,均以音乐的形式和技巧抒发主体情怀和思绪,并通过与情感相通的旋律和节奏,或是特殊的乐音表现,以声音的色彩呈现出人们想象中的景色和实境。或高山巍巍、流水淙淙,或战马嘶鸣、金戈相逼。乐曲的名称给人以导引,乐曲的旋律、节奏和力度等规范着一定的审美阈限,人们可以在乐音的运行和变化中得到无穷的审美享受,同时引发接受者的审美思维,使人在乐音创造的氛围中自由想象,从而获得自己理想中色彩缤纷的景象或世界,其意境也尽在其中。

二、虚实相生

虚与实,历来是中国艺术追求的重要审美范畴之一。虚与实,体现了艺术的辩证法,是中国古代哲学思想对艺术的启示和影响,虚实统一或相生,正是人们对于和谐美意境的创造与追求。中国艺术,充满了对辩证法的领悟和运用,而在本质上,这也是人们对宇宙天体、自然社会的审美认知和艺术理解,寄寓了人们的审美理想。

创造虚实相生的意境,在我国有着深厚的思想渊源。易经中的阴阳相推,老子的"大成若缺""大音希声",荀子的"形具而神生",都是极重要的思想。更有古今许多学者把虚与实的有机统一,视作艺术意境构成的核心,提出许多精辟的见解。王夫之说"虚必成实,实中有虚",清笪重光说"位置相戾,有画处多属赘疣。虚实相生,无画处皆成妙境"[20],后人黄宾虹也说"全局有法,境分虚实"[21],都对虚实转化的思想有深刻的理解。一些学者主张将意境分为实境和虚境,他们认为,意境,应是实境和虚境相互转化和融合的结果,实境是虚境的基础,虚境是实境的升华。虚实相生,就产生于实境与虚境的融合之中。

关于实境,就是指对于客观物象的如实再现,如景色、环境、人物活动的氛围等,均可成为艺术家笔下的实境。人们所说的"事境""物境",大都是指实境。实境的描写或描绘,在艺术作品中是重要的,不论是诗、小说、戏剧,还是

[20] 笪重光:《画筌》。

[21] 见陈凡辑:《黄宾虹画语录》。

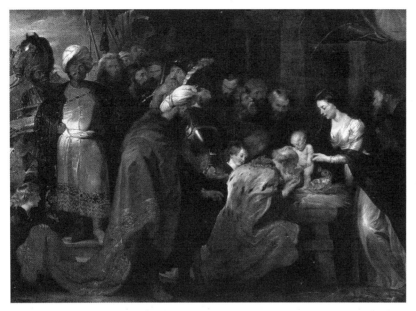

图66　鲁本斯《博士来拜》（德国，1617—1618）

绘画，对于实境的逼真和精妙的表现，均能以其形式的有机组合，建构成为富有美感的画面，这本身就可以给人带来审美享受。

但是，将艺术创作止于实境的创构是不够的，也不是大多数艺术家的目标。他们欲将自己的情感注入作品，或将对于自然、社会、人生的哲理性思考体现于作品之中，就必然要借助于形式因素，造成一种不同于实境的形态，这便是"虚境"。在实境与虚境的理论探讨中，古来便形成了两种不同的看法：一种认为是以景为实，以情为虚，强调情景互融；一种认为是以形为实，以神为虚，强调以形传神。其实，二者是完全可以统一的。两种看法中的景与形，即指物象，并无大的区别。情景互融中的情，主要是指创作主体"情"的移入和互动，以及接受主体对寓于景中之情的共鸣，是对主体而言；而以形传神中的"神"，则是指通过作品中的物象，所传达出来的韵味和神韵，是对作品本体而言。事实上，虚境应是两个方面的结合，主体的"情"中，也有神韵的质素；作品生成的"神"，也不乏情的氤氲。可见，"虚境"，是在实境的基础上对主体情感、意趣的表现，也是对其作品内在神韵的追求，"虚境"的神韵如何，决定了整个作品的艺术品位和审美效应。

宗白华先生写道:"庄子说:'虚室生白。'又说:'唯道集虚。'中国诗词文章里都着重这空中点染、抟虚成实的表现方法,使诗境、词境里面有空间,有荡漾,和中国画面具同样的意境结构。"[22]可以说,在中国古典诗词和绘画中,创造虚实相生的意境美的范例比比皆是,戏剧、书法、工艺等艺术品类中,也大都飘逸着虚实统一的神韵。唐刘禹锡的《竹枝词(其一)》咏道:

杨柳青青江水平,闻郎江上唱歌声。
东边日出西边雨,道是无晴还有晴。

该诗首句写景,杨柳与江水相映衬;二句绘声,情郎歌声自江上来,这是实境。后两句利用谐声双关语,以"晴"暗喻"情",含蓄地表达了微妙的恋情,是虚写和虚境。前后实与虚相衬相生,情韵流溢,将意境悄然托出。

在绘画中,虚实相生更是历代画家表达意境的重要方式。画家可以利用画面的布局和形象,将其情思与意趣注入其中,形成虚与实的融合,而将意境得之于画外,观者也可于画外得到意境的陶冶。中国画中有"计白当黑"之说,就是指在画中需充分留有虚、空之处,并有机地予以调适和利用。虚、空之处并不是空白,而是让其起到虚中生实、寓实于虚的作用。如若使之虚中带实,反而更加富有韵味。元倪瓒(云林)注重主观意念的抒发,以表现"胸中逸气",其山水创作追求高格调,时常笔有未尽之处,于空蒙之中尽得意趣,使作品极富感染力。

三、意与境谐

意境,可以指"意之境",即富有丰盈和深刻的意趣的境界;也可以是"意与境",即"意""境"的交融与和谐。二者虽有差别,但并非不可统一或共处。对意境的多义性理解只会丰富该审美范畴的内涵。相较之下,后者的含义似更宽泛。在此,我们也将其视作意境的审美特征之一来分析。

从表层看,"意与境谐""情景交融"这两种审美特征

[22] 宗白华:《中国艺术意境之诞生》,《宗白华选集》,天津人民出版社1996年版,第183页。

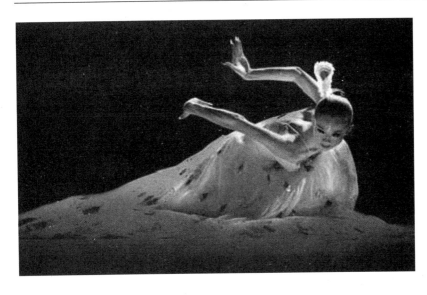

图 67 舞蹈:《雀之灵》(中国)

似乎类同,但如果深入探讨,就会发现,"意与境谐"在其内涵上与后者确有区别,"意""情"不甚相同,"境""景"也不宜通用。尽管历史上人们将二者混用的现象颇多,但"意与境谐"作为一种独立的审美特征,理应得到确认。

"意"的涵盖要比"情"广得多。意应该有情的因素,但情未必很重,之外还应有更丰富的含义,如意念、哲理、审美理想等,其"意",既包括审美情感,也包括审美认知,是两方面的统一;"境"的内涵也不止于"景",应当说,"境"是指由众多景物、人物和环境因素构成的一种氛围。

"意与境谐",即指主体在艺术活动中得以升华的审美精神和生命意识与作品中建构而成的具有浓郁美感氛围的交融与和谐。

"意"的生成,蕴含着主体对自然、社会和人生客观规律的体认和遵循。在不同的时代和社会,置身于不同的民族和环境,对客体规律的体认自然有差别,但应当说,对于"意"的深拓和探求,具有很强的生命之真和体验之深的意味。

"境"的形成,已经是主体将自己的审美之思与客体物象相交相融的结果,正是由于主体审美活动初始时的"意"(并非提升之后的"意")与对象的互动与互融,并充分倚重形式的中介作用,方能构成物态化的"境",亦即具有审美意味的氛围。而主体更高层次的"意",既生成于此"境",又高于此"境"。它的审美指向,在于

宇宙和生命意识的深层领悟。

宗白华先生说:"中国人对'道'的体验,是'于空寂处见流行,于流行处见空寂',唯道集虚,体用不二,这构成中国人的生命情调和艺术意境的实相。"[23] "道"即规律,"道"即自然法则,"道"即生命本体。宗先生的论述,从哲学高度把握意境本体,对我们认识"意""境"的关系具有重要的启示。

宋代苏轼的《水调歌头》即为这类意境创造的杰作:

明月几时有?把酒问青天。不知天上宫阙,今夕是何年。我欲乘风归去,又恐琼楼玉宇,高处不胜寒。起舞弄清影,何似在人间!

转朱阁,低绮户,照无眠。不应有恨,何事长向别时圆?人有悲欢离合,月有阴晴圆缺,此事古难全。但愿人长久,千里共婵娟。

这首词显然意在创造一种浩渺无垠、悠远清美的意境。词的优美和清逸,已将一幅美不胜言的图画呈于世间。此"境"旷古未有,令人震颤、陶醉和兴叹,而境外之意更飘逸超群,对于世间沧桑变迁、人生欢聚离散、生命高扬归宿,均赋予其哲理的阐释,使之具有了无穷的神韵,达到极高的审美境界。

中国传统戏曲同样十分注重对于意境的渲染。元王实甫在其《西厢记》中有关意境的描写很多,且脍炙人口。如崔莺莺等十里长亭送别张生一场,剧中唱道:

碧云天,黄花地,西风紧,北雁南飞。晓来谁染霜林醉?总是离人泪。

此唱段以极富诗意的词句营造出特有的意境,其"意"幽怨而缠绵,其"境"萧瑟且凄婉,而在音乐、置景、表演的共同作用下,更使这如诗如画、如泣如怨的意境增添了魅力,将一对情侣的离愁别绪渲染得淋漓尽致,同时也令人生发出关于人生之旅、生活意味的多重思考。

[23] 宗白华:《中国艺术意境之诞生》,《宗白华选集》,天津人民出版社1996年版,第184页。

四、韵味久长

在中国古代艺术理论中,"韵味"是一个极常用的概念。艺术活动中的韵味,是指意境中那种使人得到美的感染的韵致、情趣和滋味。韵味说源于唐司空图,他在《与李生论诗书》中说:"辨于味而后可以言诗",倡导写诗需有"韵外之致""味外之旨",他的《二十四诗品》就是阐发其韵味说理论的著作。与"韵味"说相连或相近的概念很多,如南朝梁钟嵘在《诗品》中提出的"滋味"说、南朝画家谢赫提出的"气韵生动""神韵"说,以及严羽的"兴趣"说、王士祯的"神韵"说,都从不同的侧面阐述了与韵味相关的意境创造。诸如"风韵""情韵""韵致""韵度"等,都是"韵味"的别称。在人们审美意识的衍变中,"韵"的概念,由一个专指音乐性美感形式的"声韵",发展为体现了一切艺术内在情趣意味的"韵",同时成为艺术意境的重要特征之一。韵味久长、气韵生动,便成为艺术家追求的境界。古人将画品分作妙品、神品和逸品,而把逸品视作最高品位,正是因其充盈着丰富的神韵,以及飘逸和幽远的意境。

韵味的涵盖很多,细细品味,可以择其要而加以分析:

1. 空灵

空灵的含义在于其空寂灵幽与透明澄彻。宗白华先生说:"美感的养成在于能空,对物象造成距离,使自己不沾不滞,物象得以孤立绝缘,自成境界……"[24]空灵与充实是对立的统一,艺术中的空灵应以必要的充实为基础,而其充实也应以空灵之美为其意境的追求。空灵的特点有以下几个方面。

首先,空灵给人以空旷、敞亮、静寂和悠远的感觉。具有这种意味的艺术,富有极大的令人冥思的空间,它无际无涯、浩渺苍茫,是庄子所说的"无极之境"。中国画是注重留出空白、趋于简淡的,其空白正是对含蓄、浩森的宇宙空间的思索和探求,简淡中也包容了丰厚的内涵。画家在空白处以简约的笔触自由挥洒,正是艺术家心灵的律动和生命的节奏。画中墨与色彩的组合,则是主体心灵与自然造化的凝结。

[24] 宗白华:《论文艺的空灵与充实》,《宗白华选集》,天津人民出版社1996年版,第192页。

其次，空灵使人领略到充满灵气、幽深和壮阔的世界，这一世界似有无数的精灵在飞舞，它幽深莫测，高妙圣洁，凝聚和揭示的是宇宙的意识。李白的诗作可以达到这种境界，无论是"君不见黄河之水天上来，奔流到海不复回。君不见高堂明镜悲白发，朝如青丝暮成雪"，抑或是"行路难，行路难，多歧路，今安在？长风破浪会有时，直挂云帆济沧海"，都将人引入飘逸和神妙的审美空间。

20世纪50年代由陈刚、何占豪创作的小提琴协奏曲《梁祝》正是具有丰富的空灵韵味的优秀音乐作品。该乐曲以越剧曲调为素材，借重交响乐的表现手法，采用奏鸣式结构，突显梁祝爱情主题，出神入化地演绎了"草桥结拜""英台抗婚""坟前化蝶"等内容。乐曲初始，便以几声拨弦和长笛的幽远之声，似从天际降临人间，开启了绵长幽远、如泣如诉的动人乐章。由小提琴主导的旋律奏鸣着主题，大提琴等管弦乐紧紧相随，将梁祝二人的爱情表现得淋漓尽致，动人心脾。乐曲随情节的延展而跌宕起伏，时而是明朗欢快的谐趣，继之是情意绵绵的倾诉，随后是怨愤惊惶的抗争，终于是凄厉哀痛的哭灵。及至乐曲终了，再现部"化蝶"在飘逸的弦乐衬托下，主旋律再现，主人公幻化为一对翩然飞舞的蝴蝶，在美轮美奂的时空中获得了永恒。

再次，空灵的意味是透明、澄彻和晶莹的，它玲珑剔透，晶莹无瑕，清彻而灵动，含蓄而蕴藉。它让人领略到圣洁与超逸，温馨与坦荡，这种意味既蕴含无穷的奥秘而引人入胜，又以澄彻透亮的氛围催人寄情抒怀。中国传统乐曲在创造空灵的意境上具有突出的效应。琵琶曲《阳春白雪》表现的是初春时节万物复苏、人间生气勃勃的景象，促人萌动对生活的憧憬；筝曲《渔舟唱晚》，则将渔舟晚归时碧波荡漾、海天一色以及渔民的欣悦之情描绘得富有诗情画意。而在当代一些表现西藏高原的歌曲，如《青藏高原》《珠穆朗玛》等，都非常注重表现其空灵的意境，引发人们对神秘而壮阔的高原的神往之情。

2. 飞动

飞动，体现为艺术中一切生命现象的律动和节奏之美，其无穷的韵味，就产生于动的衍化之中。如果说，空灵偏于静态美，飞动则偏于动态美，但其静与动都是相对的，空灵的世界延宕于动的过程之中，其韵味更为久长。唐皎然提出"采奇于象外，状

图 68　舞剧:《丝路花雨》(中国)

飞动之趣,写真奥之思"[25],中国的绘画、雕塑、舞蹈、音乐、建筑、书法,无不呈现为飞动的形态。飞动,显示的是万物生存的勃勃生机,是艺术主体胸臆间跃动的生命之魂。

作为人体的自由旋律的呈现,舞蹈是人们对于意识深层灵境的深拓,人体的旋转与舞动,似将神情与肢体融化在生命旋律之中,洋溢的是舞者飞动的情思和性灵,既高妙,且圣洁,似将宇宙的灵气集于一身。如杜甫《观公孙大娘弟子舞剑器行》中云:

> 昔有佳人公孙氏,
> 一舞剑器动四方。
> 观者如山色沮丧,
> 天地为之久低昂。

舞蹈以其丰富的肢体语言和翩飞的身姿,并以不同的表现力度和音乐性节奏,或低徊,或舒缓,或骁勇矫健,或气势如虹,足可创造令"天地低昂"的神奇意境。

中国的书法,特别擅长于表现空灵与飞动的意境。书法中无论草、篆,或楷、隶,均能凭借线的节奏,表现书者心中的意态和审美思维的韵律。正楷,如柳、颜等体,其结构严整而不凝滞,于静中见动,似见千军隆隆驰过;狂草,如怀

[25] 皎然:《诗式》。

素的书法,其笔墨飞舞却不失规范,于动中取静,似于追寻舞者神韵之中聆听天籁之声。

即使是严谨而具有极强秩序感的建筑艺术,也会在其造型的变化中显现其飞动之感。虽然凝结为静的实体,却以其丰富而多变的形态表现出在空间中的多维取向,因而也便具有了相对动的和时间的意义。单一的建筑是如此,宏大的建筑群更可以其繁复流动、旖丽多姿的形态获得令人惊叹的飞动的意境。北京故宫便是人类建筑艺术的典范。它大到宏观建构、殿室布局,小到每一条飞檐、每一个斗拱,无不昭现出飞舞的动态之美。

3. 含蓄

含蓄之美,是体现在意境中的一种隽永绵长的韵味。含蓄之美的意义在于,它不将主体的意念和情思直露地表现出来,而是含而不露地予以昭示,给人以较大的思索的空间和回味的余地,使人在这一过程中得以细细的品味和咀嚼,从而得到自身的审美享受。含蓄与空灵相连,获得空灵的意味,必然是含蓄的。比起空灵,含蓄似乎多了一些温馨,少了些许神秘。艺术中的空白,便是含蓄的表征。

在东方艺术中,含蓄是极为重要的范畴。含蓄之美,集中地体现了中国古代哲学的精义。含蓄,正是基于古人对于天、地、人三者关系的理解,以及对于和谐、中和与亲和的认识,在艺术创作实践和操作中的体现。含蓄之美,不存在明显的冲突和对峙,而以委婉和协调的方式创造出意味深长的境界。只有含蓄的意境,才能使接受者获得"悟"的妙趣。古人所说"不著一字,尽得风流""言有尽而意无穷""诗意在诗之外"等,均是对含蓄之美的探求。

在各种艺术形式中,均可看到大量含蓄之美的创造。同时,人们利用很多手法,如隐喻、虚拟、象征、拟人、比喻、双关、寓言等,极力烘托富有含蓄之美的意境。诗的艺术在中国具有典范意义,诗道以及诗意的创造,涵盖了意境美的所有因素,含蓄的韵味正是其追求的重心之一,文学其他形式对韵味的创造,正是对诗意的追求;音乐艺术是极具抽象意义的艺术,加之乐音特有的"韵"的特性,因而其本身就富有含蓄的韵味;舞蹈艺术借重音乐的韵律和节奏,加之以人体的表情、肢体来表现虚拟的自然与现实,继而凸现主体情思,也具有极强的创造含蓄之美的功能;绘画、雕塑、建筑、工艺等造型艺术一方面可以充分利用各种物质媒介及形式,表现

其含蓄的意味,同时,它们更多地汲取音乐艺术的质素,努力以静的空间艺术的形态来表现音乐性的旋律与节奏美,这就更增强其韵味的氛围;戏剧、影视等综合艺术则在汲取所有艺术形式特质的基础上,完成意境、典型及形象、氛围的创造,其中包括含蓄等韵味的创造,其品味的高低,在一定意义上决定其作品成功与否。

有关意境的韵味,我们还可举出一些,如天真、虚静、风骨、雄浑等,在此不再一一论述。

第四节　意境与典型

我们没有将典型这一重要的美学范畴作为专章来探讨,主要因为,典型与意境相比较,虽然二者都同属于美学的重要范畴,都是艺术创造应当追求和达到的至境,但是,意境比典型更具有普遍适应性。典型一般适应于叙事性的艺术创作,如文学中的小说,以及戏剧、影视等,而意境,则可以适用于一切艺术创作,不仅在以表情为主的艺术形式中,意境是主体追求的核心目标,即使在那些以创造典型为主要使命的艺术形式中,意境的创造也是不可缺少的。但是,意境虽然具有更宽泛的适应性,但它仍然不能代替典型,典型的创造仍旧是许多艺术创作的中心任务。这也是我们将典型与意境放在一起加以研究的根由。

典型及其相关的理论,在中西方均有较悠久的历史。古希腊时典型的含义是指一种"类型",亚里士多德对典型的理解就是指其普遍性和类型性。17世纪以前,莎士比亚、塞万提斯等创造了伟大的艺术典型,但典型理论的研究仍停留在对抽象化和类型化人物的塑造上。18世纪以来,典型理论的研究有了大的突破,法国狄德罗提出了艺术家要在现实中发现"美的范本",认为这种"理想的典范""最高限度的美",同时他已经看到人物性格与社会环境的关系的重要性;德国的鲍姆嘉通、莱辛、歌德等人均对典型理论的发展有所贡献。黑格尔是西方典型理论的集大成者。他认为典型是一种理想,非常强调典型的特殊个性,同时,典型还要体现人的整体性。他还深刻揭示了人物个性与环境的关系,并看到了环境的社会学内涵。黑格尔的理论对科学的典型论的产生具有

较大影响。

在中国，由于古代叙事艺术起步较晚，因而典型理论的形成也较迟。但作为典型的概念及相关的思想，很早便已出现。《周易》中已有了"典""型"的概念使用，以及哲学方面的阐释。及至刘勰，已有了与典型相关的思考。唐宋以后，随着叙事艺术的兴起和发展，一方面出现了话本、戏曲和长篇小说，以及为数众多的重要作家、戏剧家，同时也于明清时期出现了一些非常重要的小说、戏曲理论及突出的艺术理论家，其中有关典型的理论已相当先进。明代叶昼有关《水浒传》的评论，已经关注到形象所具有的某种代表性，以及关于个性化描写的问题。金圣叹将塑造具有独特个性的典型人物提到艺术创作的重要位置，并对如何处理人物个性化问题作了探讨。清脂砚斋有关《红楼梦》的论述，对于典型人物创造中艺术家的主体性作用以及人物复杂性格的表现等问题，均作出极有价值的探讨。科学的典型理论，是以马克思、恩格斯的美学思想，特别是他们关于美的规律、艺术典型的思想为其理论基础和方法论依据的。马克思、恩格斯所指的美学上的典型，是个别与一般、现象和本质的特殊的统一关系，这种统一是通过鲜明、生动、具体的现象或物象显示出来的，因而，美的规律是与典型的规律相通的。艺术典型，就是指美的艺术形象。

马克思、恩格斯是以美学的和历史的观点相统一的原则来研究和把握艺术典型的，从而使他们对典型的研究超越了前人。首先，他们从历史唯物主义出发，把典型人物放在历史的和社会的层面上来看待，这样，恩格斯就得出了这一论断："每个人都是典型，但同时又是一定的单个人，正如老黑格尔所说的，是一个'这个'。"[26]恩格斯强调的典型，是在特定的历史的时间和空间中的具体个性或人物。这样，就使艺术典型具有了历史唯物主义的标准。进一步，马恩提出了"对现实关系的真实描写"[27]的命题，这是他们对于艺术真实性的科学分析，以及把握艺术真实性的基本原则和尺度。这一原则和尺度，使典型理论得到了丰富和完善。接着，马恩又提出了"真实地再现典型环境中的典型人物"[28]的重要命题，将对人的真实描写置于典型创造的

[26] 恩格斯：《致敏·考茨基》，《马克思恩格斯全集》第36卷，人民出版社1985年版，第384页。

[27] 恩格斯：《致敏·考茨基》，《马克思恩格斯全集》第36卷，人民出版社1985年版，第385页。

[28] 恩格斯：《致玛·哈克奈斯》，《马克思恩格斯全集》第37卷，人民出版社1985年版，第40页。

中心,这就使人们对典型的理解有了科学的指导。由此,我们可以得到这样的认识:典型人物,是指以历史的和具体个性出现的并具有社会特定的普遍性意义的人物形象;典型环境,则是指由特定的历史和社会关系所构成的、能够形成人物个性并促使其行动的具体的物质和精神性环境。

在20世纪50年代至70年代,我国艺术理论界非常重视典型的研究和讨论,却忽视了意境以及意象等中国古代美学的基本范畴的研究。而当时对于典型问题的探讨,也是较多地予以哲学、历史和社会学方面的观照。20世纪80年代以来,人们对于典型的研究有所淡化,而对意境等美学范畴的研究多了起来。从本质上讲,意境与典型,都是艺术创造对其目标和价值的最高追求,二者应当是统一的和相互协调的,但其特性又确实存在差异。以美学的和历史的原则分析其异同,有助于我们认清艺术创造的价值和目标,从而更为自由自觉地推进艺术活动走向至高境界。

艺术的意境和典型具有较多的一致性。第一,二者都是艺术主体对自然、社会和人生予以审美观照、互通互融,并以物化的方式予以呈现的审美创造的结果;第二,二者都是艺术主体审美认知和审美感情相统一的结晶;第三,二者都是艺术创造活动追求的最高目标,是合规律性与合目的性的统一、真善美的统一;第四,二者都具有哲学的、历史的、社会的以及主体精神与生命的价值和意义;第五,二者都具有审美的愉悦性功能和作用。

但同时,意境和典型的差异也是明显的。

第一,意境与典型,在其哲学基础和理论依据上,意境具有突出的中国古代哲学的特色,而典型则较多地与西方哲学相联系。中国古代的典型论理论则与中国古代哲学思想有密切的联系。

第二,意境与典型,在其文化学的意义上,又分别较多地与中国文化或西方文化相关,是分别在不同的地域和土壤中孕生而成的。中国古代的典型论学说则又依赖中国和东方文化的土壤,从而得到孕生和发展。

第三,意境和典型,在与各类艺术的关系上,意境具有很强的普遍适应性,几乎所有的艺术样式都能够创造意境,当然,在一些叙事性的艺术中可能最主要的不是创造意境,而是创造典型。但创造典型,一般只出现在叙事性的艺术样式之中,而在一般表现类、象征类的艺术样式中,则应以创造意境为主。过去,曾经出现

过将创造典型泛化的现象，即任何艺术样式均可创造典型，如可以创造典型的氛围、典型的情绪等。对此，很难作出科学的阐释。

第四，意境创造主要是烘托和营造具有极高审美价值的精神境界，即由一定的氛围、情感和哲思凝结而成的、超脱具体实在的形象体系，以及环绕和氤氲于作品深层及作品之外的精神性状态；典型创造则主要是塑造和描绘具有极高审美价值的形象和环境，即以历史的和具体个性出现的并对社会有普遍意义的人物形象，以及与之相联系并驱使其行动的环境。典型创造不脱离形象本体。

第五，意境创造的方法，主要采用"意境化"的方式，即不囿于具体形象和客观实在的阈限，着重于主体与客体审美意识的交融和提升，使之升华为既有个性色彩和浓郁的美感气息，又具有历史时代精神和宇宙意识的审美的精神性氛围；典型的创造方法，则主要是采用典型化的方法，即在不脱离形象本体和客观实在的情况下，运用各种艺术表现形式，对形象及其环境进行集中的、个性的、理想化的描绘，使之既具有独特个性又具有时代和社会的普遍性意义。

第六，对意境的接受和鉴赏，以"领悟""意会"为主要形式，其中包括审美认知和审美情感的共鸣及驱动，并以精神顿悟、心灵敞亮和情感激荡为其主要特征；对典型的接受和鉴赏，是以审美理解和移情为主要形式，它同样包括审美认知和审美情感的共鸣及驱动，但其特征则主要体现为审美认知和审美理解的实现，以及情感的陶冶和精神的提升。

艺术典型的美学意义在于，艺术典型在具有深刻的历史和社会意义的同时，还具有显著的审美特性。艺术典型具有很强的形式感，可以通过审美的形式建构，创造具有集中的、理想的，以及鲜明个性的人物和环境，从而引发人们的凝注和欣悦之情；艺术典型具有多元性的美感，它不局限于和谐美的建构，而是将崇高、壮美、优美、滑稽、丑等均作为审美的基本范畴，并使典型创造在形式美感与精神内涵的统一中得到实现；艺术典型具有很强的审美魅力，这种魅力是由典型的真实性、新颖性、蕴藉性和辐射性所造成的。

因此，具有典型意义的艺术形象，其审美魅力是永久的和无穷的。创造典型形象和典型环境，是艺术家恒久的职责和使命。

第八章　艺术美范畴与审美类型

审美类型,亦称审美形态。多样化的审美类型,是人类审美活动丰富性的体现。与之密切相连,艺术领域美的形态也具有多样性特点,我们可以称之为艺术美范畴,或曰艺术美类型。研究艺术活动中诸多美的范畴的特性与意义,有助于我们对于艺术活动美的特性的整体性把握,以及对于艺术活动长链中重要环节的理解。将这一研究与下述章节对艺术分类的研究相结合,当会帮助我们对艺术的整体架构及其内涵予以多角度、多层面的认知与阐释。

第一节　优美与壮美

一、优美

优美,即通常人们所说的狭义的美,与作为审美对象的美(即广义的美)是两个不同内涵的概念,不能相互混淆或相互取代。所谓优美,是指在矛盾双方的和谐统一中显现出来的令人心旷神怡的美。它始终处于相对统一的平静、柔和状态,是美的最一般、最具常态化的形态。优美作为主体实践和客观规律相符合的反映,它产生的是一种意志和理智相统一的和谐感,主客观相一致的自由感,并以自身形貌或情境的柔和与恬适给人们以赏心悦目的优美感。

美根源于社会实践,它表现在主体实践对客观现实的辨证关

图69 拉斐尔：《披纱女郎》（意大利，1514）

系上，其本质是合规律性与合目的性的统一，是现实对人的本质力量的肯定。而现实对象总处在相对静止和运动两种状态。作为优美，它呈现于审美关系之中，主客体之间是矛盾统一的辩证关系，二者相对应而存在，在相对静止的状态中呈现为融合或趋向融合。它体现了真与善、合规律性与合目的性相统一的美，是人的自由创造的生动体现。

优美的基本特征是：

第一，在表现形态上，优美始终处于矛盾的相对统一和平衡状态。它体现了作为实践的主体和客体处于相对统一的情境，形式上的表现特征为柔媚、和谐、安静与秀雅的美，使人产生和谐与愉悦的美感。

第二，在人们的审美感觉上，呈现为优美的艺术活动或作品给人以轻松、愉快、心旷神怡的审美感受。

第三，在其创造精神上，优美的艺术创造表现了创作主体心境的平和与静谧，以及对于世界与人生的平静如水与达观愉悦的创作心态。在这样的创作氛围中，艺术家能够保持与实现自身最美好的艺术追求。

由此可见，优美最根本的美学特征是和谐。

和谐是优美区别于美的其他形态的基本美学特征。优美是事物内部矛盾处于同一、静态或渐变的过程，没有对立、冲突、倾斜和剧变的美，是普遍存在的易为人们接受的纯净的美，是一种平静、优雅、舒畅的审美愉悦。这种和谐，在内容与形式、历史与现实、主体与客体等各方面都是协调一致的。表现在优美的审美对象的形式方面，一般都具有清新、秀丽、精致、轻盈、娇小、柔和、淡雅、细腻、流利、飘逸、光华、圆润、微妙等特征；表现在内容方面，一般都不呈现激烈的矛盾冲突，以及矛盾的一方压倒另一方的统一，而呈现为矛盾双方处于相对静止的状态；表现在内容和形式的关系方面，则是二者交融无间、浑然一体、和谐统一。

优美作为一种美的形态在不同发展领域有其各自的具体特征。在社会生活领域，优美侧重于内容，主要体现在人的伦理与道德层面的和谐统一，表现为人与人之间的和睦相处，社会的安定、清平及国运昌盛等；在自然领域，优美则偏重于自然物之间

和谐统一的美,其美的形式是最重要的表现,人的活动及其与自然的关系是其优美的集中体现。多样统一的形式美规律是构成自然美的重要因素;在艺术领域,优美更是突出体现了人们对于和谐美的理解以及典型化的表现。艺术中的优美是完美的内容和精致的形式的和谐统一,是现实中优美的艺术再现与创造性反映。

优美的表现形态也有着突出的特点,在其感性形态上,优美的事物的体积相对较小,外在形式往往具有对称、均衡、圆润、柔和、比例协调的特点。在体验者的审美心理上,优美则直接给人精神上的愉悦和心旷神怡的审美感受,不需要经过中间环节,所以感觉优美时心境是单纯的、始终一致的。在其艺术表现上,优美的艺术是根据内容的要求,使其美的形式与真和善的内容和谐统一起来的结果。由于艺术中的优美是现实中的优美经过艺术家再创造的产物,因而它比现实中的优美更集中、更典型、更理想,更能鲜明地显示出和谐美特征。

在审美或艺术范畴中,优美与中国古代美学中的中和十分接近。

中和,是最古老、最传统、最有中国特色的美学范畴之一,"中"的本义为不偏不倚、处于正中,刚柔相济。在中国古代,"和"的概念更多的是人们从生理与精神快感的感知出发对于客观事物形式上的配合与适度的认同,主要指"和谐""和美""调和"。在艺术中,它更多的是指一种意境的完满和意象的完整,体现出作者的情思和作品的气韵。

就审美形态来看,中和之美与和谐美十分接近,我国古代的艺术就一直以追求中和美为主线,西方艺术也将和谐美作为艺术追求的重要部分。中和,是中国传统艺术始终十分重视的具有主体性意义的目标,而在西方,和谐则是艺术追求的重要目标之一。中国传统美学范畴的"中和"与西方美学中"和谐"的差异,主要在于西方的"和谐"偏重于形式美,而中国的"中和"带有一定伦理美的倾向。和谐更多表现为人与自然的和谐,中和则较多强调情理结合,情感中潜藏着智慧,以得到现实人生的和谐和满足。"乐而不淫,哀而不伤"美刺适中、淡雅平和、怨而不怒,成为中国传统艺术的主导风格。

在当代,人们对于中和与和谐的理解则更趋向于同一,中和之中不乏艺术形式的追求,而在和谐里也充满了内容的成分。无论

是中和还是和谐,伦理的社会化的内涵均具有重要的分量,同时也不乏对于艺术美的创造。

中和与和谐之美、从来也不是绝对静止的,而是始终处于相对的运动状态。在中国传统美学中,"违而不乱,和而不同"始终是艺术创造的至高境界,无论是在自然界和人类社会,和从来都是相对的,有矛盾而不紊乱,讲和谐但不回避差异,正是辩证法的体现。纵观人类艺术发展的历史,从来也没有绝对和谐、没有任何差异的形象体系或意境,人们正是在不断消弭差异和矛盾的过程中创造理想的和谐境界,同时也不回避差异的存在,这才符合社会的真谛。和而不同,既符合中和与和谐的基本要求,同时也为人们创造和谐型作品确立了基调。

和谐,作为古典美学的最高范畴,正是狭义美亦即优美的内核。探讨艺术美绝对不能离开和谐这条主线。和谐,是客观事物形式上的配合适度、刚柔相济,亦是主体精神达到至高境界时的外化。当审美对象协调融合而完美呈现,主体心灵或情境达到一种欣悦舒适之态时,便产生了和谐美。

和谐对于感官,是美的形式的最高体现。艺术形式的组合法则不是单一的,呈现为整齐纯一、对称均衡、节奏韵律、调和对比等多种形式。多样统一,则是对形式美其他一切规律的集中概括。多样统一,最终将通向和谐,亦即在事物的运动中,所有的差异和对立逐渐消失,成为协调一致的有机整体。

和谐,更是内容的和谐,是形式所彰显出的内容美。它是艺术作品内在精神与事物本质的统一。和谐美的产生,决定于主体与客体、人与自然、人与社会的和谐与自由的关系。它集中体现为理想化的典型和意境,以及完美的、全面发展的人,是在形式美外化的基础之上,更高的内容与精神的统一。

在所有审美类型与范畴中,优美属于本体的美,其他美的形态与范畴,则是在优美基础上的变化与延伸,同时也是对于优美的丰富和拓展。优美是狭义的美,也是具有典型意义的美。在一般意义上,优美是完善的和具有理想意义的美,它主要体现为艺术创造主体与客体之间完全消失了的矛盾与差异,表现出完美的毫无间隙的统一,显然,这是具有理想意义的美。人们当然需要这样的美,而且人们通常也将这种狭义的美理解为具有普泛意义的美,这是无可厚非的。但同时,人们也不满足于仅仅停留于优美的层面,如

果将艺术活动滞留于优美,会使这种活动显得单调,同时也不能深刻地反映社会和人生的真实,因而人们需要并创造出更多的艺术活动的方式和形态。优美之外更多艺术范畴的出现,正是人们审美活动不断深化的结果,同时也是人类对于社会发展予以深度思考的需要。更多艺术范畴在人类艺术实践的进程中相继推出和成熟,拓展了审美及其艺术活动的多样性特色,不断满足人们审美及其艺术创作的需要,为艺术殿堂增添更多更丰富的内容。

图70 安格尔:《泉》
(法国,1856)

然而,多数艺术范畴的特点表明,体现了不同特点的不同类型的作品,往往并不能直接给受众带来美感。因为在通常情况下,艺术活动只有在具有中和之美与和谐之美的作品的欣赏中,才能使受众直接产生美感反应。也就是说,艺术活动只有生成具有和谐美感的因素,才能迅速感染与陶冶受众。体现了不同范畴特点的艺术作品或艺术活动,只有将艺术作品所产生的感觉转化为和谐的美感,才能使这些艺术作品实现其应达到的审美效应。优美之外其他艺术范畴的作品所产生的各种感觉,均与优美有着密切的关连,它们虽然与优美有着不同的距离和差异,但都是在一般美感亦即优美基础上的变化与延展。有的只是在优美的基础上稍有变化,或者说没有本质的变化,比如壮美,它对于优美仅仅是量的区别。又如悲剧和崇高,虽然与优美有较大变化,但它们与和谐之美并没有本质上的差异,悲剧与崇高虽然表现为客体对于主体的压倒,但由于主客体之间呈现为积极的和正面的关系,因而在实质上并没有出现截然对立的差异,其中也蕴含着对于和谐美追求的趋向;也有的已经大大偏离优美,走向了与和谐之美对立的方向,比如丑和荒诞,但即使在这样的范畴中,人们也没有放弃对于基础美感的追求,而是通过曲折的和间接的方式,达到对于基础美感的凸现。在所有与和谐美亦即优美有着一定差异的艺术范畴中,最终完成美的创造与美感接受,均要做到一定的转化,亦即将各种艺术范畴所生成的不同的审美感觉予以转化,使之接近或融合于基础美感之中,使人们在接受各种复杂的审美熏陶的同时,也要完成对于和谐之美的认同与回归。而如丑和荒诞,在其主客体关系中,不仅表现

为客体对于主体的极大压抑，同时也表现为对于人类精神的扭曲，呈现为负面的消极的力量，不能直接表现出对于人类美的精神的回归，因而在这样的范畴中，若要实现向和谐之美的转化，则需付出更大的努力。

二、壮美

壮美是中国古典美学中特有的范畴。中国古代美学把美分为阳刚和阴柔两大类，所谓阳刚美，实质上就是壮美，所谓阴柔美，实质上就是优美。壮美与西方审美范畴中的崇高最为接近。

壮美具有突出的美学特征，其最主要特征在于它的形象博大、宏阔、伟丽，以及气势的强劲，又时常以其巨大、粗糙的外表和奔涌激荡、一泻千里的运动态势，在激烈的冲突中得到表现，因而往往形成一种激动人心的动态美。

在其表现形态上，首先，壮美的形式感表现为雄伟、刚烈、壮丽、阳刚等。壮美的对象是粗砺、庞大、凹凸不平、有角有棱，显现出外表的奇特、峥嵘、粗犷，以及不光滑、不规则与不和谐，同时又表现为形体上的巨大、力量上的强大，乃至精神上的坚强有力；其次，壮美在动势上偏于动态，往往表现出一种剧烈的、不可遏止的态势，同时又速度迅捷，疾风千里；再次，壮美的力度，往往势如破竹、雷霆万钧，显示出刚烈、劲健之势；又次，壮美的境界，高亢激昂、阔大宏伟、恢宏气度、大开大阖，集雄浑、强劲、豪放为一体，令人惊心动魄、荡气回肠、感奋不已。

第二，在其精神内涵上，壮美仍旧体现出内容与形式的和谐统一。壮美虽然表现出一定程度的主体与客体、形式与内容的差异，但其并没有破坏二者之间本质的统一。正是从这一方面来看，壮美是在优美基础上的延伸，但没有形成质的区别。而崇高则是打破了主体与客体、形式与内容的和谐统一，形成了迥然对立的关系。

第三，在其审美感觉上，壮美可以给人以豪迈、兴奋、奔放的情感。这一情感的生成与优美不同，优美带给人的是和谐、闲适与宁静。

壮美是一种特殊形态的美，它同优美一样，也大量地存在于各个领域。

自然界中充满了壮美，无论是崇山峻岭、江河湖海、抑或是浩

图 71　布德尔：《拉弓的赫拉克勒斯》(法国，1909)

瀚大漠、广袤森林,均给人以超越了优美的令人气贯长虹的豪迈之感,这正是壮美的体现。自然界的壮美一般以量的巨大和力的强大作为它的主要特征,并生成气势非凡的美感。自然界的这些景象之所以形成壮美感,还在于它们间接地表现了人类征服自然的情怀,促使人的本质力量得以显现。

　　社会生活领域也处处体现出壮美。那些历史进程中的英雄豪杰、仁人志士、当代社会的伟人,均在推进社会发展中做出不平凡的业绩,他们表现出的正是壮美的人生。而在社会发展中无数的重大事变和历史关键时刻,也给人以壮美的感觉。社会生活中的壮美具有历史的和道德伦理的性质,其内容实际是真与善的结合,同时又需要通过艰难的斗争实践来显示。适应历史发展与进步的人们在斗争中无论是胜利还是挫折,都将显示其崇高与正义的壮美感。

　　至于艺术中壮丽的篇章和作品,正是自然界与社会生活现实的审美展现。无论是豪放派诗词,悲喜交加的戏剧,还是激昂的交响乐章,雄浑壮阔的画卷,均使壮美的气势扑面而来。艺术中的壮美都会融入艺术家强烈的审美感受,从而使艺术品具有深刻的思想内蕴和浓烈的情感。从形式上看,艺术中的壮美往往结构宏大、线条粗犷、变化剧烈,因而具有激动人心的美感。

　　在艺术美范畴中,崇高不等于壮美。

　　壮美虽然显示出一定程度的主体与客体、内容与形式的差异,但在本质上与优美一样,需符合和谐的规律,体现出内容与形式的协调统一。虽然壮美也会出现各方面因素的差异与斗争,但经过

急速变化,就会体现出趋向和谐统一的结果,这一变化的过程显然与崇高有着根本的不同。崇高体现了主体与客体、内容与形式的根本对立与严峻斗争,并且多以代表了陈腐的、凶恶的、形体巨大的一方对于相对弱小的但又具有进步意义的另一方的压抑和排斥为突出特征。崇高的结果也将趋于和谐,和谐是崇高的最终表现,但在转化的过程之中,崇高更多地体现出这一过程的艰辛与漫长,以及所要付出的巨大牺牲与代价。

壮美也不同于优美。

在其审美形态上,优美趋向于静态的表现,形态上具有稳定、宁静、轻柔、秀雅等特点。而壮美则趋向于动态表现,在形态上具有雄伟、瑰丽、浑厚、凝重等特点。优美的事物常常引导人们对其形式美感予以静观,而壮美的事物则往往引导人们在动态演进中超越形式本体来进行审视。

在其审美感觉上,优美小巧玲珑、姿态轻盈、柔和轻快,给人以优雅的、恬适的、宁静的感受,表现出人类对安逸、稳定、闲适生活的追求。壮美则雄劲刚毅、气势磅礴、粗砺庞大,让人领悟到较为强烈的惊赞与欣悦,从而获得感奋与激动的体验。在二者的比较中不难发现,优美感更与人的生理运行规律及心理的本体需求相一致,因而可以直接让人获得心理的满足。而壮美则不同,它虽然也在不断趋向于和谐,但其适应的是人的具有变化的生理与心理的需求,映射了人与自然、社会的一定程度的矛盾和冲突,在壮美的艺术中,可以显示出主体实践的力量和信念,表现了人类突破物质与精神的阈限而趋向自由与和谐的可能。

实质上,优美与壮美是可以互补的。刚柔相济,历来是中国传统艺术美学所倡导的要素。优美偏柔、偏静,壮美则偏刚、偏动,二者各有优势,也有偏颇,过于强调优美与和谐,容易导致艺术的浮华轻薄与固步自封,甚至艳俗,而过于追求壮美,也会出现粗糙与偏执,以及虚张声势和华而不实,造成心理疲倦与浮躁。优美与壮美的互渗互补,做到水乳交融,亦柔亦刚,当会取得更好的审美效果。

第二节 悲剧、崇高与荒诞

一、悲剧

悲剧又称"悲"或"悲剧性",原是对于戏剧中悲剧的研究,后拓展为对于美学的和艺术学的研究,成为美学及艺术美的重要范畴。悲或悲剧,表现了人们在社会实践中自由意志与客观必然性之间的矛盾或冲突。在特定的环境下,人的本质力量受到压抑或否定,客观必然性暂时压倒、战胜人的自由意志,人遭遇挫折,暂时被客观现实所否定,并由此使人产生伦理道德情感力量,激发崇高,或者生成畏惧和怜悯之情。在人类漫长的社会实践中,悲剧作为一种审美类型,渗透在文学艺术的各个领域,给人一种特殊的审美感受——悲剧性美感。

悲剧是历史上最早出现的戏剧样式之一,渊源于古希腊人的酒神颂歌。尼采在《悲剧的诞生》中认为,正是酒神精神与日神精神结合产生了古希腊悲剧。原始悲剧只是"合唱"而不是"戏剧"。悲剧产生于悲剧歌队。酒神作为真人显现,歌队调动观众心中的酒神冲动,使他们产生魔变,把舞台上的真人幻视为迷狂中产生的神灵幻象,把日常生活转化为日神的梦境,把酒神冲动客观化为自身的日神现象。

亚里士多德曾经提出:悲剧"引起怜悯和恐惧来使感情得到陶冶",黑格尔认为悲剧不是个人的偶然的原因造成的,而是两种实体性的伦理观的必然性冲突。尼采则从古希腊人的日神精神和酒神精神出发,强调悲剧快感来自对生之意志的逃避。

马克思和恩格斯从历史唯物主义的哲学立场出发,将悲剧中所包含的必然性和

图72 雕塑:《自杀的高卢人》(希腊,公元前2世纪)

社会倾向性,同推动历史前进的阶级斗争联系起来,认为悲剧是新的社会制度代替旧的社会制度的信号,是社会生活中新旧力量矛盾冲突的必然产物,从而深刻地揭示了悲剧美学的社会历史的、阶级的含义。恩格斯在《致斐·拉萨尔》的信中指出,悲剧本质正是由"历史的必然要求和这个要求的实际上不可能实现之间的悲剧性的冲突"所决定的。指出悲剧冲突根源于两种社会力量、两种历史趋势的尖锐矛盾,这一矛盾在一定历史阶段上不可调和,因而必然地导致其代表人物的失败和灭亡。由于矛盾的主导方面不同,悲剧大体上有两种:一种是新事物、新生力量的悲剧,通过丑对美的暂时的压倒,展示美最终和必然的胜利,凡是代表"历史的必然要求"的、有益于推动历史前进的社会进步力量,他们那种在不可克服的势力面前遭受挫折、失败而决不屈服的斗争精神,都是最高的善和最伟大的崇高,都是真正的悲剧美。由于他们所代表着自由、正义、人民的愿望和历史前进的方向,所以从长远来看,代表历史必然要求的实践主体虽经失败但最后必将取得胜利。另一种是旧事物、旧制度的悲剧,"当旧制度本身还相信而且也应当相信自己的合理性的时候,他的历史是悲剧性的。当旧制度作为现存的世界制度同新生的世界进行斗争的时候,旧制度犯的就不是个人的谬误,而是世界性的历史谬误。因而旧制度的灭亡也是悲剧性的"。[1]

悲剧意识,是人类重要的精神财富,是人类维系自身发展及其精神升华的重要源泉。人类不可以没有悲剧,失去悲剧意识,便意味着人类精神的萎顿、灵魂的紊乱、心境的低迷。悲剧意识是一种进步的精神状态,是寄予着希望、奋斗和进取的精神。悲剧意识时时警示人们,不可忘记人类社会的种种弊端和隐患。

悲剧意识和忧患意识、危机意识息息相关。忧患意识是对人类生存可能存在的隐忧的认知,是对随时可能出现的危机的洞察。忧患意识的存在,可以使人的精神清醒和振作,特别是对于生活在太平盛世的人们,若要维系繁盛世态的延续,唯有对生存空间所存在的种种弊端具有清醒的认识和富有深度的揭示。

[1] 马克思:《〈黑格尔法哲学批判〉导言》(1843年底—1844年1月),《马克思恩格斯选集》第1卷,人民出版社1995年版,第5页。

艺术中的悲剧精神，是人类现实生活悲剧的凝结。艺术中的悲剧通常从最本质的角度集中地展示人类社会最深层的状况，特别是对历史、自然、人生等方面毫无粉饰的洞察，可以产生振聋发聩的声音，继而生成极具崇高意义的美学效应。艺术中的悲剧意识，是对已经获得的胜利与成功的反思，是对可能存在的新的忧患的预警，是对身处鲜花与赞誉之中的忧思，是对新的征程充满荆棘与艰难的准备。因此，艺术与文学中的悲剧从来便具有极高的地位，自有悲剧以来，便具有警示众生、净化灵魂、激浊扬清、推动社会发展的积极意义。

在形式上，悲剧体现为在两种对立力量的斗争中，或是由于某些腐朽与反动势力的强大，或是由于某些势力具有暂时的合理性，因而那些虽然代表了正义的和社会进步的发展方向却由于其力量的弱小，或者历史的某些局限，而不得不在力量强大的对手面前遭受挫折和牺牲，甚至失败。

在内涵上，虽然那些代表了正义和社会进步的发展方向的力量遭受失败，却充分肯定了他们存在的积极意义，以及真善美的价值，从而预示了腐朽与没落势力必然灭亡及其正义与进步力量必然胜利的历史趋势。

悲剧具有鲜明的审美特征：

第一，悲剧艺术蕴含着正面的价值取向。从悲剧矛盾冲突的结局来看，被毁灭或遭致失败的对象总是体现出正面的价值，他们虽然在剧烈的矛盾冲突中遭到扭曲、压倒甚至毁灭，但在他们身上闪耀着真善美的光辉。从悲剧性人物看，大都具有正面的或优秀的品质，往往体现着"历史的必然要求"。而对于反面人物或小人物的悲剧，同样可以通过他们的失败和毁灭"预示出新世界必然到来的曙光和旧势力必然没落的趋势"，只是它体现为一种负向的审美效应。

第二，悲剧艺术彰显着人格力量。在悲剧中，人物形象的塑造是其中心任务。悲剧中的人物往往具有为真理而斗争的坚定信念，以及不惜牺牲一切乃至生命的崇高精神。为了社会发展和历史进步，他们必须付出沉重代价和牺牲，由此便突出和强化了悲剧人物的献身精神及其悲壮色彩，体现了伟岸的人格和巨大的精神力量。这一人格力量在剧中的传导，会使人感受到生命的永恒和正义事业不可战胜的必然趋势。

第三，悲剧艺术充满着理性精神。悲剧由于其正面意义的驱使，会使人在悲感交集的同时，感受到强烈的精神撞击，以及悲剧所内含的理性意蕴的启示，从而生发出理性的思索，对社会、历史与人生产生新的认识。在所有的艺术范畴中，悲剧是最富有理性精神和哲学意味的，正是由于其巨大的精神力量的感召，往往使人在接受悲剧艺术之后，通过对事物本质的观照，强化对真善美的追求，潜移默化地提升其精神素质及其正确的伦理意识。

形式多样的悲剧作品是民族精神和人生态度的体现。由于传统文化、审美心理、地理环境、宗教等因素的影响，中国的悲剧观念、悲剧作品和西方悲剧都有着不同的品格，这种不同从戏剧中的悲剧类型中能够更明显地表现出来。

从悲剧结局看，西方悲剧作品往往充满了抗争以展现人物的个性与反抗精神，其结局常以冲突的一方或双方生命毁灭的残酷方式来收尾，强调人物的叛逆精神和对事物的怀疑及反抗的勇气。而中国式悲剧则不善渲染极度的悲痛与毁灭，常常淡化其悲剧冲突以及悲苦气氛，创造出"悲极喜至"的大团圆结局。这一追求体现了中国传统"否极泰来"的文化意识，以及中和之美的哲学精神。

从审美效果看，中西方悲剧带给人的感受是不同的。西方悲剧往往会使人在观看过后，因剧中难以战胜的神和命运而感到恐惧，对主人公的悲惨结局和无能为力的处境产生怜悯之情，引发对残酷命运的惊惧和悲恐。而在中国悲剧中，更多的是对主人公悲惨遭遇的悲悯和苦痛之感。于是，就产生了"悲恐"与"悲苦"两种不同的审美感受。

悲剧产生的首先是痛感，只有将痛感转化为审美快感，方能完成悲剧艺术的使命。这是一个复杂的转化过程。一方面，悲剧使人目睹了弱者的痛苦与牺牲，因而感受到心灵的撞击和震惊，继而由于悲剧所内蕴的使人心灵净化的作用，激励观者坚持正义与进步的理念，厘清真与假、善与恶的是非界限，生成对美好理想向往与追求的信念，由此，审美愉悦便在这样的心灵运动之中产生了。

二、崇高

崇高作为一种审美类型和艺术范畴，表现了艺术作品中主体在面对巨大客体对象压抑和排斥的情境下显示的对客体的突破和

图73 达维特:《荷拉斯兄弟的宣誓》(法国,1784)

超越的人格精神,体现了人的本质力量在实践活动中的高扬。与崇高联系最为紧密的是悲剧。

崇高类艺术突出表现了艺术活动或作品中审美对象对审美主体具有的压倒性优势。这些压倒性优势体现了自然界对象体积、空间量的巨大,以及作为社会的人的力量的强大。与一般审美活动中的崇高相联系,艺术中的崇高通常也有多样的表现。

首先,崇高表现于对艺术活动及其作品中的自然世界的创造上。非艺术的自然界充满了具有崇高意味的景观,进入艺术活动或创造之中的自然界,同样昭显出崇高的意味。所不同的是,艺术中的自然界已经是被人化的自然,被赋予人的精神和情感,因而艺术中自然的崇高,是充满了人的意识的崇高。它一方面通过对自然界具有崇高意味的景观的渲染,营造和烘托崇高的氛围,同时又由于其潜在的人的意识的融入,便使之更易于同人的崇高感相交汇,形成对艺术作品的多元理解。

其次,艺术中的崇高表现于对社会历史进程的展示之中。传统美学意义上的崇高大都重视力学或数学上的量的巨大,因而崇高的对象也多指揭示自然界的事物,很少涉及历史、现实和艺术等领域。即使超出了感性的直观,崇高也更多地被赋予道德的色彩,被认为是理性作用的结果。而在当代,人们更多地关注社会历史

发展中有关崇高的事件与进程。正是不同民族与国家在历史进程中出现的一幕幕波澜壮阔的活剧，展现了其间厚重的历史意味和哲学内涵。无数仁人志士和英雄豪杰的英勇奋斗，推进了社会的进程，显示了历史的崇高。

再次，艺术中的崇高更主要的还在于对人格的塑造上。各种崇高，特别由悲剧产生的崇高，与人的生存活动密切相关。传统艺术中的崇高，较多表现主题与客体的对抗与冲突，在与客体的严酷斗争中展示主体内在的献身意识、牺牲精神及其崇高品格。现代崇高则较多表现人与客体对立之中的人的生存意识状态，他们主要不是为了认识外在的客体对象，而是为了使主体获得自由存在与发展的空间。所以，现代崇高往往以主体为中心，表现和探索主体在客体的压抑下如何生存与发展。随着当代美学的发展，在我国崇高开始更多地指向精神的雄浑磅礴，它代表着令人惊心动魄、催人奋发、鼓舞人上进的事物的美的特征。

崇高类艺术在其美的表现形态上有着突出的特点：

在其感性形式上，崇高类艺术往往不恪守美的基本形式，甚至突破形式美感的基本法则，打破各种关系的平衡与和谐。在其作品中，时常出现与和谐美有所差异的诸如雄伟、险峻、厚重、浩瀚等，甚至出现与其相对立的恐怖、阴森、粗犷、凸凹等形式感。这些突破了一般形式美法则的艺术创造，不易为人们所接受，因而势必增进其理性理解的分量。

在其内涵上，崇高类艺术表现的常常是真与善、形式与内容、主体与客体之间的对立与矛盾冲突。其间，由于客体的强大和具有的相对的存在合理性，对于主体形成压倒性优势，使主体由于暂时的弱小而难以对抗，遭受挫折和打击，甚至失败。这种主体与客体、形式与内容的失衡，在表层上体现为代表了进步趋向然而弱小的力量的失败，但因其内蕴着不可抗拒的适应历史或事物本来规律的特性，因而它必然战胜陈腐的势力，昭示出美好的前景。正是在这一方面，崇高类艺术与悲剧艺术有着重要的差别。悲剧艺术可以将主体推向悲的极致，但崇高艺术则更多地昭示出事物的必然趋势和美好前景。同时，悲剧艺术可以更多地予以情感的渲染，崇高类艺术则需要尽快融入理性的因素，使接受者获得理性的支撑。

与优美不同，优美较多与感性相联系，而崇高却联系着理性，

在其内涵中必须包含着较多理性的成分;优美的创造通常遵循形式美法则,而崇高则较多打破形式美法则的束缚,甚至走向其反面;优美的艺术可以不表现或较少表现事物的对立和矛盾,而崇高则突出表现其冲突的过程;优美的艺术致力于营造令人愉悦的情境和氛围,而崇高却由于常常超出了人的美的想象而使人感到不愉快,需要经过情感的转化方能形成与事物规律的理性观念相一致,从而变得愉快。

人们面对崇高的对象,会产生庄严敬畏、亢奋激动、超越向上的情感反应,此谓崇高感。崇高往往利用惊叹、憧憬等情绪,使人的心灵感受到震撼,摆脱有限世界的喧扰,净化人的灵魂,激励人奋发向上的力量,进而带来愉悦之感。崇高感的培养还能促使人趋向崇高。因为人们在感知崇高的同时,常常会有强烈的心灵振荡,激发出崇敬并趋向崇高的力量。

崇高作为一种审美理想,可以激励人去寻求超越,使人活跃在思考与精神追求之中。崇高是对人的生命力的拓展,它能够发现主体所不易察觉到的潜在能量,进行一种特殊的潜能的开发。主体能够超出或校正人们的审美期待视野,开掘自身的审美直觉力,形成良好的审美倾向。

崇高的艺术美特征主要是:

第一,历史观的正义与严峻。崇高类艺术通常在其历史观上表现了人类在创造世界进程中的正义性与进步性。面对客体的巨大与强悍,致使主体由于其相对弱小而使对美与善的追求遭受障碍与挫折,但基于主体对自身所具有的历史的正义性的坚定信念,以及对美好理想不懈追求的愿望,驱使和召唤人们充分调动人们内在的本质力量,与强大的对手进行拼搏,展开严峻的殊死的争斗。在这样的社会实践中,主体应当充分认知世界,顺应历史的发展和时代的潮流,在行为上以符合事物客观规律、顺应历史发展趋势为前提,唯此,才能最终战胜客体,实现自身的审美理想,达到真与善、主客体之间的和谐统一。

第二,人的价值的提升与人格力量的至善。在为人类谋求幸福而征服自然、改造社会、改造自身的社会实践活动中,所有通过严峻激烈的斗争历程、惊心动魄的实践场景,均表现出人类伟大的理性精神和道德意识,以及坚强不屈的人格力量,从而映现出人类高尚的情操和理想境界。其间,人的生命价值将得到不断提升,人

的精神素质与人格也会不断趋于至善,因而更具有崇高意味。没有激烈严峻的社会实践斗争或精神世界的冲突,就不可能凸现人类主体人格力量和道德精神的崇高。这种人的价值的提升以及人格力量的至善,是与人类的历史使命以及社会理想完全一致的,因而崇高感所创造的审美境界,是艺术活动的最高境界。

第三,崇高感重内容与理性,更具有伦理意义。具有崇高感的艺术通常被赋予深刻的理性内容。人们在观照崇高对象时,可以驱使人的想象力服从于理性的要求,进入充满理性观念的世界。在一般情况下,美是重形式、重感性的,而崇高则更为重视理性和内容。在理性力量的感召下,人们将超越自然的和形式的因素,张扬其道德和精神的作用,从而完成美的情感到理性的过渡。在充满崇高感的情感与理性交融的氛围中,又必然包含着深刻的伦理内容。正是在这样的意义上,崇高感在所有美感的类型中居于最高的层次。它所具有的对人类社会、自然界的哲理思索,以及对人的生存意义的追问,其表现出的思想深度以及形式感的强烈程度,都是其他美的范畴所不能企及的。

崇高感不同于美感,但在审美过程中,它将不断转化为美感。崇高感是一种特殊的情感,它与悲剧感比较接近,其直接产生的是痛感,或是震惊、肃穆、崇敬、畏惧等复杂情感的交融。但它又与悲剧不同,并非完全是痛感。这些情感的形成,是由崇高类艺术所面对的客体对象以及营造的艺术效应的必然结果。崇高感还有待于向美感转化。这种转化,一方面依赖于接受主体的精神素质,以及对作品内涵的准确把握和创造性理解,同时也与崇高类艺术作品的创作对象以及所营构的情感类型、精神导向紧密相连。完成由崇高感向着美感的转化,需要经历情感的历程。创作主体或接受主体面对具有令人震惊的艺术对象,首先生成的是震撼、畏惧与惊诧,甚至几乎被客体所征服。随着理性观念的渗入与驱动,主体逐渐克服其间的畏惧,将情感升华为一种崇敬与惊羡。畏惧与崇敬是对立的,由崇敬克服畏惧意味着理性精神的上升以及非理性意识的消退。但崇敬还不是艺术活动的最终目的。随着艺术对象中先进力量对于腐朽力量的抗衡及其优势的不断增进,或是已经预示了先进力量必然胜利的前景,主体将会情不自禁的生成欣悦之情,并与崇高感相交融,继续完成由崇高感转化为美感的进程。

三、荒诞

荒诞艺术的出现是与当代世界以及人们精神世界的发展与变化相联系的。在两千多年来的艺术进程中,无论是中国还是西方,实质上早已有着荒诞因素的存在与表现,而在 20 世纪,不少艺术形式的作品均已有了荒诞艺术的意味,特别是五十年代以来,当欧美出现了荒诞派戏剧之后,真正意义上的荒诞艺术才正式出现,由此,荒诞也就成为美学的一个重要范畴。

作为一种生命体验状态,荒诞感实际普遍存在于人的日常生活之中。在特定的情境下,人们有时会产生心理上的荒诞感觉。所谓荒诞,就是指某种情境或状态的失谐与失衡,表现为对正常的思维模式以及生活节奏与秩序的变形、解体,或把对象按主观意图和意念重新组合,表现为主体行动、语言的怪诞与反常,秩序的紊乱与杂乱无章等。荒诞艺术正是这种现象的表现。艺术家带着重重疑虑与困惑,对于人生和世界重新审视。他们开始打破与颠覆传统的艺术表现方法,背离对于主题、叙事及其形象的创造,放弃动作、语言、形式要素的追求,营造怪诞变异的氛围,推出失去正常思维的符号化的人物,赋予作品离奇、荒诞不经的意绪,表达艺术家对社会与人生的变异的思考,烘托与渲染心理上浓郁的荒诞感。荒诞艺术的实质在于通过对社会现实的扭曲和人生心理的畸变,激发人们对社会现状的深度思考,进而促使人们从非理性的氛围中挣脱出来,在一定意义上以理性的精神洞察社会的本质与特性,获得对人类生存态势及前景的积极认识。

荒诞艺术的出现有着深刻的社会原因。工业与科技革命为人类社会带来全面进步与丰富的物质文明的同时,也带来了社会发展的不平衡,以及生态环境恶化、人与人的关系发生疏离等等一系列的负面影响。在许多西方人的心中,理性与情感受到强烈的刺激,产生深深的幻灭感。在现实基础上建构的自由、平等、博爱、正义等价值观念遭到质疑,理性愈来愈显得软弱和无力,非理性和荒诞被提升到哲学的角度。

荒诞艺术具有鲜明的特征:

第一,荒诞艺术通过营造背离生活常态的效果,表现人与世界的疏远。在此类艺术的创作中,主体时常将生活材料扭曲、变形,同时融入异变的主观情感与近于非理性的思索,烘托出与现实世

界和社会具有很大距离的情境,将生活中的荒谬、不可理喻与毫无意义呈现出来,令人感到荒诞与离奇,进而使接受者感受到极大的惊异与震撼,开始正视现实中的荒谬性,从而具有了一定的批判的意义。

第二,荒诞艺术通过对人的精神的异常表现,揭示人的心理现实。荒诞艺术重在表现人类社会及其人类意识的荒谬,以及对人类精神的消解和嘲弄,他们通过变形的方式塑造荒诞的形象,使这些形象的心理世界一方面与现实世界人的思维出现很大差距,近于变态甚至病态,同时因其不合常规逻辑、不可调和、不可理喻等,揭示了人与现实生活的对立与矛盾,引导人们正视人类自身的精神异变或缺陷,以及世界的荒谬性,探寻事物本来的面目。

第三,内容的模糊性带来含义的多样性。荒诞的艺术情境与形象呈现出反常与荒谬,必然带来审视的模糊性。在现实生活中,一切客观存在的事物均有着本体的意义,即使这一意义是多元的,其仍旧是可以探寻的。而荒诞的艺术形象,脱离了客观事物的必然联系,变得神秘而难以捉摸,给人在理解时造成较大困难,以及对其意义辨析的多样性。

第四,荒诞艺术运用夸张、变形等手法创造荒诞的情境、氛围与形象,往往有着十分复杂的表现。创作主体通常打破人们思维的基本逻辑,采用夸张、变形、戏谑、佯谬等方式,故意营造一种对社会生活常态的变异,以及对人类既有规则的颠覆,从而迫使受众进入一种非理性的令人惊悚、诧异、疑虑的困境之中,对自身的生存环境及其前景产生怀疑和失望。

从美学视角看,荒诞是丑的极端表现,是把事物之间的矛盾性、不正常性、不合理性推向了极端的结果。和丑一样,荒诞着眼于表现对立的、不和谐的事物,它站在更高的角度,把丑的对立推向了极度的不合理、不正常,是非、善恶倒置,时空错位,荒诞成为一种对虚无的生命活动的呈现,突出表现为不确定性,即预示着中心的消失、理性的消失和本体论意义上的主体的消失。

荒诞艺术与丑有着密切的关系,但也有着重要的区别。丑的艺术强调分裂,但它并未导致主体的完全消亡,以及颠覆主客体之间统一,荒诞艺术则彻底否定了主客体的存在意义,及其它们之间的统一,从而粉碎了整体、中心、秩序、稳定、和谐等观念,堕入混乱与颠倒的境地。

丑的艺术是精神正常的人去关照和审视某些不正常的社会形态及人生状况与情感；而荒诞艺术则是以精神不正常的人去观照和审视正常的或病态的社会与人生。

丑的艺术对现实的态度是明确的，对社会或人生的观照是积极的和富有情感的，它昭示出并使人们相信丑必然毁灭，美必然胜利，因而丑的艺术带给人们的是乐观的笑，有褒贬的笑。而荒诞艺术对社会与人生的态度是冷漠的，既无善意批评，也无对丑恶现象的愤慨，既无是非的界限，更没有对社会美好理想的肯定，在荒诞艺术中，现实世界都是丑的，人们都是缺乏或丧失了情感的。

荒诞艺术带给人们的是一种复杂的情感，它既不同于悲剧使人感受到悲烈与崇高，也不像丑那样催人生成对于丑陋的憎恶与鄙弃，还不像一些现代派艺术给人以刺激、恶心或厌倦，荒诞艺术带给人们的感受是一种复杂的矛盾感受，它显现出既令人可怕、可惧，又使人遭受调侃、戏谑，既让人莫名的心痛，又将人们的心绪推向飘缈之中。这种感受，处处充满了悖论与怪异，但它最终也会令人感受到某种震撼。荒诞艺术虽然成为审美的一个范畴，但它使人生成美的感受是困难的，需要经过复杂的心理转换过程方能实现。它不像丑的艺术那样，可以通过对于丑陋、腐朽和卑劣的厌弃与憎恶，间接生成对于美的事物的向往与追求。荒诞艺术很难直接带给人们这样的感受，它必须使人首先面对非理性现象的感染与冲击，进而依靠自身的理性能力，通过复杂的理性思索，对荒诞与怪异的实质予以破译与化解，从而获得更高层次的理解与阐释，人们在经过分裂与破碎的折磨之后，会向往新的更高层次的和谐与秩序，也会生成更加符合人的生命律动的情感，于是，那种蕴含了人的智慧的本质力量得以显现，其愉悦之情也就油然而生了。

典型意义上的荒诞艺术主要出现在20世纪中叶前后，与后现代艺术有着密切的联系。但在当代，荒诞艺术的流行与传播都有着较大的困难，主要因为：其一，荒诞艺术给人带来的并不是正面的、直接的、积极的意义，而是相反的，因此人们对于此类艺术的需求是有限的和有条件的；其二，由于该类艺术对传统艺术的娱乐性因素的消解，特别是对某些理性或者在非理性的表面形态的内里所掩藏着的精心追求的理性，造成人们解读的较大困难，因而也会造成与市场的阻隔，带来对此类作品制作与传播的困难；其三，由于此类作品过分理性化的追求，极易造成理性化意象的重复，有时

图74　乔恩·麦克诺顿:《被遗忘的人》(美国,2010)

不仅会造成人与人的重复,也会造成自己对自己的重复,这也是此类作品不易创新的重要原因。

　　近年来,优秀的荒诞艺术作品较少出现,但这并不意味着否认荒诞艺术对于艺术发展的贡献。荒诞艺术仍旧对于艺术发展起到重要的作用,特别是表现在对于某些情景、意象或者氛围的营造,以及艺术表现的技巧和手法等方面,荒诞艺术的影响仍是十分重要的。

第三节　喜剧、丑与滑稽

一、喜剧

　　喜剧最初产生于古希腊在欢庆狄奥尼斯(酒神与喜神)节日时的歌舞演出,亚里士多德认为"喜剧的模仿对象是比一般人较差的人物"。这里所说的较差,是指丑的一种形式,即可笑或滑稽。康德认为喜剧冲突是理性对于对象的自由戏弄。黑格尔认为喜剧

是感性形式压倒内容,从而展示理性的空虚与无价值。马克思也曾指出,"历史不断前进,经过许多阶段才把陈旧的生活形式送进坟墓。世界历史形式的最后一个阶段就是喜剧"[2]。他还认为,一切伟大的历史事件或人物,在历史上都会出现两次,"第一次是作为悲剧出现,第二次是作为喜剧出现。"[3] 而喜剧的实质就是"用另外一个本质的假象来把自己的本质掩盖起来"。[4]

喜剧是与悲剧相并行的美学范畴,在人类文化史及其艺术发展史上具有重要的作用。狭义的喜剧是具有独立意义的艺术样式,存在于人类艺术发展史中,是戏剧艺术的重要样式;广义的喜剧则是属于美学基本范畴的一种,它指称的是涵容了狭义喜剧基本元素与意义的美的一种样态。

图75　卡拉瓦乔:《酒神巴克斯》(意大利,1513—1516)

喜剧的审美效果主要表现为笑,即对于丑陋、陈腐、虚假的事物的嘲笑否定,喜剧的笑又是人们充满智慧和理智的体现,在喜剧中,正是那些丑陋的、陈腐的、表现了形式与内容明显脱节与矛盾的事物,显现其毫无价值的、不堪一击的空虚与尴尬,引发人们由衷的、发自内心的轻蔑,以及不由自主的欢笑。

在形式上,喜剧的对象表现为荒诞、谬误、可笑,它以非本质的貌似美的形式出现,但却呈现出丑或无价值的原形,从而受到否定、嘲笑和讽刺。在内容上,喜剧对象的空虚与丑陋预示了人类对于丑的本质的战胜与超越,从而显示了主体的本质力量。而在其效果上,喜剧给人以轻松欢快的愉悦感。

喜剧可分为滑稽剧、讽刺剧、幽默剧,从不同的类别可以看出其喜剧的内在成因,笑即显示出明晰的层次感和鲜明的特征性。滑稽表现了人与自然的矛盾冲突及喜剧性和解,是人类以其自身的智慧对于过去愚蠢的否定,其形式充满了自己对自我的善意的戏弄;讽刺则体现了

[2] 马克思:《〈黑格尔法哲学批判〉导言》(1843年底—1844年1月),《马克思恩格斯选集》第1卷,人民出版社1995年版,第5页。

[3] 马克思:《路易·波拿巴的雾月十八日》(1851年12月—1852年3月),《马克思恩格斯选集》第1卷,人民出版社1995年版,第603页。

[4] 马克思:《〈黑格尔法哲学批判〉导言》(1843年底—1844年1月),《马克思恩格斯选集》第1卷,人民出版社1995年版,第5页。

积极正义和进取的人们对于卑琐、丑陋、低劣的人们的行径与本质的淋漓畅快的揭露与贬斥，其形式表现出正义者对背离者的居高临下和无情否定；幽默则内含着人与自我的矛盾，是人运用自己的智慧而实现的对于人与客体的反思与观照，其形式包含着淡淡的自嘲或者对矛盾机智的化解，更加显示出主体的自信与深邃。由此可见，喜剧是富有个体生命性的艺术形式，是人的自由自觉的生命本质的确证。

喜剧通常通过笑给人以启示和思考，可以通过对于丑的言行的观照与反思，从而达到马克思所说"愉快地同自己的过去诀别"。喜剧的艺术特征，一方面表现为引人发笑，另一方面表现为"寓庄于谐"，即将深刻的思想内涵和社会意义寓于诙谐可笑的形式之中，从而实现对于空虚与丑陋的客体的嘲弄与贬斥，或是自我揶揄，实现对于正义的和正面的客体的张扬与肯定。

喜剧一般以夸张的手法、巧妙的结构、诙谐的台词及对喜剧性格的刻画，引人对丑的、滑稽的事物予以嘲笑，对正常的人生和美好的理想予以肯定。基于描写对象和手法的不同，可分为讽刺喜剧、抒情喜剧、荒诞喜剧和闹剧等样式。喜剧冲突的解决一般比较轻快，往往以代表进步力量的主人公获得胜利或如愿以偿为结局。

在一般的戏剧中，丑角大都是反面形象，而在喜剧中，丑角可以是反面形象，也可以是正面形象。

喜剧与悲剧的共同点在于，都是通过对真与善、形式与内容之间的矛盾与冲突的表现，肯定了人的合目的性与合规律性的社会实践的本质，其不同点则在于，悲剧往往以主体的暂时失败或挫折，但却预示出正义必然战胜邪恶的客观趋势，其表现手法主要体现为"欲扬故抑"。而喜剧则以夸张的手法，展示丑的事物的张扬或暂时胜利，但却以其内在的不合理性透视出丑的事物的本质，其表现手法主要为"欲抑故扬"。

喜剧带给人们的是喜剧感。喜剧感包含着人们在实现人的本质力量对象化过程中的对真善美热情肯定的崇高感，对于自身充满自信的自豪感，对丑的形式予以嘲笑和戏弄的优越感，以及由此而带来的对于身心予以满足的愉悦感，因此，喜剧美感在本质上体现为一种近于娱乐的快感。

在所有的艺术范畴或类型中，喜剧是最易于转换为美感的样式，其实质就在于，喜剧感与审美快感最为接近，它通过对审美对

象的无情嘲笑、讽刺、揶揄,达到自我精神的实现,自我情感的满足,以及近于生理快感与精神快感的生成。喜剧感的形成,本身就融入了审美快感的因素。

人类文化活动中的喜剧与娱乐一直有着密切的联系。正是由于其内在的连接,人们易于将二者混淆。如果不能厘清喜剧与娱乐的特性,势必导致艺术与娱乐界限的模糊,滋生诸多弊端。或者由于对娱乐寄予过高的精神性要求,而形成对娱乐文化的抑制;或者由于对喜剧艺术过分娱乐化的追求,而出现喜剧的庸俗化。如此,既不利于艺术的建设,也不利于娱乐文化的建设。

娱乐与喜剧活动同样是人类有史以来重要的文化活动之一。娱乐始于远古人类的游戏,它的发展,体现为人类审美意识的不断积淀与丰富。娱乐早于艺术,又与艺术同步,成为人类审美活动的重要分支。正是娱乐活动的丰富与深化,催动着艺术的诞生。无论是喜剧还是悲剧艺术,均与娱乐相关,而喜剧则在更多方面与娱乐有着密切的联系。

在其本体意义上,喜剧与娱乐虽然从属于两个不同的范畴,但由于喜剧中存在娱乐的因素,而娱乐中也不乏喜剧的元素,因而二者在本质上具有互通与相融的特点。比较具有其他美学特征的艺术作品,喜剧更易于增添娱乐的效果。喜剧与娱乐均具有喜剧性因素,其形式特点比较接近,多以幽默、诙谐、讽刺、调侃、夸张、虚饰、偶然、巧合等元素来建构活动的框架,这些元素既属于喜剧,又可以为娱乐广泛应用;而在其文化功能上,喜剧与娱乐都以制造欢笑与乐趣为重要意旨,可以为人们提供快适和愉悦。正是上述基本元素的融入,使得喜剧或是娱乐均具有了令人发笑和欢悦的特征。

悲剧中也有娱乐的元素,但比较喜剧则要少许多。悲剧中的基本元素,例如悲悯、悲怆、悲壮等,显然与娱乐相去甚远。即使悲剧中的某些元素可以转化为娱乐,也需要一个复杂的过程,其间人们要在悲剧营造的氛围之中,创造一种由悲剧性转为优美与和谐的通道,使人们的精神得以平复与抚慰,从而生成些许娱乐的效应。但从悲剧的基本意旨来看,很少能够直接服务于娱乐性活动。

喜剧与娱乐又有着重要的差异。

在其美学范畴及其构成上,喜剧属于艺术,娱乐在其本质上不属于艺术,但属于审美文化的重要分支。娱乐与准艺术相邻,甚至

还可以逐渐提升到准艺术的范畴,这正是娱乐与艺术互动与互融的结果。

在其活动方式上,喜剧将精心创造的形象、意象与形式美感展现于大众,使受众获得美的感染与陶冶。在喜剧演出中,也会引导受众有一定的参与,特别是当代一些小剧场戏剧,比较重视观众的参与,但它毕竟是有限的。娱乐则不同,其活动形式大部分体现了受众参与的特点,甚至大量的活动本身就是自娱自乐。

在其形式因素上,作为喜剧,其形式创造主要是审美的方式、方法和手段,与其他艺术样式比如悲剧一样,情节建构、形象造型、色彩渲染,以及音乐、表演等因素,均是喜剧创作的基本手段,所不同的是,喜剧艺术更多地采用幽默、诙谐、讽刺、夸张、变形等表现手法。正是这些方式和手法,含有较多的娱乐性因素,能够引人发笑。而在娱乐活动中,上述手法也较多被使用,这正是易于将娱乐混同于喜剧的主要原因。但是,娱乐活动中上述因素的使用主要是为了制造欢悦的效果,而未必像喜剧那样潜隐着丰富与深刻的内涵。同样是幽默、诙谐、讽刺与调侃,喜剧中的幽默与诙谐通常导向较为深刻的思想与精神,而娱乐中的幽默与诙谐一般不包容厚重的思想,通常只具有逗乐与搞笑的作用,有时甚至还会出现粗俗与不雅。

事实上,还有一些元素譬如暴力、恐怖、荒诞、惊悚等,未必适合喜剧艺术,但在娱乐中却是不可缺少的因素。娱乐的意义未必全是令人发笑,适度的暴力、恐怖、惊悚等可以引发人们一定程度的惊恐、惊诧或痛苦感,在娱乐中,通过一定中介形式的出现与发挥作用,可以使上述令人不安与痛苦的效应得以消解,从而使人们在紧张、惊恐之后获得一种轻松与快适,产生娱乐的效应。但是,极度的暴力、恐怖、荒诞、惊悚等只能导向悲剧或其他,很难使人们的惊恐与痛苦获得消解,因而达不到娱乐的效果。

在其审美体验的层次上,喜剧与娱乐都属于审美体验,但是由于二者活动目标的差异,因此其间形成的体验方式、体验内容,以及体验的目的均有所不同。喜剧活动的审美体验属于艺术的体验,而娱乐的体验虽然具有审美的内容,但由于娱乐活动的参与者主要意在对生活旨趣的享受,而不是创造,因此不属于艺术的体验。如果将审美体验分作三个层次,喜剧活动的审美体验一般应居于中级体验的地位,娱乐则处于初级体验的位置。

作为审美活动的初级体验,表现为创作或接受主体对物象的色彩、形貌、构图、线条、节奏、旋律、语言、构成等诸多形式的体味和领悟。作为中级体验,则表现为创作者或接受者旨在对"心"与"意"的领悟及体味。一般来讲,喜剧艺术的主体体验多体现为中级体验。而高级体验,亦即在人们审美体悟的基础上达到精神超越的境界,这应是对"志"的陶冶和对"神"的至高境界的追求,体现为主客体之间的有机化合,从而生成新的质,通常表现为崇高、和谐的形象与意境的自由显现。只有少数喜剧艺术能够使主体提升为高级体验。

在喜剧艺术中,必然对于审美活动有着明确的、深刻的目标指向。作为喜剧艺术创造者,意在实现对审美客体的创造,而作为喜剧活动的接受者或参与者,也需要对喜剧的精神或意义予以再创造,以求生成对喜剧艺术的积极理解与创造性阐发,实现更丰富的艺术效应。但是作为娱乐则不同,娱乐活动的参与者一般不从事对娱乐本体的创造性活动,不需要承担对其间审美内涵的深度思考与阐发。

在其审美活动的意旨上,喜剧趋向于审美精神的典型化与高雅化,娱乐则趋向于审美因素的生活化与大众化。喜剧主要为人们带来审美的旨趣,即使获得一定的娱乐性效果,也不是核心目标,其本质是为了实现人的审美意识的提升。而娱乐有时通过悬念、误会、夸张、讽刺等方式,营造出欢悦的气氛,使人们获得身心的快乐与恬适,有时也会制造惊恐、悚然、怪异等效果,让人们在异样的氛围中经受冲击与震慑,转而化解为释然与平和。

喜剧艺术一般均应蕴涵丰富的思想意蕴与精神含量,而娱乐则不同,不需要探求厚重的思想意蕴与精神内涵,也不需要参与者予以深度的精神思索。在喜剧中,其精神含量的积聚与创造是重要的,即使是营造出娱乐的氛围,也需要获得提升,将更为厚重的精神与思想内涵浓缩其间,最终让人们在满足愉悦需求的同时得到精神的陶冶;娱乐活动并非没有精神追求,无论何种娱乐活动,均应以积极、健康、科学、文明为宗旨,但由于娱乐活动特性所致,有的娱乐性活动可以表达具体和明晰的思想与精神内容,也有的娱乐性活动难以营造清晰的精神内涵,它承担的使命主要是为大众带来快乐。在一定意义上,喜剧活动是积极的审美大于身心享受,而在娱乐中,是身心享受大于审美。

在其社会功能上，二者均可满足人们一定的心理与精神的需求，同时也具有满足人们某些生理感官需求的作用。比较起来，喜剧更注重审美，亦即必然对社会与大众提供丰富的精神美感与教益。而娱乐更接近于游戏，在满足人们感官需求方面有着更多的体现，同时还具有健身、休闲、游戏等更多的功能，令人们得到精神的调适，达到消除疲劳和心情愉悦的目的。

二者的市场功能与效应有较大差别。娱乐文化的目标主要是为大众提供具有欢笑和愉悦的服务，其市场效应的旺盛正是其主要特征的彰显。而喜剧艺术虽然为大众所喜闻乐见，但由于其富有深度的内涵表现以及典雅与精致的形式创造，阻隔了一些受众的欣赏，其市场效应难以与娱乐相比。

在所有的艺术样式中，喜剧是以营造娱乐效果而见长的。喜剧中欢悦的元素愈表层化，就愈是导向娱乐，而娱乐中欢悦的元素导向深层化，也就可以成为喜剧。从非艺术的娱乐到艺术化的喜剧的转换，正是在人们不断的创造中完成的。

喜剧与娱乐之间并非有着不可逾越的鸿沟。作为娱乐文化活动，一方面可以在相对独立的意义上，为人们提供丰富的身心享受；另外又可以作为重要的喜剧性元素的源泉，为喜剧乃至更多艺术提供源源不绝的质素。喜剧元素的生成主要来自于民间，正是民间与大众无穷无尽的智慧与才能，方能创造出喜剧的语言、情境，既为大众的娱乐活动增添着内容，又将其传输到喜剧等艺术样式之中，经过提炼渐渐成为喜剧艺术的基本语言与表现手段。作为娱乐中的上述元素，人们的初衷未必是将其导向某种意义，而是主要赋予其娱乐性价值，正是一些具有艺术家素质的人们善于将其予以典雅化或精致化，使其意义得到新的诠释。这样，上述元素也就逐渐成为喜剧的基本元素。

在当代艺术活动中，具有传统意义的喜剧演出虽然不多，但喜剧的传统仍在继续，喜剧元素存在于诸如戏剧小品、相声等艺术样式之中，将喜剧的基本内涵与意义予以传承。此外，喜剧更多地将其基本元素融入到其他类型的艺术活动中去，滋养着多种艺术。亦即不仅在喜剧中，而且在正剧甚至悲剧中也拥有一定的喜剧性，更多的喜剧元素则会充盈于各种娱乐型的文化活动之中。

在一些娱乐活动中，又可以随其审美元素的增加与精神性因素的浓郁，使之提升为艺术。许多具有浓郁娱乐特色的文化活动

呈现为多样的形态,比如影视产品,人们通常依据其审美精神含量的多寡,有的称之为娱乐,有的则称之为艺术。还有一些文化活动游移于娱乐与艺术之间,人们对其也应持宽容的心态,尊重它们的存在与发展,使其为人民大众提供更为丰富的精神产品。

提供娱乐的文化产品,并非不追求其思想性与精神性,健康的娱乐活动有助于人的身心的调养和愉悦,感官需求与精神需求在人的本质需求上应是一致的。低俗的娱乐虽然也可以满足一时的感官快感,但由于其在本质上是与人们精神的愉悦需求相背反的,因此,在短暂的愉悦之后,会产生更多的精神萎靡、颓丧与失落,从本质上是不利于人们身心健康的。

基于娱乐文化的诸多特性,在当代社会,它既可以满足人民大众不断增长的审美娱乐的需求,又可以在增长市场活力、扩大消费、大力发展文化产业中发挥作用。应当看到,正是由于高雅艺术具有丰富的艺术形式和深刻的内涵,显示出超群的艺术表现力,方能代表一个民族或国家艺术发展的最高成果。但也正是由于其高雅的品位难以得到广大一般文化层次的受众的理解与接受,因而难以在文化市场和文化产业中占据主流地位。在文化市场中占据最大份额的只能是娱乐文化,忽视对娱乐文化的积极建设与促进,无助于文化产业与文化市场的迅速发展。

无论在任何时代,人们既需要娱乐,更需要艺术,包括喜剧艺术。即使是在当代人们的精神需求得到较大提升之时,同样是如此。喜剧艺术将会持久地为人们创造欢乐,同时又将不断提升大众的审美层次。我们既不能因为人们对娱乐的需求而放弃对艺术的追求,也不应因为对艺术的追求而摒弃娱乐,这些同样是对人民大众的文化利益的尊重与保障。

二、丑

丑是事物的否定性审美价值。违反社会目的是丑在内容方面的特征,与伦理学领域中的否定性道德价值"恶"相联系,背离客观规律则是丑在形式方面的特征。丑所引起的审美经验是一种否定性情感,它使主体产生痛苦、压抑、惊骇、厌恶等等心理反应,主体对它持否定性态度。

丑的本质在于,对象以其形式状貌对主体实践效果的否定,唤起主体情感对对象存在的否定。丑指人的本质遭受破坏和扭曲,

或者畸形的表现。它是对美的否定，同人的实践目的、生理的和心理的需要不协调。丑作为审美范畴之一，与美密不可分，并且与美相对立。它是美的否定和反衬，又是其他艺术美范畴如悲、喜、崇高、滑稽等内在的构成因素之一。

如果说美的本质是合乎人本性的存在，那么丑则是一种与之对立的非人性特质的表现。

作为美的对立面，丑具有其独特审美意义。丑在衬托、突出和彰显美的过程中，确证着自身存在的意义和价值。丑的范畴自被哲学家和美学家所提及以来，经过了被否定、被排斥到逐渐被肯定、被重视的过程。不管是在古代被作为美的衬托的丑还是在现代被直接的表现的丑，在现代社会渐趋体现出其重要的审美价值。

原始时期的艺术美与丑难以分解，古典时期的艺术倡导抑丑扬美，而产生于现代主义时期的艺术则强化对于丑的欣赏。

丑的类型可分为：其一，形式丑，即表现为外在形貌的丑陋、畸形与腐朽，它既指具体物象的丑，也可指人的生理丑；其二，形式与内涵均丑，即指物象或人不仅外在形式丑，而且内涵也蕴藏着丑陋与肮脏；其三，形式丑与内在美，即指物象的外在形式为丑，但内涵是美的，形成内容与形式的对立；其四，形式美与内在丑，即指物象的形式是美的，但其内涵却丑陋不堪，同样表现为形式与内容的矛盾。

丑在现代西方社会的审美活动中，已经具有了审美的重要地位，有时甚至占有主导地位。丑成为艺术家认知世界的主要角度和表达自我体验的主要话题。这是与现代社会的政治、经济、文化领域的各种异化现象分不开的。特别是西方社会中，人们精神世界的极度缺失，使艺术领域中的审丑现象逐渐被重视，并通过对于丑的审视，力图推进人们对社会现实的认识，同时推进社会向着好的方向转化。另一方面，对审丑的重视也体现出艺术和美学理论的发展进程。艺术家以文明世界中出现的畸形与矛盾，世界的混乱、颠倒和荒谬，人的主体价值的贬低、命运的蜕变和主体意识的失落等为主要的创作对象，同时也造就了艺术家审丑的理由。丑以其独特的审美特征在审美对象中显示出异样的风格。在古典美学中，丑被艺术家认为是美的对照与衬托，是配角；而在现代美学中，艺术家以丑为美，从正面表现丑，以异化的艺术来表现异化的世界，试图以这种独特的审美方式来寻找拯救失落的灵魂和失落

的世界的途径。因此,在现代审美活动中,"丑"有时成为超越"美"的重要审美范畴。

从审美到审丑的过渡,在一定程度上说明了审美能力的深化以及审美趣味的提高,是审美活动向更深刻、更复杂的内涵的深入。

而丑是完全与美相对立的特殊的审美价值形态,但又与美共处于一个统一体中,与美相比较而存在。丑的审美价值,是一种间接的审美价值,或曰反价值。作为间接审美价值,是指丑不能直接创造审美价值,而要通过与美的比较来实现。作为反价值,是指丑的表现得到的是负面的审美效应,若要使之转化为正面的审美效应,也需要在特定的情境和氛围中才能实现。艺术的滑稽和喜剧(主要指讽刺性喜剧),是比较接近丑的艺术形态,但与丑仍有不同。滑稽和喜剧虽然也是以主体实践与客体审美属性的对立和对和谐美的背离为主要特征,但在滑稽与喜剧中较为明显地表现出对邪恶势力与丑陋现象的嘲讽,并预示其必然失败的客观规律,这类作品在主导方面是积极的和进取的。

丑为什么可以成为人们的审美对象,从而生成审美价值?这一方面是由于社会审美水准和审美意识的发展,人们不满足于完全由和谐美建构而成的艺术品,长期处在对和谐美的欣赏之中容易产生呆板、凝滞和缺乏变化的感觉,甚至会生成厌倦之感,因此,适度的丑的表现可以调适人们的审美情趣;同时,美的事物总是在与丑的事物的比较中才能得到确认和肯定,没有比较和鉴别,美也就无所谓美。因此,艺术中丑的表现应当得到一定的位置,它可以满足人们的特殊审美需要,获得特殊的审美感受。丑,在以下几个方面具有特殊的审美意义。

第一,丑可以衬托美,从反面烘托和谐美与崇高。在一件作品中,美和丑的共存,一般能获得更好的效果。美和丑历来是既相对立又相互依存的,美的存在离不开丑的比衬,丑的突出价值就在于对美的烘托。离开丑,也就无所谓美。适度地表现丑,正是从反面强化了美。同样,丑和卑下也是对崇高的衬托。法国19世纪著名作家左拉的小说《陪衬人》,讲述一个企业家独出心裁,设立"陪衬人代办所",招募丑女,专门为有钱人家的夫人、小姐提供陪衬人,陪伴她们出入社交场所,满足这些女人的虚荣心。这篇小说通过表现富人对穷人的凌辱,意在揭露当时社会人际关系的残酷,同时

也说明一个道理,即美的事物在丑的事物的比衬之下,会显得更加突出。表现英雄题材的作品,一般要有丑陋、卑下或凶残的人格或敌对势力的强大作比衬,否则就难以突出英雄人格的壮美与伟岸,即使表现英雄与自然界的斗争,也要加强对自然界中凶暴、肆虐或恐怖的景象的渲染。画家在画面中有时出现生硬之色,或不和谐的局部安排,正是为了衬托整体作品的美。如清代画家笪重光云:"密叶偶间枯槎,顿添生致;纽干或生剥蚀,愈见苍颜。"[5]而在音乐作品中,偶尔使用一些不协和音,同样能够使和谐的乐音得到强化,令听众感觉更美。

第二,丑的形式可以蕴含美的内涵。在许多情况下,形式的丑并不完全决定形象的美丑与否,特别是在叙事性的艺术作品中,形象的人格定位除了形式因素之外,还要看其社会性因素,人的本质是社会的存在,在形象把握中,社会性人格是起决定作用的。19世纪法国著名作家雨果在他的《巴黎圣母院》中,塑造了丑陋的敲钟人卡西摩多的形象,他虽面貌极丑,却有一颗善良的心,体现出美的灵魂。这样的形象,虽然可能在受众刚一接触时有厌恶之感,但随着人物内在精神的显现,人们的感觉就会生出赞赏和肯定之意。在中国戏曲中,出现了不少外在丑陋、猥琐,内心却善良、富有正义感的形象,如《苏三起解》中的崇公道,《七品芝麻官》中的唐成,都是在丑的外表中蕴含着美好的人性,是被肯定的形象。而在艺术作品中也不乏这样的情况,美的和漂亮、潇洒的外表,却与丑恶、低下、凶残的心灵共存,这也是美与丑的对立统一,但这类形象却因其精神和人格的丑陋而遭到否定。

[5] 笪重光:《画筌》。

图76 歌剧:《巴黎圣母院》(法国)

第三，丑可以转化为美。美和丑是可以相互转化的，在艺术中也是如此，这同样是艺术辩证法的体现。美可以转化为丑，丑也可以转化为美。不论何种转化，均要有一定的条件，即作者和社会赋予形象得以转化的各种因素。19世纪罗丹的雕塑名作《欧米哀尔》，表现的是一个衰老、丑陋的老妇人，如果从外在形式而言，几乎谈不上美感，但它终于成为一件名作，关键就在于它做到了由丑向美的转化。这种转化的根本因素在于作品蕴含的社会的和人性的底蕴上。如果人们清醒地意识到丑陋的妇人生活的社会性背景，也就不难理解其深层的含义了。19世纪俄国作家果戈理的名剧《钦差大臣》，嘲讽了几乎全剧所有的人，将他们内心的卑琐与丑陋予以淋漓尽致的揭示，而没有一个正面的高尚的人物出场，但观众并不因此感到剧作的丑陋，反而得到极高的审美享受，这是由于作者将自身的社会观念及审美情趣深深地融入剧中，通过对众多形象的反向揭示，肯定了那些没有出场但为每一个观众所意识到的美好与正面的形象与人格。

第四，适度的丑的形式表现可以生成独特的形式美感效应。当人们对大量的和纯粹表现和谐美的作品接触过多时，不免生出些许疲倦之感，这是由于该类作品缺乏变化和对比所致。正如人们看惯了美男靓女，如果出现一位虽不漂亮，却在某一方面富有特色的形象，立刻就会赢得观众，原因就在于该类形象不是概念性的美，而是鲜活的和富有变化的，因而尽管在形式感上未必完美，反倒可能令人感到真实，获得较好的审美效果。正如人们所说，残缺的美是真正的美。即使对人的性格某些缺陷的表现，有时也不会影响受众对其整体评价，因为他是真实的。在艺术中，真与美是不可分的，在人们心灵的天平上，真要胜于美。美术作品的适度变形，音乐作品中渗入一些不协和音，均是通过形式的不完美表现，使其得到更震颤人心的效应。在世界上，无论是人，还是人生活的自然环境、人文环境，都不可能尽善尽美。在作品中过分理想化的表现，反而会使人感到虚假，而减弱了审美效应。适度的、符合社会本质真实的描写，才可以更令人信服和感奋。所谓适度，即指恰如其分，不能使其超出受众所能接受的审美标准，以及社会的本质真实。西方现代主义和后现代主义艺术中某些"审丑"的表现，不乏成功的作品。但如果不顾效果地表现丑，渲染丑，就会走向反面，其作品可能会因缺乏起码的美感，而很难获得恒久的生命力。在这一

方面,关于丑的艺术形式的审美意义和价值,最易引起歧义。

三、滑稽

图77 罗丹:《欧米埃尔》(法国,1885)

滑稽是审美活动中常见的范畴。滑稽只存在于人的社会生活及其艺术表现中。因为只有人才会出现不切实际、不符合事物本质的非分之想,以及不合时宜、不得体的言语行为。在滑稽这一审美范畴中,展示的不是符合人的本质力量的积极价值,而是暴露了人的精神的缺失与情感的错位,是人的负面价值的体现。在具有滑稽特征的艺术表现中,无论是人的外在形象的怪异,或是人的行为言辞的悖谬,均可以通过引发人们的笑,促使人们趋近对于积极的人生价值的认同,以及生发合乎人的本质力量内涵的优胜与超越性心理,从而告别陈腐理念与陋习,增进对于人的精神与品格实现自我完善的自觉意识。

滑稽作为人类艺术活动中调笑逗乐、自娱自乐的重要方式,同时又具有抑恶扬善的进步作用,也是历史悠久的。中国古代先秦的俳优、汉代的角觚戏、唐代的参军戏,都在一定程度上涉及了滑稽的特性。在西方艺术史上,人们对某些看似神圣、道德的对象赋予一种荒谬、悖理的表现形式,扭曲其存在的严肃性、神圣性,实际上将其变得无聊、空洞、可笑,从而在形式压倒内容中使其形式连同内容一并否定。丑是滑稽的本质和根源,滑稽的事物有着某种错误和丑陋,但不致引起痛苦或伤害,正是在美丑的矛盾中,丑的主体因其自炫为美而违情悖理,暴露其丑的本质,因而引起人们发笑。

滑稽这一范畴有着鲜明的特征:

第一,内容与形式的相悖。在滑稽情境中,对象在言辞表达或情态动作方面可能十分严肃、庄重、一丝不苟,然而在其本质上,或者在目的追求上却表现出卑微、琐屑、渺小、空虚,以及"言过其实"、表里不一的矛盾或对立,从而导致荒谬。而且往往是对象的态度越认真,追求越执着,滑稽意味与荒谬性就越强烈。莫里哀笔下的答尔丢夫以宗教伪善掩饰卑劣行为和丑恶灵

魂,果戈里笔下的赫列斯达可夫以吹牛撒谎、随机应变遮掩内心空虚庸俗、浅薄无聊,也都是表里相悖的滑稽形象。这些属于否定性滑稽。另有一类滑稽属肯定性滑稽,即对有价值、有意义的积极内容采取违情悖里的背反表现时,虽然同样存在着内容与形式的表里相悖性,但它在否定形式的同时肯定了内容,即滑稽者在否定滑稽现象时,却肯定了自己的意旨和追求,如徐九经、阿凡提等类人物的滑稽便是如此。不过,无论否定性滑稽还是肯定性滑稽,都表现出内容与形式不协调的相悖性特征。但也正是在这样的笑声中,蕴含着积极的社会价值和人生意义。

第二,行为及其目的的自炫与否定。在特定情境中,滑稽对象文过饰非、夸大其辞、自我炫耀,其结果是事与愿违、自我暴露、自我否定,给人以滑稽之感。滑稽情境中的这种否定性既体现为单纯的否定,也表现出包含了部分肯定的否定。单纯的否定即对某些虽然丑陋但却不表现为恶的事物的否定,它通常显现为一些本质未必丑陋但在其形式或内涵的某个方面却表现出不合时宜、意欲炫耀、夸大其词的弱点,人们一方面理所当然地在笑声中否定,但同时也蕴含着些许的理解与体谅;包含了部分肯定的否定,即指在对有价值或有一定积极意义的事物或人予以适度否定的同时,也对其积极进取的方面作出充分肯定。一般来说,否定的是其不协调的表现形式,肯定的是其积极的内涵。有时一些积极的正面的形象也以其某些方面的不协调表现出滑稽,更应对其外在形式予以善意否定的同时,充分肯定其积极的富有社会意义的内涵。

第三,行为的可笑与丑的淡化。具有滑稽品格的艺术作品及其形象,往往通过其行为的可笑引发人们会心的轻松的笑,在笑声中对客体行为语言的悖谬予以否定。滑稽具有丑而不恶的特性。滑稽的丑不同于社会意义的"丑",也不同于艺术作品中一般的丑。一般意义的丑,表现为与美的事物的尖锐对立,以及对美的事物的严重伤害,而滑稽虽然也表现为丑,但这种丑通常显现出某种失误、不合时宜、不得体,但不会给他人带来痛苦和伤害。正是由此激起了人们的优胜感与超越感,使人们在这一美感的生成中对滑稽对象的陈腐与失谐予以否定,进而发出由衷的笑。

与滑稽联系最为密切的是幽默。滑稽与幽默都是以其艺术形式及其内涵的魅力,以富有艺术的智慧,来显现其内在的意蕴;滑稽和幽默都以一定程度的形式与内容的脱节、主体与客体的相悖

来显现对象精神的反常与行为的怪异,从而引发人们的笑声。但滑稽与幽默也有不同,二者相互区别又相互补充。滑稽偏于感性审美,其形象塑造具有浓郁的感性色彩,幽默偏于理性感悟,多以丰富厚重的形象及其语言而耐人寻味;滑稽较显外溢,其形象特色不乏张扬和外溢,幽默较为内敛,往往不事张扬,却将其厚重感潜隐于行为语言之中;滑稽侧重于形象创造,多以个性鲜明、活灵活现的人物形象取胜,幽默则重于意蕴传达,常将丰富深刻的思想以含蓄的、多义的方式加以显现。在形式表现上,滑稽更富有形式感,其间不乏对于形式美感的适度扭曲与变形,同时也与和谐美相互连接,幽默则不以形式感见长,而时常显得温婉淡雅,在充满谐趣之中引发人们的思索;二者均可以引人发笑,但滑稽常引发人们畅快的笑、淋漓尽致的笑,幽默则带给人们会意的笑、充满智慧的笑,在笑中提升其精神层次。可以说,幽默既与滑稽同属相近的艺术美,又是具有自身特色的艺术美的分支范畴之一,幽默与滑稽若即若离、形影相随,是对滑稽意味的延展与深拓。

第九章 艺术价值与审美理想

现实世界中人们所从事的艺术掌握或审美创造,呈现为不同的审美价值。艺术主体在按照"美的规律"认识、体验和改造客体的过程中,体现出自由和自觉的创造意识,同时也在不断地创造审美价值。艺术价值的最终实现,将有待于审美接受和艺术交流的进行,而艺术审美价值的创造,是创作主体在艺术掌握中的审美意识和智慧、技能的体现,与此同时,也集中地体现了主体的审美理想。

第一节 艺术的审美价值

在人类审美的掌握世界的进程中,艺术掌握居于核心的地位。而艺术掌握又因其呈现出品位的不同,显示出不同的创造价值。我们所理解的艺术的审美价值,主要是指艺术创造中通过艺术认知和艺术思维方式、表现方式所创造出的能够满足人类审美需要的艺术价值。而艺术价值又充分表现出人们不同的审美理想。

艺术价值既具有审美价值的一般性含义,又有其特定的含义。艺术价值一般包括艺术的审美价值和经济价值,以及认识价值、教育价值、道德价值、娱乐价值等,是以审美价值为主体的多种价值的综合体,构成一个有机的系统。审美价值,是指审美主体与客体对象在审美关系的生成中所体现出的能够满足人的审美需要、引起人的审美感受的具有某种社会性的客观属性。从广义讲,审美价值不仅体现于艺术活动之中,而且是诸多社会实践活动所共同追求的价值目标之一。狭义的审美价值表现在艺术活动中,它是

艺术创造所追求的最重要的价值目标。

艺术的审美价值存在于艺术活动之中,是指在艺术的创造和交流过程中,艺术主体和客体之间通过审美关系的生成以及创造过程的实现,在艺术作品中体现出的具有强烈的美感特性和社会性的、能够满足人的审美需要的客观属性。在艺术活动之外的其他社会实践活动中,同样可以创造审美价值,它体现于人类许多认识世界和改造世界的过程之中,是人类按照"美的规律"掌握世界,对自然和社会的理想追求。随着社会物质和精神文明程度的提高,人类会在越来越多的实践活动中渗透进审美的因素,创造更高的审美价值。然而,只有艺术活动,才能最集中地表现出人类的审美意识和审美理想,因此,艺术活动是人类审美活动的核心。

艺术中的审美价值不同于其经济价值,但与经济价值有着密切联系。艺术的经济价值主要体现在艺术以其综合性价值服务于社会与人民大众,人们在消费艺术品时需支付费用,并由此而产生的经济效益。艺术活动应当也必须生成其经济价值。艺术的经济价值首先是维系艺术再生产的需要。如果没有充足的经济收入,就不能维持艺术活动的持续生产,而推进艺术活动持续运行的经济动力,最主要的应当来源于艺术生产自身。艺术可以创造巨大的经济效益,已经成为不争的事实。在当代文化产业发展的进程中,不仅艺术活动居于整体文化产业的核心地位,本身可以创造巨大的经济效益,同时,与艺术相关的其他大部分文化产业类型的活动,对经济建设的驱动更是举足轻重。文化产业已经在各国国民经济发展中逐渐成为支柱性产业,其间,艺术活动所体现出的的经济价值是不可估量的。在当代,艺术活动不仅对社会的精神文明的提升具有不可替代的作用,同时也在社会的物质文明建设及其社会经济发展中居于重要的位置。

但是人们又看到,由于艺术的经济价值愈来愈受到人们的关注和强化,艺术经济活动所具有的负面性也愈加体现出来。它作为一柄双刃剑,一方面对社会的经济发展起到显著的推进作用,另一方面有时又以其巨大的经济能量,冲击着艺术的审美价值以及艺术家的审美理想。一些艺术家在可观的经济利益的诱使下,逐渐弱化了艺术审美理想,以及作为艺术家的使命感,一味追求其经济利益,致使艺术出现堕落的趋向,诸如艺术的过分感官化、低俗化、商品化等现象均有所泛滥。因此,不论是脱离艺术的审美理想

而一味追求其经济价值,或是闭眼不看经济价值而奢谈其审美价值的做法,均是十分有害的。

艺术的审美价值也不同于理性的认知与教育价值。过分强调艺术的认知价值与教育价值,也会驱使艺术活动走向偏颇、失去艺术特质及其审美魅力。我国半个多世纪以来曾经在较长的时期里过分强调艺术的上述价值和作用,致使艺术一度成为某种政治理念或政治路线的附庸与传声筒。失去了作为艺术的基本的审美特性,以及娱乐和经济的特性,同时也就失去了对于大众的审美吸引力,大众消费及其艺术活动的衰落自然就是难免的,而其努力追求的认知与教育价值也就微乎其微了。无独有偶,20世纪以来西方乃至我国近年来一些自诩为前卫和先锋的现代艺术中,也不乏这种现象,他们将其作品自称为探索性与实验性艺术,但究其实质,一方面失去了基本的审美价值,同时又赋予其艰涩的、只有他们个人方能阐释的理念,因而在失去大众的同时,也失去了审美价值与经济价值,而其一味强调的理念也就变得比较可笑,认知价值无从谈起。

由此可见,艺术的各种价值均与艺术的审美价值联系为一体,离开了艺术的审美价值,其他价值的实现是不现实的。换言之,艺术只有在实现其基本的审美价值时,其经济价值或认知价值与教育价值才能同时实现。脱离了艺术的审美价值的经济价值,势必导致艺术的低俗化,甚至堕落,这不仅是对艺术的损害,更是对社会精神文明建设以及大众精神素质的损害,在其本质上也是对社会经济发展的损害;脱离了艺术的审美价值而对认知价值与教育价值的过分强调,也会驱使艺术活动脱离大众审美需求,走向衰微与凋敝。

审美活动是最基本的人类活动之一,它体现了人类所具有的审美意识。审美意识是人类所特有的能力,只有人类才能从事审美活动,也只有人类才能创造美。正是在人类的长期发展与繁衍中,人们创造了艺术,同时也创造和丰富了人类的审美意识。

人类的审美理想,其内容十分丰富,它不仅包括人们审美意识的不断丰富与完善,人的审美创造能力的持续提升,以及社会审美领域的不断扩展,还包括人们将在更多生产与生活领域与审美创新实现深度融合,等等。在这一理想不断确立和趋于实现的过程中,人们必须付出巨大的艰辛和努力,在长期的审美实践中锻造和

冶炼自身。而在其间,人的审美素质与创新能力,以及艺术品位的不断提升,正是实现审美理想的主要途径。

　　人类的审美理想体现了人类各种重要的价值取向:其一,进取性。它始终具有不断进取和持续发展的特性,而且从来没有停止过前进的步履。其二,进步性。人类的审美活动及其艺术在其主体上始终表达着人类进步的价值取向和社会理念,其相应的美的和艺术创造已经成为社会先进文化的重要组成部分。其三,创造性。审美活动及其艺术具有不可重复的不断创新的基本特性,正是在其动态和历史的创造过程中,人类持续地提升着自身的创造能力。其四,愉悦性。艺术的美感创造无论是在其形式还是在其内涵上,均体现出令人愉悦的基本特性,这一特性也是人类审美意识的基本特性之一。以上基本价值取向充分表明,人类的审美理想应当属于人类的本体属性以及人的本质追求的范畴。

　　在新的世纪,人们看到,艺术世界呈现出纷纭复杂的情景。比如,纯粹艺术与各种实用艺术的并存。可以说,更多人类文化的和物质的创造性活动具有了艺术的和审美的特质,这正是人类审美意识不断深化的体现;优美的和各种不同范畴的艺术美形式同在,这也充分展示出人类审美创造意识与艺术精神的丰富及深化。

　　而与此同时,艺术活动也出现一些不和谐音,比如:有的非艺术的文化活动形式纷纷假艺术之名招摇过市,特别是一些根本不具备人的美感需求和艺术特质的所谓"艺术"也要冠以艺术的名义显示自己的存在;一些以表现丑陋为主要目标的艺术样式多了起来,在个别领域或地区甚至占据了重要的地位。人们承认,在一些艺术美范畴中,例如悲剧、崇高、滑稽等,均有丑的艺术因素的存在,这不仅是艺术表现的必要,而且也是对艺术审美领域及其表现力的丰富与扩展。即使是在有的以表现丑为主旨的艺术作品中,人们也可看到,其间潜隐着对于丑的贬斥与否定,而并非只是对于丑的津津乐道的欣赏。只有极少数艺术品浸染着对丑的事物貌似客观的表现,实则属于扭曲的激赏,这当然应归于艺术的逆流。事实上,当他们对艺术的和社会审美活动的意义生发怀疑乃至予以颠覆的同时,他们也就颠覆了属于人类进步的价值观及其生存理想。

　　美作为一种价值形态,实质上,它在创造与表现美的过程中,所体现的是人与世界的一种关系,是从事艺术审美实践的人同客

体的审美属性之间的一种关系,即价值关系。人们创造艺术审美价值的劳动,一方面,必须借助于外部世界的自然属性和感性形式。另一方面,人们也需要有发现与创造美的素质,即能够从客体世界的自然属性和感性形式中找到具有审美价值的质素,并能够予以不断创新的素质和能力。这种对艺术审美价值的创造,同时也是一种具有社会性的活动。不仅人的感受美、创造美的器官的成熟和审美心理基础的奠定来自于人类社会历史的发展,而且人们从事的艺术审美活动本身就是人类社会活动的一部分。只有在一定社会关系的形态中,艺术才能找到自身存在的土壤。审美价值所独具的特色在于:它既是形象性的,也是超象性的;既是精神和情感的,也是物质和实践的;既是功利的,也是超功利的;既是主观意识的,也是客观的和社会的。艺术的审美价值正是上述几个方面的辩证统一。

艺术审美价值的表现形态是多种多样的。"美"的创造,是艺术审美价值的核心,艺术活动中的许多方面,均与"美"的创造有直接或间接的联系。崇高、壮美、悲、喜、滑稽、丑等审美范畴的创造,均能充分体现其艺术的审美价值;而主体对形象、典型和意境的营造,则是实现艺术审美价值的基本目标;艺术家对人与人、人与自我、人与社会、人与自然的关系的思索和形象性表现,更是深层次的审美价值的创造。在当代,人们通过艺术活动对许多课题的感悟与思考,均上升到审美价值的高度,对社会与公众具有重要的启示。而在艺术及其审美领域内部,更需要不断进行探索与追求。自20世纪以来,属于社会艺术活动的领域及其方式在不断拓展,审美的和艺术的类型也在扩充,这正是艺术活动持续发展和艺术审美价值不断提升的表现。基于世界各国经济政治文化的急剧变化、现代科技的提升,以及人们理念与精神世界的丰富性与复杂化,促使艺术世界出现了许多新的景观,同时也出现一些混沌与迷乱。面对纷纭复杂的艺术现象,人们当会基于审美理想的基本内涵,通过对以往世纪艺术历程的冷静思索,逐步予以厘清,更加坚信人类审美与艺术活动的发展趋向和前景。

创造审美价值,是艺术活动的基本宗旨。艺术的全部价值,均是艺术主客体审美关系的生成以及主体创造的结果,艺术审美价值的生成,更是主体通过自由自觉的创造,以富有审美意味的形式建构出不同样式的作品,并通过形象、意境和典型等凝结了人类和

世界上具有普遍审美意义的精神质素,其间所充盈的精神性价值即为艺术的审美价值。创造审美价值的意义不仅在于艺术活动本身,而且在于通过此达到净化人的心灵,改善人与世界的关系,提高人的精神品格、审美素质和创造能力的目标。

创造审美价值,是艺术家审美理想的体现。主体在创作中,会将自己的价值观念、理想模式渗入其间,使之在创作过程中成为规范总体作品价值取向的重要因素,为作品导航,同时又在作品的最终形式中得到体现。在人类历史上,人们的审美理想有着特定的时代和民族的特征,但人们对于真、善、美的追求,对于积极的、进取的人生目标的追求,对于生命意义的探讨,总是相通的。高尚的审美理想必然导向作品的高雅,低劣的审美情趣势必导向作品的低俗。凡是得以传世的艺术作品,大都在某个方面凸现了主体对于人生或世界某个方面的审美追求,昭示着具有一定社会、时代和民族特色的审美理想。

创造艺术的审美价值,就要努力实现审美主客体的统一。作为客体,其间既有物质媒介的因素,也有社会属性的因素。客体的自然因素和形式感,在构成艺术的审美价值中具有重要的作用。人类许多美的创造都来源于自然界美的形式和因素的启示,或者对物质媒介的借重。但艺术美的构成又离不开社会属性,社会、历史的各种因素在审美活动中具有重要的意义。而且,自然的和物质的因素又要与社会性因素紧密地凝结在一起,才能形成完整的美的客体性。艺术美的形态的最终完成,是审美客体与审美主体互通互融的结果。主体的审美需要、审美发现和审美创造,在其中起到关键的作用。

综上所述,艺术审美价值的本质就在于,通过艺术创造和交流活动的进程和物态化成果的出现,将使人的生命潜质得以充分发挥、人的智慧和才能得以全面昭现,并通过人对客体世界的审美掌握及对未来世界的先行对话,实现人的自由自觉的创造意识的极大丰盈,以及人类和各民族审美精神的不断升华。

第二节 艺术、准艺术、非艺术

作为人类所从事的基本活动之一,审美活动及艺术活动始终伴随人类的其他实践活动而兴起与发展,成为人类社会活动的重要一翼。在当代,特别是在致力于发展文化产业、繁荣艺术市场的历史时期,进一步认识艺术的基本特性,正确辨析艺术、非艺术及准艺术的特性与价值,不断推进更多非艺术的文化活动朝着准艺术或艺术转化,是极富当代意义的。

艺术与非艺术、准艺术的区别与界限究竟有哪些,人们可以从艺术所具有的特质以及与其他非艺术现象和活动的联系来认知。

艺术应当是非实用的,它主要用来满足人们精神的需要。但艺术的这一特性不是唯一的,其他人文科学的研究大都也是非实用的。

艺术应当是富有创造性的,而并非是自然的,这是区别自然美与艺术美的重要标志,但几乎所有的科学研究及社会实践的成果均是人类创造的,因而也不应成为判定艺术与非艺术的唯一标准。

艺术应当是审美的,而不是非审美的,其间,既包括人类审美情感的倾注,也包括人们对艺术形式美因素的认同,以及对人类精神美的追求。但是,审美性也并非艺术所专有,在社会发展中,特别是在当代社会的运行中,越来越多的社会活动开始融入审美的质素。

可以说,如果具备了以上条件,就应进入艺术的视野。艺术应当是非实用的、体现了人类自由与自觉的创造意识与能力的、充溢着美感的精神性产品。

艺术在整体人类文化中具有重要的地位。艺术文化从属于审美文化,而审美文化又是社会文化的重要组成部分。艺术是审美文化中最纯粹、最具典型意义的文化形态。许多人类活动也具备审美性,它们同样可以被称作审美文化,但未必能够被称作艺术。还有更多的人类活动基本不具备审美特性,可以被称作社会文化,但不能被称作审美文化,更不能被称作艺术。

在审美文化及艺术之间,还有一部分人类文化活动居于其间,

这些活动，往往具有浓郁的审美的甚至是艺术的典型特征，同时又具备一定的实用性功能，表现出重要的、人类的实用型特点。当这些文化现象中审美特性还不能超越其实用特性时，人们通常称其为准艺术，或者亚艺术。

对于准艺术，我们可以作这样的理解：它们具有艺术与非艺术的双重性特点，既具有重要的艺术化特色，同时又具有较浓重的实用化特色；它们具有较灵活的可变性，由于其已经具有了突出的艺术化特色，因而其中的某些方面可以随时进入艺术的范畴。诸如娱乐文化、休闲文化、体育文化、旅游文化中的部分形态，以及装饰文化、家居文化等等，均具有准艺术的重要特征。

人类文化的发展从来都不是凝滞不变的，审美文化及其艺术的出现，是人类社会发展到一定阶段的必然产物，它一方面基于人们文化素质及其需求的提升，同时也与特有的经济、社会心理背景有着内在的联系。一部分本来不具备审美特性的文化现象在社会的发展中受到人类其他文化的影响，伴随人类文化的发展以及人类审美创造能力的提升，由一般的社会文化演变为审美文化，具有了一定含量的审美特性；一部分本来已经具备审美特质的文化现象在社会的发展中，越来越脱离实用的功能，具备了更多非实用的意义，因而也就由一般的审美文化而演变为艺术。在当代社会，艺术殿堂的成员越来越多，形态与内涵愈来愈丰富，这正是人类审美创造能力不断提升的结果。

按照马克思主义的观点，人类社会的一切实践活动，归根结底，都应按照美的规律进行创造。据此，人类不断将更多的非审美活动转变为审美活动，将更多的非艺术活动转变为艺术活动，都是人类思维及创造能力不断提升、人类社会不断发展的结果，它是社会进步与人类整体素质不断提升的重要表征。

区分艺术、准艺术与非艺术，其意义在于厘清艺术的本质，确认艺术与其他文化现象的界限，同时科学与理性地推进艺术及其他审美文化活动，特别是在致力于发展文化产业、繁荣文化市场的当代，更具有积极的作用。完全抹杀艺术、准艺术、非艺术的界限，将会导致艺术的泛化，而艺术无度泛化的结果将会致使其走向衰落。因为如果艺术失去了其自身的特征，同时也就失去了自身生存的基因和土壤。

艺术的发展，将会有越来越多的非艺术进入准艺术和艺术的

长廊,同时,非艺术性的社会活动永远也不可能取代艺术。即使按照马克思所说,人类所有的实践活动都将按照美的规律进行创造,也是指更多的人类活动具有了审美的特质,并不表明人类的一切活动都将成为艺术。即使人类达到很高的审美水准,大部分人均具有一定审美创造能力的时候,社会也不可能失去艺术家与一般具有审美创造能力的人的区别。人类不仅应当增进艺术创造所需要的形象思维、意象思维、灵感等特殊的思维能力,提升其审美创造力,同时也应持续增进人类更为普遍需要的抽象的和逻辑的思维能力,提升其科学创造能力。艺术思维与科学思维并行不悖又相互交融,断言艺术将取代其他人类活动是不可取的,而断言艺术将消融在其他社会实践活动之中,也是不可能的。

大量准艺术的文化活动及其作品的出现,是一种重要的文化现象。在当代,导致这一现象的引人注目的情况,与社会的发展是分不开的。

其一,人类多元社会活动的兴起。人类越来越摆脱了单一的和浅层次的活动方式,而走向多层次的、多样化的活动形态,因而具有了向着艺术化生存方向发展的可能。

其二,科学技术的发展,特别是以电子技术为龙头的高新科技的发展,为更多社会实践活动向着艺术化发展奠定了基础,它不仅促动更多非艺术的人类活动具有审美和自由创造的可能,同时也催动一些传统的艺术样式在不断接受科技融入的状态下,改变着自身艺术的样式和表现力,起到引领社会文化不断增进艺术化内涵的重要作用。

其三,准艺术形态的大量涌现与存在,标志着人类社会文化发展具有了更为突出的交叉性特点,生活的艺术化与艺术的生活化,正是当代社会的一个重要特征。它势必改变社会审美文化活动的基本格局,激活其活动方式,同时也将引导社会文化朝着积极的健康的方向发展。

在艺术与准艺术之间,以及准艺术与非艺术之间,并没有不可逾越的鸿沟,有时甚至是很难区分的,这是正常的现象。促成艺术与准艺术以及准艺术与非艺术之间相互流动的基本因素,体现为二者之间的中介活动。在任何事物之间,都有着一个中间地带,一些现象和事物游弋于二者之间,具有相当灵活与动态的特性,起到重要的联结与中介作用。这种中介是十分重要的,其中包括人的

审美心理需求,人们对科学技术的操作,以及人们对文化市场的运作等等。

人的审美心理需求的状况,是促使艺术形态变化的基本因素,它表现为人的审美心理的需要、人的审美创造能力的高下,以及不同地域、民族人们对艺术的基本需求,正是以上这些因素,促使社会实践活动中的许多方面向着准艺术乃至艺术的方向游弋和转化。

人们对科学技术掌握的能力,是推进更多社会实践活动融入审美因素,实现朝着艺术化变化的重要动因。从一定意义上说,科学技术发展的速度以及普及的程度,正是推进生活艺术化进程的基本因素之一。

文化市场的繁荣更是促使大量非艺术化的社会实践活动朝着准艺术或艺术的方向发展的基本动力。在当代文化市场,大部分文化活动及其产品均与审美有关,人们为了获得更高的市场份额与附加值,将会更多地对一些非艺术化的社会活动及其产品注入审美的乃至艺术的成分,以增强其市场的竞争力,同时也就不断实现朝着准艺术或艺术的转化。

艺术的殿堂并非是一个僵滞的格局,其间包含着丰富的内容,比如高雅艺术、通俗艺术、实用艺术等。那些具有历史积淀的、经历了岁月磨砺的、具有较多艺术含量与较高艺术品位的艺术活动及其艺术品,可以称作典雅艺术;更多具有突出的流行性、大众性和普及性的艺术活动及其作品,其内容与形式明晰晓畅、易于接受与传播,具有浓郁的民族、地域特色,可以称作通俗艺术;而各个时代大量介于艺术与实用之间,既不乏审美意味,又具有突出的实用性特点的艺术样式,则可以称作实用艺术。在所有艺术样式中,典雅艺术以其较高的艺术品位,成为每个民族在特定时代艺术的高峰和旗帜。但典雅艺术与通俗艺术、实用艺术的界限也不是十分清晰的,一些艺术现象时常游弋艺术与准艺术之间,成为最灵活最具生命力的文化因子。

艺术与准艺术、非艺术之间的界线与区别,主要看其是否具有审美的因素以及审美因素的多寡。在当代,一些具备了某些审美特质的文化活动开始进入艺术,但又未完全脱离生活的实用性特征,比如娱乐文化、休闲文化、体育文化等中的一些现象,可以称之为准艺术;而更多本来只具有实用功能的社会实践活动不断融入

图78 威尼斯圣马可大教堂(意大利,始建于公元829年,重建于1043—1071)

大量的审美因素,因而具备了艺术的特质,但其实用性功能并未因此而弱化或丧失,对于其间审美特质超越了实用特质的现象,通常称之为实用艺术,而对于其间审美特质弱于实用特质的现象,则应属于准艺术。这些艺术由于将审美与实用紧紧相连,因而均为大众所欢迎,具有广阔的适应性和极大的发展空间。

建筑艺术,由于其建筑实体是为了满足人们的实用需要而建造,因而建筑实体首先不是艺术,但由于建筑不同程度地融入了审美的因素,也就具有了艺术的成分。一些建筑体一方面具有实用的功能,另一方面又具有审美的和艺术的成分,因而以双重身份存在于世,成为了准艺术,为世人留下极其宝贵的文化遗产,诸如一些宗教类建筑、公共类建筑即如此;一些建筑体因其本身所具有的浓郁的艺术气息,同时又逐渐淡化了实用的功能,或曰其审美功能超越和压倒了使用功能,于是也就成为了真正的艺术品。

电视艺术,由于电视文化本体不是艺术,而是一项重要的现代传媒活动,其电视的物质性存在,也就成为当代重要的传播媒体,它所传播的信息,可以是艺术的或者是审美的,但更多未必是审美的,因此我们只是将那些在电视活动中具有审美创造与审美传播功能的部分称作艺术,亦即电视艺术,比如电视剧、电视艺术片、综艺节目、艺术性纪录片等,而将其他方面,如电视新闻、科教节目等,仍视作非艺术的文化传播。

工业设计,是指与当代工业相关的艺术。工业设计具有新兴

图79 电视剧：《纸牌屋》（美国，2013）

的和交叉的特点，它与建筑艺术一样，在其主体上是为了满足人们实用的需求，而在当代，人们愈来愈看到工业产品的艺术化设计所带来的巨大价值，它适应了人们对于一般工业产品的审美性需求，因此在不断增进工业产品人性化功能的同时，愈加重视产品整体的艺术特质，在其造型、色彩等方面的设计中注入艺术因素，使其具有了艺术品的基本特性，在满足人们物质性需求的同时，也在满足着人们的审美心理需求。

准艺术，处于艺术与非艺术的中间地带，既具有一定的审美精神特质，同时其物质性因素也愈来愈丰富，因而逐渐成为当代文化产业与文化市场的主流性活动样式。正是大量丰富多彩的具有准艺术特质的审美文化活动，在满足人民大众精神需求的同时，也为社会经济发展开拓了新的领域。而作为纯粹意义上的艺术，则在审美文化的发展中起到主导的和引领的作用。

对于准艺术，我们不仅应当承认其存在的价值，也应当为其创造更多的发展的机遇和更大的空间。由于当代社会发展的多元性样态，人民大众对文化艺术的需求也有着较大的变化和较快的增长，人们不仅要求传统艺术的存在，还要求新颖的适应人们新的审美情趣和审美理想的样式的不断出现。同时由于社会的多样性发展态势，人们不仅将艺术活动作为基本的审美精神载体，还将更多的审美情趣凝注于物质的与社会实践的方方面面，即使是在社会生活的精神层面，也在不断注入审美的或者艺术的因素。正是基于此，人们将一般生活层面的活动与审美活动相交融，已经成为可

图 80　包豪斯风格建筑

能。其间,人们的审美创造能力也在获得提升。

我们在不断将美的规律应用于社会实践的同时也发现,特别是在 20 世纪中叶以来,在西方现代文化思潮中,否定审美文化及其艺术审美特性的思潮愈来愈盛,有的打出审丑的旗帜,与审美抗衡,并指称为最具有当代意义的艺术,也有一些艺术形式及其流派,不断偏移出审美的轨道,走向了其他路径。

否定审美文化及其艺术审美特性的人们大都以创新为旗帜。应当承认,人类的一切艺术成果,均是审美创造和精神创新的结晶。创新,是艺术的重要内涵,没有创新,就没有艺术,艺术的精髓就在于创新。但是我们不能由此就认定,只要创新就是艺术。创新的内涵是丰富的,同时也是可以具有多重含义的。创新,可以是理念的创新,也可以是形式的创新,既可以是顺应人们审美意趣的创新,也可以是违背人们审美情趣的标新立异。中外艺术史表明,并非所有的创造均符合审美规律,也不是所有的新奇均适应人民大众的审美需求。特别是在当代,由于深刻的社会矛盾、精神与物质的矛盾所致,西方社会许多人基于对社会现状与未来的深切关注、困惑与思索,借助于艺术创作与表现的手段,努力昭现人类生存以及社会现状,以求获得更多受众的共识。同时由于人类艺术在 20 世纪以前获得的巨大成就,对新世纪的艺术家们造成了巨大压力和挑战,致使 20 世纪以来的艺术创新遭遇到种种困境,迫使

人们不得不另辟蹊径,探寻艺术发展的新渠道。正是在这样的基础上,艺术创新出现了新的态势。

在艺术创新的道路上,人们遇到的最严峻的课题在于认同还是瓦解艺术的本质,遵循还是颠覆艺术活动的基本规律。许多人坚持继承与创新并举的原则,在对人类文化遗产继承的基础上不断创新,从而获得新的艺术成就。但同时,也有一些人以对传统艺术的颠覆和毁灭为主要目标,以推出各类新异的艺术样式与作品为自己创造的基本宗旨。应当强调,对所有属于传统的艺术的扬弃均是十分正常的,在任何时代皆然,但问题在于,任何时代的艺术均不能离开它们生长的土壤,以及赖以继承与发展的基础,任何扬弃均包含着继承与舍弃,而不可能在一个没有基础的沙滩上建筑其艺术的大厦。其中关键在于,一些人意欲颠覆的通常是传统艺术中的内核,即审美特性,亦即要对艺术的本质特性予以重构。

艺术的本质具有其客观性和历史性。只要人们的审美需求仍旧存在,只要人类社会仍旧不断按照美的规律进行创造,艺术的基本特质与功能就不会发生质的改变。艺术的发展同其他人类社会活动一样,不可能割断历史。它不仅处于动态变化之中,同时又是在继承传统的基点上发展变化的。艺术可以有千变万化,但其审美特性很难消解。审美特性,不仅是艺术的主要特性,也是准艺术的重要特性。

审美特性包括审美的情感特性与娱乐特性,这些都是人类精神的基本需求。不仅在其艺术形式方面,艺术不可能脱离其形式的美感因素,以及创造艺术的基本形式美法则,同时,在其内涵方面,无论人们对不同的社会与环境有着如何的怀疑、困惑与不满,但人们应具有的基本的人类良知没有变,对美的心灵以及美的理想的追求没有变,对生命的珍重以及对人类之爱的向往没有变。基于此,人们没有理由抛弃或者讨伐已有数千年传统的人类的审美追求,以及对审美理想的不懈探索。无论何时,假如人类果真放弃了对美的理想的追求,以及对美的形式的向往与创造,那么将会致使成人类精神的迷失。

对艺术的美的本质的背离与颠覆,必然造成如下结果:其一,精神溢出物质,内容压倒形式;其二,使艺术完全堕入丑陋。上述倾向均会导致艺术的倒退,将艺术转化为非艺术。

内容压倒形式,势必造成艺术内涵的过分理念化,使艺术成为

某种理念的传声筒,或者驱使艺术走向实用。人们对艺术的审美性的需求是人类本质特性的重要表现,是人的精神的基本需求之一,而试图在艺术活动中削弱乃至抛弃审美情趣,实际上正是对艺术本质的悖反。20世纪以来许多艺术家的尝试充分表明,只有在充分表现人的审美情感与审美理想的基础上,才能自然生成其理念。任何不顾作品的审美情趣的自然显现,生硬地制造理念的做法,恰恰是失去了审美创造力的表现。

其实,艺术作为一种表现形象和创造意境为主要目标的人类文化活动,其主要功能在于创造鲜活的、生动的、感人的艺术形象和意境,其宣传与教化均属于重要的功能,但不应是唯一重要的功能。艺术在表现理念等方面的功能恰恰是比较薄弱的,它带给人们的只是以其形象和意境启示人们产生多元的和丰富的想象,而并不是理念的阐释,我们不应勉强赋予其不可能承担的职能。艺术带给人们的应当是朦胧的、多元的而不是单一的启示,是促使人们想象的而不是以确切的理念示人的形象或意境,也正是这样,在很多此类作品中,人们并不能清晰地理解其作者的理念和初衷,而是可以产生多样的甚至是相左的理解,这不仅是应当允许的,而且是十分正常的。那些试图以形象化的作品来阐释某种艰涩与复杂理念的作者,往往不能达到预期的效果,有时甚至会产生与作者意愿相反的结果。作为审美创造的艺术活动,是以人类的普遍参与为其主要特征的,必然具有丰富的大众性与娱乐性色彩,对审美性的颠覆和抛弃,必然造成作品娱乐性与欣赏性的削弱,继而带来的是受众的丧失,而受众的丧失正是意味着该类艺术将不可避免地走向衰落。

使艺术完全堕入丑陋,同样是非艺术的体现。有的艺术家在其作品中处处以丑陋的形象或精神示人,并以此为其创作的根本目标,这是对艺术审美精神的悖反,违背了人类的基本精神需求。艺术当然可以表现丑,或者荒诞,但是,其间最大分歧在于,是承认审丑属于审美活动的重要构成,还是强调审丑与审美的截然对立。如果承认审丑属于审美活动的组成部分,那么对丑的审视应以完成向审美的转化为旨归;如果坚持审丑与审美的截然对立,将审丑视作艺术活动的终极性目标,那么对人类带来的就可能是精神性灾难。

诚然,人们不应只是停滞于优美的范畴之中,这样做,只能导

图 81　米开朗基罗:《摩西》(意大利,1513)

致审美精神生活的单调和枯燥,同时也不能深刻地反映社会和人生的真实,因此人们需要并创造出更多的艺术活动的方式和形态。优美之外更多艺术范畴的出现,正是人们审美活动不断深化的结果,同时也是人类对社会发展予以深度思考的需要。更多艺术范畴在人类艺术实践的进程中相继推出和成熟,拓展了审美及其艺术活动的多样性特色,不断满足人们审美及其艺术活动的需要,为艺术殿堂增添更多更丰富的内容。但是,无论作品属于何种艺术范畴,均应以表现美感为旨归。任何其他范畴,诸如壮美、崇高、悲剧、喜剧、滑稽、幽默,乃至丑与荒诞,均应朝着优美的方向转化,才能实现其根本宗旨。而在这些范畴中,有的与优美接近,比如壮美,有的稍远,比如崇高与悲剧,这些范畴中都或多或少存在优美的因素或基因。有的则更远,比如丑和荒诞,它们大大偏离优美,在完成朝着美的转化方面最为复杂和困难。在实现其转化的过程中,需要中介发挥重要的作用。其中介,主要在于人,在于人的理性精神与审美理想的高下。如果最终不能完成其转化,则表明人们在审美时空中还未能获得全面的自由。

总之,当艺术以其特有的姿态活跃于当代社会的时候,艺术一方面在努力改变、充实与完善自身,同时又与准艺术、非艺术一起建构成为一个有机的系统。它们既是相互区别的,分别以其突出的特性显示着自身存在的价值;同时又是可以不断递进和变化的,在递进与变化中实现新的交融。其间,艺术引领着审美文化发展的主导趋向,大量准艺术则在审美文化迅速增容中,占据了文化市场与文化产业的主流,而更多非审美的文化活动及其现象则在满足社会发展与大众多元需求的同时,也有越来越多文化形态朝着审美的和艺术的方向发展。在这样的进程中,坚持艺术的特质与遵循艺术创造的基本规律是保证其健康发展的前提,而不断与各种文化形态相互交融,促使其

更多地融入审美文化及艺术的特质,在当下,正是发展文化产业与建设公益性文化、促进文化艺术繁荣的需要,在更宏伟的目标上,则是实现人类自由创造意识的提升及其人格完善的必由之路。

第三节 雅与俗

雅与俗,都是指艺术创造及作品的审美品位而言,雅包括高雅、典雅、雅致等,俗是指通俗,并非低俗。雅与俗也是一对矛盾对立的统一体,是艺术发展史上人们追求的不同审美目标,体现了两种不同的审美价值标准。

一般来讲,高雅或典雅的艺术作品,具有较复杂和较艰深的艺术形式,以及较深刻、较高远的意蕴追求,能够比较准确和深层地揭示自然、社会和人生的哲理性底蕴,展示深邃和宏远的艺术境界,能够给人以比较纷繁和绚丽的形式效应的冲击,显现其精湛的艺术技艺和多元的形式感。

通俗的艺术作品,一般具有通达、晓畅的艺术追求,以适应特定地域人们审美趣味的、比较喜闻乐见的技巧和手法为主要表现形式,以与人们的生活习惯和社会实践密切相关的题材为主要表现内容。通俗的艺术作品,更注重艺术的审美娱乐功能,以使人们能够在充分愉悦的状态下获得审美的享受。

高雅的和通俗的艺术创作及作品,其实在本原上并没有截然的分割,相反,几乎所有现在属于高雅的艺术形式,均来自于民间通俗的和流行的创作。中国的《诗经》源于民间,孕育了几千年的经典诗歌文化,来自茶房酒肆的民间说唱,孕育了辉煌的中国戏曲;特别是昆曲和京剧等高雅艺术,中国古典小说、绘画和音乐的发展也无不如此。在西方,古典戏剧、歌剧、芭蕾舞等高雅艺术的兴起,也都是从民间发源的。

在长期的艺术发展中,同一种艺术品类,也会出现高雅与通俗之分。一般来说,高雅的艺术形式或作品,通常是由那些具有较高审美水准和技艺的人们,对民间艺术形式的改造加工和提升而来的。在这些艺术形式和作品中,体现了当时时代较高的审美水准和价值尺度。同时,凡属高雅的艺术形式,大都与当时统治者的喜

图 82 戏剧:《哈姆雷特》(英国,2015)

爱与扶持有关,由于他们的支持和推广,起到了提高某些艺术的审美品位并予以弘扬的作用。比如唐诗的发展,唐代统治者李隆基等人的推崇起到重要作用,而京剧的高雅化,与慈禧太后的钟爱更有直接的关系。历代统治者对某些艺术形式的特殊关注,使之走向典雅化、精致化。这种结果,一方面,增进了该艺术的形式与技艺的难度及多样性和复杂性,使之艺术表现力大为丰富,内涵更加深厚。但有时,也会导致某些艺术过分宫廷化,出现艳丽、雕饰、虚浮、艰涩等弊端,使大众难以接受,极大地偏离时代和大众,这是对艺术审美本质的背离。但总的来看,经过历史衍变发展至今的高雅艺术,一般都经历了社会和大众的筛选和扬弃,是属于经典性的艺术,这些艺术样式及其代表性作品,能够以其多样、繁纷和高难度的艺术形式,表达人们复杂的心理活动及对社会和人生的深层感悟。因而,高雅艺术在一定意义上能够代表特定时代艺术创作的最高水平。

但是,高雅艺术时常因为"曲高和寡",难以获得较多的受众,其原因是多方面的。在艺术发展史上,不论任何艺术,都会在总体艺术的衍变中难免发生位置的偏移。某种艺术在一个时期是社会的主流艺术,但随着时代的变化,新的更适应社会心理需求的艺术样式出现之后,传统的高雅艺术就会受到相应的冲击,使较多受众的审美兴趣发生游移。当代电影电视对戏剧等传统艺术的冲击就

是明证。但是,在另一方面,某种艺术形式能否得到更多受众的喜爱,其根本还在于该项艺术在其艺术特质上能否适应时代的发展和公众审美情趣的变化。一些高雅艺术样式由于产生于特定的历史时代,其内部艺术结构相对凝固和僵滞,若要使之产生大的变化是极其困难的,有时如果勉强去改,就会失去该艺术样式的本来面貌。因此,这就使部分高雅艺术要处在一个经典的位置上,让后人欣赏其典雅的艺术品位,学习其精湛的艺术造诣,从中获取素养。但也正是由于其"高雅",这类艺术在获得受众和票房收入方面难以与通俗艺术相比,如果任凭其参与市场竞争,势必要走向衰落。因此,国家和政府一般要对高雅艺术予以一定的扶持和保护,使之能够得到生存和弘扬。这是一个如何正确对待民族优秀文化艺术传统的原则性问题。

通俗艺术同样是任何社会都不可缺少的艺术审美价值形态。一方面,通俗艺术为更多的大众所接受和喜爱,具有较强的流行性,这在任何时代和社会都是如此。因此,给予通俗艺术广阔的发展空间,使之在繁荣艺术、满足人民群众审美文化需求中发挥作用,是一项重要的政策;同时,通俗艺术中也不乏思想性、艺术性俱佳的作品,其中有的可能经过时间的筛选,成为了典雅的和经典的艺术作品。我国许多优秀民歌,经过艺术家的加工和社会大众传唱,逐渐成为经典的音乐作品,甚至成为享誉国际歌坛的佳作。这种由通俗艺术走向高雅艺术的事例在各种艺术门类均可见到。

通俗艺术是直接来自于生活的艺术,有的虽浅显,但却晓畅、易于流传,善于从通俗艺术中挖掘其优秀的质素,赋予其精美的形式和深邃的内涵,使之成为既典雅又为更多受众欢迎的作品,是许多艺术家致力于此的原因。这也就是人们所倡导的雅俗共赏。

在发展通俗艺术的过程中,最值得人们警惕的是低俗化的蔓延。通俗艺术虽"俗",但它不应导向媚俗和庸俗,通俗是指它的晓畅和易懂,而媚俗和庸俗则意味着品位的低下和粗劣。由于通俗艺术与市场的直接联系,高额的利润会诱使某些艺术家和艺术经营者将艺术导向低俗。艺术当然应该走向市场,但艺术又不是普通的商品,它具有相当重要的意识形态性,不可与一般商品同日而语,即使通俗艺术也不例外。如果借助通俗艺术的载体,向社会倾销那些低级、粗俗,但却不乏感官刺激的所谓艺术品,或许会获得较高的利润,但对社会的负面影响将是严重的。某些所谓通俗

图 83　音乐剧:《猫》(英国,1981)

艺术,贬低崇高和美,以调侃、游戏的手法,抹杀真理与谬误、高尚与卑俗、美好与丑陋、真诚与邪恶等界限,抹平艺术与生活、艺术与非艺术的差异,否认艺术高于生活、艺术创造美等基本原则,热衷于表现那些琐屑的人生、无序的生活、无聊的命题,或者张扬理想的失落、信仰的隐匿、生活的衰颓,人们能够从这些作品中获得什么,是不难想见的。

第四节　民族的与世界的

民族的与世界的,是一个不衰的话题。在当今世界文化的交流与融合迅捷发展之际,人们不免思考,究竟应该怎样看待母体文化与外来文化的交融?当各民族的文化正在走向马克思所说的"世界文学"的时候,自身民族的母体文化是否还有存在和张扬的必要?特别是在艺术活动中,如何看待对民族性和

世界性的追求,已经成为创造艺术审美价值的重要课题。

面对世界各民族文化的不断交融和异彩纷呈,人们应当清醒地意识到,"世界文学"的最终形成,是人类的理想化追求,呈现为一个十分漫长的过程。而这一过程的实现,又是以各民族文化的持续发展为基本条件的,失去了各民族文化特色的不断张扬和深化,世界文化也就丧失了意义。历史发展的进程告诉我们:一方面,各民族文化的交流和互融是客观的,不可逆转的;另一方面,各民族文化的持续发展和不断张扬也是符合客观规律的。世界文化发展的格局只能是,在不断保持和弘扬各民族文化特色的基础上,更多更快地汲取和借鉴其他民族文化的特质,以使自身文化得到拓展,同时,也使得整体性的世界文化更加绚丽多彩。其间,拒绝外来民族文化的影响是愚昧的,而试图全盘搬来外域文化和否定本体文化的做法也是极其荒谬的。艺术的发展更是如此。

每一个民族的艺术,都是深深植根于自身民族文化的深厚土壤之中的,它不仅具有极强的生命力、凝聚力和同化力,而且具有极强的再生力。对于一个民族的文化,特别是民族的文化精神,是不可能轻易抹去的,而作为民族的文化精神的具体体现,艺术的生存与延展也是不可逆转的,它必然循着自身的客观规律,走该民族艺术发展的必由之路。在不同民族之间,其思维方式、审美理想、艺术形式等方面都存在不同程度的差异,这种差异,是由民族的哲学基础、生活习性、文化背景的不同所致。东西方民族之间的差异尤其明显。千百年来,人们为沟通东西方文化和艺术做出了不懈的努力,这是对世界文化极其宝贵的贡献。但即使在东西方文化有了自由交流的今天,人们也不难看到,东西方文化和艺术各自的特色不是消隐,而是更加突出了,无疑,这正是东西方文化和艺术各自具有的深厚的民族基础和文化底蕴使然。

同时我们也应看到,许多年来,东西方文化和艺术的交流实际上是不对等的,东方人特别是中国人对西方的了解和借鉴大大多于西方人对中国和东方的了解与学习。这一方面是由于在较长的历史时期里东方国家在科技、经济等领域落后于西方,同时也与西方某些人时常鼓吹的"欧洲文化中心论"有很大的关系。在一些西方人看来,欧美是世界文化和文明的中心,而东方国家和其他地区只能属于"边缘性"文化,在这样的思维逻辑导引下,东方民族只能向西方顶礼膜拜、俯首称臣,而无资格进行对等的交流。更值

图 84　动画电影:《功夫熊猫》(美国,2008)

得警惕的是,某些东方人、国人居然也对此笃信不疑,他们自觉地拜倒在西方文化的脚下,而对自己民族博大精深的文化和艺术不屑一顾。他们认为,阐释中国艺术发展的问题,使用中国的话语方式是不行的,而要置于西方式的语境中,采用西方的话语结构和话语方式才灵验,这种话语,其实是特指西方的现代和后现代文化的话语方式。在他们看来,东方人的思维是表层的,艺术是粗陋的,艺术观念是浅薄的,艺术理论是不科学的,而唯有欧美现代和后现代文化才是当今世界文化的精英和代表。近年来,我国从来也没有闭锁文化开放的大门,但对于西方意识形态中落后的和不合乎我国国情的东西,则应有足够的认识。同时,借鉴西方科学的思维方法和文化、艺术中优秀的成分,都是十分必要的。而如果不加区别地否定自身民族优秀的文化传统和精神财富,则是行不通的,也是相当危险的。

我国艺术文化的传统和现状足以表明,中华民族的艺术是人类艺术中极其重要的组成部分,不仅在人类艺术发展的历史进程中,而且在艺术发展的未来,都是举足轻重的。中华民族的艺术是民族文化精神及其文化传统、生活理想的集中和形象的表现,不仅在艺术的思想内涵,而且在艺术的形式、艺术的观念上都浸透了民族精神和民族理想。即使是人们进行艺术创造的物质性媒体,也具有不同于西方民族的特色。比如赖以进行文学创作的语言文字,

中国与西方就有很大的区别,这不仅表现为一般媒体的差异,在其实质上,更表现为审美观念和思维方式的差异。而在愈来愈多的学者看来,东方文字在体现人的全面精神素质和发挥人的各种潜能等方面的优越性,已经突出地显现出来。又如,中华民族对美的追求,是东方人哲学理念和生命意识的集中体现,特别是东方民族对和谐美的向往和追求,几乎浸透在所有的艺术形式和艺术品种之中,它在浸润民族的生命机能和张扬民族人格等方面,显示出无以伦比的优越性,对塑造整体的民族精神和提升全民族的文明素质,起到了特有的作用。甚至在调适人的生理和心理机制、健全人格方面,都发挥出远远高于其他地域文化的特质,由此而引起世人的注目。事实上,人们在认识和发掘东方艺术的精神和潜质方面,尚有大量的工作要做。

弘扬民族的优秀文化和艺术,既不是空泛的口号,也不意味着对民族文化艺术表层的承接和延续,而是对民族文化内在精神的继承和高扬。如果将弘扬民族文化理解为对原有艺术样式的照搬,或是止于对某些基本形式的摹拟,是肤浅的,既不能实现弘扬民族文化的真正目的,又可能因为一步步失去受众而使民族文化及其精神走向湮灭。民族文化中的许多艺术样式和形式当然是民族精神的体现和载体,需要继承。但事实表明,任何对于以往文化的继承都是动态的和扬弃的,亦即是应当在动态的发展中经过扬弃才能完成的,否则,一味摹拟和照搬,只能使传统文化陷于僵滞。继承、弘扬和发展民族文化的动态性意义在于,它既要不断地使民族的传统文化能够适应社会和时代的发展,在新的时代环境中获得生存的空间,又要不断地接受其他民族和地域文化的影响,从中借鉴和接受有益的质素,以使自身增进活力。其间,某些过于僵滞的、不适应时代发展的东西遭到淘汰是符合自然规律的,这不仅不是对民族文化的抛弃,相反,正是弘扬民族优秀文化所必需的。进而,我们还应意识到,弘扬民族文化,更重要的是对民族文化精神的继承和张扬。真正的民族文化精神,是渗透在艺术表现的各种样式和形式之中的,是民族的灵魂和精神的体现。

在艺术发展的历史长河中,不论艺术样式有怎样的新旧更替,不论艺术形式有如何的发展,也不论对其他民族的艺术文化有何种借鉴,真正的民族文化精神都是应当深深置于其间,并作为灵魂来主导艺术延展的。因此,无论艺术如何发展,其民族精神是永恒

图85 电影:《地心引力》(美国,2013)

的。由此可见,弘扬民族文化艺术的核心,应是对民族的文化和艺术精神的弘扬。这一文化和艺术精神并不是抽象的,而有其丰富的和具体的内涵。诸如中华民族特有的审美意识和价值观念,以及对美的追求的特有向度和基本范畴,还有中国人喜闻乐见的艺术情感表现方式等,都是民族精神和审美内蕴的浓缩和凝结。即使艺术的表现形式和具体内容千姿百态、千变万化,其民族的文化和审美精神则是恒久的和不断光大的。至此,我们可以看到:民族的永远是真实的和具体的;而世界的,则是相对宏观的,只有那些经过千百年历练而凝结为全人类共同认可的各民族的艺术精神和优秀作品,才能称之为世界的。没有民族的,就无从谈及世界的。世界的,正是由无数民族的所构成,众多民族的文化和艺术的繁盛与相互交融,也就是世界性的文化和艺术的繁荣。没有哪个民族的文化可以优越到能够自诩为是代表世界的,也没有哪个民族的文化能够脱离世界的而独立存在。民族的和世界的是有机的统一,只有人类所有民族的文化和艺术的持续发展,才能使世界性的文化和艺术的生成与实现成为可能,并昭现其光辉的前景。

第五节 艺术经典的价值

古往今来,各民族在每个时代均留下了大量优秀的艺术作品,其中有一些堪称艺术经典。包括音乐、美术、戏剧、舞蹈、工艺美

术等传统艺术样式以及电影、电视、艺术设计等现代艺术中具有很高精神价值与艺术品位的珍品,均来自于历史上各民族艺术家的智慧与创造,是人类文化的瑰宝。

艺术经典的恒久价值在于其永不衰退的生命力。每一件经典艺术作品均具有很高的艺术水准和丰厚的精神内涵,它铭刻着民族文化的辉煌与荣耀,代表着该民族最高的艺术成就及其文明发展的历程。艺术经典不属于一个时代,而是属于永恒。创作艺术经典的艺术家可以离人们远去,但不意味其作品价值的流逝。艺术经典属于它所诞生的时代,也属于它之后的每个时代。对于多数艺术经典作品来讲,愈是随着时光的推移,愈是显现其不可替代的历史地位及其当代价值;艺术经典属于它所生成的民族,但它又属于全人类,其艺术价值及其影响已经超越了民族的界限,辐射至世界每个民族和群落,成为所有民族均能够接受与共同享用的精神性产品。它所创造的精神与审美价值将永久地造福于人类。

图86 电视剧:《红楼梦》(中国,1987)

对艺术经典的判定,虽没有确定的标准与规范,但又有着世间大体类同的判定尺度。一般来讲,只有当大多数人认定其具有很高的精神价值与审美价值,方才能够成为经典。其间,阶级、民族、地域等因素虽然可以影响其判定的标准,但是,由于人类的审美意识与艺术品格既具有一定的个性,同时也能够超越各种因素的制约,具有一定的共性,因此经典作品有时便可以超越上述因素的局限,获得特定时代及其之后每个时代大部分人们的共同认可。

艺术经典与文学经典一样,具有极高的文化地位。

文学之外的艺术各门类的经典之作极其丰富与厚重。许多经典艺术作品既与文学有着密切的联系,又具有着重要的差异,通常因其艺术表现的材料、手段,以及语言系统、符号体系的不同而形成多姿多彩的艺术景观。在漫长的艺术发展史上,文学长期作为人类艺术的主流样式,引领着艺术的发展,其他各门类

艺术的发展与其相同步,同样创造出各自的辉煌,积累了闪烁着璀璨光芒的艺术经典。

在创作形式上,文学以其语言来创造艺术意象、形象以及艺术典型与意境,而艺术的各个部类,则以不同的艺术语言创造艺术意象、艺术形象及意境。无论是音乐中的节奏与旋律,美术的色彩与线条,以及电影中的光影与镜头等,均体现了该门类艺术特有的审美创造特性。文学作品致力于艺术意境与典型的创构,其他各门类艺术则更多侧重于艺术意境与情境的营造。掌握了不同艺术表现技能的艺术家以其富有创造性的想象力,营造出极其丰富的艺术语汇,以及具有独特意义的艺术样式。

在传承方式上,艺术经典与文学经典有所不同。文学经典通常以文字的形式存留于世,艺术经典则以多样的形式播扬至今,有的以民间授受的方式一代代传承下来,如民间演艺艺术等,有的以不同的物质材料作为承载,如美术、雕塑、建筑等,有的则以符号予以记录,如音乐曲谱、舞谱等,有的还以现代媒质予以传播,如电影、电视等。多样的传承方式,表现出艺术样式不同的存在方式与表现形式。艺术创作对物质材质的要求较为特殊和严格,正是基于人们对不同材质的利用,以及采用不同的表现手段与技法,方能创造出各种品类的艺术精品。

在表现形态上,文学使用文字与语言符号表现社会与人生,具有一定语言的抽象性。而艺术的各个种类,则较多、较广泛地与生活相联系,直接诉诸于人们的视觉与听觉,具有更加直观的特性。因之,艺术经典的保存与传播具有更为复杂的形态,在其保护方式与传承方式方面也有着特殊的要求。

在当代,艺术经典仍具有特殊的价值。

艺术经典具有重要的历史观照价值。它一般可以真实地反映出特定时代社会与人们的生活面貌,为后代学者研究其文化与社会的变迁提供范本。艺术经典因其对客体对象表现的直观性,一般能够真切地表现出一定时代的特征与人们的精神状态。更有许多艺术经典作品具有重要的史诗性意义,成为一定时代的镜子,令后人得以认识和洞察该时代政治、经济与文化的风貌。至今仍有许多艺术经典作品成为众多博物馆、图书馆以及研究机构的珍品,甚或镇馆之宝,其精神价值与市场价值都是十分显赫的。

艺术经典将给予当代艺术以丰厚的滋养。艺术经典代表了各

图87　德拉克罗瓦:《自由引导人民》(法国,1830)

门类艺术活动的最高水准,其间闪耀着光彩的艺术形式与艺术语言,以及赖以承载的材料、技法与工具,均能够深度地表现出人们在该领域的创造智慧与才能。在当代艺术活动中,艺术经典可以将其多样的艺术元素不断渗透于人们艺术创造的全过程,乃至娱乐性的文化艺术活动之中。艺术家在充分借鉴和吸取经典作品中艺术特质的同时,进而获得新的创造思路与灵感,那些既蕴含着民族元素又具有时代特色的艺术语言与形式也就融铸于新的艺术创作之中了。

艺术经典可以成为当代艺术创作的重要资源。许多历史上的经典艺术作品本来就同时具有重要的精神价值与观赏价值,曾经获得不同时代大众的广泛欢迎,虽然一些作品中的审美意味已经随着时代的变迁而逐渐弱化,但对其中一些作品予以改编、移植与加工,以新的艺术形式,例如电影、电视剧等展现于世间,便成为洋溢着时代气息的佳作,在获得积极的社会效应的同时,获得一定的市场效应。同时更有众多经典作品中的艺术元素成为当代人们艺术创作中取之不尽的资源,其情节与故事可以成为当代创作可供借鉴的素材,其形式特色更易于为人们所传承,那些历史的精神内

涵也将成为当代艺术家的重要参照。

艺术经典能够给人以精神濡染和陶冶。经典艺术作品一般具有强烈的情感穿透力、厚重的历史与时代洞察力，以及丰富与多样的形式表现力。有的作品虽已过往多年却历久弥新，浓郁的艺术气息及形式美感仍会为当代较多人们所接受；有的作品因为历史变迁的原因，其艺术语言或形式虽然难以为新时代的受众所钟情，但恒久的艺术魅力仍值得人们认真品鉴。欣赏经典艺术，是一种高品位的文化活动，可以使当代人获得对艺术经典新的认知，使人们的心理获得愉悦与调适，精神得到陶冶与净化，从而提升人民大众的文化艺术层次和水准，及其审美创造能力。

第十章　艺术类别与审美形态

在艺术这一庞大的系统中，呈现出极其复杂和细密的状态，如果缺乏对其进行科学的界定、分类及阐释，便不能做到自觉地认识和把握各种艺术现象的基本特征与规律。艺术形态学，正是对艺术世界内部结构和艺术创作活动分类规律的研究，它的重要使命，主要在于寻找和发现各门类艺术与现实的关系及其特性和规律，并对其发展趋向作出科学的阐释。艺术形态学是从哲学、社会学和艺术学等不同学科的结合上实施的交叉性研究，因而便成为艺术美学的一个重要组成部分。

第一节　艺术形态学及其美学分类

人们通常理解的形态，主要指事物在一定条件下的表现形式。形态学，本来是生物学及语言学等方面的分支学科及术语，是研究对象构成及其形式特点的学科。20世纪初，形态学被引入美学和艺术学领域，人们以此来研究诸如小说或童话等方面的基本形式问题。20世纪50年代，美国著名美学家托马斯·芒罗在《艺术形态学作为美学的一个领域》里，集中论述了审美形态学（艺术形态学）与具体艺术理论的内在联系，强调了艺术形态学研究的重要价值和意义。芒罗认为，审美形态学，即"用科学的方法对艺术进行分析、描述和分类"，他所说的"形态学"，是指对艺术作品可以观察到的形式的研究，"将侧重研究直接从艺术作品中观察到的结构和功能"，他还认为，"审美形态学正在逐步确立有关艺术形式及形式类别的经过验证的知识体系。有了这种体系，我们就能

进一步研究每一种艺术是如何在人类经验中发挥作用的，即：它在各种生活条件下，都具有哪些实际的或可能的功能和效果"[1]。1972年，前苏联著名美学家莫·卡冈出版了他的重要著作《艺术形态学》，在这部探讨艺术世界内部结构规律的著作里，卡冈把艺术看作为某种内部组织起来的、合乎规律地被安排、被调节的整体，并且要通过对其内部结构和分类问题的研究，寻求和昭现各门艺术的特征和规律。在该书的"作者序"中，卡冈为艺术形态学的研究规定了三项任务：1）显示艺术创作活动分类的所有重要水准"，在此，卡冈把艺术看作一个大的系统，居于艺术形态学分类中心的是艺术样式，高于样式的是艺术的类别和门类，低于样式的则是艺术的品种、种类和体裁；2）揭示这些水准之间的坐标联系和隶属联系，以便了解艺术世界作为类别、门类、样式、品种、种类和体裁的系统的内部组织规律"，对于以上现象，卡冈强调它们之间的协调联系和从属关系，并认为它们之间是可以过渡的，并没有不可逾越的鸿沟；3）从发生学的观点研究这个系统形成的过程：历史研究——研究这个系统不断演变的过程，预测研究——研究它可能发生的变易的前景"。[2]卡冈认为，艺术系统是有规律的，但规律又不是僵滞的、一成不变的，应当注重艺术现象的可变性与活动性，并把研究的逻辑方法和历史方法结合起来，才是科学的研究方法。

　　对艺术进行美学分类，是艺术形态学的重要内容。但在人类艺术发展史上，人们很早就开始了对艺术的不同形态予以区分，并以此来认识各类艺术的不同审美特性和创造规律。

　　我国对艺术分类问题有较早的研究。春秋战国时期《尚书·尧典》中所出现的"诗言志，歌永言，声依永，律和声"，将诗与歌（音乐）加以区别，可以看作是艺术分类的萌芽；汉代《毛诗序》中有"……情动于中而形于言，言之不足故嗟叹之，嗟叹之不足故咏歌之，咏歌之不足，不知手之舞之，足之蹈之也"，说明了诗、歌、舞这三类艺术的联系与区别；唐代《艺文类聚》对音乐类别的划分已经相当精确和完备，同时开始承认"画"在艺术中的地位；宋代的《太平御览》和

[1] 托马斯·芒罗：《走向科学的美学》，中国文联出版公司1984年版，第285页。

[2] 莫·卡冈：《艺术形态学》，三联书店1986年版，第16页。

图88 圣索菲亚大教堂(土耳其,532—537)

元代的《文献通考》均在"乐"的分类方面达到了相当精细的程度,而对绘画、书法等方面的分类研究不多,因而在总体艺术的分类理论方面没有更大的建树。

在古希腊,亚里士多德曾在《诗学》一书中讲到:"史诗和悲剧、喜剧和酒神颂以及大部分双管箫乐和竖琴乐——这一切实际上是摹仿,只有三点差别,即摹仿所用的媒介不同,所取的对象不同,所采取的方式不同。"[3]显然,这是对艺术分类所作出的较早的论述。根据这一理解,使用物质媒介的不同,形成了不同物质媒体所建构的各种艺术品类;摹仿对象的不同,较多地造成了体裁的差异(如绘画中的风景画与肖像画);摹仿方式的不同,则导致了叙事(如文学)、抒情(音乐)、戏剧等品种的分野。

到了18世纪后期至19世纪上半叶,西方关于艺术分类问题出现了许多不同论点。康德认为,人类表现思想和概念所凭借的是语言、形象和声音,以此为依据,艺术也以类似的方式来表达自身,即语言的艺术、造型的艺术、感觉的美的自由活动的艺术;谢林则将艺术分为两个序列,即第一序列——实在艺术(音乐、绘画、雕刻、建筑),第二序列——理想艺术(抒情诗、叙事诗、剧诗)。

黑格尔在艺术分类方面有自己独到的见解。他把艺术分为三种类型,即象征艺术、古典艺术和浪漫艺术。在

[3] 亚里士多德:《诗学》,人民文学出版社1982年版,第3页。

黑格尔看来,象征艺术是外在的艺术,它以建筑为代表,表现了人类在尚未充分觉醒时,理念在感性形式中不确定的显现,内容与形式未能达到完美与和谐。随之,古典时代取代了象征时代,古典艺术也就取代了象征艺术,而古典艺术属于客观的艺术,它的代表形式是雕塑。人类通过雕塑,可以完满地实现理念与感性的和谐、形式与内容的统一。随着人类审美意识的发展,古典艺术又走向浪漫艺术,这是一种主体的艺术,绘画、音乐和诗等类种均属于浪漫艺术。这时,理念与感性相统一的关系又被打破,精神压倒了物质,自我意识的表现成为主潮,理念常常超过形象,与感性的不协调成为主要特征。至此,黑格尔认为艺术已达到顶峰,并会逐渐衰落,走向非艺术。

在黑格尔以后,关于艺术分类研究的领域更加复杂,出现了众多的理论流派,如心理学派、思辨—演绎派、功能派、结构派、历史文化派等等。即使有不少人对艺术分类研究的意义表示怀疑,如克罗齐等,但也未能阻挡人们对艺术分类问题研究的热情。如,心理学派根据艺术感性知觉的特点将艺术分为听觉的、视觉的、移动的、动作的、结构的、语言的、官能的七种,功能派根据艺术的不同功能,将艺术分为"纯艺术""装饰艺术""艺术广告艺术"等。

20世纪中期以来,艺术分类研究又有了新的发展。苏珊·朗格从符号学理论出发,将艺术分为虚幻的空间(绘画、雕塑、建筑)、虚幻的时间(音乐)、虚幻的力(舞蹈)、诗、戏剧幻象等五种;莫·卡冈则把艺术分为造型创作、表演创作、语言艺术、音乐创作、舞蹈、建造创作、混合—综合艺术等七种。

有史以来各种艺术分类理论研究及分类方法均有自身的相对合理性,研究者根据当时时代艺术发展达到的高度,并基于自身认识的角度与水平,对不同类种艺术的特征、规律以及与其他艺术的相互联系作出阐释,他们的工作大都是积极的、富有建树的,为当代与后世的人们增进对艺术本质及各种艺术特殊规律的理解提供了有益的参照。但是,由于社会、艺术发展及个人的局限,他们又有着不同的局限与偏误。虽然他们都从某一方面或某一角度强调了自己的认识,丰富了对艺术分类的研究,但从整体上看,难免有一定的偏颇。即便如此,历代研究者对该项研究所作出的巨大努力,使之逐步趋近于科学与合理,为后人继续这一研究提供了宝贵的财富与借鉴。

但是，我们也应看到，真正做到科学的艺术分类是困难的。迄今为止，还没有一种艺术分类的方法能够得到各国美学及艺术学界的公认，这一方面是由于各门类艺术内部结构的错综复杂，难以用一种方法来界定，同时也由于人们关注事物的角度与视界的差异，导致了研究结论的不同。随着研究的深入，人们将一方面继续思考进行艺术分类研究的理论意义与实际价值，同时也将进一步探求艺术分类的科学方法与标准。可以说，理论界对这一基本课题持续的、富有成效的研究，标志着艺术形态学这一年轻学科正在不断走向科学与成熟。

第二节　对艺术进行美学分类的意义与原则

尽管有人曾怀疑艺术分类的理论意义与实践价值，但更多的人却仍旧乐此不疲、锲而不舍地推进该项研究。事实表明，对艺术进行美学分类是重要的，特别是在艺术世界持续动态发展的今天，进行这一分类研究更显得必要与急迫。

认识对艺术进行美学分类的理论和实践方面的意义，可以从以下几点来把握：

第一，艺术美学的使命主要是揭示艺术的一般规律，它的视野应该是整个艺术世界，而只有通过艺术形态学的研究，透彻地分析艺术世界的内部结构，以及它们与人类社会生活实践和现实世界的联系，才能够对整体艺术世界的一般规律及各种艺术门类的具体规律和特征予以充分的和准确的把握。

第二，对艺术进行美学分类，是增进艺术美学与各艺术门类理论联系的必要环节。艺术美学是对艺术规律的宏观认识，并不能代替各个艺术门类的具体理论研究，但各艺术门类的理论研究又不应是孤立的，而应当由艺术美学作整体的把握，艺术分类便是予以联系、调控与整合的必要方式。

第三，对艺术进行美学分类，还可以增强各种具体艺术门类之间的联系。不论是史的研究，还是论的研究，或是艺术的创造，各

艺术门类之间都有许多相通之处，人们不应将它们隔离开来，而应该使它们在互融与互渗中吸取有益的经验与质素，以推进各种艺术的发展。

与此同时，我们还应当看到艺术分类研究的突出特点。

首先，艺术分类研究是一种动态性研究。由于人类社会历史是一个动态发展的过程，艺术的发展也同样是动态的过程。在这一过程中，艺术的形态呈现出不断变化的态势，各艺术门类的内部结构也常常在这一动态中产生变化，其内部的各种因素及自身的运行规律会在外部因素的影响下出现隐变，进而导致该种艺术美学品位出现位移，具体艺术样式或体裁出现衰落或新生，相应地，该艺术在整体艺术世界的地位、作用、影响以及人们对其欣赏与接受的方式也会发生变化。这样，作为对艺术的美学分类研究，就有责任对其变化的状态作出反应，使人们能够及时地对推进其发展作出相应的举措。因而，只要艺术世界是一个动态的结构，艺术分类研究也就永远是一个动态的学科。

其次，艺术分类研究是一种综合性研究。在艺术分类研究的过程中，需要涉及众多学科的理论，借助众多学科的成果来丰富和深拓这一研究，使各艺术门类的研究由单一的、缺乏联系与比较的状态进入到复合的、整体性的研究层面。在艺术美学的整个理论构架中，艺术形态学是一个重要的分支和不可缺少的组成部分，作为艺术形态学支柱性内容的艺术分类研究，包括对各艺术类别、门类、样式、品种、种类和体裁的不同层次的研究，显然需要借助文化学、人类学、艺术社会学、艺术心理学、艺术传播学等众多学科的理论指导、方法运用以及成果验证，没有各种学科的渗入与交融，艺术形态学的研究只是一句空话。

在艺术美学的发展历程中，人们对艺术分类的把握主要有以下几种标准：

1. 按照本体论的原则，亦即以审美意识物化形态的存在方式作为分类标准，可以将艺术分为时间艺术、空间艺术和时间空间艺术。通常也可以将动的艺术看作时间艺术，将静的艺术看作空间艺术。

2. 按照心理学的原则，亦即以对审美意识物化形态的感知方式作为标准，可以将艺术分为视觉艺术、听觉艺术和视听艺术（或称想象艺术）。

3. 按照符号学的原则,亦即以审美意识物化形态对客观世界的反映方式作为标准,可以将艺术分为再现艺术、表现艺术和再现表现艺术。

4. 除了以上三种主要的分类方法外,人们有时还根据艺术作品的物质材料或媒介的不同,将艺术分为造型艺术、音响艺术、语言艺术、综合艺术和实用艺术。

5. 根据艺术形象展示方式的不同,将艺术分为静态艺术和动态艺术。

可以看出,人们对艺术分类的探讨是复杂的,推倒一个经过实践考验并具有相对合理性的分类系统是困难的,而重新确立一个通行的分类标准体系是更困难的。我们很难想象,可以用一种模式套用在所有艺术活动中。科学的表述应当是,艺术分类的标准是多样的。

但同时,我们也应明确,为了有助于推进艺术研究和艺术创作,人们对整体艺术世界分类体系的认识应该比较地趋向于一致,应当确立一种主要的分类体系。这一体系,必须具有以下的特点:其一,能够体现艺术分类史上的主要研究成果,集中多种艺术分类方法的长处;其二,能够体现动态发展中的艺术活动的状况,具有较高的灵活度和包容性;其三,能够使人们易于理解和操作。确立这一艺术分类体系,并不意味着对其他分类方法的排斥,而是试图以这一分类体系为基础,同时以其他分类体系和方法为参照,吸取各种分类方法中的有益成分,使这一分类系统在动态的艺术活动和研究中得到不断充实和完善。

把握艺术分类的基本原则和尺度,应看其是否能够更充分地昭示艺术的美学本质与特性,只有从这一根本的角度予以探求,才能科学地确定艺术分类的主要标准。应当承认,艺术是人们主观审美意识与客体世界相统一的成果,是审美主体通过创造性活动,将审美意识作用于现实的物化形态。如果以此作为艺术分类的基本原则和依据,便不难看出,其间包含两个方面的重要内容:其一,艺术及艺术美是审美主体与客体相互交融并呈现为一定形式的物化形态,这一物化形态的表现形式,显然或者是时间的,或者是空间的,亦即或者是动的,或者是静的;其二,艺术及艺术美是审美主体运用自身的审美意识进行创造性活动的结果,其结果或者呈现为侧重于情感的,即以表现为主,或者呈现为侧重于认识的,即以

再现为主。前者,即人们通常所说的本体论原则。后者,即人们通常所说的符号学原则,艺术物化形态的符号或者体现为表现性,或者体现为再现性。

如果我们将本体论原则和符号学原则作为主体性原则,同时又以另外的原则为参照,比如,将艺术及艺术美的物质材料和媒介呈现融入其间,便可以将艺术分为造型艺术、实用艺术、综合艺术、语言艺术、音乐艺术及舞蹈艺术、数字艺术等。

这样,我们确认以本体论原则和符号学原则为主体原则,同时以媒介论原则为辅助性原则,并使其有机整合,便可得出这样的结果:

	时间(动)	空间(静)	时间空间
表 现	音乐艺术	实用艺术(工艺、建筑、设计)、书法	舞蹈艺术
再 现		造型艺术(绘画、雕塑)	
再现表现			语言艺术(文学) 综合艺术(戏剧、电影、电视艺术) 数字艺术

即,时间的表现艺术:音乐艺术;

空间的表现艺术:实用艺术(工艺、建筑、设计)、书法;

时间空间的表现艺术:舞蹈艺术;

空间的再现艺术:造型艺术(绘画、雕塑);

时间空间的再现表现艺术:语言艺术(文学)、综合艺术(戏剧、电影、电视艺术)、数字艺术。[4]

事实上,一切划分都是相对的。相邻的两者之间并无不可逾越的坚壁,有的艺术种类可以兼跨两个甚至更多的方面。这正是艺术活动的动态性和互渗性特征的体现。

比如,作为造型艺术的绘画和雕塑,在其本原的意义上,无疑属于再现性的空间艺术,但从19世纪后期以来,出现了印象派绘画以及其他现代派美术,它们不以对客体世界的再现为主要追求,而以表现自我意识及内心世界为艺

[4] 参见胡经之著:《文艺美学》,北京大学出版社1989年版,第293-294页。

图89　皮埃尔·奥古斯特·雷诺阿:《游船上的午餐》(法国,1880—1881)

术目标,这样的绘画和雕塑,显然已经演变成为空间的表现艺术。但此类艺术并不代表造型艺术的全部或者主流,因此将其主体视作再现性艺术仍是必要的。关于戏剧、电影与电视艺术的归属,存有较大的争议。一般来说,人们习惯于将戏剧和影视划为再现性时间空间艺术,有的也将戏剧划作表现性时间空间艺术,以示戏剧在对人的心理世界的表现方面比较突出,并以此与电影相区别。但这正表明戏剧不仅具有很强的再现性,而且具有突出的表现性。影视尽管较多地展示了社会历史的风貌与现状,但它在表现和挖掘社会心理、人的内心情感以及哲理等方面,也一直显示其突出的优势,诗与散文化特点在影视作品中经常得到充分的展现。因此,将戏剧与影视划为再现与表现性艺术,是比较妥当的。而作为语言艺术的文学,自然是时间的,也是表现的,其空间性和再现性特点则是虚拟的,存在于人们的想象之中,而不像戏剧及影视那样具有实在的具象性。但是,这并不妨碍认定其空间性与再现性。至于文学中诗、散文与小说等的区别,则是该门类艺术内部样式和结构的差异。作为新兴艺术样式的数字艺术,因其尚处于动态发展的进程之中,关于其类别的归属更有较大争议。其强大的艺术表现力充分表明,它既具有时间与空间的及其表现和再现的功能,也

有超越时间与空间的特有功能,但基于当下人们的认知条件,将其置于时间空间与表现再现的序列,应是合适的。

第三节　各主要艺术门类的审美构成及其特性

一、造型艺术

(一) 绘画艺术

关于造型艺术,实际是包括绘画、雕塑、书法、建筑、工艺等在内的所有以一定的物质材料和手段创造的可视的、静态的、空间形象的艺术。其可视性、静态性和空间性是构成造型艺术的主要因素,在特定的空间展示直观、具体的形象,是造型艺术的共同特点。造型艺术主要指美术。绘画,是造型艺术中最基本的、表现力最为丰富的艺术样式。

绘画不像小说、戏剧、影视那样自由地表现动态的生活和物象,也不像音乐那样在时间的延伸中诉诸于人的听觉,绘画是依靠视觉来创造和感受的艺术,是遵循美的规律,并运用艺术手段,将动态的客观世界与现实物象予以凝定、加工、提炼和升华的审美物态化过程。绘画充分利用光、色、线、形、空间等造型手段,在二维平面中展示具有三维感的形象,通过视感错觉显示出虚幻的真实,创造静态的视觉形象。造型并非美术创作的最终目的,而是揭示主题、显现深层精神内涵的重要手段和初步成果。

绘画有很强的写实性。在历史上,特别是欧洲油画,曾经创作出大量非常写实的、真实地表现人物和景物的作品,现实主义绘画,就是在写实的基础上逐步形成的极具表现力的创作方法和创作思潮。但是,绘画不可能停留在写实的基点上,绘画是艺术,艺术是需要创造的,摹仿和照搬都不是艺术。即使最写实的绘画,也不可能像摄影那样逼真。20世纪时的照相现实主义绘画在写实的程度上甚至超过了摄影,但它仍不是摄影。作为艺术的绘画,在创造中必然将自己的主观意识和审美观念渗透其间,创作主体的思想、情感都要通过作品的内容和形式表现出来,事实上,绘画同

其他艺术一样,都是主体和客体的有机统一。即使是摄影,如果是艺术摄影,创作者也会努力凭借取景、用光、选择角度、洗印方法等手段将自己的思想和情趣融注在作品之中,而不是纯自然主义的拍摄。

世界绘画艺术的发展,是几千年来东西方审美文化不断升华的结晶,体现了不同哲学精神的影响和渗透,凝聚着人类各民族的聪明和才智,总结出丰富的经验和绘画造型的基本原理。中国绘画体现了东方艺术精神,从内涵到形式,都积淀着中国哲学、伦理和审美意识,并且非常富有创造性。在中国传统绘画的发展中,人们创造了融再现和表现于一体、主体与客体相和谐的绘画品类,特别是极富表意功能的水墨画,更具有突出的代表性。在表现形式上,中国绘画总结出用线的 18 种描法,山水画绘制的几十种皴法,以及各种运用水墨的技巧,如破墨法、积墨法、焦墨法、没骨法等,加之行笔的快慢、轻重、顺逆、侧正等方法,都在于努力表现事物的本质特征,以求造型和写意的完美。欧洲绘画艺术历经数千年,创造出明暗法、色彩学、艺术解剖学、透视学等理论,对世界绘画艺术具有重要的贡献。

图 90 委拉斯贵支:《教皇英诺森十世肖像》(西班牙,1650)

一个多世纪以来,世界不同民族和地域的绘画艺术在东西方文化相互交流和融合的历史进程中,从精神内涵到艺术表现形式,都得到了更快的发展。以追求主体与客体、写实与表意等方面和谐统一为主旨的中国传统绘画,在"天人合一"哲学思想的统摄下,从不强调对自然表面的摹仿,而是注重情景交融的境界,不过多渲染人与物的对峙和悲烈,而是努力表现人与自然、人与世界的和谐之美。20 世纪以来,中国绘画受到了西方绘画的重要影响,从精神内涵的表现到绘画形式,都有了很大变化。这不仅体现在欧洲油画、版画等画种在中国的发展,而且表现在中国传统绘画内容的扩展和形式的丰富等方面。由于吸取了西画许多特有的质素,便使中国画表现的领域得到扩充,其精神性内涵的表现力度大大增强,在技法方面也有许多借鉴及融合,艺术表现力大为丰富。

相较之下,欧美绘画对东方艺术精神的吸取要少得多。在一个多世纪中,欧美绘画有着与中国绘画迥异的发展历程。19世纪后半叶的印象主义、后印象主义及象征主义画派的理论为20世纪现代主义绘画的兴起奠定了基础,西方意识形态中理性与非理性的冲突在美术界有了更突出的表现,现代主义绘画采取的语言是荒诞的、抽象的、富有寓意的,其精神状态又往往是消极、悲观和变态的。他们的创作有一定的社会和历史价值,形式方面的衍变,也使其在色彩、线条和形体上得到丰富,具有一定形式美感和装饰意味,现代绘画所追求的象征性和抽象性特点,对传统艺术观念无疑是严重的挑战,有的非常极端的画派甚至走向非艺术和反艺术。他们强烈的虚无主义以及对传统艺术的全面否定和对审美意识的叛离,使得20世纪西方绘画呈现出复杂的状态。事实上,20世纪西方艺术乃至绘画是一个无主流的时代,现代主义、后现代主义没有完全取代其他风格的及传统的艺术样式,扑朔迷离、令人眼花缭乱的流派纷呈和画风更迭,大有你方唱罢我登台之势。在新旧世纪交替之际,对其进行更多的反思和研究,是非常必要的。

绘画的审美特征,可以从以下几个方面来概括:

1. 对形式及其美感的刻意追求

绘画显然是一门非常注重形式的艺术。因为在绘画中,一切精神性的内涵,都是依附于形式而存在的,形式可以有其相对的独立性,而内容则不能,除去形式,绘画就不复存在了。形式美,在其直接意义上来讲,就是指具有直观性的视觉形式的美。其他艺术的形式美,比如音乐通过声音表现出的形式美,以及文学通过语言文字表现出的形式美,虽然音乐的形式美有其更为强烈和更富情感性的特色,文学的形式美更易于表现理性感和准确的感情特色,但它们是一种间接的而并非直观的形式美感表现,因而就不如视觉艺术的形式感对于受众来得直接和清晰。从这层意义上来说,视觉艺术对形式感的偏倚,有时甚至出现过分的偏爱或偏颇,就是可以理解的了。在历史上,曾多次出现不同角度的形式主义理论,现在仍不时有所表现,也大多出自美术领域。且不说文学、戏剧、影视等单纯追求形式是没有意义的,即使是音乐对纯形式美的刻意追求也是非常艰难的。似乎只有视觉艺术才能相对独立地呈示形式美。所谓独立,是指其形式感可以最大限度地消解内容和意义;所谓相对,是指在哲学意义上,任何形式的存在也必然与内容

相关。也许正是由此,一些视觉艺术创作者容易在这一点上滑入唯形式论,走进脱离社会和生活的恣意宣泄个人情感的泥沼中去。

然而,对于形式美的追求毕竟是符合客观规律的。在克莱夫·贝尔看来,美术中线条、色彩的关系和组合,正是可以激起人们审美感情的"有意味的形式",符号论美学、格式塔心理学的"异质同构"说,也都比较偏重形式。自然界的许多现象,包括物象、色彩和景观组合,许多均符合形式美规律,当人们在认知自然界的过程中实现人的本质力量与自然物象的和谐一致或异质同构时,也就发现了形式美。形式美也包括人工的创造,比如对那些纯客观的线条和色彩的组合构成,同样可以形成美的创造。但需要把握的是,如果将形式的作用推向极端,或者逾越美的法则,便不再构成为美。

2. 对物质和技艺的倚重与超越

绘画在显现自身的审美价值时,表现出对物质和技艺明显的倚重。在所有的艺术样式中,美术在整体上表现出较强的物质属性,而绘画则属于其间较弱的一种。它在对物质和技艺倚重的同时,也表现出对其的超越。作画时,画家借助他所选择的物质媒介,如色彩、笔墨等,并运用技艺,使他的艺术构思、想象、传达和制作表现在对物质媒介的把握之中。因而,物质媒体的特性是重要的,画家的技艺能力也是非常重要的。色彩、笔墨、画布与纸张的质素对绘画画种的选择影响很大,对作品的风格与特色也有不可忽视的影响。画家的技艺水平和创造能力既表现在对物质媒介驾驭的熟练和自由的程度,更表现在对该画种必需的技巧、技法掌握得是否娴熟和得心应手。如,对线的把握的灵动,对形的把握的准确,对色彩特性及组合变化的把握的传神,等。做到这些,方可奠定创作的基础。但作为绘画艺术,还需对其实现超越,才能不断推出富有灵性之作。所谓超越,是指画家不应过分依赖于物质媒介,也不过分拘泥于技艺和技巧的成规,而是在物质媒介提供有效的保证时,能够灵活地予以变化,使媒介语言更为丰富和多样。在技艺方面,也应在熟练掌握技法和技巧的基础上,不断予以充实和更新,使之生成表现力更强的新的技法语言。媒介和技法都不应成为戒律,而应在遵循其规律的同时,保持其鲜活的生命力,服务于创作内涵的不断提升。

3. 历史与时代文化的精神折射

艺术,都能够不同程度地对一定历史、社会和时代的面貌作出反映。绘画既有再现性和写实性较强的一面,同时也有长于写意的和表情的功能,它对于一定历史、社会和时代的精神及文化状况作出的反映一般只能是间接性的、含蓄的,亦即折射性的。即使

图91 伦勃朗:《夜巡》(荷兰,1642)

它有着再现和写实功力较强的特点,但因其主要是将动态的客体世界及物象凝定于瞬间,使之成为一幅静态的画面,虽然可以拥有较大的精神和信息含量,但毕竟在表现的空间领域及时间延伸方面受到局限,因而不可能像文学、影视那样多层次、多角度、全方位地对客体世界作出反映。绘画的长处是对人予以强烈的视觉冲击,而不在于全面的映射。但这样并不能削弱其对历史、社会和时代所应承担的责任,只是它的责任主要在于通过视觉形象的表现,对于历史、社会和时代作出精神性的折射,亦即在作品中充分地、深层地渗入那些哲学的、经济的、政治的、伦理的、宗教的、科学的等诸多方面的信息和精神,并予以含蓄或写实的表现。作为一名画家,即使他的作品是表现的、近于抽象的,也不可能脱离社会和时代,他的思想和文化素养的积淀,使其必然要在创作中体现出一定民族、历史和时代的精神和意识。

(二)雕塑艺术

雕塑是直接利用物质材料制作的三维空间的艺术形象,属于造型艺术中的一个种类。它力图表现存在于三度空间的立体性形象,人们可以从不同的角度和距离来欣赏作品,从而得到不同的审美感受。同属于造型艺术,雕塑与绘画的区别主要在于:绘画是平面的、存在于二度空间、具有二维特性,雕塑则是

立体的、存在于三度空间、具有三维特性;绘画注重线条和色彩的表现,雕塑则对色彩不予特别重视,而更重视造型的作用;同时,雕塑不具备绘画那样的表现领域的广阔性,以及较强的精神观念性。在表现三维的立体形象这一方面,雕塑与建筑近似,即静态的、可视的、可触摸的,但也有很大的差异,主要在于,雕塑不必受制于物质形态的外在自然和环境,不需直接服务于社会功利性目的,而具有观念形态的性质;建筑则主要从属于实用性的要求,以及外在自然环境的制约。人们把雕塑称作凝固的舞蹈、凝固的音乐或诗句,是指它长于以静态造型表现动态运动,但又不像舞蹈那样表现一组连续的舞姿;它所凝含的音乐特性,如节奏和韵律,并非在时间的延伸中展示,而是生成于雕塑品的动势及人的想象之中;它能够表现特定的思想,但也不像诗歌那样长于揭示深刻和复杂的精神内涵。雕塑的种类很多,其中有的品种与相邻艺术有所交叉,某些用传统工艺制作的小型作品,如树根雕、微雕、贝雕、面人和泥人,一般也可归入民间美术和工艺美术。这正是表明雕塑在其美学特性上与某些艺术的相通和互补。

 雕塑是人类的审美意识和智慧的结晶。在有史以来大量的雕塑作品中,凝结着人类在不同时代对客体世界、社会发展的认知,以及不同民族人们思想、文化、宗教和审美观念的基本走向。雕塑既与人类以生产活动为主体的社会实践紧密相联,同时又在其发展历程中受到各个时期社会意识形态的影响。原始雕塑,体现着人类对自然力的崇拜和对动物的崇拜;希腊雕塑,强调对人的个性的突出和情感的表现。文艺复兴时的雕塑,注重通过人体形态的刻画来表现人的个性;19世纪雕塑,开始走向对平凡人体的表现;在中国,魏晋和隋唐以来的佛教雕塑,留下了时代变迁和审美理想发展的印记。随着社会物质条件和科学技术的发展,以及在自然科学和社会科学观念的影响下,人们在雕塑方面的技术和艺术思想都发生了较大变化,出现了与传统相背的四维雕塑、五维雕塑、声光雕塑、动态雕塑、软雕塑等,这些探索对雕塑艺术的特性及发展前景提出了新的课题,其美学的意义和价值,值得分析和研究。城市雕塑的发展,也给人们很多启示。一般设置在室外各类环境中的城市雕塑,具有体量大、材质坚硬等特点,在审美方面,则体现出观赏性、美化性和纪念性。观赏性,即以美的造型和形象的语言给人们以观赏的价值和潜移默化的精神感染;美化性,是指城市雕

塑具有与建筑相互映衬、美化环境的作用，同时可以展现城市的精神和特色，成为城市建设的有机组成部分；纪念性，即有的雕塑品本身就是为纪念某个著名事件或人物而作，具有较强的人文意义，在城市中，构成人文景观和自然景观的和谐统一。

可以说，雕塑是利用物质材料制作的具有三维特性，在三度空间中展示静态审美形象的艺术样式。

雕塑的审美特征可以从两个方面来分析。

1. 物质媒介和技艺的有机统一

在造型艺术中，雕塑是对物质媒介和技艺依赖性最强的艺术样式。雕塑作品的成功首先取决于选材。物质媒介的材质，对雕塑有很强的艺术规定性，在较大的范围和程度上制约着作品的审美走向。传统的雕塑材料有石、木、金属、石膏、黏土，以及象牙、贝壳等。在现代，一些新型的材料也开始被用于雕塑。在雕塑中，材料本身也是构成形象的一个组成部分，甚至有时材料还会具有相对独立的审美价值，雕塑家对色彩的忽略，正是为了努力保持物质材料原有的质素和特征，这是雕塑与其他艺术的一个重要区别。雕塑家往往根据创作内容的需要，选择一定品类的材料，有时也根据既有的材料，来确定创作的内容。在同一品类的材料中，创作者又应充分考虑材质或质地、色泽的差异，恰当地确定创作内涵及品位的追求。木类不如石类材质坚硬和光洁，但木类线条流畅，且易于加工。同是石类，大理石显得高洁华贵和细腻典雅，花岗岩则显得粗犷坚硬和庄重敦厚，有的石料适于表现崇高，有的适于呈现悲壮，有的则适于营造和谐之美。其间，不同的材料，有着不同的材质美。对不同性质材料的处理，如其形状、光洁度等的改变，均可以造成某些变化，使人在视觉、触觉上增进美的感受。为了在物质材料的基础上创作出优秀的艺术品，需要雕塑者具有精湛的技艺，包括对材料的遴选和把握其特性的能力、运用各种工具的技术、造型的能力，以及使用色彩的能力等，其中既有与绘画相通的艺术功力，也有制作性的技术能力。材料与技艺的有机统一，是从事雕塑艺术最基本的条件。

2. 造型的凝炼与观念的精粹

由于雕塑的静态性、实体性和形象的瞬间性，便使雕塑在造型上呈现出凝炼的和单纯的特点。雕塑是以人的形象为主要表现对象的艺术，通过人体凝定的姿态、动作、肌肉、肢体等表现人的精神

世界,需要在人体的外部形态与内在情感的联系上找到能够契合的语言,而不是像其他艺术那样或者通过情节、矛盾、复杂的环境和连贯的动作表现形象的浑然和整体性,或者采用复杂的构图和色彩展示形象的层次和格调。雕塑在造型上只能是凝炼的和单纯的。那些不以表现人的形象为主题的,甚或是偏于抽象的雕塑品,往往在造型上更显得凝炼和单纯。凝炼不等于简单,单纯也不等于单一。雕塑的这一特性虽然决定它难以对形象进行多层面的复杂表现,但也恰是由于这一特性,能够使得雕塑造型给人以深刻的和恒久的印象。雕塑在其凝炼的造型中,可以通过洗炼的构图和轮廓显现出节奏和韵律,凝注特定的寓意和象征

图92 米开朗基罗:《大卫》(意大利,1501—1504)

意味,可以通过造型体量或体积的变化,以及造型与观赏距离、角度的设置,形成最佳的艺术效应。雕塑造型的凝炼和单纯,同时也带来了雕塑品观念形态的精粹。显然,在高度凝炼的雕塑造型中,不可能包容丰富、系统的意识性和观念性内涵。但这并不妨碍雕塑作品可以而且应该具有比较深刻的观念和精神因素。事实上,一件优秀的雕塑品,在其将生动、传神的形象凝定于瞬间之时,同时也就将深刻的精神内涵孕育其中了。雕塑作品之所以能够传世,给人以永恒的精神震撼和美的启迪,不仅在于其扣人心弦的造型,还在于这一形象蕴含的社会和历史的精神,以及人生的哲理与审美理想。所谓观念的精粹,正是在于其观念的深刻和精致,而并非其精神内涵的系统与完善。罗丹的名作《思想者》《巴尔扎克像》等,之所以令无数人的心灵为之震颤,除却精湛的造型外,蕴含其间的思想的力度和厚重感是更为重要的因素。

(三)书法艺术

书法是文字书写的艺术,在东方,书法历来是与绘画同等重要的艺术,而在西方,书法作为一种艺术的出现,是在文艺复兴之后,且由于语言体系及文字结构和特征等因素,至今仍不像东方国家那样对书法重视。因此,与其他艺术样式比较,书法是一种较特殊的艺术品类。我们一般对书法的研究,主要是对于东方的,特别是中国书法艺术的关注。

图93　罗丹:《巴尔扎克像》(法国,1897)

东方的书法,即中、日、朝、韩等国家和地区的书法艺术,都是在汉语书面形式的基础上发展起来的。书法是线的艺术,书者正是将各种不同形态的线予以有机组合,使之成为既有文字的和表意的功能,又具有美感的艺术形式。书法家在对线的组合中,根据书者的意识和情趣,对于文字的间架结构、疏密、开合、虚实、聚散等关系加以自然调适,并将文字间的章法、布局等熔于一炉,使之生成节奏、韵律和生动感人的气势。隶书的深厚凝重,草书的自由奔放,楷书的刚健流丽,都是不同形态线的组合的结果。

书法艺术的审美本质,历来有不少争议。书法确有文字所具有的实用功能,亦即它的表意性,但似不应将其归于实用艺术之列。文字的实用性与建筑、工艺等样式的实用性不同,后者是在满足人类生活某个方面的需要的同时生成了一定的美感艺术,而文字,则主要是人类交际的工具,如果说实用,也是精神和意识层面上的实用,但确与生活的具体需要有很大的不同。况且作为进入艺术层面的书法,已经注入了许多情感的和审美的意识,与单纯作为表意符号的文字更有质的区别。书法是造型的,将其称之为造型艺术是合适的,但同时也应看到,书法的造型与绘画、雕塑的造型有很大区别。后者的造型,主要是对客体世界和具体物象的形象化表现,而书法的造型,则限于对文字的形态和结构的表现。由于汉字最早多为象形字,使用线条对其体态和形状进行书写和表现,与使用线条作画比较相似,特别是某些抽象绘画更与书法近似,因此,在一定意义上,"书画同源"是有道理的。但书法比绘画更具有抽象性,也是客观事实。

书法研究的"具象说"和"抽象说",也表现出对书法本质的不同认识。由于书法独具的特点,将其简单地界定为具象的、再现的或表现的、抽象的,都是不确切的,书法中渗透着书者强烈的情思,因而书法绝不是单纯地反映客体世界,书法又确实具有

永和九年歲在癸丑暮春之初會
于會稽山陰之蘭亭修禊事
也群賢畢至少長咸集此地
有崇山峻領茂林修竹又有清
流激湍映帶左右引以為流
觴曲水列坐其次雖無絲竹
管絃之盛一觴一詠亦足以暢
敘幽情是日也天朗氣清惠
風和暢仰觀宇宙之大俯察
品類之盛所以遊目騁懷足
以極視聽之娛信可樂也夫
人之相與俯仰一世或取諸懷
抱悟言一室之內或因寄所
託放浪形骸之外雖趣舍萬
殊靜躁不同當其欣於所
遇暫得於己快然自足不
知老之將至及其所之既惓
情隨事遷感慨係之矣向
之所欣俛仰之間以為陳
迹猶不能不以之興懷況脩
短隨化終期於盡古人云死
生亦大矣豈不痛哉每攬昔
人興感之由若合一契未嘗
不臨文嗟悼不能喻之於懷
固知一死生為虛誕齊彭
殤為妄作後之視今亦由
今之視昔悲夫故列敘時
人錄其所述雖世殊事
異所以興懷其致一也後
之攬者亦將有感於斯文

图94 《兰亭序》王羲之（东晋）

表意的功能,因而也不能看作是仅仅表现情感。书法表达的文字符号,文字本身就有一定的抽象性,加之书法还要在一般文字构架的基础上进行加工和演化,其内含抽象的意味是显然的。但书法所表达的语义对客观事物又确有对应性,指称其具有具象的特点也不无道理。所以,我们认识书法的审美本质,应当根据辩证的和动态的原则,从具象和抽象的结合、主观与客观的统一上来把握,唯此才能得到科学的结论。在当代,不少书者探讨书法的衍变与发展,并在具体实践上作出努力,对书法表现领域和功能的扩展,特别是在其具象和抽象的有机统一上,进行了有益的尝试,一些作品也以其独特的意态和情趣的追求,令人耳目一新。应当看到,由于汉字的具象性和再现性走向淡化,书法主要用来抒写主观情思,是无可非议的。但汉字的表意性是客观存在的,如果书法作品抛开书法的表意性,完全走向抽象,不再承担文字的功能,其趋向有的接近抽象水墨画,实际上已经与绘画合流;有的则完全流于一种偶然的、随机的、非理性的笔墨游戏,其实质,早已远离了书法。

不难看到,书法的审美本质在于,它将动态的线经由审美的组合,形成具象与抽象、表意与表情和谐统一的形体,是一种介于造型和传神、实用和情感之间的东方特有的艺术样式。

具体来讲,书法的审美特征是:

1. 线的造型与情思的飞动

书法以抽象的线条为基本材料,通过有机组合,形成美的构架与造型。其间,动态的线与字的造型均具有形式美的因素。线的长与短、粗与细,走势的刚劲与柔和,节奏的急促与舒缓,以及墨的浓与淡、色泽的枯与润,间架的紧与松,字形的清秀与遒劲,字间结构的疏与密,笔的走势与流动感,等等,都可以使书写的内容具有独立的形式美特征。运用笔墨这种灵便的物质手段,从而达到奇异的艺术效果,是书法特有的长处。在实现这一目标的过程中,书者应当具有较强的物质操作性,亦即对笔墨运用的功力。一位优秀的书法家,若要形成对书写的形体、结构和动态的自由、娴熟且富有风格的把握,当然要经过千锤百炼。除此之外,书者情感的流注,是极为重要的因素。一件出色的线的动态造型作品,它的每一点形式美感的运作和体现,都是与书者情思紧密交融和互化的结果。也就是说,上述所有形式特点的呈现,都不是无缘无故的,都与书者的审美经验、气质、艺术品味以及当时的审美体验状态、情

趣、心境有密切的关系。正是由于书者各种心理和精神因素的凝结和灌注,才形成对书写的审美导向和动力性作用,加之书者特有的书写技艺,便使这一书写过程成为书法家通过线的变化流动和造型来展现书者思想感情和性格特征的过程。作品意态、情趣和意境的呈现,无不凝聚着书者的情思。如果说,书者的技艺是基础,那么其情思的飞动就是这一过程中的动力和灵魂。

2. 意的深化与生命的升华

文字是表意的,书法在承继文字表意功能的同时,也通过主观情思的注入,以及字的形态或形体的变化,使字的基本的意在原有的基础上得到延伸与深化,字本身也就具有了特定的情感色彩和美善的倾向。同一个字,经不同的人书写,其表达的情思与意趣以及内涵,都会有着一定差异,这正是书法艺术应有的功能。字的意的深化,对书法家而言,则意味着生命的升华。宗白华先生写道:书法中的字,"已不仅是一个表达概念的符号,而是一个表现生命的单位","有了骨、筋、肉、血,一个生命体诞生了。中国古代的书家要想使'字'也表现生命,成为反映生命的艺术,就须用他所具有的方法和工具在字里表现出一个生命体的骨、筋、肉、血的感觉来。但在这里是不完全像绘画,直接模示客观形体,而是通过较抽象的点、线、笔画,使我们从情感和想象里体会到客体形象里的骨、筋、肉、血,就像音乐和建筑也能通过诉之于我们情感及身体直感的形象来启示人类的生活内容和意义。"[5] 从中我们可以得到启示,书者书写的流程,同样也是一个表现生命意义的过程。当然,这是属于书者体认和追求的理想中的生命意义。事实上,由于书法与中国绘画本质特征的近似,又深受中国传统哲学的熏染,将对和谐美的追求置于首位,因此在书法活动中,不仅表现为对文字的、思想的体认和表达,更表现为书者的抒情、言志,乃至养性、健身等,是对于物质和精神、美的形式与理想境界的追求,体现为一种整体的、综合的生命活动。

[5] 宗白华:《中国书法里的美学思想》,《宗白华选集》,天津人民出版社1996年版,第267-268页。

二、实用艺术

(一)建筑艺术

建筑,是同时体现了实用价值和审美价值的物质产品。

图 95　巴黎凯旋门（法国，1836）

建筑艺术，则是通过空间实体的造型，融入多种工程技术和相关艺术的手段，充分体现实用及审美功能的艺术样式。在广义上，建筑艺术从属于美术门类，但由于其突出的实用功能，便与美术的其他种类有了明显的差异。在人类的幼年时期，建筑不属于艺术。只是当人类逐渐在建筑物上倾注了更多的审美因素，并以此改善环境、影响生活时，建筑才为人们从美的和艺术的角度来理解和认知，从而步入艺术舞台。时至今日，建筑艺术在人类生活中的地位越来越重要，已经成为人类智慧和审美水准的重要表征。

建筑艺术是形式美因素与精神因素的和谐统一。体现在各种不同的建筑样式上，其形式美因素与精神因素的追求当会有很大不同。各种类型的民居，主要体现为不同民族和环境的人们对生活的实用、舒适、安全以及特有的民族意识、礼仪、名份的追求；公共性建筑，主要体现为不同时代和地域的人们对公共生活的要求，以及对民族和国家精神、集体意识的追求；纪念性建筑，主要用于对重要事件和人物的纪念，表现出人们强烈的人文意识和时代精神；宫廷建筑，大都体现为统治者对豪华生活的追求以及对皇权和威仪的昭显；园林建筑，是人们将生活环境艺术化，并与建筑融为一体的产物，体现了人们对生活情趣的审美追求，同时凝聚了各种艺术的风采；宗教建筑，是不同时期不同宗教及教派活动的场所，

图 96　巴黎凡尔赛宫（法国）

凝注了强烈的宗教意识及精神内涵；陵墓建筑，多为权势者或名人逝世后所建造，有的体现出死者生前的威仪和高贵，有的表现为人们对其永久的纪念，其风格大都与时代特征、民族意识和审美精神相联系。

建筑的造型主要是由几何形的线条、块面、体积等基本语言构成。建筑艺术形象主要包括环境、序列、造型、形式美法则、象征意义等因素。作为艺术，建筑应具有艺术的特质，如：其形象应具有美感；其形象塑造应拥有自己的艺术语言，建筑的艺术语言主要包括空间、序列、比例、尺度、色彩、质地、样式等；其形象应蕴含一定的精神性内容；其形象应具有一定的风格，如时代的、民族的、地域的风格等。作为具有实用价值的审美物态化产品，建筑还应具备实用性，即符合人们使用的需要；群众性，即符合人们的意愿；纪念性，即具有一定历史、民族的纪念性意义；正面性，即顺应人们美的和善的心理追求，而不是相反；时空交汇，即在时间的延伸和空间的变化中获得统一；环境和谐，即使建筑与周围各种景物获得和谐的共存；多种艺术的综合，即采用各种艺术手段，使之获得综合的表现。

与其他艺术相比较，建筑还具有自身的其他一些特点。首先，

建筑是极为突出的物质性产品，因而建筑产品的艺术品位和审美手段的投入都要受到物质的和经济条件的制约。在经济相对落后、物质比较匮乏的地区和时期，建筑的发展就会受到很大的局限。当人们在努力解决最低居住条件的时候，也就没有余力去过多美化居住环境。建筑艺术的发展和繁荣，一般要与经济和社会的繁荣相同步。

其次，建筑艺术的发展与科学技术的发展有着极为密切的关系。在一定的时期，建筑艺术不可能逾越科学技术的发展水准，人们在建筑方面的许多艺术追求，是要靠科学技术的保证和推进来实现的，包括人们欲求在建筑的高度、结构、样式、时空变化、材料、色彩等方面实现美感创造，都要基于人类业已达到的科学技术水平，否则只是异想天开。

再次，建筑艺术的发展还要与特定时代、民族和社会的基本形态及心理因素相适应。由于建筑艺术不再仅仅局限于实用，已经具有了人文精神的特点，因而它就必然会受制于时代精神、社会意识形态、民族审美习惯、群体心理特点等因素，试图超越这些因素，盲目追求建筑艺术的荒诞与怪异，是不可能得到社会认同的。

还有，建筑艺术要适应一定地理条件的规范。人类在与自然环境的关系上，要以适应、调节、改造为原则，而不能相悖。故意违反自然法则，就会受到惩罚。在建筑方面也是如此。

建筑艺术的审美本质在于，它以工程技术手段和艺术手段的融合为表现方式，以实用价值和审美价值的双重追求为目标，体现了人们自由的、有意识的创造，以及丰富的象征意味和多重的审美内涵。

建筑艺术的审美特征是：

1. 多重的环境与空间构成

建筑环境即指体现建筑美的景观环境、建筑群体序列等。构成环境美的因素主要是建筑与地形地貌的关系，以及建筑群体的组合序列。建筑的空间构成是指构成建筑空间的各要素之间的关系，以及空间本身所具有的形式表现力。在建筑环境方面，人们应当根据一定形态的地形和地貌，来确定与之相和谐的建筑布局，以创造美的环境。世界上许多优秀的建筑艺术作品都是与地形地貌和谐统一的产物。在中国，人们更重视建筑与环境的有机结合。自古以来，人们习惯于将宫殿建于开阔地带，让陵墓倚山而立，将

寺庙和园林与山和水相交织,沿江河或海岸建立民居和城市,都是依据中国传统的哲学精神以及各种需要对建筑和环境关系的审美化认知和创造。建筑的空间序列形态,同样可以使人产生各种审美感受。群体性的空间组合序列,在对比变化、过渡衔接、序列节奏等艺术形式的运用中,可以产生极为丰富的空间感受。不同轴线的建筑群落,如纵轴线序列的庄重感、曲线型轴线序列的流动感,都能给人以多样的艺术感觉。北京故宫显然为纵轴线序列,一系列大小和形状不同的院落组合,创造出神秘、典雅和华贵的空间效果。建筑的内部组合空间与人的关系更为密切,一些公共性、纪念性和宗教建筑,常采用大体量的空间组合,以造成宏大、庄重或肃穆的氛围。而在一般性建筑中,人们较多地采用与人的生活更为亲近的空间构成方式,比如与人体相适应的体量,创造一种温馨、舒适、静谧和恬雅的生活气氛。

2. 严整的造型与形式美法则

建筑造型是构成建筑美感的核心。造型必须符合形式美法则,形式美中的统一、均衡、对称、对比、韵律、比例、尺度、序列、色彩等法则在建筑造型及其构图中均有体现,其中,最重要的是和谐统一、节奏韵律等。和谐是一切美感的基础,建筑中的统一即和谐,即运用各种技术的和艺术的手段,对各种造型因素予以组合,使之协调稳定,浑然一体。多种多样形式美法则的运用,可以使建筑获得不同的艺术品格。比如在建筑中结构和装饰"母题"的重复出现,可以得到统一的效果;重点与非重点部位的错落有致,能够形成主从之间的对比感;外部空间与整体结构形成连贯和起伏,可以增强节奏感和韵律感;不同的质感、色彩和装饰细部的处理,可以造成奔放或稳重、热烈或沉静、华贵或素朴、典雅或亲切等各种风格。在建筑中,造型与形式美法则又常常与材料因素、使用功能、社会性因素等方面发生关系,一方面,这将会使造型与形式美法则的运用受到一定的制约,但另一方面,也能使建筑造型的艺术表现力得以增强。同样是民居,北京的四合院、海滨的洋房、南方的竹楼、草原的蒙古包、福建的土楼,其造型各异,形式美感也有很大差异,但都从不同的角度,追求实用和美的和谐统一,表现了不同地域、民族生活习惯和审美情趣的不同特色。

3. 丰富的象征意味

即通过建筑艺术的手段来表现某种特定的精神内涵。建筑的

图 97 天坛（中国）

象征性是建筑艺术追求的最高境界，一座充满象征意义的建筑物，常常是一座历史的碑石，其巨大的精神感染力，甚至会超过环境和造型。建筑物的象征意义是在富有象征意味的艺术语言与建筑艺术形象实现有机统一的基础上生成的，是创造主体深层的审美感性意识与高度理性认知和谐交融的结果。建筑象征是以哲理为基础的。古埃及人建造的金字塔，在竭力增大建筑体量的同时，又赋予其自然力的表现，从而表明法老威权的无可比拟。古希腊建筑中以陶立克柱式象征男性人体风格，以爱奥尼柱式和科林斯柱式象征女性人体风格，表现了古希腊人对人的崇尚。西方哥特式教堂注重结构与艺术形式的结合，色彩绚烂，光泽幽暗，钟楼的细高尖耸，体现了超越尘世、灵魂皈依的宗教精神。北京故宫建筑群，以纵横交织的格局，构置了各种体量、形式、色彩的建筑，前后左右对称，空间的严肃感、稳定性极强，充分体现了明清时期中国封建统治者对皇权至高无上的显示，以及对法度、秩序和礼仪的追求。北京天坛是一座祭天的坛庙，其建筑大量采用圆形符号，圆的形状即天，以表现"天圆地方"的传统哲学观念。天坛的建筑多用深蓝色琉璃瓦顶，以及广用奇数（阳数），象征天为阳，其蓝色和奇数，也是出于对天的崇拜，表现了中国传统的宇宙观。

建筑象征常常是情感的表现方式。中国园林建筑体现了对自然美的崇尚，又将诗、书、画、工艺、雕塑等融为一体，创造出情景交融的和谐景观，蕴含了创作者特有的思想感情和审美意趣。不论是北方皇家园林的华贵、典雅和大气，还是江南苏州园林的静谧、恬雅和变化有致，虽有审美观念与精神含量的不同，但同样表达了

人们追求和谐的审美情趣。悉尼歌剧院由几瓣支起的白色壳体覆盖,像白莲、贝壳、轮船,但并没有确切的含义,其间却蕴含着创作者丰富的情感,引发人们无限的遐思。

(二)工艺与设计艺术

工艺与设计艺术是艺术与技术的统一,是指人们利用技术、工具对各种物质材料进行艺术加工,使之成为具有审美价值或兼有实用和审美双重价值产品的艺术样式。

工艺是一个复杂的概念。在传统的意义上,"工艺"与"美术"结合,形成一个既属于艺术,又限定在实用范围的概念。但在当代,工艺实际早已有了更广泛的涵盖,是指与艺术相关的所有设计性和制作性的部门和产品样式。其中包括各种材质的工艺制作,如陶瓷、石玉、漆器、牙雕、木竹、染织、塑料、纸革、编织、玻璃、金属以及烹调、服饰、美容等方面的设计和制作,以及其他工业、商业、包装、广告、印制、环境、室内装饰、家具等各方面的与艺术,特别是美术相关的设计和制作。而对后者,人们在当代更多地称之为设计艺术。

在工艺这一概念出现的初期,人们将其界定为实用性的和手工艺人的专门技艺。但随着时代和科学技术的发展,人们逐渐超越了这一理解。诚然,工艺品中有大量的产品具有实用性,可以在具有一定审美价值的同时,也具有一定的实用的和使用的价值。事实上,当工艺最初出现的时候,正是从实用物品的制作中逐渐加工、完善并提升为具有一定审美价值的。在漫长的历史衍变过程中,随着人们审美水准的提高和物质生产的丰富以及科技的进步,不断有许多实用品进入了兼有实用和审美双重价值的行列,也有许多产品逐渐失去了实用价值而成为纯粹的审美物品,具有很强的装饰性,与绘画和雕塑类同。但由于这类产品蕴含的技术性、工艺性和材料性,还不能完全与纯粹的美术品等同,因而仍应将其称作工艺品。所以,将工艺完全界定为实用性的,已经不符合该部类艺术发展的实际。如果将实用性理解为应用性或者装饰性,尚比较接近。至于将其界定为手工艺人的专门技艺,似也不合乎实际。由于现代科技的推进,目前在工艺品的制作中,愈来愈多的制作工艺和技术得到改善,一些新的工艺品种及制作技术不断涌现,诸如以机械、电子、激光、计算机等先进技术的进入为代表的现代制作工艺显现其独具的风采和无可比拟的功能及效果。因此,将工艺

完全界定为手工艺人的专门技艺也已不合时宜。

图98 《碧玉鳌鱼花插》（清）

几十年来，设计艺术获得前所未有的发展。它广泛涉及社会物质生产以及人的衣、食、住、行、用各个方面，以艺术的表现方式使不同的设计品类呈现为不同的艺术形态，或者将大量审美与艺术的元素融入物质生产及生活之中，呈现出更多令人赏心悦目的美感，其本质是实用与审美的结合。可以说，设计艺术是与时代同行的艺术样式。设计艺术与工艺有着十分密切的联系，在其对物质载体及材料的利用、改造和创新上，二者是一致的。其差别在于，工艺更多偏于将物质材料加工和制作成为一件既具有审美性又具有实用性的产品，甚至有时其审美性大于实用性；而设计艺术则将审美或艺术元素融入社会生产与生活之中，对社会、城市、物质生产、大众生活方式予以改造与创新，使之成为融艺术与实用为一体的社会创新活动。

设计艺术既包括工业设计，也包括大量各种物品或物象的艺术化设计，比如平面设计、展示设计、城市景观设计、环境艺术设计、装饰设计、商业设计、服装设计、装帧设计等，均属于设计艺术的范畴。该艺术门类广泛涉及社会、文化、经济、市场、科技等诸多方面的因素，其审美标准与创新模式也随着诸多因素的变化而改变。在更多的时候，设计艺术是对生产及生活方式的一种改造与创新，而不是纯艺术的表现。设计者为了使人类获得更有品位、更高价值的生活与生存方式，将其艺术智慧、创造才能与人的实用要求有机结合，使人们对舒适、美好、雅致、自然的精神诉求与高效、实用、简约的实用目标融为一体，最大限度地满足和提升人类的生产与生活质量。人们所说"生活的艺术化"及"诗意的栖居"，正是对这一目标的阐述。

因此，在设计者的创造中，不仅需要艺术的灵感和创造能力，同时还要具备严谨的科学精神，在其创造的同时，必须时时考量审美及艺术元素与实用需求的关系，不仅应当遵循艺术的

规律,而且应遵循科学的规律,不仅要做出艺术的创新,还应符合物质生产的特性,以及以人为本的要求。只有这样,才能在设计的进程中既能实现自身的艺术理想,同时又能适应物质生产的特性及实用的要求,为人们营造美的世界。

工艺与设计艺术在人类的社会生活中具有重要的地位。首先,工艺的设计和制作直接源于生活和服务于大众。工艺创作者对于作品的设计,大都是对现实生活与自然情态的直接表现,或是对物质生产与生活用品的改制和美化,而不像其他艺术那样,一般是对现实社会与人类生活的折射或曲折表现。在工艺与设计产品中,一般不承担表现深刻的社会和思想内容的任务,它对于社会的表现大都限于形式美表现的范围。因而,工艺与设计产品的造型多为正面的、富有形式美感的形象或意象,旨在给人以生动、和谐、富有情趣的审美享受,而极少有丑的、反面的、紊乱和芜杂的形象体现。其次,工艺与设计艺术与大众有着更为直接的关系。由于工艺与设计艺术具有较强的装饰性和实用性,因而该类艺术与人们的生活更为贴近,融入人类生活的方方面面,更易于为民间所认同和纳取,分别满足不同层次人们的各种需求。

工艺与设计艺术的审美特性主要表现在以下几个方面:

1. 民族与社会审美心理的反映

由于工艺与设计艺术直接源于人类的社会生产与生活实践,其发展和衍变也与一定时代的民族与社会生活状况有直接的联系,因而该类艺术就具有更为突出的民族性与社会性。而作为一定民族和社会审美意识的物态化表现,工艺与设计艺术产品更多地则是表现了一定时代民族和社会的心理状态和审美趣味。从远古走来的不同民族,由于地域、气候、交通、生活习性等各种原因,逐渐形成了一种封闭型的社会结构,他们在长期的生活中,以各自的生活习惯和审美趣味延续着自身的发展,并积淀为特有的文化模式和文化传统。这些特性深深地浸染和熏陶着人们,并形成为人们的心理定势,对人们的生活习惯和意味又起到重要的制导作用。工艺与设计,作为与人们的生活最为贴近的艺术样式,必然直接或间接地反映出该民族的审美心理状态。体现了中国古代文明的各类工艺样式繁多,异彩纷呈,历代人们借此表现现实生活内容,以及人物、动植物、自然界形象,如唐宋时出现的牡丹、莲花、菊花、龙凤、仙鹤、麒麟等,明清时出现的岁寒三友、四君子、戏剧人

图99 陶瓶画：《阿克琉斯与埃阿斯玩骰子》（希腊，公元前6世纪—公元前7世纪）

物、神话传说及富贵吉祥的题材等，加之许多由形象演化而成的抽象图案，都表现了人民崇尚和谐美的良好愿望。在形式上，也体现出的不同时期的艺术风格，如原始时期的古拙、战国时的奔放、汉代的粗犷、隋唐时的华贵、宋元时的典雅、明清时的精巧，都是一定时期社会风尚和审美心理的呈现。古希腊的陶器，在世界上也有极高的艺术价值，其装饰的内容多与希腊神话有联系，表现了古希腊人对战胜邪恶的意志与对英雄的崇拜，除此之外，耕作、商贸、歌舞、宴乐、婚丧、竞技等民间的生活场景也多有表现。其构图形式多种多样，注重对比的形式美。对于裸体美的表现比较广泛，不仅体现于雕刻中，在陶器中也有精美之作。这些均是古希腊人民族审美心理特点的反映。

2. 造型与色彩的形式美凸显

工艺与设计艺术的形式美因素是丰富多彩的。可以说，所有在美术中出现的形式美因素和表现技法，均能在工艺及设计艺术中得到采用。其中，表现最为突出的形式美是造型和色彩。工艺与设计艺术的造型，大多体现在实用性的产品中，它与实用价值相联系，并在充分体现实用目的的同时，尽可能地增进形式美感。如工业美术设计、城乡建筑设计等即如此。而作为工艺美术，多姿多彩的外观造型，是最为突出的美感呈现。工艺造型一般以雕刻或塑造的手段来实施，在手工时代，主要依靠手工或极简陋的器械，在当代，现代技术的操作逐渐代替了手工，但正如雕塑那样，许多造型最终仍离不开手工操作。工艺造型注重体现雕塑型的美感，不论是象征型的作品，还是自然型的作品，不论是以人体造型为长的西方工艺，还是以动植物造型为长的东方工艺，都以追求与雕塑近似的形式美感为要旨。色彩，是工艺的基本语言之一。工艺与设计中的色彩有天然色和装饰色两种，作为天然色，是材料固有的色彩，其天然的本性时常给人以素朴、自然、毫无雕饰的感觉。色彩美往往体现在对比之中，天然色自身的对比或与装饰色的对比均会获得好的效果。装饰

图100 掐丝珐琅凫尊（清）

色是追求理想化和象征意义,装饰色彩的使用,应在自然的、客观的色彩的基础上,根据表现主题和审美意趣的需要,进行一定的归纳和夸张,并遵循色彩固有的规律性,有机地把握其内在构成。纹样,也具有重要的美化作用。在远古的巫术和图腾中,各种物品上的纹样,如鱼、龙等动物的纹样,以及饕餮纹,都表现出蒙昧时代人们处在萌芽中的审美意识。在历史的流变中,人们将纹样的美感较多地施以装饰性较强的工艺品,并有不断的演进。自然世界的纹样是千姿百态的,动物、植物和人体均有纹样,人们还可以按照形式美的规律提炼加工出抽象的、几何形的纹样,表现出特殊的视觉语言和感觉信息。手工艺操作的美术品,通常利用材质天然的纹样,如木纹、皮纹等,表现出人们对神韵美的追求。

3. 精湛和多样的工艺性展示

工艺与设计艺术是设计性和制作性极强的艺术,其产品的生产离不开对人工设计和制作的要求。工艺及设计创作者需要遵循具体工艺制作的内在规律和材料、工具的基本特性,因材施艺,因势利导,创造出具有独特个性的艺术形象来。特别是手工艺品的制作,更应根据具体的材质和制作工艺条件,实施具体的和富有个性的操作。由于工艺与设计艺术品类的多样,其生产的方式和技艺也是非常多样的。历史上许多工艺家和能工巧匠,在自己工艺制作的领域吸取前人的经验,又经磨炼和创新,往往能够创造出独特的技艺,达到得心应手、出神如化的境界。玉石的雕琢要善于利用材质的形状、色泽和纹理,经设计、画活,再利用极坚硬的工具和金钢砂为介质,进行琢磨和碾磨,最终使玉器呈现晶莹、光洁和飘逸的神采;瓷器的制作工艺更为复杂,需经过对瓷石的选制、胎泥和釉浆的配合,以及成型、上釉、焙烧、加彩、彩烧等环节,才能制成一件作品;景泰蓝的制作则要将扁铜丝掐成图案,焊在铜胎形上,再点填上彩色油料,然后经烧制、磨光和镀金而成。其他如丝绸的织染、金属的冶练、木雕的刻制等,都需依据材质特点,经创作者丰富的想象和精湛的技艺,制作出独具美感的作品来。

在现代社会,伴随着科学技术的迅猛发展,工艺与设计已成为一门具有较强的动态性、广泛性和适应性的艺术门类。数字技术、智能技术等科技的普遍应用,极大地推进了工艺与设计艺术的发展,不断扩大审美活动的领域,为人们营造更为广阔的艺术空间,也给人们带来更多的创造美的生活的机会和条件。从这个意义上

图 101　巴黎卢浮宫玻璃金字塔（法国，1989）

讲，工艺与设计是活在人民生活中的艺术。

三、音乐艺术

音乐是审美意识的一种特殊表现形态。美的事物作为音乐的表现对象，不是直接被再现，而是通过人的心灵和主体感受，被间接地予以表现。音乐赖以表现美感的最主要的物质媒介是声音，可以说，音乐是通过有组织的乐音在时间上的流动来创造情境和表现情感的一门艺术。

音乐的审美本质是由其基本构成及其表现形态决定的。

音乐构成的基本要素或语言是节奏、旋律、和声，以及复调、调式与调性、配器和曲式等。其中节奏、旋律、和声是音乐最基本的三大要素。节奏是事物在时间中的有序组织形式及其变化，音乐的节奏是乐音时值的有组织的顺序，是时值各要素——节拍、重音、休止等相互关系的结合。构成节奏有两个重要关系，一是音响的长短，一是音响强弱的变化。节奏是音乐中最基本的和最早出现的要素，是人类最早用来协调人的行动、激励人的情感的艺术形式；旋律也称曲调，是由一系列高低、长短、强弱的乐音按一定的调式和节奏在时间中有机结合而构成的，是乐音的有组织的进行序列。旋律是音乐的灵魂，是音乐中最能表达感情、最具有感人魅力

的因素。和声、复调、配器等许多表现手段，都是由旋律发展而成的。和声是指两个或多个相同高度或不同高度的音按照一定的规律同时发响的效果，它能够配合曲调，增强表现力，使人产生平静、丰满、浑厚、纯净等不同的心理感觉，它们不是简单的混杂，而是从人的审美需要出发，对和谐的、悦耳的和声的追求。和声在音乐中具有很高的地位，很多旋律的进行往往也要受到和声进行的制约。

任何一种音乐样式或音乐作品都不是以上基本要素的自然和随意的结合，而是要遵循一定的基本规律和原则，通过有机的声音组合，才能使之构成一首美妙、动听和悦耳的乐曲。

首先，音乐形式的构成要符合人的审美听觉心理的需求。就人的听觉接受状态来看，人们对于悦耳、谐和的音响有着更强烈的趋求性，这在根本上，是与人的生理和心理的规律及其需求相一致的，体现了很突出的自然性。正如日月星辰所构成的天体运动那样，在人的生存状态中，内在的人体机制也有着自身运行的规律和特点，而作为构成乐曲的声响，不论是声音的选择，还是音高、音强等，只有在与人的生理运行的基本规律和要求相接近时，才能使人在接受这种声响时感到与自身生理状态的一致和贴近，甚或完全交融，也才能使人感到舒适和愉悦。相反，如果违背人的生理运行的基本规律和要求，这种声响就会与人产生相斥和隔膜，使人感到厌倦、厌烦，甚至难以忍受。较长时间地承受这种声响，就会使人的生理健康及心理健康遭到损害。

其次，音乐形式的构成要符合人的审美听觉心理的需求。显然，人的这种心理需求与人的生理需求有着直接的联系，或者说，人的心理需求是人在基本生理需求的基础上的升华，既是自然的，也是社会的，既是物质的，也是精神的，是人的生命状态的细密化、复杂化和社会化的表现。而作为人的生命意识的深层表现，人的审美心理的不断提升和完善，对艺术活动也就不断提出更新和更高的要求，同时也就产生了较强的制约作用，在音乐方面尤其如此。多种多样的、丰富的乐音组织形式只有与人的审美听觉心理需求相吻合、相一致，才能使人感受到愉悦和快适。人的审美听觉心理的形成是极其复杂的，自然的、人种的、地域的、气候的因素是影响这一心理状态形成的重要条件，而民族的、时代的、社会的等因素则是影响其心理状态的更为重要的条件。一般来说，人们总是渴望和追求那些具有和谐美的乐音组织形式，而对那些芜杂的、

紊乱的声响则难以忍受和拒绝接受。但作为不同地域、国家和民族的人们,则对乐音组织形式的需求有一定的差异,体现了人们审美趣味和审美心理的差异。

因此,人们在音乐创造和音乐活动中,必须按照人的审美听觉心理的需求,并遵循音乐艺术的客观规律,根据一定的音乐形式美的组合原则进行创作。比如,对乐音组合的对比性、平衡性、延续性、变化性等方面的追求,均是非常重要的法则。而在音乐内容的表现上,也呈现出与其他艺术迥异的状态。由于音乐是诉诸于人的听觉器官的声音艺术,它不能像绘画、雕塑那样,给人以直观的、空间造型性的感觉,也不可能像文学那样,每一个语音或词语都与一定的概念或实物相对应,音乐是一种非空间造型性和非语义符号性的时间性艺术,它的声音与客观世界和社会以及人的思想之间很难找到直接对应的关系,更不可能给人提供抽象的概念和理性的认识。因此,音乐的表现内容便显得更为神秘和复杂。在通常情况下,音乐的形式和内容更呈现出胶着和相融的形态,有时甚至难以分解,但不能因此便否认音乐内容存在的客观性。人们常常将音乐所表现的人的情感、情绪或氛围视作音乐的内容,这是不无道理的。如果我们再作分析,便会发现,正是人的情感体验、情感模式以及现实世界客体形象的情感化呈示,构成为音乐表现的基本内容。

由此可见,音乐是与人的生存状态以及生命意识联系最为紧密的艺术样式之一,是人的审美情感得以直接流淌和充分展现的载体,是人的精神和意识对客观世界的情感性连接和曲折性表现的基本形式。音乐具有极为丰富和细腻的艺术表现功能,体现出独具的审美特性。

1. 情感的涌流

人们普遍认为,音乐是情感的艺术。《乐记》云:"乐者,音之所由生也;其本在人心之感于物也。"《毛诗序》写到:"情发于声,声成文谓之音。"黑格尔在《美学》第三卷中强调,"形成音乐内容意义的是处在它的直接的主体的统一中的精神主体性,即人的心灵,亦即单纯的情感"。[6]古往今来许多人的论述都明确指出表情性是音乐艺术的本质特

[6] 黑格尔著:《美学》第三卷(上),朱光潜译,商务出版社1997年版,第19页。

图 102　维也纳新年音乐会（奥地利）

征。在音乐中,极少出现纯粹摹拟性的和实用性的作品,音乐艺术的魅力显然主要在于作用于人们的心灵。这一特性,主要是由声音的特点决定的。声音具有时间上的运动性和变化性,同时又具有非具象的、非现实的、想象的空间性,作为音乐艺术的乐音若要适合人的心灵的需要,就要把具象性的直接现实转化为运动中的由听觉器官提供的非现实的、非具象的、想象的空间性状态。音乐中的乐音,既不是自然声响的摄取和编排,也不同于语言艺术中的语义性,又不同于绘画雕塑中的造型性,由乐音按照一定美的规律所构成的组织形式,蕴含着丰富的精神内涵,以及体现了形式美规律的表情性,因而最适于表现融注了深层精神内涵的审美情感内容。由于声音可以直接作用于人的大脑中枢神经,而不需像某些艺术那样还要经过一些间接的环节,因而音乐便更具有情感的冲击性。

其实,音乐直接带给人们的,只是富有一定节奏、旋律、强度和音色的声音状态,而不是情感,只有当人们将自己的认知活动介入其中,并在接受声音的刺激时迅捷地、下意识地将自己的认知能力、审美意识与特有的声音状态相融合,才使声音状态在认知、评价和审美观照之下具有了一定的情感色彩。节奏,与人的生命活动最为相谐,不同的节奏可以体现着不同的审美内涵和生命体验;调式与人的情感更有着密切的关系,每一种调式都可能与特定的情感模式相对应或相贴近。所以,当艺术家或欣赏者进入音乐审

美体验的状态时,便会不由自主地沉浸在特定的音乐氛围中,任情感恣意宣泄和涌流,从而得到审美的愉悦和快感。

2. 象征的意味

象征性是音乐艺术的重要审美特性。比起其他艺术所具有的象征性意义,音乐的象征更有其独特的意味。在现实世界,人们更多地以视觉感官来体验和观照客体

图103 卡拉扬
(奥地利,1908—1989)

对象,其他艺术象征性意义的呈示也大都以视觉材料及其本质的某个侧面与客体对象的对应和联系而得以实现。唯有音乐,是以声音作为实现象征意义的媒介,人们以自身的听觉器官所感知到的声音与客体事物相互对应,从而实现独特意义的呈示,即象征性。其间,音乐声音的象征性主要取决于声音的特有属性,如力度的变化,音色、音高与音程的变化等。而象征意义的实现最终还在于声音的特有属性与人的情感的吻合与交融,亦即声音的特有属性一般常来表达何种情感与情绪,是人们基于自身的审美趣味和审美倾向而自然形成的,或是由人赋予的。比如人们常常用小号的声音象征光明,以铜管乐象征英雄凯旋等,均是这些乐器的声音属性与人的精神和情感的自然吻合。声音力度的变化具有很强的象征性,由弱到强或由强到弱的声音延宕,可以象征一场战斗的由起始而激烈,或是由惨烈而宁静,也可以象征队伍的由远及近或由近及远。声音力度的对比,可以象征风雨雷电等自然变化的动势,也可以象征人与人之间的关系,比如,深沉和柔和的对比可以象征恋人的私语,激越和强力的对比则可以象征敌对双方的对峙。音色的变化也是声音象征性的重要表现手段。音色是人声或乐器在音响上的特色,主要由其谐音的多寡及各谐音的相对强度所决定。音色与人的情感及客观物象并没有必然的联系,但由于一定的音色在其品质上可能与人的某种感情相吻合,因而便可以发生内在联系,并拥有一定的象征意义。

音乐的象征性与情感性的区别在于,其象征性并不仅仅停留在乐音组织形式对人的情感的激活和音乐意象的呈现,而是

在此基础上朝着更加富有精神内涵的方面发展,使之生成一定的哲理性和伦理性,并进而产生意蕴无穷的意境。正是在实现象征的过程中,意味也就随之生成了。音乐的意味具有重要的作用,它可以传达信息,可以呈现意象,可以烘托意境,可以深化内涵,也可以促动创作者与欣赏者之间的情感共鸣。

3. 想象的自由

音乐不把声音当作符号外壳,也不可能用一定的概念作为创造形象的手段,声音作为音乐艺术的物质媒介和基本材料,不是导向既定概念和理性认识的桥梁,而是艺术的基本手段和基本元素。正是由那些具有一定组织形式的乐音,伴随着创作者和欣赏者进入自由想象的空间,并凭借这种形式,开拓出一个想象机制无比自由的灵性的世界。在音乐想象的空间中,由于其乐音并不与现实世界的具体实物相对应,其组织形式也难以具体描述一个完整的事件,因而其情感模式或形象体系一般是不确定的。但如此说,并不表明一定的音乐艺术对客体世界的表现是没有范围和漫无边际的,事实上,特定的乐音组织形式必然与一定力度、强度和色彩模式的情感状况相联系,艺术家和欣赏者正是依据乐音组织形式所大体阈限的情感模式,并在这一范围中驰骋想象的。

尽管音乐的想象依据的物质媒体材料——声音,不表现具体的概念和思想,但在音乐活动的某个地域和民族中,一定的乐音组织形式却可以经过长期实践,在人们的审美心理中形成相对应的或比较贴近的情感模式,却是非常普遍的现象。艺术家和欣赏者的想象活动正是基于自身审美文化的特性,并受制于上述限定而展开的。即便如此,音乐家的想象空间和想象色彩仍是最为自由和丰富的,他的想象处在一种情感的世界,而不与客体世界的具体实物和概念直接对应,因而音乐家的想象享有更为广阔的自由度。但当音乐家将自己的创作与一定的文学内容相联系的时候,其想象的空间就将受制于文学内容而大大缩小,歌剧和歌曲的创作即如此。即使这样,具有文学色彩的音乐创作也有比其他艺术高得多的情感想象的自由度。

四、舞蹈艺术

在所有的艺术种类中,舞蹈是最古老的艺术样式之一。通常舞蹈是在一定的空间内,通过连续的人体动作过程、凝炼的姿态和

表情,并结合音乐和舞台美术来塑造形象和创造意境的,可以说,舞蹈是以提炼、组织、美化了的人体动作为主要表现手段的艺术。舞蹈艺术的表现形态,既在空间中呈现,也在时间中延伸,又充分体现了多种艺术的综合,因而便成为一种具有较强审美表现力的艺术样式。

舞蹈以人的动作为媒介,而动作则是人们情感的外在表现形态。在历史上,人们大都把动作看作是舞蹈的基础。正如日本舞蹈家石井谟所说"决定舞蹈本质的是动律",苏珊·朗格则更为直接地表示"舞蹈是动态形象"。正是以动作为基点,形成了舞蹈的三个基本要素,即舞蹈表情、舞蹈节奏、舞蹈构图。表情,体现为舞蹈重在以高度凝炼的语言来表现人们内心情感的活动与变化;节奏,是以舞蹈动作的运动规律和瞬间变化,与人的生命律动相交相谐;构图,则是通过舞蹈的节奏、表情及各种表现形式,以形成富有一定力度和美感的造型,亦即动的构图。舞蹈表演将这些要素凝结在一起,使之生成意象、塑造形象、烘托意境,成为最基本的舞蹈语汇。

舞蹈是一种与人的生命形式和状态紧紧连在一起的艺术样式。这不仅在于舞蹈是以人体作为物质材料、以人体动作作为主要的表情手段,而且在于舞蹈是将合目的性与合规律性的人体动态融注在表现的过程之中,其所有的形式特点与表情无不与人的生命规律相一致、相吻合。或者说,舞蹈的一切表现手段,均是人的内在生命意识和情感状态的张扬与外溢。节奏是生命活动最基本的原则,人们正是以其复杂多样和井然有序的节奏感,形成富有张力的生命律动,而舞蹈的节奏常常是其生命律动的直接呈现;表情是人的内心世界活动所激起的动感在面部的呈现,即使是舞蹈家的肢体,也常常用来作为表情的辅助手段,被称之为肢体语言。没有哪一种艺术形式可以像舞蹈那样驱动自身的全部生命意识和整个形体,来表现某种炽热的情愫和执着的精神。由此,舞蹈才具有了永恒的美感和不朽的魅力。

舞蹈是一种社会现象,是以人的动态形象来表现人类社会生活的一种特殊的审美意识形态。早在上古时期,它就是原始人交流思想和情感的工具。随着时代的发展,舞蹈具有了更突出的社会性。在劳动中,舞蹈的动作和节奏是调节劳动强度和节奏的必要手段;在生活中,舞蹈可以产生一种社会感应力,将一个群体的

图 104　舞蹈:《大河之舞》(爱尔兰)

人们凝聚在一起;舞蹈曾是原始部落图腾崇拜的重要表现方式,以致后来成为宫廷舞蹈和民间舞蹈,仍具有很强的群体意义和社会意义。即使那些专业的个人的表演性舞蹈,仍凝结着社会情感及社会心理状态;作为社会文化发展的重要方面,舞蹈的表现形式和内容,通常可以折射出一定时期社会经济、政治、哲学、伦理、宗教、民俗等各方面的基本特色。而这种折射,是非摹仿性的,是诉诸于人的情感表现的。可以说,艺术中所有个人情感的表现,均是一定民族、社会、阶层和群体情感的集中表现。

由此可见,舞蹈艺术审美本质,是以审美化了的人体动作的展示和对形象、情境和意境的创造,实现对人类情感和生命意识的昭现。其具体的审美特征,可从以下几个方面来分析。

1. 动态的造型与构图

舞蹈被人称作"活动的雕塑",即指舞蹈不仅具有雕塑般的造型效果,而且在运动中不断出现造型群体,这种在舞蹈表演的空间和时间内,对舞蹈者的运动线和形体,以及色光造型等各方面的合理布局,即舞蹈构图。舞蹈者或舞蹈队形的空间运动线,具有很强的形式美感,斜线的延续和纵深感,圆线的流畅和匀称感,曲线的跳动和游弋感,均可给人以不同的情绪感觉。舞蹈者的静态造型,三角形的稳定和力度感、圆弧形的柔和与流畅感,也可令人产生不同的意味。但运动线和造型本身并不具有确切的含义,只有当舞蹈者根据作品主题的要求,对运动和造型赋予一定的情感内涵,并

将动作节奏与服饰、音乐、灯光、布景等整合为一体,在平衡、对称、动静、明暗等不断变化的运动性构图中实现整个作品的多样统一,才能使运动和造型富有鲜活的生命灵气,有助于艺术意象的生成和艺术形象的创造。

舞蹈形象是指由人体的动作、姿态和造型,并借助于其他艺术因素所构成的舞蹈思维的产物。除了一般人物形象外,还包括一切舞蹈的动态形象,如单一的舞蹈动作的姿态造型、舞蹈动作组合、舞蹈场面调度等,它们不囿于单纯人物形象的塑造,而是越出人物形象的范围,重在表现那些具有一定舞蹈意象和意境的动态形象。比如在舞蹈表演中通过群体的舞蹈动态形象所形成的诸如群山、大海、燃烧的火焰、奔腾的江河等,均是体现了丰富意象和深远意境的舞蹈形象。显然,舞者对舞蹈构图的设计,首先就要依据创造舞蹈形象的需要。而舞蹈形象的可视性、动态变化及形式美感都是极为重要的因素。

2. 生理与心理节奏的审美物态化

舞蹈节奏显然来源于现实生活及劳动中的自然节奏。宇宙万物的运行都要遵循一定的规律,这种秩序即节奏。人们以自然形态的生活动作为基础,予以提炼、加工和美化,并按照动的规律实现组合,使其动作具有节奏化,成为具有审美属性的舞蹈动作。说到底,舞蹈节奏在其根本上是人的生理与心理节奏的审美化表现。在人的机体内部,首先是人的生理机制,自身便具有规律性的运行节奏,这是维系人的生命活动的必要条件。与之相联系,人的心理机制也有一定的运行节奏。而当人的各种情绪和情感发生变化时,便会使机体内部引起各种不同节奏的变化。

舞蹈是一种情感性活动,其情感变化所导引的内在节奏变化又会通过舞蹈动作的节奏变化表现出来,而舞蹈节奏通常表现为动作的力度、速度和幅度这三个方面,力度的强弱、速度的快慢、幅度的大小,均可与特有的情感色彩相联系。加之舞蹈者面部与肢体表情因素的参入,以及音乐等因素的结合,更可以表现出较为复杂和丰富的情感内容。一般说来,旋转的动作可以表现人物激动的情感,旋转力度的渐弱和速度的渐慢,也就意味着激情的渐渐平复;跳跃的动作,常常用来表现喜悦和欢快的情绪,幅度较大的跳跃动作,更可以表现人物的豪迈与奔放。某些现代舞蹈的动作节奏时常体现出对人的生理节奏的超越,或者心理节奏的放逐,甚至

紊乱,其动作节奏也就时常出现超乎寻常的动律,这与特定的心理和情感因素恰恰是吻合的。而某些怪诞或杂乱的舞蹈节奏,也正是表现了舞者心理和情感的失谐。同是人的生理和心理节奏的外化,体操、武术等肢体活动也可表现出一定的心理特色,但它不同于舞蹈,舞蹈的外化更多地表现为审美化,美感因素的多寡,是它们的主要区别。而艺术体操、健美舞等,则介于二者之间,其美感因素又增加了许多。

3. 表现性与抒情性的统一

舞蹈以情感表现为重,这与音乐无异。但由于舞蹈在其空间性与时间性上的充分展示,以及综合性艺术特色的体现,便使舞蹈具有了较之音乐更为浓烈的情感渲染和气氛烘托的色彩。这集中表现在其表现与抒情的统一之上。其表现性,是指该艺术样式所具有的表达情感、表现情绪、表现意象和意境的特性;而抒情性,则是在表现的基础上对情感的尽情抒发和渲染。二者似乎类同,但却有侧重点的差异和量的区别。我们提出舞蹈表现性与抒情性的统一,就是对舞蹈艺术作为表达强烈情感的最有效形式的认同和强调。《毛诗序》中所说"言之不足故嗟叹之;嗟叹之不足故咏歌之;咏歌之不足,不知手之舞之足之蹈之",显然是将舞蹈置于情感抒发的最高层次。

舞蹈是非再现性的,但它与音乐比较则有一定的再现性成分,舞蹈动作的虚拟化和程式化便是介于表现和再现之间的艺术手段。随着舞蹈的发展,其表现性特色和精神性因素愈加突出。在现代舞蹈中,几乎找不到丝毫摹拟或再现的痕迹。舞蹈又是非语义性的,其艺术形式很难与特定的抽象概念相对应,即使是由舞蹈动作所构成的符号体系,也是属于表现性符号,难以对现实世界和客体物象作出明晰的阐释。因此,舞蹈与音乐类同,其艺术形式具有相对独立的意义,而对艺术内容的表现则是较宽泛的,虽有一定的情感表现的范围,但未必有确定的形象和概念。在舞蹈表演中,舞者常常是以情带舞,以舞传情,凭借一系列能够表达审美情感的舞蹈动作、步伐、手势、姿态和表情等,将内心无形的情思,亦即意象,外化为具体、生动且富有美感的动态形象,从而完成舞蹈创作的基本使命。大量民间的、自娱性的舞蹈活动亦然。如果在舞蹈中过分强调其表现观念性或精神性的使命,实际上是勉为其难、做不到的;倘若完全放弃舞蹈对人类积极和健康情感的表现,热衷于

对极端偏狭的、阴冷的情绪的渲染,则更是不可取的。

五、语言艺术

以语言作为传达媒介的艺术样式,被称作语言艺术。语言艺术主要指文学,其中包括诗歌、小说、散文、戏剧及电影剧本等。文学与其他各门类艺术一样,都是借助于一定的艺术媒介和形式,通过想象和情感的表现,创造艺术意象和意境的审美活动。文学与其他艺术的区别,主要在于媒介与表现形式的不同。人们时常将文学与艺术并称,是一种约定俗成,其原因一是因为文学与其他艺术在符号体系及表现形式方面有着明显的区别,同时也由于文学因其表现力的丰富而在人类社会生活中的地位更为突出所致。

语言艺术向人们展示的是一个间接的、极富想象性的审美世界。所谓间接性,是指语言艺术不能像音乐、美术那样,其艺术媒介属于感性材料,可以使人直接感受到艺术信息的脉冲。语言艺术则不同,它以人类的生活语言及其符号化作为自身的物质载体,语言中的语音及文字均是一种表义性符号,一般不具有作为物质性的感性呈现的独立价值,不能使人直接感受到艺术信息的脉冲。但语言毕竟是人们精神创造及其观念表现的工具,在一般人类生活中,语言交流成为人们思想传达和表述观念最基本的方式,在艺术活动中,语言则经过艺术家的有机组合,形成具有审美意义的艺术表现形式,是一种"观念的符号"。人们通过对语言、文词的选择使用和辨析,进而激发想象,在文词的组合中建构一个色彩斑斓、景象奇特的想象的世界和空间。

语言艺术创造的是一个广阔和丰富的、超越时空限制的审美世界。在文词特色方面,与科学研究相较,科学语言是一个按照科学逻辑将文词组合而成的符号系统。因而更具有文词使用的严谨性、逻辑性、符合事物客观规律的准确性,语言艺术的文词使用当然也需要严谨性、逻辑性和准确性,但除此之外,还需要审美特性,其中最重要的即审美情感。即使是严谨性、逻辑性和准确性,也与科学语言的要求有所不同,语言艺术所要求的原则首先是要符合艺术世界以及审美情感的逻辑和规律,以及对其准确和严谨的把握。事实上,进入语言艺术的文词,并非全是冰冷的、毫无特色的纯粹符号,有的语音经过数千年的使用,已经或多或少具有了情感色彩和精神内涵。一些特定的语境经过无数次情感积淀,也时常

涌动着生命的意味。在语言艺术中,语言的功能是多种多样的,除了表义性之外,还要传情、指物、叙事等。语言的风格也是丰富多彩的,其色彩、音调也应符合审美的需要。比如人们对语言的音乐特色的追求,使人读起来音调和谐、起伏有致,与人的生理节奏协调一致,当会令人回肠荡气,油然而生愉悦之感。

可以看出,语言艺术是人们以语言(文词)为物质媒介,以情感为动力,从而进入审美想象的自由空间,并从事意象、形象和意境创造的艺术样式。作为语言艺术的突出表征,文学具有其他艺术样式所不能替代的审美作用,和难以企及的精神高度。

1. 自由和广阔的想象空间

在所有的艺术中,再也没有哪种艺术能够像文学那样拥有如此自由和广阔的想象空间。所谓自由,是指文学活动的主体极少受到物质材料的局限和制约,可以凭借极为简便的工具和业已掌握的语言技能,自由地在文学的领域抒发情感,驰骋想象,创造审美的意象和形象。所谓广阔,是指文学创作面对的现实世界和客体物象,呈现极为广阔和浩瀚的形态,上下七千年,纵横八万里,大到天体宇宙,小到微观世界,从客体世界,到心理世界,任何领域和时空均可成为文学表现的对象。文学想象是作家按照一定的创作意图,将自己意识中贮存的表象、生活经验以及主观情感,与加以观照的现实世界、客体物象和谐交融,并以审美的方式创造出新的意象、形象和意境的活动。

图105 陈忠实(1942—2016)与其长篇小说《白鹿原》(中国)

文学想象是个体的和心理的活动。其他一些艺术样式,有的是集体性创作,个人的想象要与集体的创作意图相一致、相协调;有的分为一度创作和二度创作,前者和后者的创作意图也应基本吻合;还有的则较多地受制于物质媒介的局限和制约。而文学活动则基本是个体的,同时又较少受制于物质媒介,是在个人的心理世界自由想象、任意驰骋的审美过程。

文学想象是情感的和理性的活动。在文学想象的自由空间里,情感是极为重要的,而理性也是不可或缺的。在音乐等表现性和表情性的艺术样式中,情感因素显得更为突出,而理性的、认知的因素常常潜隐在情感的宣泄和抒发之中。文学则不同。正是由于语言艺术物质媒介的特有质素,才使文学想象须臾不可离开理性的参入和对情感的导引。当然,由于文学中各种体裁样式的不同,情感和理性的成分也略有差异,但作为文学整体来看,情感和理性在想象中的作用都是不可忽视的。

2. 神妙和奇幻的语言机制

文学与其他艺术最基本的区别,在于其物质媒介的不同。文学具有特殊的语言机制,它不受时间与空间的限制,不受视觉或听觉及其他感觉能力的限制,它主要运用具有美的质素的语言,创造主观情感与客体物象和谐统一的艺术形象或意境,它可以使人通过对语言的理解,唤起人们丰富的联想和想象,为人们提供广阔而具体的客观世界与具体物象的形貌。文学语言具有特殊的内在机制,表现出神奇的特色。不仅语音和特定的语境中可能潜沉着某种情感色彩,而且句法结构的不同组合,也会生成别具一格的审美意象。不同民族语言文字的特有构成,并与民族心理、创造主体心理相契合的各种比喻、象征、隐喻等技法,更能显示文学语言机制的神妙和奇幻。特别是由汉字结构而成的中国文学语言,它的由象形和表义结合而成的富有美感的文字功能,以及变幻无穷、引发人们奇思妙想的文字组合规律,在世界不同的语言体系中独领风骚,充分显示其无限丰富的审美表现力,越来越为世人所注目。从楚骚、汉赋、唐诗、宋词、元曲及元明杂剧、明清小说,到20世纪各种文体的语言艺术,无不呈现其夺目的辉煌,及其恒久的生命活力。

文学语言的局限是与其优势并存的。文学语言的间接性,以及受到知性理解的规范,为文学活动带来了极大的优越,使其更易

获得自由的时空,获得心理与情感表现的极大丰富,以及更易达到深刻明确的精神和理性高度,但同时也致成很大的局限。正是由于文学语言表达的间接性,即艺术想象和物化过程与感性现实之间没有直接联系,以及文学活动对语言文字把握的较高要求,一方面令创作者时常感到"言有尽而意无穷",另一方面也给文学接受造成了不同程度的语言文字方面的障碍。许多人都曾感叹,"语言是贫乏的",即指人们自感所掌握的文学语言还不足以充分表现自己的思想和业已构思成形的审美意象。同时也表明,学习文学语言是一个漫长和艰难的历程。即使那些对文学语言掌握较好的人们,也不能像其他表现性和表意性的艺术那样使用特定的艺术语言尽情挥洒,直接实现审美物态化。当作家欲将已经构思成熟的审美意象物化为艺术形象时,必须借助于语言这一媒介,而在其选择语言的过程中,由于语言文字的上述特性,既有的审美信息必然有所耗损,较优秀的艺术家能够做到尽量减少信息的耗损,而一般的作者则会有较大的信息耗损,这当然主要源于语言的障碍。此外,也由于语言文字的间接性,既给受众创造了自由想象、任意阐发和再创作的广阔空间,同时又带来一定的认知障碍,造成理解和想象的较大差异。

3. 深刻和厚重的精神意蕴

由于文学语言已经具有观念性和精神性的符号的意义,还由于在文学活动的诸心理因素(如审美体验、表象、联想、想象等)中,已经渗入一些理性的成分,受到相对确定的理性因素的制约,因而文学较之其他艺术,如音乐、舞蹈等,其愉悦的、感官的、感情的因素已相对次要,而精神的、哲理的、认知的因素就显得更为重要。只有在文学中或文学性极强的艺术样式中,才可以看到那种具有极大精神含量和深刻思想内涵的作品。这也是文学之所以能够成为最重要的艺术样式的根本原因之一。文学表现的深刻和厚重的精神意蕴,其包容量极大,从哲学、历史、伦理、宗教、民族、社会等,几乎所有能够引起人们思索和探讨的领域,均能以文学的形式加以审视。人们可以变换思维的角度,以审美的方式,从情感与理性结合的渠道,思考人们共同关心的、与人类生存和发展密切相关的课题。这样,人们有时从文学作品中得到的启示和教益,甚至要比从同一课题研究的社会科学著作中得到的还要多。相较之下,其他重在表现的艺术样式就很难做到这些。比如音乐中音响、绘画

中的色彩和线条所呈现出的意味的朦胧、宽泛和不可限定性,都很难表达深刻明晰的思想内涵。也正是由此,虽然文学不像有的艺术那样更具有感官愉悦和通俗晓畅的特点,但文学终究是不可替代的。尽管人们从事艺术活动应以审美愉悦为基点,并以此作为艺术活动的重要内容,但人类的精神活动,包括审美的精神活动,毕竟是在朝着更高层次递进,而不是相反。

文学表现的深刻和厚重的精神内涵,还由于体裁的不同,呈现出不同特点。以叙事和再现为主的体裁,如小说、戏剧和影视剧本,更适宜于体现这种精神内涵的确切性和明晰性,而诗歌、散文等,则以抒情和表现见长,更易于表现其精神内涵的浑厚与情感的丰富。当然,这是相对而言。在文学发展的进程中,已有许多作家突破体裁的局限,走向更为自由和丰富的表现空间,这将对文学美学的研究提出许多新的课题。无论怎样,作为艺术的文学,既不能失去美感,也不可脱离其精神的和意识形态的特性。没有前者,就不再是文学;没有后者,文学也就失去了存在的意义。

六、综合艺术

(一)戏剧艺术

我们把戏剧视作综合艺术,既是指它们的剧作与文学有关,置景与美术有关,配乐与音乐有关,等等,又并非说戏剧艺术仅仅是以上诸多门类艺术的总和。如果戏剧并不具有自身所独有的审美特性,该类艺术的存在也就不成立了。

事实上,戏剧艺术是最早受到人们审美理论观照的艺术之一。在古希腊,亚里士多德曾在著名的《诗学》中,把戏剧作为重点剖析对象,对戏剧作出许多经典性论述,如"摹仿说""净化说""整一化"原则,悲剧艺术的六要素——情节、性格、思想、言词、形象、歌曲,以及他的关于悲剧概念的界定,都对世界文艺思想发展有着深远的影响。印度是东方戏剧的发源地,约在公元纪年后产生的婆罗多的《舞论》,也称《戏剧论》,对戏剧摹仿生活、形体表演以及戏剧的分类和结构等特征都有生动的论述。在中国,虽然戏剧产生较晚,但也有不少戏剧美学理论建树。明代王骥德的《曲律》,清代李渔的《闲情偶寄》,都从不同角度阐释了戏曲艺术的审美特征。18世纪以后,在欧洲,狄德罗的《论戏剧艺术》、莱辛的《汉堡剧评》,以及歌德、黑格尔、别林斯基等关于戏剧的论述,均对戏剧

美学理论建设有积极的推进。戏剧创作，从文艺复兴时的莎士比亚到古典主义、浪漫主义和现实主义、20世纪一些流派的戏剧，以及诸如斯坦尼斯拉夫斯基、布莱希特、梅兰芳等人为代表的戏剧表演理论，都对戏剧美学理论有过不同的贡献。

关于戏剧美的本质和特征，是一个既浅显又非常深刻的问题。在人们对于戏剧理论的研究逐步由经验式、鉴赏式向着哲学、美学方面发展的进程中，认识这一问题愈发显得重要。以往许多理论家往往处于一个具体的戏剧发展进程之中，能够从特有的角度，对戏剧本质特征的某些局部性认识较为真切，但对于戏剧的整体性美学特征就未必能够把握，因而，应当说以往不少人对这一问题的认识均有一定价值，但又存在一定的局限。亚里士多德认为，"悲剧是对于一个严肃、完整、有一定长度的行动的摹仿；它的媒介是语言，具有各种悦耳之音，分别在剧的各部分使用；摹仿的方式是借人物的动作来表达，而不是采用叙述法；借引起怜悯与恐惧来使这种情感得到陶冶"。[7] 莱辛阐释说，"在剧院里我们应该学习的，不是这个或那个个别的人曾经做过什么，而是每一个具有特定性格的人在一定的环境里将要做什么"[8]。狄德罗把戏剧作品的"基础"看作是"情境"，这是对戏剧艺术本质特征的较早的解释。黑格尔在《美学》中对悲剧进行全面论述，他把"冲突"与"情境"联系在一起，认为"只有当情境所含的矛盾揭露出来时，真正的动作才算开始"，从而确立起自己对戏剧特性的解释。德国19世纪剧作家弗莱塔尔在《论戏剧技巧》中说，"所谓戏剧性，就是那些强烈的、凝结成意志和行动的内心活动，那些由一种行动所激起的内心活动"，将内心意志和行动看作是戏剧的两个基本要素。法国19世纪戏剧理论家萨赛在1879年出版的《戏剧美学初探》中认定，观众的存在，是戏剧的本质，戏剧"……在舞台上表现人类生活，给观众一种真实的幻觉"。法国19世纪戏剧理论家布轮退尔在1894年的《戏剧的规律》中认为，"戏剧是一个自觉的意志的行动"。美国当代戏剧理论家约翰·霍华德·劳逊对戏剧作出如下的定义，"戏剧的基本特征是社会性的冲突——人与人之间、

[7] 亚里士多德：《诗学》，《诗学·诗艺》，人民文学出版社1982年版，第19页。

[8] 莱辛：《汉堡剧评》，上海译文出版社1981年版，第101页。

个人与集体之间、集体与集体之间、个人或集体与社会或自然力量之间的冲突;在冲突中自觉意志被运用来实现某些特定的、可以理解的目标,它所具有的强度应足以使冲突到达危机的顶点"[9]。苏珊·朗格则认为,戏剧和小说的区别在于小说向读者呈现的幻觉是"过去式",它总是在描述过去的事件,而戏剧向读者呈现的幻觉是"未来式",它总是暗示着一种即将到来的命运,将目光指向未来。

基于对以往理论的吸取和今天的思考,我们看到,戏剧是一个视听统一、时空复合的开放性、整体性的动态系统。具体来讲,可以从几个方面加以概括。

1. 多重复合的品格

当戏剧以综合的面貌出现之时,便体现了世人对复合艺术的需求。在舞台上当众表演故事,是人们对戏剧最质朴的理解。随着戏剧的衍变,其复合的意义愈加强烈。其间,至少体现了几个方面的复合。首先,是视觉与听觉的结合,人们将艺术的造型特色与表情特色相融汇,形成了视与听的双重感受。其次,是时间与空间的结合,人们将较完整的事件的进程予以展示,建构成一个整体性的物质世界。在这一过程中,视听与时空又自然地予以复合,形成戏剧艺术的基本态势。接着,在戏剧中又相继融入文学、哲理、音乐、舞蹈、表演、美术等成分,形成戏剧艺术的多重复合状态。当上述各成分融入戏剧之中时,其原来特质仍发挥作用,但却失去了相对独立的意义,而要服从戏剧的总体要求,逐渐整合为一体,并生成新的、属于戏剧特有的质,成为浑然一体的艺术形式。

2. 冲突与诗意的和谐

矛盾与冲突,是戏剧最为突出的特质之一。由于戏剧艺术的表演特点、特定时空、传达媒介、接受方式等因素所致,使其成为最适宜演绎一个集中的、充满冲突和起伏的情节的艺术形式。没有冲突,便没有戏剧。其冲突,可以是社会的冲突,人际的冲突、人与自然的冲突,也可以是人的自我的心理冲突。人们所说的戏剧性,正是指这种充满艺术魅力和审美意味的矛盾冲突。但是,一般的矛盾冲突并不

[9] 约翰·霍华德·劳逊:《戏剧与电影的剧作理论与技巧》,中国电影出版社1989年版,第213页。

图106 话剧：《茶馆》(中国，北京人民艺术剧院)

具有美学意义,只有灌注了诗意的冲突,亦即充满了艺术意象与美的意境的冲突,才构成戏剧情境,拥有巨大的审美感染力。戏剧在本质上是一种供表演的诗,而且是通过现在时的表现,预示着将来,预示着人物行动及矛盾冲突所建构的规定情境的发展。凡是在戏剧史上具有积极影响的剧目,无不是在矛盾冲突与诗意的结合上达到了自由与和谐。建构这样的戏剧情境,是戏剧家的根本追求。

3. 整一与多样的统一

按照系统论的观点,系统的整体性是最基本、最重要的特点。这一特点也可表述为整体大于部分之和。美是一个整体,戏剧更是一个整体。完整、单一和适度,均是整一化的表现。戏剧的整一化,既包括戏剧这一艺术形式中所有成分的整一,如戏剧家黄佐临先生所说,是哲理、心理、文学、绘画、演技、舞蹈、音乐等因素的合一,同时也包含戏剧艺术综合形象体系的整一,其中有演出形象,如演员的表演、导演的处理以及舞美的总和,也有物质形象,如布景、灯光、服装、道具、音响等。戏剧对整一的要求是各艺术形式间的有机化合,其中就包括实现多样化,形成整一与多样的统一,这才是戏剧的根本追求。

从整一化走向多样化,即从形式的完整和严谨走向自由与奔放不羁。多样的统一首先体现为和谐。戏剧艺术的魅力,就在于

协调整体中所包含的各个部分在形式上的差异性,把各种艺术形式之间的某些关联、呼应、衬托的关系,有机地统一起来。各种艺术的形式因素是多种多样的,其中既有同一,也有差异,既有协调,也有对立。实现整一与多样的统一,就在于要把动作、语言等内容诸要素的排列方式所形成的内形式,以及美工、道具、布景等外部装饰部分所构成的外形式,加以总体的运作与调适。比如,戏剧应善于运用对比的法则,在色彩、动作、性格等方面巧妙安排,以形成相反相成的戏剧性效果;戏剧应追求艺术的节奏美,使戏剧情节在发展变化之中有规律地自然形成各种对立统一关系,在速度、力度、秩序、均衡、比例、频率、幅度等方面追求美的节奏,使其点与线、块与面、多与少、详与略、浓与淡、疏与密、轻与重、起与伏、虚与实、收与纵、聚与散、藏与露、宾与主、结与解、曲与直、缓与急、顺与逆、张与弛等方面形成错落有致、富有变化的统一体;戏剧还应追求艺术的模糊美。模糊美在传导角色的感情和精神现象方面,具有特异的优化功能,追求其模糊美,就在于通过对各种事物之间内部联系中所表现出来的"亦此亦彼"的特性的把握,实现对其审美感受的多义性、审美意识的近似值意义的开掘。

中国戏曲是戏剧的重要分支,除具有戏剧的基本特性外,还有着自身的一些突出特质,最为重要的是其虚拟性和程式性。作为虚拟性,即不重形似,更重神似,讲究形神兼备,其审美追求源于中国传统的美学观。虚拟性主要表现为对舞台时空处理的灵活与自由,亦即把舞台作为流动的、自由的、富有弹性的空间和时间,以某种由创造者和接受者共同认可的假定性时间与动作展示艺术表现生活的广阔性和丰富性;作为程式性,是人们为了塑造形象而模拟特定生活动作并将其节奏化、舞蹈化,使之逐渐形成为规范化的表现手段的艺术创造。程式保持着艺术与生活形态之间的距离感,拥有比生活更突出、更美的色彩,因而具有艺术的模糊美与含蓄美。

中国戏曲发育成长的过程较长,它起源于原始歌舞,经汉、唐,直到宋、金,即12世纪中叶到13世纪初才形成戏曲艺术的完整形态。它诞生于"瓦舍""勾栏"等处,它既是民间说唱、歌舞、滑稽戏、杂技等民间艺术的综合,更是音乐、文学、舞蹈、美术的高层次的结合。宋杂剧是中国最早的戏曲形式,金院本对其有所发展。北曲杂剧与南曲戏文是中国戏曲的两支源流。元杂剧是北曲杂剧发展

图107 话剧:《雷雨》(中国,北京人民艺术剧院)

的巅峰,明传奇则是南曲戏文经元南戏发展至明代而出现的鼎盛。无论是元杂剧或明传奇,它们随着社会的发展,始终活跃在民间与城市底层,不断吸收各相关艺术的精华,并有着相当数量的艺术家和富有现实生活气息的剧作。

戏剧艺术进入宫廷之后,出现了"雅化"的倾向。清代乾隆年间出现的"花雅之分",便是戏曲雅与俗之间的分野。雅,即正的意思;花,即杂的意思。雅部以传奇、昆曲为代表戏种,从明至清兴盛了将近四百年,形式日益繁琐缛严。在曲牌连缀方法、声腔艺术处理、音乐乐理和演唱技巧上经验丰富,达到精妙绝伦的程度。它追求华筵宫廷的精美作派,士大夫文人的审美趣味,细腻委婉的曲牌变化,格律严整的长短句填词,文辞华丽优美。流传至今的昆曲,仍让今人慨叹为"中国最典雅的戏曲艺术"。

而源于乡村野店、草台庙会的花部地方戏,如弋阳腔、秦腔、柳子戏、梆子腔等,由于广大下层民众的喜闻乐见而生气勃勃。花部地方戏,从思想内容到艺术形式,都迎合了广大群众的审美情趣,拥有最广大的观众。尽管清统治者奉雅部为正音,在声腔剧种上崇雅抑花,但始终压制不住花部地方戏的壮大及其对雅部的冲击,终究以徽班晋京和融铸众多地方戏曲的京剧剧种形成为标志结束了花雅之争。由于清代统治者的接受、认同和扶持,以及京剧自身对诸多艺术流派和样式的兼容所生成的强劲生命力,得到了广泛

图 108　斯坦尼斯拉夫斯基与梅兰芳

流行而被称之为"国剧"。

由此可见，中国戏曲作为充满民间意识的艺术，以及以群体接受为特征的舞台表演艺术，在本质上是一种大众艺术，它以大众的和世俗的文化面目出现，并以大众文化的要求为发展动力。大众对它的艺术形式和内容能否产生认同感和亲切感是决定其命运的关键。在新的时代，由于社会审美文化的发展和大众审美心理的变化，戏剧艺术，包括中国戏曲，既经受着电影电视及多元文化娱乐形式的冲击和对观众的分流，又面临着自身艺术结构的调整和艺术元素的丰富与补充，这是一场严峻的考验。能否适应社会的进步和大众审美理想的需求，按照艺术规律对自身作出根本的变革，是戏剧艺术能否保持其生命活力的关键。

戏剧在传统意义上有许多优势，其中一些特质，至今仍为受众所欢迎，继续保持其鲜活的生命力。尽管戏剧在其视觉效果和听觉效果的呈现或变化，以及欣赏的便捷和信息增殖的速度等方面不如影视，但戏剧自身所独具的那种演员与观众交流的直接性和直观性、情感表现的连续性、完整性和对观众的直接冲击力等等，都是其他艺术所不可能具备的，仅从这一意义上讲，戏剧艺术的生命力也是不会消失的。但任何艺术的发展，都要不断接受其他艺术品类有益的质素，使自身的艺术特色不断得到改善、补充和提升。戏剧的产生，就是全面融合其他艺术品类各种质素的结果，而且在其衍变的进程中，又不断吸纳其他艺术品类的长处，才有了长达数百年的辉煌。但是，一种艺术如果走向高峰，就很有可能发生僵滞和凝固，特别是其形式因素，在历代的传承中，逐渐趋于完美，如再做改动，势必遇到更大困难。比如程式，曾是中国戏剧的重要特色，显示了中国传统的美学精神和民族的审美意识，但是，戏曲既得益于程式，也受累于程式。程式本身就具有凝定性，一旦形成，就很难改变。今天戏曲改革的艰难，其中程式的作用就是原因之一。

戏剧发展的关键，在于如何赢得艺术的生存空间。今天的戏剧，不论是在形式还是在内容方面，都应充分考虑受众的需

求。在形式方面,应当在不改变戏剧本质的前提下,及时和充分地进行改革和更新。那种固守某些程式的做法,只会与今天的观众拉大心理距离。在内容方面,也应努力适应时代和社会的进程,给人们以鲜活的、富有时代气息的生活表现,增进和调动与观众能够相互沟通的文化意蕴和人生感悟,增进作品的民族特性,以及审美娱乐的特性。同时,还应尽力改善和增进戏剧的艺术质素的再生机能,使之提高内在的生命活力,在适应自身运行规律的基础上得到新的发展。

图 109 京剧:《霸王别姬》(中国)

(二)电影与电视艺术

当我们对电影作美学审视的时候,习惯上也将电视艺术作同步的研究。这是因为,尽管电视艺术在不少方面已经有了与电影相异的特性,但在本质上,电视艺术与电影仍具有十分突出的共同的美学品性,因此,将电视艺术与电影放在同一类别加以研究,是适宜的。

电影是艺术史家唯一能够清晰地指出它的起源的艺术。其他艺术形式的起源均是人们的推测,只有电影可以明确无误地昭示其起源和成熟的轨迹。而且电影的起源与其他艺术均不同,它与摄影和放映机械的发明有直接的关系。甚至在它出现的初期,人们将它认作杂耍,还不曾意识到它可能成为与音乐、戏剧、美术等并驾齐驱的艺术。直到很快出现戏剧电影、小说电影、散文电影等,将戏剧、文学、音乐、绘画等各种艺术的特性熔于一炉时,电影的艺术价值才逐渐为人认识,并在20世纪中叶以后大有压倒其他艺术样式的趋势。电影发展的历史表明,不断地吸取和融汇各种艺术的特质,并化为自身的新质,是一种艺术得以充实和发展的重要因素之一。

电影是伴随现代科学技术的发展而诞生和发展的。正是19世纪科学与技术的突飞猛进,为电影的诞生奠定了基础,解决了出现电影这一艺术形式的主要技术问题。经过不同国度几位先驱者分别的努力,电影终于在1895年正式问世。电影诞生一百余年以来,更是仰赖科学技术日新月异的发展,不断推动着电影走向成熟和完善。电视的诞生与发展亦如此。如果没有

20世纪电子科学与技术的出现和发展,电视在30年代的出现只是一句空话。在当代科学技术迅猛发展的情势下,科技对艺术的渗透和影响愈加强烈,何种艺术能够倚重于科技的力量,何种艺术就能得到迅速的发展,反之,就会渐渐走向衰落。当今某些艺术的衰微及长期处于低谷而难以复苏,与其远离现代科技、难以接受科技的影响有直接的关系。

电影是最昂贵的、受市场制约最强的艺术。其他艺术大都可以是个体性的,但电影创作是集体性的。据悉,在美国,摄制一部电影通常要动员240多种不同的行业,加之高科技的参入,其制作程序的复杂及费用之高是可以想见的。近年来,动辄耗资数亿美元以上,已经不算稀奇了。其高昂的费用,自然要转嫁到市场上来,即使耗资再大,也要从观众身上找回,因而市场需求状况如何,对电影有极大的制约力。从一定意义讲,某一时期或某一地区电影市场的兴衰,实际上就是电影艺术兴衰的直接表现。因此,重视电影的市场特性,善于调节和刺激电影市场,使之保持不衰的势头,是不断推进电影艺术发展的重要一环。但同时也不应讳言,一种艺术受制于市场愈强,其艺术品格愈接近于通俗化和大众性。正是从这一点上讲,电影与电视应属于通俗艺术。它尽管拥有文学所远远不及的受众数量,但它也往往缺乏文学等艺术样式表述的准确性和深刻性,难以达到文学所具有的精神含量。

在电影美学的发展进程中,一直存在着不同层次不同哲学基础的研究,形成了不同的电影美学流派。其中影响最大的是有关电影理论的两大源流。其一,是蒙太奇(或称技术主义传统);其二,是纪实性(或称写实主义传统)。蒙太奇理论认为,电影特别着意于其艺术表现性;它是其他诸多艺术的综合,综合性是电影艺术的特性之一;它重视电影的蒙太奇思维,强调镜头的组接,较多地运用时空的切换与重组。纪实性传统则不同,它主张电影是客观现实的复制,重视其再现性;它坚持电影与其他艺术并无关联,甚至有时是不相容的;它注重镜头内场面调度,习惯于创造连续的时空,并强调镜头的多义性。追溯电影蒙太奇传统的发展,可以从19世纪末法国著名导演乔治·梅里爱以舞台戏剧形式拍摄影片为开端,经美国戴维·格里菲斯开始运用蒙太奇,并创造电影的"三不一律",到20年代,再经苏联电影艺术家爱森斯坦、普多夫金一边从事艺术实践,一边进行理论探索,对蒙太奇体系作出重要贡

献,到三四十年代,蒙太奇在美国好莱坞获得巨大发展,并使其在电影艺术中占据了优势地位。

纪实性传统是从电影的发明者路易·卢米埃尔拍摄生活及纪实性影片片段开始的,1916年,美国罗伯特·弗拉哈迪拍摄《北方的纳努克》,成为真正纪实性影片的创始人。第二次世界大战以后,意大利新现实主义电影以新的表现手法,利用实景,较多使用长镜头,拍摄了一批纪实性艺术影片。到五六十年代,法国安德列·巴赞和德国齐格弗里德·克拉考尔以电影的纪实性传统为基础,建立了纪录学派美学理论。纪录学派认为电影艺术美的形式感是以物质现实复原的形态出现,符合电影审美及技术功能的本性,但其真实观有自然主义的倾向,对于电影表现客体世界的本质真实,以及表现艺术家的主体意识,有不利的一面。

20世纪电影中的现代主义派别,也显示出自身的一些追求。如,20年代在先锋派艺术的影响下,出现了实验电影,以及表现主义电影,50年代末到60年代初兴起了法国新浪潮运动,均以非情节、非戏剧化、强调表现人的直觉及非理性的潜意识为突出特点,他们的某些形式和手法丰富了电影艺术,但其观察世界和表现人的自我意识等方面均呈现出突出的反传统特色。

通常西方一些论者认为,电影理论的第一个里程碑是爱森斯坦的蒙太奇理论,第二个里程碑是巴赞的照相本体论,第三个里程碑的主要代表人物是法国克里斯蒂安·麦茨的电影符号学。这是一种纯形式主义的研究方法,认为电影是艺术家为了表达意义而创造的现实的、具有约定性的符号系统,其符号性可以使源于现实的影像生成丰富的精神内涵。

由于美学观念上的分歧,自50年代以来,蒙太奇理论与纪录学派经历了长期的争论。爱森斯坦等人为代表的蒙太奇理论,曾被苏联电影学派认为是电影艺术的本质和基石。他们力图通过电影艺术能动地反映客观现实,揭示事物本质的真实。爱森斯坦认为,"蒙太奇思维是与整个思维的一般思想基础分不开的"[10]。他发现两个镜头的对列以及它们的内在冲突,会产生第三种东西,即对所描绘事

[10] 爱森斯坦:《爱森斯坦论文选》,中国电影出版社1985年版,第258页。

物进行思想评价的契机。他认为通过两个镜头组接产生冲突,是出现新的意义的根源,"两个蒙太奇镜头的对列不是二数之和,而更像二数之积"[11]。普多夫金对爱森斯坦有许多补充,他认为,蒙太奇的作用即把各个镜头垒加起来,使每个镜头建立在前一个镜头之上,以产生整体的意义,并指出"蒙太奇就是要揭示出现实生活中的内在联系"[12]。蒙太奇理论强调电影的概括性和典型性,反对自然主义,使其表现矛盾冲突的戏剧性、运用时空变化的散文性,以及充满隐喻和象征的诗性等艺术功能得到充分发挥。

而作为纪录学派的代表,巴赞自50年代初,开始倡导"长镜头理论",以一种新兴的美学思潮,向蒙太奇理论提出挑战。巴赞的理论基础即照相本体论,认为电影的本性来自照相本性,电影表现的基础是视觉和空间的现实,也就是自然的世界电影的艺术感染力源于对真实的揭示,"唯有摄影机镜头拍下的客体影像能够满足我们潜意识提出的再现原物的需要"[13],而导演的职责就是要尊重他所描绘的物质和事件,表现出现实世界内在的多义性,把观众直接送到现实本体之前,并非要表达自己抽象的思想。巴赞严厉批评了蒙太奇理论,认为:蒙太奇理论否认单镜头的作用,而单镜头也容纳着丰富的内涵;蒙太奇限制了电影的多义性,导演指挥观众,将自己的思想强加给观众,而观众则成为一种被动接受的机器;蒙太奇是文学性的,是反电影的。巴赞提出,应当以景深镜头的运动代替蒙太奇,以此来保证剧情空间以及时间的完整性,为观众保留自由选择、对物象或事件加以解释和评判的权利。这样,就势必使拍摄的镜头有较长的长度,连续地、不割断地表现事件发生的时间和空间。因此,该理论亦称长镜头理论。

1961年,齐格弗里德·克拉考尔发表了《电影的本性——物质现实的复原》,继续强调电影的照相性和纪录性功能,他认为,"艺术闯入电影的结果是使电影的固有的可能性遭受到损害,如果有些影片为了美学上的纯洁性而接受传统艺术的影响,它们便放过了电影手段的特有发挥专长的机会"[14]。他的观点是,电影是照相的外延;除照相本性外,电影还有技巧性,即具有揭示的功能;电影的功能

[11] 爱森斯坦:《爱森斯坦论文选集》,中国电影出版社1985年版,第259页。

[12] 普多夫金:《普多夫金论文选集》,中国电影出版社1985年版,第136页。

[13] 巴赞:《电影是什么?》,中国电影出版社1985年版,第12页。

[14] 齐格弗里德·克拉考尔:《电影的本性——物质现实的复原》,中国电影出版社1981年版,第331页。

图110 电影:《泰坦尼克号》(美国,1997)

是物质现实的复原,应较少地接触人的心灵世界和意识形态。在克拉考尔看来,只要影片跟照相一样,纪录和揭示了物质的现实,就会引起观众的多义性思考,电影的使命即在于此。

综上所述,蒙太奇理论与纪录学派的争论可以给人很多启示,蒙太奇传统的形成有较长的实践和坚实的理论基础,它的综合性、隐喻性具有突出的直观性、浓缩性、象征性、对比性等美学特点,是电影艺术表现不可缺少的重要因素。但不能将蒙太奇认定为电影的本性,蒙太奇不可能涵盖电影艺术的全部,其功能和作用是有限的,随着时间的延伸,人们对蒙太奇技法的使用也会厌倦,要求更新颖的艺术技巧出现。但蒙太奇毕竟是当今电影艺术重要的表现手段之一,不可能被废止。作为坚持长镜头理论的纪录学派,认定电影艺术美的形式感是以物质现实复原的形态出现,对揭示电影的审美本质有一定的作用,但在其理论与实践中表现出的自然主义等倾向,则是不可取的。实际上,到60—70年代,西方电影出现了蒙太奇和长镜头的并用、意识性和纪实性融汇的趋向,不少人努力探讨两种传统相结合的方式和规律,既追求镜头的多义性,又保持蒙太奇的艺术魅力,使两种美学风格得到有机结合,并生成新的艺术特质。

关于电影的美学本性,正如美的本性和艺术的本性一样,是一个长期探索而难以得出定论、获得共识的问题。近百年以来,许多人为探讨电影艺术的审美本性作出了大量

努力，获得一些令人注目的成果。我们看到，电影是一门高度有机的整体性的综合艺术。一方面，它是电影学层次上的综合，这主要体现在电影的艺术表现中关于视觉和听觉、时间和空间的相互关系上。深焦距镜头对银幕空间的展现，时空切取的蒙太奇和时空连续的长镜头的交互使用，声画同步与声画分离，对人的生存空间和内心世界的深刻揭示，对现实时空、艺术时空、精神时空的把握，等等，均体现出电影艺术内在诸元素在相互渗融的进程中愈加有机与和谐。另一方面，它是艺术学层次上的综合。这不仅表现在电影将在它之前的多门艺术作为元素加以综合，同时还表现为它使各门艺术的元素在经历了从无序到有序的整合过程中，实现了有机化合的进程，使各门艺术元素不仅在表层体现为交互融合的关系，而且事实上已经实现了各种元素的深层化合，各门艺术原来独有的元素和特质不再具有独立的意义，也不是各门艺术元素的总和，而是逐渐在其他艺术元素相互渗融与磨合的过程中成为有机的整体，从而生成了新的质。由所有新的质整合而成的系统质，正是由各门艺术元素及内在各种艺术元素的视听信息交互作用的总和。这一系统质，便形成为与其他诸种艺术审美本质的区别。

鉴于此，电影艺术的美学本性，可以从以下几个方面来概括：

1. 物质与心灵世界的真实

追求真实，是电影（含电视）艺术的生命。电影源于活动照相，它以声光的形式将事物的状态和本质直接诉诸于人的视觉和听觉，给人带来直观的、纪实性的感受，真实便成为人们孜孜以求的美学目标。电影当然可以抒情，可以表现人的情感世界，但电影的抒情表现不同于音乐、绘画和文学，也不同于非常接近的戏剧。由于电影特有的媒介体系以及人们的观赏要求，便使电影艺术的物化形态更加逼真地贴近客体世界，更加具有自然的、纪实的特征。电影虽然在早期与戏剧结缘，但不久即脱离戏剧，冲破了戏剧的"三一律"，以及戏剧的假定性，走向对更加直观、更加逼真的生活化的追求。尽管如此，电影追求的真实仍是事物本质的真实，而不是自然主义的真实。它仍要努力地探索和开拓生活的矿藏，去粗存精，去伪存真，认识和把握客观生活的规律性，尽力通过形象的表现，显现事物的本质与规律。同时，电影追求的真实包括客观物质世界和人的心灵世界这两个方面，即，它不仅要直观地、逼真地、典型化地再现客观世界的物质现实，使观者领略到特定历史和特

定地域的特有状貌,而且还要运用镜头的力量,真实地表现人的心灵世界,展示人在特定环境中特有的感受和体验。

2. 客体与主体相谐的运动

连续的活动的画面,亦即连续的运动,是电影艺术独有的美学特征。电影内在的运动特性,集中地体现了主客体之间双向交互运动的相谐与相融。从表层看,电影的运动体现为客体的运动,但在实际上,其运动形式还包括主体的运动、主客体复合的运动。正是这三个方面,建构成电影运动的有机整体。客体的运动,即拍摄对象的运动,通过定点摄影拍摄客体的运动,这是电影运动的基本形式,不仅在早期的电影中只有这一方面的运动,即使在今天,客体的运动也是不可或缺的形式;主体的运动,是指创作者通过对摄影机的操作,不断地变化机位和变化镜头,不仅有效地再现了客观对象,而且自然、准确、深刻地表现了主体的感受;主客体复合的运动,即拍摄主体和拍摄客体之间的复合运动,是指以影片中人物的视点作为摄影机的视点所产生的运动效果。这种方式,更易于表现人物的主观意识和情绪色彩。不论何种运动形式,均应以追求客体与主体的相谐与相融为主要目标,自然的、和谐的运动,可以使影片产生良好的审美效应。

图 111　电影:《战马》(美国,2011)

3. 重组与变幻自由的时空

电影的时空观是十分自由的,能够任意切取,变幻无穷。电影中的时间可以是自然中的时间,也可以是被放大或缩小了的时间;电影中的空间能够自由变化,可以是真实的空间,也可以扩大或缩小。电影的时空经重组和再造,两个或更多相连接的镜头既能显现瞬间闪烁的变化,又能展示漫长岁月的沧桑,既能徜徉于细密纤小的微观空间,又能驰骋在无限辽阔的宏观世界。在电影创作中对时间与空间的自由把握,是创作者自由想象和创造的体现。这种自由的想象和创造,其一,要以审美主体与审美客体之间的交互运动、互渗互融为基本形式,力图通过对现实世界和精神空间的交错表现,实现对世界和人生的必然的认

识。其二,自由的想象和创造,并不意味着时空组合的随意性。电影艺术的生命在于真实,审美主体感受的真实性,制约着电影时空重新组合的方式与规律。自由从来都是相对的,创作者通过想象与创造,实现对时空的重组和再造,既要受制于心理逻辑和自身艺术思维的能力,又要遵循电影艺术的内在规律和媒介特性。其三,电影时空的重组和再造,不仅表现为画面之间的组合,而且表现为画面与声音之间的再造。它不仅表现为一种艺术技巧,而且是创作主体审美意识及其世界观、价值观、道德观的综合性物态化表现形式。

正是由于其优越的表现技能和多元的审美功效,才使电影与近几十年来飞速发展的电视艺术具有了突出的当代性特点,并以其前所未有的表现力与辐射性,对其他诸种艺术产生着较大的影响。

其当代性特点,主要表现在以下几个方面:其一,传播的广泛与迅捷。电影,特别是电视艺术,其传播区域的广泛和速度的迅捷显然是无以伦比的,由此也就带来了艺术信息的极大增殖,以及人们对现代传播媒体的高度重视。其二,娱乐与审美的互渗。由于其突出的通俗性及大众性特点,就使电影同时具有了娱乐与审美的双重功能,娱乐未必是审美,但审美之中必定有娱乐,电影的娱乐功能显然大于文学等艺术品类。其三,市场与非市场的交织。电影当然是最具有市场特性的艺术,但即便如此,电影中的非市场因素也相当突出。任何一个国家的政府,也不曾放弃对电影这一最具群众性的艺术形式的管理与调控,由此,其超越市场的意识形态特性也就时常显现出来。其四,对现代科技的倚重。作为多种科技特别是电子科技推动而兴起的电影与电视艺术,愈来愈离不开科技的促动,每一项对电影电视可能产生作用的科技成果,几乎都会近于同步地运用于电影电视之中。其五,与其他艺术的互动。当今,再也没有哪一项艺术能够脱离影视而安然存在于世,各类艺术的互渗互融已成为难以逆转的潮流,而影视对其他艺术的交融更显得宽宏与大度。正是在这种交融中,影视可以与其他艺术做到审美特质的互补。

与电影相关联,近百年来动画及动漫艺术也获得很大的发展。动画艺术长期被视作电影艺术的分支或组成部分。动画片的制作,除却采用其特有的技术外,主要利用电影的原理,即根据人类具有

的"视觉暂留"的特性,把人、物的表情、动作、等分段画成许多画幅,再用摄影机连续拍摄成一系列画面,给视觉造成连续变化的图画。20世纪80年代以来,动画及动漫艺术更以前所未有的速度发展,成为集绘画、漫画、电影、数字媒体技术、摄影、音乐、文学等众多艺术门类于一身的艺术表现形式。它曾长期以二维的技术,采用逐帧拍摄对象并连续播放而形成运动的影像,近年来则多以三维的技术,即采用Maya或3D MAX的三维动画制作软件,制作出一大批优秀的三维动画电影,如《变形金刚》《玩具总动员》《功夫熊猫》等,把大量在现实中不可能看到的物象转化为现实,将人们引入一个新颖的世界,扩展了人类的想象力和创造力。然而无论何种形式,它们均是以电影胶片、录像带或数字信息的方式逐格记录,其影像的"动作"是被创造出来的幻觉,而不是原本就存在的。

在当代,电影事业的发展是不平衡的,时常会出现时段性和地域性的失衡与失谐,或与其他艺术产生碰撞,这是电影文化发展难以避免的现象。早在20世纪50年代至60年代,电影已经开始以其不可抗拒的艺术魅力冲击着戏剧,继而又与更加新颖的电视艺术一道冲击着戏剧和文学。虽然由于电视的发展、通俗文化艺术的兴起以及其他方面的原因,近几十余年来电影的发展道路也不平坦,但这并不意味着电影艺术的衰落和过时,相反,电影艺术的审美特性将随着时代的发展和人们审美水准的提高,不断得到丰富和完善,并以其巨大的渗透力、吸引力和影响力对其他门类艺术发挥着积极的影响作用。

电影与电视艺术的发展与其自身内在机制的调整与规律的把握有关。近百年文艺发展的历史反复表明,一个艺术品种能否生存与保持经久不衰的生命活力,关键取决于其自身的内在机制与运行规律是否适应人们对审美文化的需要。不论何种艺术,如果其内在机制已经僵滞,首先,不再能够以宽宏的姿态吸取和融汇其他各类艺术的有益特质;其次,难以接受现代最新科学技术的渗透和影响;再次,忽略广大受众的审美需求、违背文化艺术市场的基本规律,那么,它就势必要走向低谷,以至衰落。电影与电视艺术既具有丰富的艺术特性,同时又对市场具有极强的倚重,在对该类艺术实施运行时,既要重视和遵循电影与电视艺术的内在规律,也要注重和善于掌握电影及电视艺术市场的运行规律,不能只注重

其艺术规律,而对其市场需求状况视而不见,也不能一味趋从于市场的某种低俗的需求,而不惜降低艺术的品位和质量。只有在其整体和局部的关系上作出科学把握,方能推进该类艺术的良性发展。

七、数字艺术

数字艺术是近几十年来随着计算机技术与数字科技的发展而逐渐形成的一门新型的艺术样式。作为一门新兴艺术的出现,数字化技术已经不再是简单地充当工具的角色,一方面,数字艺术已经被广泛应用于各种艺术活动,与各种艺术的创制密切结合,在不同领域中发挥出十分突出的作用,深刻地改变着传统艺术的基本特征和内在结构,极大地拓展了各门类艺术审美表现的功能;另一方面,数字艺术同时又充分表现出自身的特征,具备了作为一门独立的艺术样式所应有基本质素。

数字艺术是当代社会发展的结晶。凡是以数字技术为载体,具有独立的审美价值,均可视为数字艺术。数字是指其科学基础,艺术则是指其作品创作的审美特质。自20世纪60、70年代以来,在计算机技术广泛应用与迅捷发展的进程中,新媒体艺术得以形成并不断发展,及至90年代末,数字技术应运而生,在全球出现了以数字艺术为突出表征的艺术潮流,社会步入全新的数字艺术阶段。数字艺术与新媒体艺术有着密切的关系。新媒体艺术大多是指以数字技术为手段和材料的纯艺术形式,而数字艺术则更为广泛,不仅包容着新媒体艺术,而且泛指一切以数字技术为制作基础的所有艺术样式和艺术活动。

数字艺术体现为技术与艺术的完美结合。在其本质上,数字艺术是科学与艺术的结合。当人们一直依赖传统的制作方式从事图片、影像、音乐等艺术样式的编辑与制作,以及相关的平面设计、商业设计及其教学时,已然感受到技术的滞后。而当数字技术日新月异地发展与普及开来,在几乎所有当代艺术的制作中均体现出难以想象的作用,它不仅大大解放了陈旧的生产与制作方式,而且极为突出地显现出艺术与审美内涵的释放,使之成为凌驾于所有当代艺术之上的最具魅力的艺术形态。

数字艺术应具有丰富的人文理念与审美内涵。数字艺术虽然需要依靠数字技术与计算机程序从事艺术创作与制作,但它依

图 112　电影:《阿凡达》(美国,2009)

然蕴含了丰富的人文和审美特质。游离了艺术的数字化操作只能是数字技术,而不是数字艺术。作为技术与艺术的有机融合,一方面,在其操作手段与技术层面,充分体现出数字技术的能量,而在另一方面,无论是对纯艺术作品的创作,还是对各类应用型产品的设计与制作,以及对那些虚拟现实的设计,均应深深植根于社会文化的基础之中,展现出对社会发展及人类生存的观照,充溢着丰厚的人文理念,以及感染人、陶冶人的审美内涵。

数字艺术有着十分广泛的应用价值和发展前景。在当下,数字艺术已经在交互媒体设计、数字影像艺术、虚拟现实设计、新媒体艺术等领域展露出十分耀眼的作用,没有数字技术的出现,上述艺术形态的形成是不可能的。无论是数字动画、DV电影,还是虚拟化的数字博物馆、数字商城,均是数字艺术派生的结果。网络与数字技术的结合,更使数字艺术如虎添翼,各种网页设计、网络或手机游戏设计等样式的出现,无不体现出数字艺术的巨大魅力。而在未来的社会发展进程中,数字艺术将以更为显赫的态势出现在各类艺术以及与艺术相关的各种社会活动之中,成为最具优势的艺术创新方式。

数字艺术具有鲜明和突出的艺术特性:

1. 艺术科技的深度呈现

在数字艺术中,全面体现了艺术与科技的深度融合。首先,正是由于以数字技术为基础和工具,使得该类艺术在

其创作与实现的过程中,全面或主要地使用了数字手段。这种以电脑技术为主要手段的使用,基本取代了对各种传统工具及手段的依赖,呈现为全新的样态。其次,数字艺术不仅是对科技手段的有机利用,同时也是对科技的理性思维和艺术的形象思维的完美融合。由于科技活动对理性思维的倚重,使得科技思维得以形成,而将科技思维及一般理性思维与艺术活动所倚重的形象思维乃至灵感活动融为一体,就使艺术思维得以充分的延展与丰富,获得不断创新的可能。数字艺术创作主要包括:各类互动装置、虚拟现实呈现、多媒体制作、卡通动漫、网络艺术、网络及电子游戏、数字设计、电脑动画、3D 动画、数字特效、数字摄影、数字音乐等。所有上述艺术样式,均表现出对艺术科技的全面接受与吸纳,使其在与传统艺术样式的比较中,呈现出别具一格的样态。同时由于其内蕴的极大的辐射性和影响力,将使数字艺术产业在未来的文化创意产业中,居于核心的地位。

2. 虚拟现实的自由建构

创造虚拟现实,充满了人类富有的梦幻般的想象。而真正虚拟实境的创造,只有在当代虚拟技术趋于完善的条件下方能实现。虚拟现实技术也称 VR 技术,是利用电脑模拟产生一个三度空间的虚拟世界,出现实时动态的三维立体逼真图像。它具有人所拥有的一定的感知能力,令使用者可以从事视觉、听觉、触觉等感官的模拟,如同身历其境,能够自由地观察三度空间内的事物。还可以跟踪人的头部、眼睛、手势及各种行为动作,处理与参与者的动作相适应的数据,并作出实时响应,分别反馈到用户的五官。此外,还具有三维交互传感,以及立体声、网络传输、语音输入输出技术等。它将人们带入一个虚拟的世界,令人产生十分逼真的临场感,因此也称为人工环境。它将仿真技术与计算机图形学、人机接口技术、多媒体技术等多种技术集合于一体,是一种具有前沿性的人工智能技术。依托这种技术的促动,可以使艺术家创造出从未出现过的世界。在这一世界中,不仅可以呈现人的视觉感知,而且可以表达人的听觉、触觉、运动感知,甚至还包括味觉、嗅觉感知等;不仅可以使模拟环境的真实程度达到可以乱真的程度,还可以让人从这一环境中获得自然的反馈,甚至可以使虚拟环境中的物体依据现实世界物理运动定律做出种种动作。在当下,该类技术

已经被广泛应用于影视、动漫、游戏、娱乐等项活动之中,在大型演出、会展等领域也有较多尝试。

3. 受众接受的交互作用

数字艺术及其 VR、AR 艺术在虚拟现实等方面的作用,使之产生很强的交互性。人机对话及其互动,是该类艺术的独特优势。VR 艺术以人机对话为基础,形成作品与参与者的交互运动,通过对话展示作品意义的生成。可以看到,在这种技术条件下,通过人机界面对复杂数据进行可视化操作与互动,可以形成一种新的艺术语言形式,使人们的创新能力在其参与中得到淋漓尽致的发挥,同时表现为人在艺术思维与科技相融合中所产生的新颖的认知与体验。许多在一般艺术创作与体验环境下所不能创造的幻梦,则可在这种虚拟环境下得以实现,甚至可以生成更为新颖的意蕴。这种人机互动还可体现为参与者与作品之间的沟通。艺术家通过对技术和艺术的自由运用,可以通过视频界面进行动作捕捉,储存访问者的行为及动作,加以重新塑造和建构,以实现新的创造;还可以将数字世界和真实世界融为一体,让观众进入作品之中,以自身动作控制和操作影像的运动,使观众实现再创造的可能。此外,该项技术还可以化静态艺术为动态艺术,使一般影像艺术幻化为具有逼真的临场感艺术,极大地增进艺术活动的表现能力,以及人们的参与性和互动性。

4. 艺术形态的自生成性

在数字技术的推动下,分形艺术得以产生。分形艺术把数学方程式的抽象转化为可见、易懂的艺术图画,具有自组织、自生成、自相似和自嵌性等特征,充分表现为有序和无序的有机统一,促使人们以崭新的视角洞察艺术的审美规律,从美的生成的视角深入认识美的奥秘。借助于分形艺术或计算机编码的"自组织性",可以驱动一般艺术创制规律的异变,甚至不依赖人的创作思维即可以出现一种新的艺术作品,其艺术形态具有不可预知性。从表层看,这种自行生成的艺术样式或作品与艺术家的创造思维没有关系,似乎是对艺术创造本质规律的挑战。然而,正是由于数字技术的巨大功能,以及人们在对计算机编码的设计中融入了丰富思维,使其可以出现新的艺术形态,具有了一定的创新的意义。在这一过程中,分形艺术作品既可以体现出传统的美学形态,如平衡、对称、多样统一等,也可以超越既有的艺术标准,出现混乱中的秩序,

自嵌中的丰富。人们当然不可能使其审美活动脱离审美认知和艺术规律的基本规范，将会不断促进计算机自组织结构的不断完善，使之产生既接近真实物象的虚拟形象，又具有新的美感意义的生成，更加符合人的审美需求的人造景观。在当代，这种技术更多出现在电影、音乐、视像及设计等类艺术的创造之中，为当代人们的审美活动增添了十分新颖的形式与内容。

第十一章　艺术交流与审美实现

在当代,由于时代的、科技的及社会心理的等方面的因素,艺术活动已经构成为一个更加紧密和互相依赖的系统和链条,在传统的从创作到作品再到欣赏的模式中,欣赏不再仅仅是单一的品味和鉴赏,而是建构成为一个完整的子系统。在这一子系统中,艺术交流(或曰艺术循环)居有重要的地位,它与欣赏相互交织,并导向审美价值的实现。这一子系统的完善,既有理论的拓新,也有重要的实践意义。十分明晰的现实是,人们已将视角更多地投注于艺术的传播、接受、阐释(或解释)和批评。一方面,那些借重于现代大众传播媒体的艺术样式的交流状况引起人们的极大兴趣;另一方面,那些传统艺术样式的传播、接受与阐释的状况及其发展趋势,也愈来愈受到人们的重视。

第一节　艺术审美价值的实现

面对艺术活动的整体系统,以往人们常常把关注的中心放在创作特别是作品上,而忽略了一个重要的事实,即无论任何艺术作品,如果没有得以社会公众的接受和认可,其艺术价值和意义是无法得以实现的。这一事实长期未能得到应有关注的重要原因,在于社会和科技等因素的局限,使得人们的研究视野受到滞障。而在社会的科学技术、传播和接受条件得到迅捷发展的当代,既使艺术活动得到极大推动,也使一些艺术活动的形式面临挑战,人们不

能不思考,作为艺术的创造及其作品,其内在价值和意义怎样才能得到实现,其价值、意义实现的尺度和坐标是什么?于是,许多人便把关注的视野移到对艺术接受和审美阐释的领域上来。

人们在理论上对于审美阐释和艺术接受的深入研究和理论的深化,西方接受美学的出现是一个重要标志。

接受美学或接受理论,是一个以审美主体欣赏、接受审美客体的具体过程为研究中心的美学流派,它首创于20世纪60年代的德国,以汉斯·罗伯特·尧斯和沃尔夫冈·伊塞尔为代表。接受美学的出现,主要是针对"本体论文学理论"而来的,认为该理论以文学作品为文学研究的唯一对象,把解释作品的意义,主要是作品的形式、语言、主题、结构作为文学研究的根本目的,这就从实质上扭曲了艺术活动的本质特征和作用,割断艺术与艺术家和社会的联系,其结果将导向形式主义和唯美主义。接受美学正是在对结构主义、形式主义、"新批评派"理论的扬弃中,提出了自己的理论体系。

图113 弗里德里希·施莱尔马赫(德国,1768—1834)

接受美学的哲学和思想基础,源于当代哲学解释学和现象学。在欧洲,解释学是一个十分古老的概念,它起源于古希腊,18世纪初,德国浪漫派宗教哲学大师施莱尔马赫将解释学用于哲学史的研究,创立了哲学解释学。后来,德国历史哲学家狄尔泰将其上升为研究精神科学的方法论,他主张作品的解释者应努力把握体现在作品中的作者的意图及生命表现。到了20世纪,海德格尔对狄尔泰的解释学予以批判,将解释学变为本体论研究,并由伽达默尔推进了本体论解释学,创立了当代哲学解释学。

伽达默尔强调理解的历史性和文本作者原意的非至上性,认为人们追寻艺术的真谛,不能仅从作品原义和审美意识出发,而应当从历史的现实性以及历史与社会的联系上看待艺术和美。他提出了"视界融合"和"效果历史"的概念。"视界融合",即指读者或理

图114 威廉·狄尔泰(德国,1833—1911)

解者的视界与作品内容所包容的视界的融合,从而揭示出,文本的意义可能是不断生成的,正是由于读者的体验和理解,使作品的真正意义获得提升。"效果历史",是指理解者和理解对象之间由于相互作用和相互融合,使文本的意义和理解者一起处于不断生成的过程之中。在这一过程中,艺术品可以超越它所产生的时代或原有的意义,而在新的解释中获得新的意义。在伽达默尔看来,人对于文本的理解是历史性的,理解的历史性构成了人们的"偏见",其"偏见"正是人在理解过程中无法超越历史的某些特点和局限,而其偏见有一定的合理性,这与海德格尔的"前结构"类同,前结构或偏见,是人的历史性的体现,人不可能割断与传统的联系,其对于作品的理解活动必然带有一定的主观性,"前结构"正是理解的必要条件。理解,体现为人的存在的本体性,通过人的理解性活动,可以充分显现理解的普遍性和历史性,以及人的精神存在的能动性和创造性,而对于艺术作品意义的理解,正是人的精神得以净化和提升的过程。

图 115　汉斯-格奥尔格·伽达默尔　（德国,1900—2002）

现象学美学也是接受美学的理论基础之一。现象学的创始人为埃德蒙德·胡塞尔,后到了海德格尔和舍马勒时,现象学开始分化。现象学美学的代表人物为波兰美学家罗曼·茵伽尔登和法国美学家米凯尔·杜夫海纳。茵伽尔登把艺术作品视作"意向性客体",认为作品既不同于客观对象,也不同于精神实体,它由若干层次组成,包含不确定的点的"意向性客体",读者只有填补这个点,才能获得审美愉悦。杜夫海纳的理论为审美经验的美学,这种美学考察审美意识的"现象学还原",从现象的外在存在不通过"事实"的媒介而直接达到现象存在本质的纯粹形式。他们的理论,对于尧斯和伊塞尔的理论有明显的影响。

在上述理论的启示下,接受美学从崭新的角度论述了文学艺术与现实的关系。他们否定"本体论文学理论",强调"读者中心论",认为读者的接受活动是艺术存在和发展的内在动力和目的,读者对艺术作品的接受并获得审美感受的过程,才是艺术活动及研究的中心所在,艺术只有在这一过程中才能实现其存在的价值。因而,艺术研究的重心应当转移到"读者中心"上来。与此同时,

他们强调读者在接受过程中的能动性和创造性;注重对作者、作品和读者关系的揭示;打破以认识方式类比审美方式的理论模式,突出读者在阅读中审美特征的核心地位;从读者接受意识的衍变解释艺术家及作品的地位及价值。这样,就将艺术审美价值的最终实现由艺术家和作品移到接受者方面来,判定作品价值的标准和尺度也与接受者的状态紧紧连在一起。

接受美学对于艺术研究中心的置换,无疑拓展了艺术理论研究和美学研究的视野,为人们从新的角度深化艺术内涵、推进艺术的当代性发展提供了重要的启示。但是,如果对艺术活动不加宏观审视,孤立地强调读者的接受具有超越艺术家和作品的地位及作用,则是片面的。我们则应从中吸收有益的质素,确立对于艺术价值得以实现的途径、目标和方式的科学认识。

公众对于作品的审美接受是艺术作品审美价值得以实现的最终途径。无论艺术家具有多么高的才能,无论艺术家认为自己的作品如何伟大,倘若这作品未能公诸于世,没有得到公众的接受、审视和评价,那么,该作品就不存在价值。艺术作品的价值包括审美价值和经济价值,以及认识、教育和娱乐价值等,其核心是审美价值。审美价值和经济价值是辩证的统一,仅有审美价值而不具有经济价值的艺术品,其审美价值也难以获得较大的增长。仅有经济价值而没有精神的审美的价值,其作品很可能堕入低俗,甚至社会垃圾。艺术家创作的最终目的,无一不是要付诸于社会,使公众得到审美享受,并接受社会公众的评判,以实现自身的价值。从来没有想把自己作品永远尘封的艺术家。那种声称欲将作品藏之深山、留之后世的艺术家,只是为了使之获得更大的效应和价值。艺术家为了昭现作品的价值,同时更是为了实现自身的价值,就要努力使之拥有更多的受众,从而得到广泛的接受和认可。其间,传播的方式、传播的速度、传播的范围是使作品获得最佳效应的关键。采用现代的传播方式,比如电视、电影、网络、报刊等,可以使作品的审美信息以最快的速度和最广阔的范围予以传播。其他一些传统的传播方式,虽然在其速度和范围上有较大的差距,但由于其采用近距离甚至现场传播,而使艺术家和接受者之间获得更为亲和的关系,可以增进受者对信息的接受量,其审美价值的实现也是可观的。但事实表明,更多地采用大众传播方式,是使艺术实现最大审美价值的必然趋势。

接受者对于作品的审美感受如何是艺术家实现其审美价值的核心。尽管艺术作品的传播方式、速度和范围是实现其审美价值的关键,但并不能表明审美价值的真正实现。审美价值的最终实现以及决定其价值高低的核心,在于接受者审美感受的状况如何。只有广大受众获得较好的审美感受,产生较好的社会效果,并作出富有价值的审美信息反馈,才是艺术审美价值的最终实现。如果将艺术的传播停留在信息传播的方式、速度和范围,而忽略具体受众对于作品的审美感受,以及对社会产生的影响,并不足以说明审美价值的真正实现,有时还会以表面的热烈或可观的经济效益,给人带来虚幻的"繁荣"的假象,这是需要人们加以警惕的。它不仅可能没有多少审美价值,有时甚至是负价值。

图116　电影:《罗马假日》(美国,1953)

艺术家、作品与受众三者的统一,是实现其艺术审美价值的基本条件。在接受美学看来,只有实现艺术家、作品和受众三者的统一,才能保证其艺术审美价值的实现。这正是艺术交流或艺术循环的本质意义。艺术家及其作品的问世,只是朝着实现审美价值的目标迈出了重要一步,其作品形式与内涵的丰富与否,审美信息的蕴含量如何,对于作品能否得到社会公众的接受与认可,是至关重要的。但判定其价值如何,却不是由艺术家本人或少数人说了算,而是要接受公众的审视和评价。其中,艺术家及其作品能否为公众所接受,是一个先决性的条件,只有首先让更多的受众能够接受,才谈得上其价值的实现。相反,如果不顾及受众的条件和接受能力,其作品要么人们看不懂,难以接受,要么过于浅陋,人们不屑一顾,都不能实现其内在的价值。尧斯曾提出"期待视野"的观点,意即接受者在接触艺术作品时往往有一种期待性心理,希望作品的审美层次和美感含量能够与自己的审美经验及接受能力相吻合,当达到作品与自身的期待视野相一致时,接受者就会感到心灵与作品内在生命的沟通,在惬意、快适和充满兴趣的状态下实现互融,完成其审美感受的历程。其间,作品传送的审美信息及层次应当高于受

众的接受层次,这样,才能引起接受者求知和感受的欲望,使接受者在感受的过程中校正自己的审美尺度,提升自己的审美水平。但如果作品提供的审美内涵层次过高,或者云苫雾罩、玄而又玄,接受者则会感到难以接受,产生拒斥心理,即使作品拥有丰富的信息和内涵,也不能实现审美价值;如果作品提供的审美内涵的层次平于或低于接受者,也会使人感到索然无味,引不起人们的审美兴趣。这样的作品便是"媚俗",其审美价值当然也是不足道的。

接受者的审美兴趣及其感受是千差万别的,每个人都基于自己审美意识的"前结构",具有自己对于特定作品的审美判断和理解,因此,才会有"一千个人就有一千个哈姆雷特"之说。艺术家在创作时尽管要基于自己的审美经验和审美体验的状况,在自由和自觉的心境下进行创造性的工作,但又不能不考虑受众的接受状况。艺术家应明了自己的作品将适应哪方面受众的需求,使自身创作状态尽可能与较大层面社会公众的审美需求相吻合,在保持自己的创作风格和审美追求的同时,适应社会和市场的需要。艺术家在创作中拒绝对市场和公众的考虑和适应,不是正常的心态和正确的选择,其艺术创作的价值是难以实现的。

由此可以看到,尽管我们不能完全同意接受美学"读者中心论"的观点,但是,忽视接受者的作用和价值则是以往艺术研究的重要弊病所在。接受者在艺术活动中与艺术家和作品是一个不可分割的整体,艺术家可以完成作品的创作,但未必能够实现作品的价值,作品的审美价值只有通过公众亦即接受者的审美感受,才能最终得到实现。

第二节　艺术交流与文本的开放

从本质上讲,艺术就是艺术家与受众的对话。对话即交流。表演性艺术,是最为典型的二者之间的对话,这种对话是直接的、面对面的,是互相启示的,是艺术家将一个艺术的文本呈现给受众的行为。既使是绘画、雕塑等造型艺术以及文学,也都是艺术家将自己的思想、情感以物质的形式凝结于外在的形象体系或语言体系,并以此与广大受众展开对话的过程,只是这种对话缺乏即时性

反馈。反馈,即接受者与艺术家的对答。电影、电视等现代大众艺术媒体,可以将艺术家的话语迅速地传导于受众,但受众的反馈也要借助于别的形式。

艺术活动作为对话,是超越时间和空间的,发生于心灵世界的艺术家与受众之间情感和性灵的交流。艺术是全人类的财富,不同时期和社会的艺术家及其作品,可以生成永恒的魅力,感染和陶冶以后许多时代的受众。不同地域和民族的艺术家及其作品,也能够以其独特的艺术特色,跨越国度和语言的阻隔,成为世界性艺术。因此艺术是超越时空的对话;艺术的对话又是产生于艺术家与受众之间的关于宇宙自然、社会人生课题的广泛和深层的交流与切磋,是真诚的、坦直的和富有激情的交谈,是徜徉于心灵深处的对话。这种对话,是建立在艺术家与接受者共同面对由艺术符号构成的文本的基础之上的,主要是非接触性活动。

在这种对话和交流中,艺术家与受众是相互依存和互动的关系。受众需要从艺术家及其作品中获取审美的精神质素,艺术家则需要通过受众的接受实现其审美创造的价值,同时维持其艺术再生产的条件。艺术家不能离开受众,失去受众也就失去了自身价值实现的基本条件;同样,受众也不能离开艺术家,没有艺术家不断生产和提供艺术产品,受众就无从欣赏艺术,艺术活动当然也就不能得到持续。同时,二者更是互动的关系,亦即艺术家可以通过艺术作品的传播,不断造就受众、提高受众审美层次,所谓"艺术家是人类灵魂的工程师"即指此;而受众也不是被动的和无所作为的,他们的接受、欣赏、评判和反馈等一系列活动,都将对艺术家的创造活动产生重大影响,不仅从艺术形式的创新还是艺术内容的深化,都可以使艺术家获得启示,以使新的创作得到提高。

从艺术生产意义上讲,艺术家与受众的对话,同时也是艺术的生产和消费的过程。正如马克思所说:"没有生产,就没有消费,但是,没有消费,也就没有生产,因为如果这样,生产就没有目的。""因为消费创造出新的生产需要,因而创造出生产的观念上的内在动机,后者是生产的前提。消费创造出生产的动力;它也创造出生产中作为决定目的的东西而发生作用的对象。如果说,生产在外部提供消费的对象是显而易见的,那么,同样显

而易见的是,消费在观念上提出生产的对象,作为内心的意象,作为需要,作为动力和目的。"[1]作为艺术生产过程中的艺术家和受众,实质也是生产者和消费者的关系。艺术生产,既为创造主体生产消费对象,也为消费对象生产创造主体。艺术活动正是在主体与对象的不断交流和运动中得到发展的。也可以说,正是在艺术家与受众的对话中,艺术家为受众生产出艺术品,以满足其艺术消费和审美感受的需要,并使受众得到精神层面的审美提升。同时,受众也不断将自身对艺术形式及内容的要求反馈给艺术生产者,艺术家将根据受众的艺术趣味和审美需要,以及艺术内在规律的要求,不断改善和提高艺术产品的质量和水准,调整产品生产的规模,以使自身适应受众不断提高的审美趣味的要求。

艺术家与受众发生对话的基本条件,在于受众对于艺术作品的接受。也可以说,在艺术家与受众之间,维系其联系的基本中介便是作品。艺术作品作为中介,在艺术活动中有着突出的意义。作品是艺术家展示自身审美创造能力和获取审美价值的基本形式,是使受众进入欣赏过程并得到审美感受的首要因素,是洞察艺术本体、探索艺术奥秘的窗口,还是人们对艺术的生产者——艺术家进行研究的基本依据和中介。

艺术作品不是一个封闭的系统,不是仅仅作为艺术家的情感的载体而存在,艺术作品具有很强的本体性,它一方面维系着艺术家与受众之间的关系,另一方面具有自身独立的意义;艺术作品还是一个开放的文本,始终处在一个动态变化的过程之中。作为具有本体性和开放性的艺术作品,它有着三方面的突出特征。

一、艺术作品的层次性特征

艺术作品本体具有自身的层次结构。认识其层次结构是重要的,可以使人们在不同的层面上对作品予以分析和评判,同时使艺术家与受众的交流和互动具有明晰的层次感和指向性。尽管人们对于这一结构的认识不尽统一,但如果从通常的区分方法来看,可以分作三个层次:

[1] 马克思:《〈政治经济学批判〉导言》,《马克思恩格斯选集》第2卷,人民出版社1995年版,第94页。

第一,艺术作品的存在方式。即指作品赖以存在的基本方式以及艺术语言的表现形式,或以语词的排列组合为存在方式,以富有形象和情感色彩的语言表达为基本的表现形式,如文学;或以在时间延伸中乐音的排列组合为存在方式,以旋律、节奏等为表现形式,如音乐;或以在二维空间的形式组合为存在方式,以富有意味的色、线、形的构成为表现形式,如绘画等等。在这一层次中,人们关注的重心在于该艺术样式在时空中的存在状态,以及语言形式、表达方式和语言层意味的生成等。

第二,艺术作品对客观世界再现和对主体情思的表现。即指作品呈现出的形象和情感的状况。形象和情感是艺术家进行创造性工作在作品中体现的直接成果,无论对客观世界的再现,还是对主体情思的表现,往往是交织在一起的,形象是富有情感的形象,情感是不脱离形象的情感,只是有的艺术样式再现因素多于表现,有的则表现因素多于再现。二者处在同一个层次。

第三,潜隐在艺术作品中的深层意蕴。即指作品经过典型化和意境化之后,在深层蕴含和氤氲着的审美精神。这一层次是在前两个层次基础上的延展和深化,其深层意蕴可以是由一般形象而成为典型之后所蒸发出的深远与厚重的审美意蕴,也可以是由一般情感和形象得到意蕴的升华之后所形成的意境。作为审美创造的最高理想和目标,典型和意境都能够创造对宇宙自然、社会人生具有哲理和审美性昭示的深层意蕴。

二、艺术作品的意义的未定性特征

艺术作品的文本具有突出的开放性。不论是艺术作品的语言形式,还是其形象与情感的呈现,都存在许多潜隐的、多义的和未尽的成分,而在深层意蕴的层面,其意义的多样性就更为突出。正是在这一重要特征的基点上,形成了艺术文本的开放性,以及艺术接受的丰富与多元。在现象学和接受美学对作品本体的研究中,提出了"未定点"的概念。"未定点"是指在作品中没有确定而要由接受者予以填充的点,当这些未定的或空白的状态呈现给受众时,便产生出一种"召唤结构",即对于接受者具有一定吸附、诱导和感召力的因素,当由接受者对其未定点予以确认或具体化之后,作品的形式意向和意蕴的表现才能得以完成。按照这一思想,处在对话和交流之中的艺术作品,永远是未完成的,唯此,艺术家与

图117 梵高:《夜间露天咖啡馆》(荷兰, 1888)

受众的对话与交流互动才是可能的。

艺术作品的未定性,首先在于其语言的多维性和多层次性。艺术系统呈现为庞大的和繁纷的状态,其语言的多维和复杂既为艺术表现提供了极大自由,使之在无限的时空中色彩缤纷、意象纷呈,同时也以其多义和未定点为接受者营造了想象的空间。艺术语言的多样和复杂,一方面表现在不同艺术样式的语言体系各不相同,另一方面也表现在具体艺术样式中语言的层次性和繁复性。比如,同样具有象征性,文学语言的象征与绘画语言的象征就有很大的差别。文学语言以语词的变幻生成出象征性意蕴,一词多义与双关,同一词在不同语境中的特殊意义,隐喻、拟人等手法的使用,都可以显现出不同的象征意义;而绘画是将线条、色彩和形状作为基本语言,它所具有的语义表达的弹性因素比文学更强,或者说,色彩的组合与词语的组合相比,其象征意义的指向更具有宽泛性。

艺术作品的未定性,还在于艺术家意义指向的不确定性。艺术家创作时的心态一般是相对稳定的,这种稳定是指它可以将创作时的情感状态控制在一定范围之内,以形成一种情感氛围,而在这种氛围内,主体的情思是动态的和变化的,加之情感因素有时会超越理性因素,因而主体在特定情态下的具体意义

指向,有时会出现不确定性,或留出一定的空白。这种未定的、不确定的和空白的现象,可能是艺术家意识到的,也可能是不曾意识到的,它可能具有主体隐蔽的意义,也可能具有更为浩渺的意义,需要接受者来填充和完善。也正是这种未定性,生成了具有极大诱惑和感染力的"召唤结构",驱动接受者为之倾注情感与哲思。而艺术作品的无穷魅力也就生成于其中了。

三、艺术作品的意义的再生成性特征

其意义的再生成性,在于艺术家与受众的对话中,由于受众对于作品内在意蕴的创造性想象和思考,从而使作品的意义在原有的基点上得到提升和再创造。按照接受美学的观点,艺术作品诞生之时,并不具有意义,唯有经过受众的审美感受和评判,才可能生成意义。实质上,艺术作品的推出,就已经具有了由艺术家赋予它的一定的意义。而由无数的接受者在其阅读、欣赏的过程中,就以自身的审美想象和创造力赋予其与原有意义相近或迥异的意义,那种为较多受众所认同的意义便有可能被社会所首肯,以致成为对该作品具有权威性的评价。而由于艺术作品的多义性特征,一件作品被赋予几种或更多的意义,是十分正常的。随着一件作品生命力的延续,更多的接受者将会在前人理解和阐释的基础上,赋予其更新的意义,其中比较重要的观点如果能够获得社会较多的赞同,其新的意义的生成就将成为事实。正如尧斯所说:"第一个读者的理解将在一代又一代的接受之链上被充实和丰富,一部作品的历史意义就是在这过程中得以确定,它的审美价值也是在这过程中得以证实。"[2]一件作品具有较多的未定点和空白点,才能够形成更为诱人的"召唤结构",这正是具有很高审美价值的、富有艺术生命力的重要表征。《红楼梦》问世以来,一代代无数的欣赏者为之倾倒,坚持不懈地进行阅读和研究,作出不同于前人的评论,赋予其新的含义,这就使《红楼梦》不断得到意义的再生成。随着对该作品的持续研究和评论的深化,作品内蕴的深层意义也就趋近于得到揭示。但作为《红楼梦》这样伟大的作品,其内在意义早已超越了作者的

[2] 尧斯:《走向接受美学》,《接受美学与接受理论》,辽宁人民出版社1987年版,第25页。

图118 中国2010年上海世博会中国国家馆

思想,超越了时间与空间的阈限,而走向永恒。它的更新意义的不断生成,将会给人类带来更多新的精神启示。将历史和当代名著改编为新的艺术样式,是改编者根据对作品的思考而赋予其新的意义的表现。改编者首先作为一位接受者,继而作为一位创造者,以新的艺术形式将自己赋予该作品的意义予以展现。一些中外名著甚至得到数次或十几、二十几次的改编,这正是人们基于对该作品内在意义的深拓和认识,并通过新的形式将这一认识昭现于世。每一次改编的过程,都是该作品意义再生成的体现。

第三节 艺术接受的主体性

当我们进入艺术交流的实质性研究时,不能不对艺术接受者的主体性特征予以认识。艺术接受作为本体,是指艺术接受在整体的艺术活动中具有独立的、深层的和本质的意义,是解释(或阐释)的主体。接受者的基本活动,便是对作品的理解、阐释和批评。理解和阐释,本身就具有能动的和创造性的特征。只有从本体论的角度看待艺术接受,才能确认其在艺术活动中的地位和作用。接受美学努力倡导文学艺术研究重心的转移,确立艺术接受的本体地位,开拓了艺术活动整体研究的新思路,具有很高的理论

价值。

尧斯说:"在这个作者、作品和大众的三角形之中,大众并不是被动的部分,并不仅仅作为一种反应,相反,它自身就是历史的一个能动的构成。"[3]在艺术接受活动中,接受者显然居于中心的位置。艺术作品意义的生成,除了作品本身的因素之外,接受者的赋予具有决定性的作用。接受者的审美能力、审美经验和审美理想的基本状况,对于理解和阐释艺术作品,有着至关重要的影响。这是接受主体应具有的基本素质和条件。

在艺术活动中,接受者面对作品,必须充分调动主体的审美感觉和知觉能力、想象力、理解力、感悟力,方能对作品中语言和形式性符号予以准确的解码,对其内涵予以透彻的解读。这是接受者审美素质和能力的体现。艺术接受不是被动的,不是作为对艺术家和艺术作品的一种反应而存在,而是作为艺术交流和循环的重要一翼,是一个能动的构成。由于接受的作用,可以填充和完善作品的未定之处,改变和充实其形式意向,阐释其内涵与意义。艺术接受活动是在已经具备"期待视野"的基础上展开的,期待视野体现了接受者的审美要求和审美理想,其中就潜隐着浓郁的主动的和能动的因素。艺术接受是上述各种审美能力的有机统一和综合体现,与艺术创造相较,除却形式表现和物化能力之外,在其审美能力的基本要求上大体一致。审美能力和素质的高下,制约着对于作品理解和阐释的深度,决定着作品审美价值的生成和实现,是实现与艺术家及作品"视界融合"的基本条件。

艺术接受同样对于审美经验有较高的要求。接受活动中的审美经验源于两个方面,其一,是接受者对于历史的审美经验的吸纳,这种吸纳是基于主体的社会存在和生活经历,对历史的、民族的、传统的审美经验认同和潜移默化的吸取,同时也与"集体无意识"的作用和影响相关;其二,是接受者在生活和艺术的历程中审美体验的积累。生活和艺术活动中无数次的审美体验,将使接受者在大量审美积累的基础上形成具有个性特点的审美经验和审美定势。在接受活动中,审美经验对接受者有很强的规范性和引导作用,

[3] 尧斯:《走向接受美学》,《接受美学与接受理论》,辽宁人民出版社1987年版,第24页。

接受者对作品的理解和阐释均要受到审美经验的制约和影响。审美经验一般有三个层次,其表层,是审美的感知,接受者在审美过程中,以自身能动的和创造性的作用,努力消除主体与对象的隔膜与对立,主要从形式美感中获得愉悦、快适之感。审美愉悦可以使主体心灵从困扰走向自由,从疲惫走向欣悦,从而实现精神的陶冶。其中层,是审美的理解,这一层次的审美经验,是以审美体验为主要特征的,主体的体验方式和内在意向,要以其长期积累的审美经验为基础和指导。在这一层次,接受者进入作品的世界,以想象、情感和理性的统一与合力,领略作品形象的魅力,体味作品的情调和韵致,并作出审美的阐释和评判。其深层,是审美的感悟,在这一层面,接受者的重要使命在于以主体心灵世界最为圣洁、高尚和永恒的质素,与作品中同样的因素实现融合与感应,使之超越现实而对人生、社会价值予以深层的和宏观的审视,实现对审美理想和人类终极追求的彻悟和最高信念的确立。

艺术活动中的接受者与创作者一样,都是艺术活动的主体,是艺术之链的两环,在艺术活动的运行中起到不可替代的作用。接受主体在其心理要素、活动方式、价值指向等方面均具有与创作者相异的特点,正是在创造主体和接受主体的对话与交流中,在艺术审美意义的生成和审美价值的实现中,艺术接受的主体性意义自然地得到确立。艺术接受的主体性意义在于,它确认艺术接受活动是实现作品审美价值的唯一途径;能动地对作品进行再创造,并赋予其意义,是艺术接受的主要使命;这是一个接受主体与客体(作品)交互运动的复杂过程,同时也是通过作品与创造主体实现心灵对话的过程。

在艺术接受的过程中,艺术接受心理显现出鲜明的特点。

艺术接受心理与民族特点的交汇。不同民族基于自身的文化习惯与社会传承所形成的思维习性与方法,在艺术活动的基本形式与思维方式上均具有自身的特性,集中地体现于艺术创造及其接受活动之中,成为大众从事艺术活动的重要的制约与引导性因素。

艺术接受心理与时代变迁的适应。艺术心理既具有历史传承的特点,但又不是一成不变的,特别是经历了重大的时代变迁,不仅改变着社会各方面文化的基本结构,更会影响到社会心理、民族心理及其每一个成员的心理活动模式与思维方式,潜移默化地改

变着大众的文化心态与价值标准。

艺术接受心理与大众文化的融合。大众文化是社会文化发展进程中的重要现象,当代大众文化的进程与世界经济的一体化、社会发展的高科技化密切相连,具有了突出的当代性特征,人民大众在大众文化的进程中,其心理状态也会发生这样或那样的变化。

艺术接受心理与文化产业的统一。在文化产业进程中,艺术家及其创制仍具有重要的位置,而艺术接受活动则有着更为突出的地位。其间,人民大众对于艺术活动的遴选及其取舍,大众艺术消费心理以及消费取向,在很大意义上决定着艺术活动的展开及其艺术创作的基本趋向。

艺术接受的主体性意义具有以下几个方面的特征:

一、体验的深化

主体在艺术接受活动中具有很强的体验意味,这是继艺术创作主体的体验之后的二度体验。当主体面对作品,一方面,他将以自己内在和既有的经验体味作品中的意蕴,形成观照客体对象时的心灵体验;另一方面,又以自己情感的投入感悟作品中的情感质素,形成情感的共振,或曰"异质同构"。主体的接受是对作品意义的追寻,是生命意识的投注,同时也是心灵的深层体验。

艺术接受的初始,接受者是在具有某种期待视野的状态下进入欣赏过程的。此时,鉴于接受者在长期实践中形成的审美心理定势,构成主体特有的"前结构"。正是由于这种"前结构",使主体在持有某种情感和意绪状态的情况之下进入接受活动之中,其欣赏过程便带有了浓郁的体验性色彩。这种体验性,既以原有的审美经验为参照,是审美经验的动态发展和演进;又与接受时的审美心境和情感相契合,形成接受者特定的审美心理,其中包括审美需求和审美意识等,这种需求和意识在与作品中的审美信息的碰撞和交融中生成了审美意象,同时也使主体的体验逐步深化。

主体体验的深化,主要表现在这一活动具有较强的情感的感应性,是主体情思与作品中不同的质素在交融和碰撞中迸发的火花、闪耀的亮点,主体在体验中时常可以感到心灵的震颤和情感的激荡。它是主体在作品已经提供的审美精神的层面上进行的,因而具有较高的起点和深化的可能。同时,这种体验性还具有一定的理性的色彩,充满了自省和反思意识。主体的情愫不可能脱离

理性因素的导引和制约,时常会在对作品的形象体系或意境氛围的体验中引发多重的感悟,进入对自然、社会和人生的深层思索,使其形象和意境的意义得到丰富和延伸,其间,主体的体验也自然得到深化。

二、理解的能动

接受者在接受活动中不是线性的因果关系式的被动反应,而是以艺术本体的姿态,积极地和能动地活跃在艺术交流之中。理解是艺术接受的重要内涵,理解的能动,表现出接受者强烈的能动意识。

理解的意义,在于接受主体对于作者赋予作品意义的寻绎,但主体又不是完全接受作品意旨的左右,不是听任作品情感意向的驱使。主体在浩渺的作品的海洋里,首先,进入作品的语言层,完成对作品的审美感知和初步的解码;继而,逼近作品的形象和情感层,进行对于作品基本意义的反思和阐释;最终,立于作品的意蕴层,对作品的深层内涵和神蕴予以昭示,从而凸现为自己所理解的特有的意义,即使这种意义与艺术家的初衷完全相左,也在情理之中。可以说,接受者在作品中寻觅到的,是属于他这颗心灵的。

接受者的能动性表明,他势必要将自己的个性、气质修养等因素渗透于艺术接受之中,使自己的这些个性化因素深深融化于对作品的理解和把握,并对作品意义的开掘起到积极的作用。在这个过程中,主体必然要突破他既有的审美期待,将自身的审美素质提高到一个新的层次。他所感受和理解的,是由于他的人格力量的凝结,以及生命意识的折射,归根结底,是他的内在的本质力量的显现。

主体的能动性还表现在,接受者不会将自己理解作品的过程视作对作品原意的发现和还原,另一方面也不受作者自我评价或其他人评价与评论的左右。只有不断扬弃前人既有的结论,才能得到更富有价值的东西。主体的欣赏和接受,一方面是在理解作品的基础上对于自我的剖示、解释和对自我意识的张扬,另一方面也是依靠自己的创造力和探索力,以自己独特的方式去占有和理解作品,与作品中鲜活的生命和审美信息发生感应,裂变为具有特殊意义的精神质素。主体的心灵及其独特的理解,是完成作品意义的核心所在。

三、创造的生成

对作品予以再创造,是艺术接受最本质的主体性特征。再创造是相对于艺术家的一度创作而言,是指在一度创作的基础上使之获得新的意义。艺术接受一切使命的核心均在于此。接受主体的创造性,就是在前人赋予作品意义的基点上对于前人的超越。艺术的再创造,是接受者在对艺术作品中语言和内涵的理解与阐释基础上的创新,以及新的意象、形象与意境的建构。这种艺术的再创造具有很强的社会性,纯粹个体的、没有得到社会认同的再创造难以实现较大的审美价值。

在对作品的接受中,一般的方式表现为接受者对于作品语言形式的新颖理解,对形象和意蕴的再评价并生发出新的意象,以及对艺术典型与意境的意义的再阐释。这种再评价与再阐释,如果止于一般的理性和审美感受,尚不能理解为再创造,创造的含义,应是在阐释的基础上新的意象、形象和意境的生成。而即使是属于再创造,如果局限于个体行为,不能通过良好的传播机制使之获得审美信息的较大增殖,其新的意义生成和价值的实现也会受到限制,难以形成典型意义的创造。单一的和孤立的接受形式很难产生更大的社会意义。

运用艺术批评和评论的方式,是实现艺术再创造的有效形式。它可以通过各种传媒,将人们对于作品新的意义的理解和阐释予以广泛播送,以使作品内蕴的审美信息得到较大增殖,产生普遍的社会认同,其新的意义的生成与价值的实现就成为可能。但是,一般解释性的评论难以称得上再创造,只有那些对作品的形象和意境作出独特阐释和新的建构的批评才是真正意义的再创造。而一些艺术家将某些作品改编成另外的艺术形式,更是一种典型的再创造行为。他们的再创作,已经超出了对艺术作品单纯的评价和评论的层次,而是将自己对作品再生成意义的阐释以艺术的方式予以表现,体现出他们对作品更为成熟和系统的审美发现。大量文学名著改编为戏剧和影视的现象,绝不是一般表现形式和艺术语言的转换,而是意味着原作意义的深化和升华,有时甚至是一件新的艺术作品的诞生。当然,他们的这种再创作的作品仍要面对公众,继续接受公众的审美感受和评价,仍会有新的意义生成。

四、批评的自觉

艺术交流活动中的批评行为,是接受者阐释的自觉和主体性的高扬,是艺术循环得以良性运行的基本条件,因而被人称作"运动的美学"。一般接受主体均具有一定程度的批评意识,而较高层次的批评活动,则进入科学研究的范畴,接受主体既是欣赏者,也成为研究者。作为欣赏者,应以感悟的和艺术思维为主体,作为研究者,则应以理性的和逻辑思维为主体。

艺术接受的主体特性表明,主体审美价值的最终实现,不是个人自语式的阐述和单纯的个体灵魂的陶冶和净化,而是与社会和历史范畴予以接壤并产生影响的。正如艺术创作不是单一的和孤立的行为一样,艺术接受也不是单一的和孤立的行为。诚然,一切艺术接受活动,无论是个体的或是群体性的活动,就其审美本质来说,都具有强烈的个性化,体现出主体对于作品独特的理解和审美感受,并能获得一定的审美价值。但接受活动最高审美价值的实现,都不是个体的行为,而应将个体行为与社会的、群体的需求活动相互联结。一方面,接受主体可以通过传播媒介,将自身接受活动中所生成的意义和价值,转化为群体观念和社会意识,成为社会的精神性财富,感染更多的公众,对全民族的审美水准和精神文明的提高作出贡献。同时,通过对公众的审美价值取向产生影响,进而会影响到某种艺术样式的盛衰及艺术品的需求,对艺术市场的繁荣起到促进作用。

另一方面,接受行为又可以对艺术创作群体予以反馈,产生较大的影响。在艺术活动的另一端,艺术创作者群体也不是一个孤立的和自足的群体,他们在艺术生产的整个循环系统中时时受制于艺术接受者的评判、鉴赏和取舍,接受公众的意趣和审美要求,并据此影响和改变自身的审美观念及价值取向,决定艺术再生产的趋向和规模。离开对艺术公众的依附,创作者将会一事无成。

艺术交流与审美实现的研究,是与社会政治、经济、文化的发展和现代科技的发展紧密相连的,其中,在交流的过程中要涉及有关艺术管理、艺术传播、艺术经济、艺术市场、艺术统计、艺术法规等课题,这些,都有待于人们通过交叉式和互融式的研究予以理清和拓展,它对于艺术美学研究的深化与研究领域的广延,都是极有价值的。

跋 *

夏之放

关于艺术美学的建立,现在似乎已经不成问题了。回顾本世纪中国美学发展的历程,我们看到在很长一个时期内,例如在五六十年代美学大讨论中,美学的对象和范围还是一个争论很大的问题。当时美学界主要有两派观点:一派以朱光潜、马奇为代表,认为美学就是艺术哲学,主要研究艺术;另一派以洪毅然、庞安福为代表,认为美学是关于美的科学,主要以现实美为研究对象。马奇认为:"美学就是艺术观,是关于艺术的一般理论","它不只研究艺术中的部分问题,而是全面地研究艺术各方面的理论,它不只研究部门艺术的理论,而是概括各个部门艺术的一般理论","美学的基本内容大致是:艺术的起源、本质,艺术创作的一般规律,艺术在阶级社会中的发展规律,艺术与社会主义、共产主义,艺术的社会作用,艺术批评,艺术欣赏,艺术教育,艺术的范畴,艺术的种类、形式、风格等等"。[1]依照这一派的观点,美学就是我们今天所讲的艺术美学,甚而至于就是艺术学,那么,有了美学,也就不必再建立什么艺术美学、艺术学了。朱光潜、马奇等老一辈美学家主张美学就是艺术哲学、主要研究艺术的重要依据在于美学史上的根据,历史上"绝大多数美学家,都把关于艺术的一般理论作为美学的对象和内容,只有少数美学家,特别是鲍姆伽敦以后的德国的一些美学家才以美为美学的总的对象"(马奇),"美的本质只有在弄清艺术的本质之后才能弄清,脱离艺

* 该文原是夏之放教授为本书初版(1998)所作的序言。夏之放(1939—),著名美学家,享受政府特殊津贴专家,中华美学学会理事,中国中外文艺理论学会名誉理事。

[1] 马奇《关于美学的对象问题》,《美学问题讨论集》第六集,作家出版社,1964年版,第22-23页。

术实践而去抽象地寻求美,美是永远寻不到的。历史已经证明这是美学的死胡同"。[2] 然而,理论是灰色的,生命之树长青;仅仅依据历史上已有的理论来规范今天的学科范围,显然是不妥当的。随着现实生活本身的发展,美学也同其他学科一样不断更新和发展。时至世纪之交的今天,美学本身已经出现了许多分支学科,艺术美学应该成为独立的学科,已经没有人怀疑了。

五六十年代的美学大讨论,曾经是我国美学领域中的一个重要发展阶段。接下来的"文化大革命"时期,是我国学术领域的停滞阶段,人们不敢言美,甚至谈"美"色变,造成了真、善、美等价值观念的极度混乱。"文革"结束后,思想领域内拨乱反正,各个学科都面临着恢复和发展,高等学校普遍开设选修课,促使我国美学进入了一个新的发展阶段。当时,我正好接受了开设美学选修课的任务,在备课时遇到的第一个难题就是关于美学研究的对象和范围问题。经过自己的思考,从马克思《1844年经济学哲学手稿》所阐述的历史唯物主义原理出发,我曾经提出以下的看法:"从历史发展的进程来说,我们已经进入了一个美的全面发展的新时代。我们面临着全面美化祖国大地的任务,在不断加深对自然规律的认识和掌握的同时,要保护和开发我们的自然资源,维护和发展我们的自然景观和人文景观,扩大地表植被,搞好环境保护,维护生态平衡,努力使大地园林化,从而使我们伟大的祖国变成一个更加优美壮丽的'人化的自然',为我国亿万人民提供更加美好的生活环境;我们面临着把劳动产品和劳动过程在更为深广的意义上看作是美的创造的任务,各种产品不仅要具有符合人民需要的实用价值,而且在造型上更适合人民的审美需要,在劳动条件、劳动环境和劳动管理上,愈来愈多地体现审美的要求;我们面临着培养和造就一代代全面发展的共产主义新人的艰巨任务,这样的劳动者不仅要具有共产主义觉悟和劳动态度,广博的知识,而且要具有健壮优美的体魄和高度的审美素养,使他们每一个人都具有艺术家的感受力和创造力……。总之,生活的各个方面都应当体现美学的要求,艺术将渗透到生活的各个方面,生活将愈益艺术化,就目前

[2] 朱光潜:《美学研究些什么?怎样研究美学?》,《美学问题讨论集》第六集,第426页。

来说,劳动生产的组织和管理,产品的设计和装潢,远景规划的制订,优生学的推广和全面发展的人的培养等,都应该加强美学的指导,体现人民群众的审美要求和理想。这一切,都应该容纳在我们的美学研究的范围之中。在为实现这些目标所进行的斗争中,艺术的发展当然是一个十分重要的方面,然而,这些任务绝非艺术一项所能包括,也不是单靠'书斋美学'和部门艺术的人所能够独立完成的。由此看来,如果我们仍然把美学研究局限于以艺术为中心,显然已经跟不上时代的发展。目前国际上已经出现的劳动美学、品行美学以及美化整个国家环境的要求,这些都是可以使我们受到启发的。"[3]

[3] 夏之放:《关于美学研究的对象的初步意见》,《山东师院学报》1981年第3期。

上面这段话主要是针对美学是研究艺术的主张而发的,其用意是在强调扩大美学研究的范围,注重对于现实美和现实美的创造的研究,以便开创美学研究的新局面。由于美学学科的思想内涵和我国新时期人的解放的思潮紧密相连,一场空前未有过的"美学热"很快就席卷中华大地,美学一时成为显学。二十几年过去了,我国美学研究领域已经发生了很大的变化:一方面,面向现实生活中美学问题的研究领域不断得到开拓,技术美学、劳动美学、爱情美学、旅游美学、服饰美学、烹饪美学、环境美学等等,如雨后春笋般地生发出来(以至于有的美学家对于这种美学泛化的现象产生了忧虑);另一方面,对于各个部门艺术的美学问题的研究也同样出现了新局面,小说美学、诗歌美学、戏剧美学、电影美学、音乐美学、舞蹈美学、绘画美学、雕塑美学、书法美学、建筑美学、工艺美学、电视美学等等方面的著作也大量面世。总之,美学研究范围之广、涉及问题之多,美学论著数量之大,都是空前的。与此同时,由于国外思想的引进,新方法论的介入,也使得研究面貌大为改观,哲学美学、心理学美学、社会学美学以及各种面向实际的应用美学都取得了长足的进步。相比之下,一些美学领域里的中介环节,例如作为哲学美学与部门艺术美学之间的艺术美学,倒显得出书不多,似乎研究不够。个中原因,业内人都是十分清楚的:写好一部艺术美学,上不能与哲学美学相重复,下又要与各个部门艺术美学相区别,实在是一件不容易做好的

事情。胡经之同志早在1980年春全国首届美学会上就提出"高等学校的文学、艺术系科的美学教学,不能只停留在讲授哲学美学原理,而应开拓和发展文艺美学",他在多年培养文艺美学研究生的实践基础上,经过长达八年的努力,才出版了他的《文艺美学》(北京大学出版社1989年11月)。这部《文艺美学》,在我国艺术美学研究领域中是具有开拓之功的。

 在一个酷热的暑期的夜晚,田川流君把他的近作20余万字的《艺术美学》书稿送我一阅。川流在艺术学院长期从事艺术学方面的教学和研究,同时还肩负着较繁重的行政工作。他和几位同道一起,致力于艺术学科的理论建设,已经出版了《文化艺术管理学》《艺术学概论》等,现在又拿出了《艺术美学》。使我首先感到的,是他具有很强的事业心和勤奋好学的治学精神。通读书稿之后,我深感这是一部经过长期思考的力作。书中所列举的章目,都是艺术美学领域里涵盖全局的重大理论问题。在广泛吸收学术界已有的成果的基础上,作者进行了自己的认真思索和匠心独运的安排取舍。川流告诉我,该书同时准备用作艺术院校的教材,作为这方面来考虑,理应注意观点具有一定的代表性和稳定性,不宜像学术论文那样只注意突出自己的独创性。这些原则,我认为都是很好的。我相信,对于艺术专业的学生来说,这部《艺术美学》可以帮助他们开拓理论视野,提高理论素养,并且有利于了解各种姊妹艺术的基本规律,举一反三,触类旁通,从而给自己的专业艺术门类的学习以极大的益处。我乐于向各个艺术专业的年轻朋友以及所有感兴趣的朋友推荐这本书。自然,艺术美学领域的理论建设是一个长期的任务,其中许多范畴概念之间还需要经过相互的磨合,我相信川流在今后的理论研究与教学实践中必然会一步步总结提高,从而为艺术美学学科建设作出更大的贡献。

<div style="text-align:right">
夏之放

1998年9月1日 于千佛山下
</div>

后 记

在这部书稿修订完成之时,我以诚挚的心情向长期耕耘在美学、艺术学领域的前辈和广大学者致以崇高的敬意!正是众多前辈和同代学者们的大量著述,为我提供了极大的帮助和启示,使我能够将一些思考得以不断深化。同样,我也愿诸位同仁对这部书稿继续提出批评,使我在今后的研究以及再次修订中获得教益。

该书曾于1998年由泰山出版社初次出版,9年后,于2007年由山东人民出版社出版了第二版,又隔了10年,再次由东南大学出版社出版修订版。2006年,该书作为高等院校教材,被批准为教育部"十一五"国家级高等院校规划教材。

在此,我要深切感谢我大学时的老师、著名美学家夏之放先生。夏老师为1998年出版的《艺术美学》一书写下序言,对该书予以充分肯定的同时,高屋建瓴地指出了该学科领域发展的前景,并对艺术美学学科建设的诸多课题加以详尽的阐述,体现了一位卓越的学者的品格和风范。同时,向长期关心和帮助该书出版的学者及出版界的朋友们致以衷心的感谢!向东南大学出版社刘庆楚先生在这次出版过程中给予的无私帮助致以真诚的谢意!

<div style="text-align:right">

田川流

2017年12月于南京

</div>